KB079222

선사 예술 이야기

선사 예술 이야기

그들은 왜 깊은 동굴 속에 그림을 그렸을까

장 클로트

류재화 옮김

열화당

아내 르네 클로트를 그리워하며

차례

시작하며

빙하기시대 사람들은 깊은 동굴 속으로 들어가 그림을 그리고 신비한 의식을 치렀다. 그리고 동굴 내벽과 바닥에 흔적을 남겼다. 그들이 거주하던 동굴은 주로 동물을 나타내는 암각이나 그림, 조각 등으로 장식되었다. 이례적으로 잘 보존된 경우에는 간혹 산중의 암벽들(피레네조리앙탈의 포르놀 오)이나 강가의 바위(포르투갈의 포스 코아, 스페인의 시에가 베르데)에서도 볼 수 있다. 그들이 동굴 속으로 들어간 이유는 무엇일까? 이를 알아보려는 시도가 무모해 보일 수 있다. 우리와 너무나 멀리 떨어진 시대인데, 그들이 동굴에 들어간 이유와 그들이 그린 그림의 의미를 제대로 탐색하는 것이 과연 가능할까. 어차피 실패로 돌아갈 연구가 아닐까.

나도 한동안 대부분의 동료들처럼 회의론에 빠져 있었다. '왜?'라는, 다소 어색할 수도 있는 이 질문은 풀리지 않을 것처럼 보였다. 하지만 모든 문제는 제기하라고 있는 것이다. 그런데 대부분의 전문가들이, 아니 거의 전부가 이 문제를 교묘히 피

해 갔다. 문제를 없애 버리거나 아예 다루지 않았다. 그 대신 '무엇을?'(가능한 한 완벽하고 '객관적으로' 보이도록 그림의 주제를 설명하거나 연구한다)과 '언제?'(기원 및 연대기를 조사한다)를, 그리고 '어떻게?'(사용된 기법들을 세세히 연구한다)에 매달렸다. "그들은 자신들의 신화를 표현했고, 그것을 영원히 남기고자 했다." 진실의 일부만 드러나 있지만 다들 이런 식의 짧은 설명으로 만족했다. 심한 경우, 해석학적 가설을 제안한 사람들을 조롱하고 비웃었다.[1]

십오 년 전부터 나는 해석이라는 까다로운 문제에 특별한 관심을 가지게 되었다. 대략 세 가지 이유 때문이다.

나는 동굴이나 바위 은신처 발굴을 기초로 하는 고고학 분야에서 꽤 오랜 시간 연구해 온 터라, 구석기시대의 생활양식 및 사고방식에 어느 정도 다가갈 수 있었다. 그러다 보니 동굴 장식으로 표현된 종교나 세계관에 대해서도 알고 싶어졌다. 발굴을 통해 그들이 사용한 연장이나 일상의 몇몇 활동도 드러났다. 앙렌 동굴(아리에주 주의 몽테스키외아방테)에서 나는 막달레나기(期)의 몇몇 집기(什器) 예술품과 만나게 되었다. 순록의 뼈와 뿔, 그리고 돌 등을 조합해 만든 소품과 온갖 종류의 장신구들은 정말 대단한 것이었다. 왜 이런 장소에다 이런 물건들을 하나하나 쌓아 놓았을까? 어떤 개념과 틀을 가지고 착상하고 제작했을까? 피레네산맥 일대의 동굴 장식을 나는 오랫동안 연구해 오고 있었고(레조 클라스트르와 니오 동굴), 샤랑트 주의 르플라카르 동굴과 마르세유의 코스케 동굴 및 그밖의 다른 동굴에 호기심이 생겼지만, 모든 궁금증이 다 풀린 것은 아니었다.

지난 몇 년간 내 직업적 운명 덕분에 여러 대륙을 여행할 기회

가 생겼다. 이 일주로, 또 동행한 동료들의 안내와 해설에 힘입어 나는 여러 곳에 있는 암면미술(岩面美術, art rupestre)을 볼 수 있었다. 이것들은 여전히 유용하며 비교하는 데도 필수 불가결한 요소였다. 방문한 나라의 연구자들과 토론하고 내가 읽을 수 있는 언어(특히 영어와 스페인어)로 그들이 낸 책을 읽을 기회도 주어졌다. 이 충적세(沖積世) 예술, 다시 말해 마지막 빙하시대 이후로 상대적으로 최근의 예술은 비교적 잘 보존되어 있는 편이었다. 예를 들어 오스트레일리아 원주민이나 아메리카 인디언들은 그들의 소중한 옛 지식을 잘 간직하고 있었다. 기원을 찾아 가자면 저 태고의 시대까지도 올라가는 그들의 정신 태도, 다시 말해 오늘날 우리의 정신 태도와는 사뭇 다른, 자연이나 세계를 대하는 태도를 잘 간직하고 있었다. 이들과의 만남과 대화에서 나는 정말 많은 것을 배웠고 지금도 계속해서 배우고 있다. 선교사나 탐험가, 인류학자들이 이 원주민들의 태도에 대해 기록해 놓은 참고 서적들을 읽기도 했다. 나의 사유는 그렇게 서서히 익어 갔다.

세번째가 아마 가장 결정적인 이유일 텐데, 바로 데이비드 루이스 윌리엄스(David Lewis-Williams) 그리고 그의 연구와의 만남이다. 그는 남아프리카의 선사학자로, 아주 오래전부터 남아프리카 부시먼족의 예술과 종교 및 관습을 연구하고 있었다. 구석기시대 예술은 산족[2]의 예술처럼 샤먼 형태의 종교적 틀 안에서 구현된 것이라고 그는 생각하고 있었다. 동료인 토머스 다우슨(Thomas Dowson)과 함께 그는 대단한 반향을 일으킨 한 공동 논문을 발표했다.[3] 다른 사람들처럼 나도 그 논문에 관심이 있었는데, 아주 오래전부터 밑그림 그린 동굴과 동굴 예술에 관

11

한 많은 사실이 실려 있었기 때문이다. 이는 곧 협업과 우정으로 이어졌다. 이어서 나도 그와 공동 연구를 하면서 여러 논문과 책을 출간했다.[4] 앞에서 말한 그 질문들에 관심을 가진 이래, 나는 할 수 있는 한 최선을 다해 그 질문들을 내 방식대로 심화해 왔다.[5]

아주 복잡하게 얽혀 있는 다양한 자료를 통해 나의 성찰은 더욱 풍요로워졌다. 그 가운데서도 특히 암면에 그림을 그리고 새겼던 자들의 후손을 여행 중에 만난 것이 가장 결정적이었다. 수년 전부터 그들을 만나 온 내 동료들이나 지역 전문가들은 이들의 사고방식이나 예술에 대한 많은 것을 나에게 알려 주었다. 그 중에는 내가 전혀 알지 못했던 것들이 많았다. 발표된 저서나 논문에 소개된 여러 모호한 증언들에 대해서도 정확히 설명해 주었다. 특히 그간 이 동굴 예술에서 풀리지 않는 어떤 수수께끼처럼 잘 이해가 되지 않아 늘 마음에 걸리던 것들이 그들의 몇몇 지적만으로 한순간 명확해지기도 했다. 그리고 그것은 내 생각과 아주 동떨어진 것은 아니었다. 기회가 생길 때마다 나는 이를 몇몇 전공 논문에 발표했다. 내 강의[6]나 학회에서도 이런 일화를 말해 주면 사람들은 상당한 관심을 보였고, 그래서 구석기 동굴 예술을 제대로 이해하는 데 도움이 될 수 있다는 확신이 들었다.

소수 전문가 집단만 아니라 빙하기시대 예술이나 암면미술 전반에 관심있는 사람들에게 이를 알리기 위해 종이에 이것저것 적어 보다가 책을 써 보면 어떨까 하는 생각에 미쳤다.[7] 오래 전 사라진 문명 세계의 사고방식과 세계관에 어떻게 다가갈 수 있는지를 그들에게, 그리고 바로 **여러분**에게 보여주고 싶었다.

물론 우리 연구에 불가피한 제약 조건들은 분명히 인정하고 존중해 달라고 부탁하고도 싶었다. 어떤 신중함을 유지하면서 말이다.(이에 대한 내용은 1장에 실려 있다.) 우리에게 그나마 가까운 후손 민족들의 종교와 생활을 관찰하고 분석하면서 이것을 저 먼 그들 조상의 메아리라고 생각하려고 애썼다. 그래서 더욱 존중하고 집중하면서 보고 들었다. 어쨌든 이 후손들의 생활 방식이 지금 우리들보다는 그들의 먼 조상들의 생활 방식과 닮아 있는 것은 사실이니까.[8]

1

동굴 예술에 어떻게 다가갈 것인가

모든 예술은 결국 메시지다. 예술은 집단을 향한 것일 수 있는데, 어느 집단에 속해 있는지에 따라, 또 나이나 성별, 입문의 정도나 사회적 위상 등 여러 변수에 따라 그 예술에 대한 지식은 달라진다. 예술을 통해 집단의 전체 구성원이나 또는 몇몇 구성원들에게, 또는 그 집단 밖의 사람들에게, 더 나아가 잠재적 적들에게 주의를 요하는 경고나 금기를 내릴 수 있다(가령 '통행불가'). 예술은 속세의 이야기나 신성한 이야기를 전하거나, 아니면 실제 일어난 숭고한 사실이나 신화를 영원히 새기려는 것일 수 있다. 그것도 아니면 그저 개인의 존재 혹은 집단의 존재를 표명하거나 확언하는 것일 수 있다('이건 나다', '이건 우리다'). 가령 그라피티 예술처럼. 가끔은 인간이 아니라 신을 향한 것일 수 있다. 신(dieux)이나 정령(esprit) 또는 정령의 힘을 얻기 위해 이 세계와 저 세계를 잇는 끈을 만드는 것이다. 사람들은 신이나 정령 들이 바위 속, 아니면 동굴 내벽(paroi) 너머에 살고 있다고 믿었을 것이다. 내벽을 일종의 투과성 장막처럼 상

15

상했을 수 있다. 살아 있는 이 세계와 초자연적인, 가공할 만큼 두려운 세계 사이에 바로 이 내벽이 있는 셈이다.

선사 예술 혹은 이 화석화된 예술을 다룰 때는 이런 상징적 의미들을 생각해야 했다. 그래야 그 복잡성이 어느 정도 해석되기 때문이다. 그것을 창조한 사람들이나 동시대인 혹은 그 계승자의 설명이 없으니 말이다. 이 예술을 탄생시킨 사회 집단이 사라진 지 수천 년이 지난 지금 이 예술의 의미를 탐색하고 질문하는 것이 우리 연구이다. 그런데 만든 자들이 사라지고 없다는 점, 바로 이것이 우리 연구의 가장 큰 어려움이기도 하다.

경험론의 함정과 야망의 부재

따라서 시도 자체를 하지 않거나 위험을 무릅쓰지 않으려는 유혹이 상당히 컸다. 특히 최근 이십오 년 전부터는 여러 각도에서 비관적 입장이 표명되었다. "의미에 대한 명확한 연구는 선사 예술의 고고학적 영역이 아니며, 그간의 연구는 그 형상의 의미에 대해 말하는 것보다 그 형상의 구조를 이해하는 수준이었다."[1] 어떤 사람들은 여기서 더 나아가 이 분야에서의 모든 연구를 포기하라고까지 했다. "점점 더 많은 연구자들이 그 의미를 헛되게 탐색하는 것을 그만두기로 결정했다."[2] "예술의 해석은 과학 이외의 영역이며, 항상 그럴 것이다." 왜냐하면 "경험적 지식만이 우리가 물리적 세계를 이해할 수 있는 유일한 형태이기 때문이다."[3]

이런 비관적 대안을 내는 입장은, 사실들이나 그 사실들의 구

조 정도를 '객관적으로' 묘사하는 데 만족하거나, 가능한 한 가
장 단순한 즉각적 설명 정도에 만족하자는 것이었다. 그런데 이
런 입장은 단순히 야망이 부족해서라기보다, 경험주의라는 환
상에 속을 수 있기 때문에 위험하다. 사실상 경험론자들은 객관
성을 주장한다. 그들은 모든 가설로부터 자유롭다고 확신한다.
그러나 무의식적으로 그들은 자신에게 속게 된다. 이는 과학 철
학자들에 의해 충분히 입증되었다. "절대적으로 객관적인 관찰
이 존재한다는 것은 사실상 신화이거나, 과학이 갖는 주요한 환
상이다. 왜냐하면 우리는 이미 우리 정신 영역에 자리잡은 것만
을 볼 수 있기 때문이다. 모든 묘사에는 해석이 들어가기 마련이
다."4 무한한 물리적 실재는 셀 수도 없이 많은 대안들을 낸다.
이 대안들은 사실상 이전에 인정되거나 결정된 것에서 파생된
것일 뿐이다. 다시 말해 어떤 가설보다 다른 가설을 선호할 뿐이
지, 최상의 대안을 선택한다는 것은 불가능하다. 1944년부터 브
로니스와프 말리노하스키(Bronisław Malinowski)는 이 점을 분
명히 했다. "이론이 없는 묘사는 없다.""관찰한다는 것은 선택
하고 분류하는 것이며, 이는 이론에 따라 분리하는 것이다."5
 따라서 경험론의 위험은 두 가지다. 하나는 소위 객관성이 요
구되지만, 객관성은 사실 동시대인들이 공통적으로 수용하는
가설이고 그것을 암묵적으로 이론처럼 구현할 뿐이라는 것이
다. 자명하다는 듯 따로 논의되거나 굳이 서식으로 만들어지지
도 않는다. 다른 하나는 연구의 불모를 가져온다는 점이다. 작
품 창작의 기초가 되었던 요소들을 무시함으로써 그저 서술 수
준으로 축소해 버리는 것이다.
 이런 위험과 어려움에도 불구하고 고고학의 궁극적 목표는

현상을 이해하는 일이다. 다시 말해 그 현상의 이면에 있는 의미를 이해하는 일이다. 사실 십구세기에 구석기 예술이 처음 발견되고 수십여 년이 흐르는 동안 설명을 해 보려는 시도가 없었던 건 아니다. 연구자 또는 이런 신비한 이미지를 접한 일반 관객이 '왜'라는 질문을 하게 되는 이유는 그것이 다름 아닌 태고의 것이라 더 혼란스럽게 다가왔기 때문이다.

구석기 예술의 잠정적 의미

장식품들이 구석기층에서 발견되고 나서 한 세기 반 정도는 충격이 대단히 컸다. 왜냐하면 "이 예술 작품들이 보통 우리가 아직 야만 상태에 있다고 보는 토착 원주민들의 것과는 상당히 달랐기 때문이다."[6]

첫번째 가설[7]은 간단하다. 그들은 목가풍의 삶을 살았을 것이고, 사냥과 여가를 즐겼을 뿐이라는 것이다. 암각이나 조각도 무기나 연장을 만들 때 그저 재미를 위해 장식하다 보니 내재된 미적 감성이 알게 모르게 표현되었고, 이른바 **예술을 위한 예술**을 했을 거라는 것이다. 예술은 무상(無償)의 표현 행위일 수 있었다. 이런 개념은 특히 십구세기 말 가브리엘 드 모르티예(Gabriel de Mortillet)에 의해 옹호되었는데, 그는 열렬한 무신론자로 일체의 종교적 개념을 반대했다. 이른바 '착한 야만인(bons sauvages)'이 예술에 몰두하며 자유로운 시간을 보내다 보니 나온 것이며, 이들이 원래 가진 솜씨와 방법으로 그렇게 했다는 것이다. 그러나 이 개념은 스스로 불러일으킨 모순으로 오래가지

못했다.

두 가지 주요한 논점이 서로 배치되었다가, 깊은 동굴에서 이런 예술이 더 발견되고 밝혀지면서 그 개념은 버릴 수밖에 없게 되었다. 특히 1879년 스페인 알타미라에서 발견된 동굴 때문인데, 1902년까지는 앞의 가설이 그대로 인정되었다. 그런데 도르도뉴 지방에서 콩바렐과 퐁드곰 동굴이 발견되자(1901) 에밀 카르타야크(Émile Cartailhac)는 알타미라 동굴의 진위에 의문을 품기 시작했고, 그 유명한 글 「한 회의주의자의 양심 고백(Mea culpa d'un sceptique)」[8]을 발표하기에 이르렀다. 그의 논점 하나는 이것이다. 아무도, 아니 어떤 것도 살지 않는 그 동굴 속에 왜 그런 그림들이 그려지게 되었을까. 예술이 소통을 목적으로 하는 것이라면 이런 장소가 선택되었을 리 만무하다. 단순히 그림을 보관하는 장소로 이 동굴이 쓰이거나 동시대인들이 보고 감탄하는 정도에 그쳐도 좋았다면 예술을 위한 예술이라고밖에 볼 수 없다. 또 다른 논점은 이것이다. 당시 많은 민족학자들이 여러 다른 대륙(특히 아프리카와 오스트레일리아)에 몰려들기 시작했고, 여러 증언들이 나왔다. 이른바 '원시적'이라 간주되는 민족들에게서 예상한 것보다 훨씬 복잡한 생각들이 읽힌 것이었다. 이 먼 민족들에게 예술은 그들의 종교 생활에서 훨씬 중요한 자리를 차지하고 있었다.

학계의 논의들을 잘 알지 못하는 대중들 사이에서도 가끔 이런 가설이 언급되기도 했다.(나는 학회에서도 가끔 들었다.) "동굴에 그냥 그림을 그린 거라고 간단하게 말하면 안 되나요? 왜냐하면 그리고 싶었으니까요." 아니면, 좀 드물긴 하지만, 이런 가설은 학계에서도 나왔다. 이 가설의 마지막 화신은 1987년

미국의 존 핼버슨(John Halverson) 교수가 쓴 책에 나타났고 이 또한 큰 논쟁을 불러일으켰다. 『커런트 앤트로폴로지(Current Anthropology)』라는 미국의 큰 잡지에 실린 글에서 그는 동굴 예술에 대해 잇달아 나오는 다양한 해석들을 비판했다. '예술' 이라는 용어가 갖는 함의를 경계하면서 그는 차라리 '재현을 위한 재현'이라고 부르는 편을 택했다. 이 점에서는 모르티예의 견해와 같지만 구석기 종교에 어떤 형태로든 재현은 있었다고 보는 입장인 셈이었다.⁹

그러나 많은 저자들은 이 동굴 예술의 시각적 퀄리티는 이론(異論)의 여지가 없다고 보면서, 이것을 제작한 자는 정확한 지식과 정교한 기술은 물론 탐색하는 자세와 예술가로서 응당 가질 만한 심미안 등을 갖고 있었을 것이라고 주장했다. 굳이 '예술을 위한 예술'은 아니어도 예술가로서의 감수성이 있으니 그만한 작품이 나올 수 있었다는 것이다. 이런 추론도 물론 가능하다. 이에 대해서는 샤먼과 그들의 수련에 대해 말할 때 다시 논의하기로 하자.

토테미즘은 일부 선사학자들에게 짤막하게나마 영향을 주었는데, 이십세기 초 살로몽 레나크(Salomon Reinach)가 대표적이다. 토테미즘은 인간 집단 내의 관계, 즉 한 개인과 다른 구성원들 간의 관계만이 아니라 동물종이나 식물종과의 관계에도 근거를 두는데, 이들 간에 아주 밀접한 상관성이 있다는 것이다. 개인이나 집단은 토템이 무엇이냐에 따라 성격이 규정된다. 따라서 그 토템에 권위를 부여하면서 토템을 경외하고 숭배하는데, 예를 들면 토템 동물을 사냥하는 것은 엄격히 금한다.

이 가설에 반론을 제기할 수 있는 어느 정도 정립된 세 가지

주요 비평이 있다. 여러 동굴의 예(니오와 삼형제 동굴, 최근의 예로는 코스케 동굴)를 통해서도 알려져 있지만 화살이나 다른 투창기(投槍器)에 맞은 동물들이 동굴에 제법 많이 그려져 있다는 점이다. 그렇다면 토템 동물 숭배와는 맥락이 맞지 않는다. 더욱이 주요한 장식 동물이 단 하나의 동물종에만 헌사된 건 아니다('사자' 동굴, '곰' 동굴, '야생 염소' 동굴 같은 식은 아니다). 그랬다면 토템이라고 쉽게 해석할 수 있었을 것이다. 어떤 경우에는 특별히 한 동물이 지배적으로 나타나긴 하는데, 수적으로나(루피냑 동굴의 매머드, 니오의 들소), 비율적으로(라스코 동굴의 들소) 그럴 뿐이다. 그런데 반대로 동굴에 있는 동물들은, 다시 말해 발견된 동물 그림은 그다지 다양하지 않다. 식물군만큼은 아니어도 동물도 여러 종이 있으니 선택 가능성은 충분히 많은데도 말이다. 바로 이 점을 앙드레 르루아 구랑(André Leroi-Gourhan)이 지적했다. "토템이라고 말하려면 모든 구석기 사회가 같은 방식으로 구분되어 가령, 들소 부족, 말 부족, 야생 염소 부족 등으로 구성되어야 한다. 이런 해석이 불가능한 것은 아니지만 사실 자체로만 보면 반드시 그렇다고는 할 수 없다."[10]

결국 지난 세기가 흐르는 동안 토테미즘은 동굴벽화의 해석 수단으로는 성공적으로 받아들여지지 않았다. 어떤 경우 반드시 배제되지는 않았지만, 복잡한 현상들을 다 설명하는 유일한 해설 수단은 아니었다.

이른바 **공감 주술(Magie Sympathique)**에는 이미지와 그 주제 사이의 근본적 관계가 내포되어 있다. 무슨 말인가 하면, 어떤 이미지에 영향을 미친다는 것은, 형상화된 주제에 작용을 미친

다는 것이고, 그것은 사람 또는 동물에 해당되는 일이다. 동굴 예술이 알려진 이후 가장 성공을 거둔 이론이 이것이다. 이를 처음 제기한 사람이 앞에서 언급한 살로몽 레나크로, 그는 1903년에 「순록 시대의 그림과 암각에서의 예술과 주술(L'Art et la Magie à propos des peintures et des gravures de l'Âge du Renne)」이라는 거창한 제목의 논문을 발표했다.[11] 이 이론은 앙리 브뢰유(Henri Breuil) 신부와 앙리 베구앵(Henri Bégouën) 백작이 더 정교하게 발전시킨 것으로,[12] 수십 년 간 **사냥 주술(Magie de la Chasse)**이라는 일종의 총칭 명사로 회자되면서 놀라운 행운을 누렸다.

베구앵 백작은 사냥 주술의 토대와 사용법을 상세히 정의했다. 비록 오늘날에는 '원시적'이라는 용어를 기피하지만 베구앵은 선사 문화와 전통 부족을 설명할 때 이를 반복해서 썼다. "그것은 당시 모든 원시 부족들에게 널리 퍼져 있던 개념이었고, 살아 있는 모든 생명체들은 어떤 의미에서는 이 존재의 발현이라고 보았다. 이 존재의 형상을 소유한 자는 이미 자신에게 어떤 힘이 있다고 보았다. (…) 따라서 원시인들은 동물을 그림으로써 어떤 면에서는 동물을 자신의 지배 아래 둘 수 있다고 믿었고, 그 형상 또는 분신의 주인으로서 동물 자체의 주인이 된다고 믿었다."[13]

따라서 예술은 주술적이면서도 실용적인 것이었다. 동물 형상으로 장식된 물건들은 부적이나 호신부(護身符)로 사용되었다. 동굴 깊숙한 안쪽에 있는 그림들은 보이길 의도한 것이 아니었고, 이 표현을 통해 현실에 영향을 주기 위한 것이었다. 다시 말해 죽을 운명인 인간으로서는 작품을 만드는 것 자체가 작

품의 결과나 그 시각적 효과보다 더 중요했다. 같은 내벽에 여러 그림들이 겹쳐 있는 현상도 이로써 설명될 수 있었다. 주술의식이 있을 때마다 그림 위에 또 그렸으니 거의 알아볼 수 없을 정도가 된 것이다. "일단 이 행위가 끝나면, (…) 그림은 더 이상 중요하지 않았다."14

이 주술은 세 가지 주요한 요소로 이루어져 있다. 첫째, 사냥 주술이라는 익숙한 이름이 바로 여기서 비롯되었는데, 일상의 사냥감이 되는 큰 초식동물의 사냥을 용이하게 하기 위해서였다. 화살에 맞거나 상처가 난 동물의 그림을 그리면서 그들은 어떤 황홀경을 느꼈다. 이 동물의 방어 가능성을 줄이기 위해 때론 덜 완벽하게 그렸다. 이런 개념적 틀에서 우리가 지금 '기하학적 부호들(signes géométriques)'이라고 부르는 것이 무기 또는 함정으로 해석되었다. 인간들은 주술사들이었다. 인간과 동물의 특성을 동시에 가진 '혼합된 피조물'이라 볼 수 있는 자(삼형제, 도판 1)들은 동물의 자질과 능력을 얻고자 동물의 털가죽을 쓰고 있거나 동물 특유의 속성(뿔, 꼬리, 발톱)을 가지고 있었다. 이들은 이 동물 무리들을 지배하는 신들을 표상할 수도 있었다.

두번째 주술 형태는 이른바 '풍요의 주술'이라 불리는 것으로, 사냥감 증대를 겨냥한다. 이것은 동물 중 모체라 할 수 있는 새끼 밴 암컷들을 비롯해 상처 표시가 없는 동물들이 더 많이 그려진 이유를 설명해 준다.

세번째는 '파괴의 주술'로, 사자나 곰 같은 해로운 동물의 제거가 목표였다. 이런 것은 몽테스팡(피레네)이나 삼형제(아리에주) 동굴 등에서 보인다. 이 가설은 앞의 가설과 모순된다. 왜

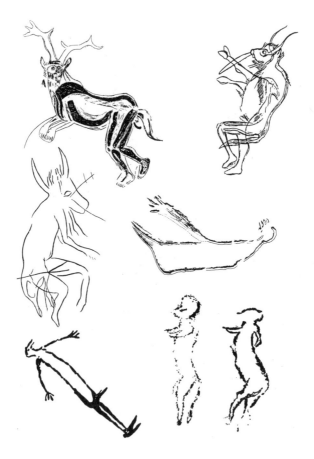

1. 반은 인간이고 반은 동물 형상의 혼합된 피조물들. 맨 위는 삼형제 동굴의 두 '주술사'(브뢰유 신부 모사). 가운데 왼쪽은 가비유 동굴(도르도뉴 주)의 '주술사'(고셴(J. Gaussen) 모사 완성). 가운데 오른쪽은 코스케 동굴(부슈뒤론 주)의 '살해된 자'. 몸통을 뚫은 갈고리 같은 것은 없다(사진 촬영 후 모사). 아래 왼쪽은 라스코 동굴(도르도뉴)의 우물 장면에 그려진 '새 머리를 한 남자'. 아래 오른쪽은 페슈메를(로트 주)과 쿠냑(로트) 동굴의 화살 맞은 남자(여기서는 선 같은 것이 그려져 있지 않다). 머리는 새 모양을 하고 있고 팔도 이상하다. 페슈메를과 쿠냑의 그림은 비교 대상이 되기도 한다(사진 촬영 후 모사).

냐하면 하나는 동물의 번식과 풍요를 기원하는 것이고, 다른 하나는 동물을 없애기 위한 것이기 때문이다.

이십세기 후반, 방금 언급한 것 같은 몇 가지 일관되지 않은 설명이 대두되었는데, 새로운 탐색과 발견이 있었지만 어떤 면에서는 상반되기도 했다.

예를 들어, 논리적으로는 화살 형태의 부호들이 표시된 동물이 지배적으로 나타날 법도 했지만 그 수는 극히 적거나 어떤 동굴에만 한정되어 있었다. 다른 동굴에는 하나도 없기도 했다. 더 심각하게는 장식 동굴 입구나 동굴 안 혹은 그들과 연관된 은신동굴 구멍에서 발굴된 것을 보면, 예상과는 달리 사냥하거나 '소비한' 짐승이 동굴에 그려지거나 새겨진 짐승과 반드시 일치하지는 않았다. 만약 아리에주의 니오 동굴에 그려진 동물 절반 이상이 들소라면, 거기서 아주 가까운 막달레나기의 라 바슈 동굴에서도 역시나 들소가 많을 법한데 야생 염소가 대부분이었다.[15] 사냥한 동물과 그린 동물 간의 이런 불일치를 보더라도 그저 우연에 따른 결과이기 쉽다. 다른 맥락이긴 했지만 클로드 레비 스트로스가 한 말이 생각난다. "음식은 먹기에 좋은 것만으로는 충분치 않다. 생각하기 좋은 것이기도 해야 하지 않을까."

물론 이런 설명은 너무 포괄적이어서 동굴에 나타난 구체적인 요소들을 일일이 다 설명하지 못한다. 동굴에는 음화 손(mains negatives)[16]이나, 인간인지 아닌지 확실하지 않은 인간, 반은 동물이고 반은 인간인 혼합 형상, 실제 자연에는 존재하지 않는 상상의 동물 등이 그려져 있으므로 앞에서 말한 것처럼 증식이나 멸종을 소원하며 그린 것이 아닐 수 있다.

그러나 이런 가설을 지지하는 자들이 관찰한 실제 사례는 지

난 반세기 동안 일부 확인되었고, 이런 가설이 흥미롭지 않은 것은 아니다. 동굴에서 확인할 수 있는 이런 이중 논리는 나중에(3장에서 집중적으로) 살펴볼 것이다. 그 논리의 하나는 여러 동굴 방에서 참가자 또는 제법 적지 않은 수의 관객들이 눈길을 끌 만한 의식을 함께 펼쳤을 거라는 것이고(라스코 황소들의 방, 니오 검은 살롱[17]), 다른 하나는 동시에 한두 명만 접근 가능한 방이 있고, 거기서 그림은 잘 보이지 않는다는 것이다.(르 포르텔 동굴 제실, 도판 15; 라스코 고양이들의 샛길). 후자의 경우는 작품의 결과보다는 새기고 그리는 행위 자체가 더 중요했을 것이다.

공감 주술은 모든 전통문화에 나타나는 기본 개념으로, 인간 종의 보편적인 사고방식이기도 하다. 이는 기도나 헌물, 또는 제례 의식을 통해 우리 일상을 좌지우지하는 초자연적인 힘에 직접적으로 영향을 미칠 수 있다는 믿음이다. 이런 수단들은 신앙이 다르듯이 문화에 따라 당연히 달라지지만, 이미지에 따라 붙는 중요성으로 볼 때, 예술은 이미지를 표현하므로 가장 특화된 수단일 수 있다.

이십세기 후반인 1960년대부터 **구조주의적 관점**[18]에서 여러 해설이 시도되었다. 이 분야에서만큼은 막스 라파엘(Max Raphael)이 선구자이며,[19] 특히 아네트 라밍 앙페레르(Annette Laming Emporaire)와 앙드레 르루아 구랑은 이런 관점을 더욱 발전시켰다.[20] 이는 지금까지도 다양한 형태 아래 계속되고 있다. 기본 개념은 전통 부족들 간의 비교를 모두 거부한다는 것이다. 각각의 부족들은 다른 것으로 결코 환원될 수 없는 독창성을 가진다. 또한 동굴 자체, 즉 동굴에 그려진 내용에 집중해서

그 조직 안의 구조를 연구해야 한다는 것이다. 그려진 것들을 동물종 및 표상된 기호에 따라 우선은 범주를 나눈다. 그리고 다음 세 가지 주요 요소에 따라 동물종이나 기호 들이 어떻게 공간에 분포되어 있는지를 조사하고 연구한다. 세 가지 요소란 다음과 같다. 첫째, 각기 다른 작품들(예를 들어 말과 들소의 분포도, 이러저러한 기호들, 그리고 그것들의 상관성), 둘째, 동굴의 지형도(입구, 바닥, 통로, 샛길, 중앙판), 셋째, 내벽의 형상(여성을 상징한 것으로도 볼 수 있는 벌어진 틈, 판(版), 부조) 등이 있다. 이러한 방식의 연구 작업은 처음으로 통계학의 도움을 받았는데, 매개변수를 가지고 여러 조합 가능성을 보기 위해 필수적인 것이었다.

그 덕분에 연구는 상당한 진척을 보여 동물들과 기호들이 임의적으로 배치되지 않았다는 것을 알게 되었다. 가령, 소과의 짐승들(들소, 오로크스)과 말들은 옆에 나란히 그려져 있는 경우가 많아 우연성을 배제하는 측면이 있었다. 그리고 주로 그림 중앙에 자리잡고 있었다. 이 상수를 통해 어떤 주된 개념이 부각되었다. 초기에 라밍 앙페레르가 그랬던 것처럼 르루아 구랑은 구석기인의 사고체계는 이항적(二項的)이라고 추론했다. 또한 그려진 동물과 기호 들이 양립과 보완의 특성을 가장 표상적으로 보여주는 남성과 여성으로 상징화해 이른바 성적 상징성을 끌어내기도 했다. 이만 년에서 이만오천 년에 이르도록 오래 생명을 유지한 많은 동굴들에서도 이러한 유사성을 볼 수 있는데, 이런 체계는 세계에 대한 개념을 구체적으로 표현한 것이라 볼 수 있다. 따라서 "구석기 예술 전체는 자연적이면서도 초자연적인 구조에 대한 개념을 표현한 것이라 할 수 있다.(이것이 바로

구석기인들의 사고방식일지도 모른다는 것이다.)"[21]

그런데 왜 구석기인들은 적어도 그들의 구조 안에서는 본질적으로 변하지 않는 그들만의 신화를 그리기 위해 아무도 살지 않는 깊은 동굴로 들어갔을까? 사냥 주술을 강조하는 사람들은 이 중요한 문제에 대한 답을 내려 보려고 정말 많은 애를 썼다. 그러나 구조주의 이론의 틀에서도 정확한 답을 얻지 못했다.

구조주의 개념은 각기 다른 것을 조합해서 결정하는 방식이다 보니 지나친 주관성(가령, 니오에서 몇 미터 거리를 두고 떨어져 있는 두 그림이 상호 연결적이거나 보완적일 수 있을까)에 빠질 수도 있었고, 이론의 여지가 있는 가설이 제기될 수도 있었다. 보편적 상징성을 갖는다고 가정하면, 동물의 나이와 성별, 혹은 행위를 알 수 있도록 표현된 세부 사항들을 어떻게 설명해야 할까. 이 문제에 대해서는 나중에 다시 말할 것이다. 만일 들소가 여성적 원칙을 표상한다면 그 많은 수컷 들소는 왜 그려졌을까. 수많은 동굴 속 회랑들은 세분된 조항에 다 들어맞지 않았지만, 통계에는 포함되었다. 결국 그리고 특히, 최근의 발견들(가령 쇼베 동굴)은 제시된 도식에 맞지 않았다.

그럼에도 불구하고 대다수 연구자들은 이 방법을 채택했고,[22] 들소와 말, 그밖의 다른 동물들의 수를 계속해서 세고 있으며, 동굴 자체를 예술 연구에서 중요하게 다룬다.

이 가설에 따르면 구석기인들은 **샤머니즘 유형의 종교**를 가지고 있었고, 그들의 예술은 종교적 틀 안에서 창조되었다. 이는 1950년대 초 종교사학자 미르체아 엘리아데(Mircea Eliade)에 의해 제기되었다.[23] 대단한 성공을 거둔 것은 아니지만 이십세기 후반 여러 연구자들이 이 가설들을 다시 인용했다.[24] 마침내

이 가설은 사반세기 가까이 데이비드 루이스 윌리엄스의 여러 연구를 통해 더 발전되고 심화되었다.²⁵ 1995년부터 나는 루이스 윌리엄스와 빈번히 협력하며,²⁶ 지하 세계의 실제가 어떤지, 구석기인들이 이 공간을 어떻게 활용했는지 등의 문제와 마주했다.²⁷

모든 대륙에서 증명된 샤머니즘은 대다수 수렵 사회의 경제 및 종교 체계와 관련되어 있다. 종교에 따라 어떤 이들은, 특히 샤먼이나 몇몇 사람들은 정신이 유체에서 이탈해 두 세계를 여행하면서, 우리가 속한 세계의 모든 사물을 관장하는 초자연적인 힘과 직접적으로 연결될 수 있다고 믿었다. 이 세계는 보통 여러 층으로 되어 있거나 겹쳐 있었다.²⁸ 이들의 내세는 부족에 따라 달라질 수 있다. 특정한 지형을 지녀 위험도 다르고 주민도 다르며 고유의 장애물도 다르다. 그러나 다 배우고 익히면 되었다. 내세는 하늘에도(콜롬비아의 투카노스족), 물에도(캐나다 빅토리아 섬의 누트카족) 있을 수 있다. 바위나 지하 세계에도 (아메리카 대륙의 여러 예들) 있다. 저승이나 저 내세에서 샤먼은 흔히 동물의 형상을 하고 있는 영혼을 만나 대화하거나 협상한다. 샤먼은 날아간 영혼을 찾아 그 주인에게 되돌려 주려고 할 것이다. 샤먼은 미래를 예언할 것이다. 간혹 다른 '나쁜' 샤먼들과 싸우기도 할 것이다. 일상의 문제를 해결하고 깨진 조화를 다시 세우려고 할 것이다. 샤먼의 기능에는 아픈 자를 치유하고, 이로운 비를 내리게 하고, 사냥을 허락하거나 지원하는 일도 포함된다.

의례 절차는 두 방향에서 이루어진다. 일반적으로 보조 영혼이라 묘사되는 내세의 실체가 방문해, 도움을 받을 수 있기 때문

이다. 영혼은 동물 외양을 하고 있고, 이를 받아들인 샤먼은 문자 그대로 다른 존재로 변신한다. 샤먼은 현실 세계와 영혼 세계의 중재자로서, 실존하는 모든 존재를 돕는다.

환영은 샤머니즘의 주요한 양상 가운데 하나이다. 환영은 많은 사람들이 잘못 생각하듯 환각을 일으키는 질료뿐만 아니라 다른 다양한 방식으로도 생길 수 있다. 단식, 피로, 수면 부족, 열과 병, 단조로운 반복적 소리들(북소리, 손뼉치기), 광란의 춤, 고도의 집중 등이 그것이다. 이런 것들로도 트랜스(trance) 상태가 될 수 있는 것이다. 이를 감각의 상실, 아니면 외부 자극의 감소 등으로 부를 수 있다. 가령 환영을 찾는 사람들은 사막, 아니면 특별히 고립된 장소로 들어갈 것이다. 그리고 환영이 그들에게 올 때까지 아주 오랫동안 거기 머물 것이다. 그들이 이미 이런 경험을 했던 어떤 장소들, 더 나아가 거기서 본 이미지들은 훨씬 더 빠른 최면을 불러일으키는 촉매제가 될 수 있다. 거기에 가끔은 '꽤 단순한' 이미지들(십자가, 별, 구(球), 색얼룩)로 나타나는 꿈의 '유도자'와 '리시버'[29]가 존재한다.[30]

환영의 내용은 아주 변화무쌍하며, 세 가지 주된 요인에 의해 좌우된다. 환영을 지각한 자의 개성과 삶, 그리고 그런 환각을 갖게 만든 문화가 그것이다. 트랜스는 샤먼 사회에 실제 있는 사례로, 신경생리학적으로도 살펴볼 점이 있다. 몸이 부양 또는 비상하는 느낌이 들거나, 눈을 감으면 나타나는 시각적 환영 같은 게 늘 보이거나, 반은 인간, 반은 동물로 조합된 존재들이 눈앞에 나타난 것 같기도 하다. 다른 세계로 영혼을 운반하는 터널이 보이거나 소용돌이 같은 지각 현상이 생기기도 한다.

루이스 윌리엄스와 다우슨이 그들의 논문에서 취한 입장이

바로 신경생리학적 정보에 근거하고 있다.[31] 빙하기 사람들은
진화의 정도는 다르겠지만 우리와 같은 두뇌와 신경계를 가졌
다고 볼 수 있다. 따라서 그들 역시 환영을 본다고 간주하는 게
논리적이며, 이는 우리 연구에서 하나의 상수로 삼을 수 있다.
이는 그들이 남긴 그림으로도 설명된다. 여러 점으로 이루어진
구름이나 갈지자 모양의 선, 또는 동굴 내벽에 나타난 여러 기하
학적 형상들은 흔히 트랜스 상태에서 눈을 감으면 떠다니듯 보
이는 기호들일 수 있다.

 민족학에서 연구한, 수렵 민족들의 관행을 비교해 보아도 샤
먼 가설은 충분히 주요한 근거가 된다. 예를 들어, 전 세계적으
로 깊숙한 동굴은 영혼과 죽은 자 또는 신이 있는 초자연적 장소
로 여겨진다. 위험이 따를지 모를 이런 깊은 동굴에 들어가려면
분명하고 특별한 목표가 있어야만 할 것이다.[32]

 새로운 가설이 나올 때마다 다시 비평과 논쟁이 일었고, 예상
외로 강한 비판이 있을 때도 있었다.[33] 의도적 비판과 잘못된 해
석에 대해 다시 논의하는 것은 무의미하다. 이런 건 제외하고 지
금까지 나온 의미있는 비판들은 대략 다음 네 가지 요점에 근거
하고 있다. 첫번째는, 선사시대인들이 그린 그림의 의미를 완
전히 정통하게 이해하는 것은 불가능하며, 그것이 무엇이든 어
떤 해석적 가설을 제시해도 이를 논증할 수 있는 공식적 증거가
부재하므로 가정의 주관성과 비과학성을 내포하게 된다는 것
이다.

 두번째로는 민족학적 비교방법론을 거부해야 한다는 것이
다. 클로드 레비 스트로스와 앙드레 르루아 구랑 같은 저명한 인
류학자들이 해석을 위해 사례를 남용한 면이 있다는 말이 나온

것도 사실이다.

세번째는 우리의 샤머니즘 개념에 대한 것으로, 너무 포괄적이다 보니 어긋난 지점들이 생기며, 트랜스에 너무 많은 위상을 부여한다는 것이다. 이와 관련해 여기서 한 가지 비평의 예와 그에 대한 반박을 제시하려 한다. 로베르트 아마용(Roberte Hamayon)은 우리가 샤머니즘을 트랜스 상태를 통해서만 본다고 비판했다.(그것을 고수한다고까지 한다.) 왜냐하면 그것은 꼭 결혼을 "번식이라는 생물적 기능으로만 분석하는 것"[34]과 같은 이치라는 것이다. 그러나 공교롭게도, 이러한 비교를 통해 샤머니즘의 일면이 밝혀진 점은 있었다. 분명 샤머니즘에 최면만 있는 것은 아니다. 그러나 이는 아주 중요한 역할을 한다. 결혼이 성적 기능만 갖는 것은 아니지만 성적 기능은 결혼 제도의 기초로, 이 기능이 없으면 이 제도도 쉽게 존재할 수 없을 테다.

네번째는 구석기 예술 자체에 관한 것으로, 그 가설이 모순적이거나 근거가 불충분하다는 것이다. 예술의 다양성과 수천 년간 지속된 구석기 예술의 영속성은 뭔가 서로 대치되는 측면이 있는데, 이를 샤머니즘이라는 너무 포괄적인 이론으로는 다 설명할 수 없다는 것이다. 이만여 년 이상 지속되어 온 데다 그토록 다양한 측면을 갖는 예술을 단 하나의 해석적 틀로만 어떻게 읽어낼 수 있느냐는 것이다. 그 틀에 맞추다 보면 설명은 제한적이 된다고 한다. 모티프들의 정확한 의미를 다 해석하지도 못하고, 특수한 몇 가지 이미지 정도에나 (경우에 따라 조합된 것들을 해석할 때나) 적용할 수 있을 거라는 얘기다. 마지막으로, 예를 들어 은신동굴 안이나 바위에 올려놓은 집기 예술품, 또는 태양 빛에 따라 발현되는 특징들은 아무래도 도식 바깥에 있다는

것이다.

이런 비판들은 모두 귀 기울일 만하다. 당시에도 이에 대해 답을 했지만, 후에 더 새로운 발견과 연구와 경험이 축적되었고 이를 바탕으로 우리 연구물의 출간도 있었기에 다시 답을 주어야 한다. 아마 이 책이 그에 대한 답이 될 것이다.

해석과 가설이 너무 다를 때도 있었지만, 우리는 대략 큰 윤곽선을 그릴 수 있었다. 이 윤곽선은 시대에 따라 다양한 방식으로 활용되었지만 동일한 기초에 근거한다. 그것은 바로 예술 자체에 대한 분석이며, 우리가 다루는 흔적과 유물에 대한 분석이다. 인간 행동이 갖는 보편성은 무엇으로도 부정할 수 없다. 민족학의 비교방법론 덕분에 이런 보편성은 파악되었다. 우리는 이를 연속해서 살펴볼 것이다.

수단과 시선의 선택

구석기시대 벽화 예술은 공통적으로(그리고 부적절하게) '동굴 예술'이라 불리는데, 왜냐하면 상당수의 그림과 조각이 은신동굴이나 동굴 외부, 그리고 동굴 안쪽 깊숙이 구현되어 있기 때문이다. 대단한 장관을 이루는 이 신비한 예술에 대한 연구는 이십 세기 초 앙리 브뢰유 신부와 그의 추진력 덕분에 시작되었다.[35] 브뢰유 신부는 작품들을 샅샅이 다 기록했다. 때로는 크로키(알타미라)로, 삼형제 동굴의 경우는 내벽에 투사지를 대고 따라 그렸다. 그 후 기술이 진보해, 동굴 벽면에 직접 손을 대지 않고

도 원하는 크기로 확대된 사진 위에 투사지를 대는 방식으로 기록할 수 있게 되었다. 그러나 유럽에서 모사(模寫)는 여전히 기초 연구에 해당한다.

이것이 전 세계에 통용되는 것은 아니다. 특히 아주 광대한 지역(가령 사하라)에서는 동물종 수를 세고, 동굴 공간 내에 동물들이 어떻게 분포하는지를 조사하고, 형상을 묘사하고, 크로키하고, 더 나아가 기술 서식을 만들고, 사진 목록을 만든다. 주변 환경이 매우 혹독하거나 총면적이 어마어마한 지역에서는 이렇게 할 수밖에 없다. 그런데 거기서 나온 방대한 정보로 연구량이 훨씬 늘어나므로, 모사를 통한 판독보다는 정밀도가 떨어진다.

흔히 말하듯 모사는 그림의 단순한 복제가 아니라 정밀한 분석이며 연구이다. 이런 점에서 모사는 대체 불가능하다. 조사원, 그러니까 모사가는 예술가의 몸짓을 그대로 재현한다. 이런 행위를 통해 동물 형상들의 배치 순서를 파악하고, 겹쳐 그려진 것들이 무엇인지 살펴보고, 거기에 사용된 기술이 무엇인지 알아보고, 바닥이 고르지 않은 곳에 지지대를 놓아 생기는 문제나 그 문제를 해결하는 방법이 무엇이었을지 등을 알아낸다. 조건이 허락되면 그림을 그리는 순간과 그 이후 수천 년이 흐르는 사이 벽면에 남은 모든 종류의 흔적을 찾아 관찰할 수 있다. 모사는 심화 연구에 없어서는 안 될 기본이다.

모사에 들어가면 자신이 보는 것을 선택하고 해석해야 한다. 예를 들어, 균열이나 미세한 틈, 또는 방해석에서 나온 작은 조각들을 어느 정도 선에서 재현할 것인가. 조사원의 '손'도 무시할 수 없는 역할을 한다. 한 팀의 작업대 위에 질이라는 사람의 것으로 보이는 모사화가 놓일 수 있다. 그러면 질의 것을 본 이

상 마르크 혹은 발레리 것으로 보이는 다른 모사화는 어렵지 않
게 구분된다. 공통적 방법을 채택해 주관성을 줄여 보려고 우리
가 애를 써 보기는 하지만, 주관성은 확실히 개입될 수밖에 없
다. 중요하다고, 더 나아가 없어서는 안 된다고 은연중에 암시
하거나, 아니면 반대로 중요하지 않다고 은연중에 암시하는 이
론에 기초해 증거가 될 만한 것들을 찾아내기 때문이다.

이미 이런 방법을 쓰는 데다 앞으로 사진 등록 방식이나 삼차
원 투사 모사에 대한 연구를 늘려 갈 텐데, 엄밀히 말하면 시점
을 잡는 순간 이미 주관성이 들어가고 상세한 분석 단계에 가면
부득이하게 일정한 것을 선택, 선별하게 될 텐데, 주관성은 완
전히 배제할 수 없는 것이다.

그래서 모사에 이은 분석, 즉 과학적 탐색은 훨씬 더 섬세해야
한다. 이 날것의 결과물을 어떻게 연구해야 의미있는 상수를 끌
어낼 수 있을까. 무엇을 묘사하고 무엇은 따로 놔둘 것인가. 어
떤 매개변수를 선택하고 비교할 것인가. 우리 고고학 분야의 역
사는 이런 측면을 보여주기도 한다. 먼저 가정을 하고, 이어 해
석적 가설을 세우면서 서술 및 기초 정보는 편향 또는 왜곡되었
다. 그 몇 가지 예들을 나중에 언급할 것이다.

브뢰유 신부와 그 후계자들이 보기에 동굴 예술의 동인(動
因)은 일종의 주술 행위이므로, 벽면 그림의 정확도나 객관적
사실이 중요한 것은 아니다. 그래서 재현된 동물의 성(性)이나
나이, 또 각각이 어떤 장면에서 어떻게 나온 자세인가 하는 등
의 세부 사항에 대해서는 거의 언급하지 않는다. 이들의 이론에
따르면 매번 그림을 그리는 목표는 사냥감이나 사냥꾼에 자신
을 이입하는 성실한 행위 자체이므로, 동물의 성별이나 나이는

중요하지 않으며 움직이지 않는 자세이냐 달리는 자세이냐도 중요하지 않다. 각각의 그림은 개별적인 주술 작용의 결과물이다. 하나하나가 점진적으로 쌓여 일종의 팔랭프세스트(palimpseste)[36]가 되어 우리에게 다다른 것으로, 각 그림들 간의 관계에는 주목하지 않는다.

반면 르루아 구랑은 동물들의 자세나 행위에 대한 연구를 소홀히 하지 않았다.[37] 그리고 이 점을 콜레주 드 프랑스(Collège de France) 강연에서 여러 차례 다루며 '활성화'라 명명했다. 이런 관점은 기존의 연구에 비해 상당히 진보한 것이다. 그는 평소의 그다운 통찰력으로 그 의미를 묻는다. "만일 의미를 만들어내는 '픽토그램(pictogramme)'[38]이 아니라 그저 '피토레스크(pittoresque)'[39]한 변형에 불과하다면?"[40] 그는 후자 쪽으로 기운다. 왜냐하면 생동감 넘치는 동물들이라는 주체나 주제도 주목해야 하지만, 그 옆의 부수적인 요소들 또한 주의 깊게 봐야 하기 때문이다. 따라서 그에 따르면 이런 활성화는 "핵심적 표상의 토대 위에 박차를 가하는 서사적 허용 정도에 그친다."[41] 그는 결론에서 이를 더 강조한다. "주체(들소, 사슴 등)는 행동(달아나다, 싣고 가다, 넘어지다 등)보다 우세하다. 그도 그럴 것이 대다수 형상들은 비활성 상태이기 때문이다. (…) 벽에 그려진 것들을 조합하고 주체들을 연결하면서 신화학에서 주로 만드는 골대 같은 도식을 우선 만들고, 여기에 미토그램(mythogramme)[42] 방식으로 표현한 동물들의 행동을 부수적으로 삽입하는 것이다."[43] "활성화는 두번째 구도에 불과한 것이다."[44] 이는 르루아 구랑의 관점이기도 한 이항적 상징체계로 이해될 수 있는데, 동물은 수컷(말, 사슴)의 가치를 갖거나 암컷(들소)의

가치를 갖는 것으로, 동물종이 지배적인 기준이 된다.

그의 후계자들 역시나 그의 예술에 함의된 성(性) 해석을 옹호하면서 르루아 구랑의 태도와 방법을 따른다. 그와 같은 노선을 따르는 드니 비알루(Denis Vialou)만 해도 이렇게 본다. "막 달레나기 문화의 동굴들을 보면 우선적으로, 또는 대부분 동물을 동물 그대로 지시하고자 한 것 같다. (…) 따라서 벽화 체계 안에서 동물은 하나의 주제적 역할을 하는 것이다."45 동물들의 개체 수에 따라 주제는 강화되거나 약화될 수도 있다. 아리에주의 동굴들을 구조주의적 관점에서 연구하면서 그는 특히 '주제적 연관성'을 탐구한다. 그의 연구에서는 들소나 야생 염소냐처럼 각 동물의 정체성보다는 특히 구성이 문제되는데, 이에 따라 상징체계가 달라지기 때문이다. 하물며 각 동물들을 정확하고 세밀하게 묘사하고, 동물들을 열거하고 분석하지만 그 디테일과 자세, 행동 등을 크게 고려하지는 않는다.

르루아 구랑은 맨 처음으로 천공 카드를 사용한 데이터베이스를 구축하고 간단한 통계적 방법을 사용한 사람이었다. 그 후모든 연구자들이 더 성능 좋은 도구들을 활용하면서 그 뒤를 따랐지만, 동물의 수량화는 역시나 동물종에 따라 이루어졌다. 여기에 몇 가지 도식화로 인한 모순이 없는 것은 아니다. 그도 그럴 것이, 예를 들어 수사슴과 암사슴은 다른 범주에 넣는데, 황소나 암소, 또는 수말이나 암말은 그런 구분을 하지 않는다.

조르주 소베(Georges Sauvet)와 안드레 브워다르치크(André Włodarczyk)는 르루아 구랑의 구조주의적 방법을 이어 가며 더확장하고, 더 많은 데이터베이스를 구축했다. 그로부터 통계를내고 결론을 도출해 후기 구석기시대 예술의 주제와 규칙 및 그

림 이미지들의 '문법'을 제시했다. 그리고 수량적으로도 압도적인 주요 그래픽 요소들을 분석하는 방법(인자 및 요인 분석, 알고리즘, 클러스터 분석[46] 등)을 통해 그 문법을 구체화했다. 최근의 연구에서 이들은 총 열네 개의 유형〔메가케로스[47]를 제외한 수사슴과 암사슴, 순록을 포함하는 동물 열두 종, 인간, 희귀종〕을 밝혀냈다.[48] 여러 숫자나 통계, 도표, 그림 자료 등이 포함되어 전체적으로 객관적인 연구처럼 보이는 것은 사실이다. 하지만 앞에서도 말했듯이, 옳건 그르건 간에 이미 과감한 선택이 선험적으로 이루어진 것이다. 나중에 더 살펴보겠지만, 그들은 민족학적 경험에 비추어 늘 성, 태도, 나이, 계절 지표 등을 따지고 거기에 상당한 중요성을 부여하며 각 그림의 성격과 의미를 규정한다. 그런데 실질적으로 나온 통계라고는 하지만 다른 사실들이 감춰져 있을 수 있다. 편의상 특정 주제(가령 종의 문제)를 우선시한 통계일 뿐, 다른 요소들은 파악되지 않을 수 있는 것이다.

게다가 소베와 브워다르치크는 스스로도 말했듯이, 각 벽화들 간의 "비교를 용이하게 하기 위해" 흥미로운 방법을 활용했다. 다시 말해 그것은 일부러 "정보들을 상당히 누락"하는 것으로, 그들은 이를 '주제 축소'라고 불렀다.[49] 가령, 같은 벽면에 "열 마리의 들소가 온전히 그려져 있는데, 이것은 아주 작은 머리만 섬세하게 새겨진 들소 한 마리와 동등하게 취급된다."[50] 표현물의 수량을 수정함으로써 주제가 바뀔 수도 있고, 귀납된 결과물을 고의적으로, 자의적으로 바꾸는 이런 방법론은 객관적으로 보이기 위한 통계방법론으로써도 그나마 덜 이상하다.

그렇다면 통계에서 결코 중요하게 다뤄지지 않는 크기에 대

한 기준은 어떨까. 그림의 의미에 개입하는 요소가 아닐지 생각
해 볼 수 있다. 그래서 노르베르 오줄라(Norbert Aujoulat)는 라
스코 동굴벽화나 다른 동굴벽화에서 그림의 가시성을 문제 삼
았다.[51] 라스코 벽화에서 가히 장관인 어마어마한 크기의 황소
들과 한쪽 구석에 작게 그려진 말들이 동등하게 환산되어야 할
까? 그것을 그린 사람들이나 보는 사람들에게도 같은 가치를
가질까? 하고 말이다.

이런 몇몇 예를 보아도 흠잡을 데 없는 '과학적' 객관성을 주
장하는 것은 부질없어 보인다. 현대적 통계 방법을 따른다고는
하지만, 아주 단순하고 기본적인 묘사 아래 감춰진 복잡한 문제
들은 어떻게 해석되어야 할까.

여기에 또 다른 변수가 있는데, 그림들의 위치가 그것이다.
이 분야에서도 르루아 구랑은 선구적 역할을 한 스승인데, 중앙
의 벽면들 말고도 "동굴 입구의 형상들, 일정한 면적을 차지하
는 부분의 입구에 그려진 형상들, 또 그 주변에 있는 형상들, 각
방의 끝이나 동굴 안쪽에 새겨진 형상들"[52]을 일일이 구분해 놓
은 것이다. 그는 여기서 성소의 구성 개념을 찾을 수 있다고 생
각했다. 우리가 보았듯이 상징적 기호 및 지하 공간이라는 성격
과 결부했을 때 동물들 간의 관계 그리고 그 관계를 통해 짐작되
는 주제 등을 종합했을 때, 어떤 독특한 개념의 산물인 것이다.
물론 '이상적인' 성소는 존재하지 않는다. 동굴은 본래 같을 수
가 없다. 각기 다르다 보니 정확하고 객관적인 구분을 할 수가
없고, 따라서 통계적인 연구의 근거가 되는 것을 만들기도 힘든
것이다.

이렇듯 수많은 난제들이 상존하지만, 미미하나 번득이는 영

감을 주어 실마리를 풀 수 있을 것만 같은 예들도 있다. 가령, 브뢰유 신부가 뿔 신(Dieu Cornu)이라고 명명하는 삼형제 동굴의 대주술사(Le Grand Sorcier)는 동굴 내벽의 수 미터나 되는 높은 곳에 그려져 있어 이 성소에 그려진 다른 수백 개의 그림들을 지배하는 느낌을 준다. 위치가 눈에 띈다는 점에서 가비유 동굴의 '주술사'와 대조를 이룬다. 이것은 분명 독특하지만 매우 다르다. 반은 인간이고 반은 동물로, 동굴 저 안쪽, 창자처럼 길고 좁은 바닥에 밀려나 있는 것이다. 쇼베 동굴(아르데슈)에도 훨씬 복잡하고 대단한 장관을 이루는 두 벽화가 있는데, 말 벽감(壁龕)과 후실의 대벽면이 그것이다. 두 경우 다 그림은 중앙의 벽감 양쪽에 펼쳐져 있다. 대벽면 한가운데 그려진 소박한 말이 왼쪽의 큰 코뿔소나 들소들을 사냥하는 오른쪽의 사자들보다 더 큰 상징적 가치를 갖는 것일까. 글쎄, 답은 전제된 것이 무엇이냐에 따라 다르니 주관적일 수밖에 없다.

　다른 경우와 마찬가지로 이 경우에도 동물의 종을 열거하는 것이 실제 현실과는 상관없이 이뤄질 수도 있다. 해석에 따라 연구 방법이 달라지는 것이다.

어떤 의미를 위해 어떤 가설을 세울까

고고학은 수학이나 물리학 같은 '딱딱한' 과학이 아니다. 수학이나 물리학처럼 동일한 조건 속에 실험을 할 수도 없고 정리(定理)를 증명할 수도 없기 때문이다. 이른바 '증거'에 대해서도 자주 언급되고 추궁받는데, 확실히 이해 가능한 수준의 증거는

존재한 적이 없다. 의식을 하든 하지 않든 고고학자들은 사실상 그들이 제시하는 상당수의 정보를 설명하기 위해 그럴듯한 가설을 세우기 마련이다.

구체적인 예를 하나 들어 보자. 만일 막달레나기의 거주지를 발굴하다 큰 불을 피운 흔적이 드러났다면, 석탄을 분석해 연료 (가령 구주소나무)를 맞춘다.[53] 연료를 알아내면 그에 맞는 부속 도구로 어느 정도 되는 온도의 열을 냈는지 추정한다(가령 섭씨 500도). 숯이나 뼈에서 방사성탄소 날짜를 얻기도 한다. 이렇게 해서 연대를 측정하는 것이다. 땅에 흩어져 있는 부싯돌을 연구하면 지질학적 출처가 드러나 이동 경로를 짐작할 수 있다. 부싯돌의 크기를 통해 사용 방식과 다양한 단계(여러 조작 과정)를 짐작해 보기도 하는데, 때로는 그 용도를 유추한다(고기 자르는 용인가, 가죽을 긁어내는 용인가). 부서졌거나 불에 탄 뼈를 보면서 이게 어떤 짐승의 것인지, 가령 들소인지, 순록인지, 말인지, 야생 염소인지 알아본다. 이런 작업은 고생물학자들이 맡게 된다. 소홀히 해서는 안 될 이런 사실들은 견고하게 규정된다. 이것이 '증거'가 된다.

반면, 민족학적 실험과 비교 방식이 이 분야에도 적용된다. 발굴된 대다수 물건들의 기능에 대해 그럴 법한 가설이 세워질 것이다. 막달레나기 말기의 갈고리는 작살처럼 뭔가를 잡는 것일까? 아니면 물건들을 걸어 놓는 것일까? 그것도 아니라면 권력이나 명예의 표식 같은 것일까? 나머지 둘은 아니지만 맨 처음의 가설은 과학적 엄정함은 없지만 즉각적이고 보편적으로 우리 머릿속에 바로 떠오르므로 그럴 법하다고 받아들여지고, 사실 그 자체만으로도 바로 증거가 되어 버린다.

마찬가지로, 그림 형상의 경우를 놓고 추정할 때, 만일 동물상(動物相)이 순록 80퍼센트, 들소 20퍼센트로 확실하게 나타난다면 막달레나기인들이 다른 동물보다 이 동물을 더 많이 먹었다는 의미로 봐야 할지, 신들에게 헌물을 바치기 위해 뼈를 태운 것으로 봐야 할지 생각해 봐야 한다. 그런데 만일 이들이 채식주의자들이라서 다른 것을 먹었다면? 이런 의외의 가능성도 열어 놓아야 한다. 첫번째 가설은 증명할 수가 없다. 그도 그럴 것이 아무도 그들이 고기 먹는 것을 보지 못했기 때문이다. 어떤 증거도 없고 그저 경험에 의거해 추측하는 것이다. 그런데 이 '경험에 의거해' 때문에 이것이 후자보다 훨씬 더 그럴 듯하게 여겨진다. 결과적으로, 자명한 이치이므로 어떤 논의도 필요 없이 모든 사람들이 채택한다. 이런 관점은 인간 본성이 반드시 먹을 것을 필요로 할 것이라는 생각 때문에 **암묵적으로** 형성되는 것이다. 더군다나 민족학을 공부하다 보면 이런 예들을 수없이 보게 된다. 따라서 이것은 증거라기보다 가능한 최상의 가설〔영미권 학자들은 이를 최적의 가설(best-fit hypothesi)이라고 부른다〕로, 습득한 지식을 작동시켜 지각한 현실을 최상으로 파악하는 것이다.

고고학이 속한 인문과학에서 최적의 가설 조건은 오래전부터 과학 철학자들이 수립해 왔다.[54] 간단히 요약하면 다음의 다섯 가지 주요 조건을 만족해야 한다.

—다른 가설들보다 더 많은 실제 사실들을 설명할 수 있어야 한다.

—사실들이 동일한 것이어서는 안 되고 다양한 것들이어야 한다.

—이 다양한 사실들은 서로 모순되어서는 안 된다.

—검증 및 논박 가능한 근거들이 있어야 한다.

—마지막으로, 예측 가능한 잠재성을 가져야 한다. 발견 사항들을 반드시 예측해야 한다는 뜻이 아니라, 불시에 발견될 수도 있는 것이기 때문에 최적의 가설을 세워 그 가설을 강화해야 한다는 말이다.

가설을 공고히 하는 데 중요한 또 다른 개념이 있다. 이것을 밧줄(corde)과 꼬인 밧줄의 낱가닥들(torons) 방법이라고 부른다.[55] 이는 밀접하게 연관된 두 관찰에 근거한다. 밧줄은 서로 얽힌 여러 개의 낱가닥 선으로 이루어질 수 있다. 낱가닥의 선은 그 자체로는 견고해도 여러 개의 선으로 묶여 있는 하나의 밧줄보다는 약하다. 각각의 선은 자기 고유의 특성과 기능을 가지고 있어 이것들이 묶이면 다른 차원의 통일성과 견고성이 생겨 각자는 더 강해진다. 이와 마찬가지로 여러 다른 연구 분야들이 정교한 가설의 가공을 거쳐 하나의 묶음이 되면 이전에 따로 있었을 때보다 더 강화될 수 있다. 그 견고성을 시험해 보려면 전체 묶음에서 파생된 명제로 이전에 따로 있을 때의 명제를 풀려고 하면 안 되고, 전체 속에서 풀어야 한다. 이런 식으로 하다 보면, 이것이 그 자체로 가능한 최고의 가설(ipso facto)이 되고, 그러면 이전 명제는 버려질 것이다.[56]

구석기 예술의 주요 요소들이 민족학적 견지의 관찰과 인간 현상의 보편성을 통해 나오게 된 것도 바로 이런 원리다.

인종, 예술, 정신성

우리가 알고 있듯이 인류는 하나다. 우리에게 인종(人種)이란 존재하지 않는다. 우리 모두는 교배가 가능하다. 우리 뇌와 신경계, 그리고 기본 생리 욕구는 동일하다. 다른 환경에서 적응하다 보니, 피부나 머리카락, 눈의 색깔, 또는 다른 어떤 신체적 특성들이 달라지긴 했어도 이것은 모두 장소에 따른 것이다. 게다가 현생 인류는 모두 호모 사피엔스(Homo sapiens)라는 공통적인 조상을 갖는다. 호모 사피엔스는 지구 전역으로 퍼지기 전 아마도 아프리카 대륙에서 처음 시작되었을 것이다. 분명한 것은 이들이 이십만 년 전의 영장류와는 확실히 구분되었다는 것이다. 이런 현실과 명백한 증거들이 있기 때문에, 거의 알려져 있지 않은 과거이긴 하지만, 인간 행동과 유사하다고 보고 이를 현생 인류로 추정하는 것이다.

호모 사피엔스가 출현하게 된 상황을 만들어 준 것은 예술과 정신성일까? 바로 이것 때문에 인류와 동질성을 갖는가? 그렇다면, 훨씬 더 먼 과거에 살았던 이들의 흔적을 찾아봐야 할 것이다. 그러나 바로 여기서 어려움이 시작된다. 일종의 예술적 폭발이 유럽에서, 또 후기 구석기시대에서 나타난 것이 사실이라면, 그동안 너무나 장구한 과정이 있었을 것이다. 아니면 어떤 결정적인 사건이나 과정이 있었던 것일까?

논의를 명확하게 하기 위해 우선 짚고 넘어가야 할 것은 정신성 및 예술의 개념이 무엇인가 하는 문제이다. 이 점에 관해서는 수없이 많은 자료를 모으는 것보다 가장 작은 공통분모를 제시하는 것이 나을 것이다. 정신성이란 한마디로 **깨달음(éveil)**일

수 있다. 이것은 매일같이 벌어지는 일상의 우발성을 초월하는 사유의 영역이다. 먹이를 찾고 필요한 물자를 얻는 것과 같은 단순한 적응이나 생존, 재생산을 초월한 차원이다. 인간은 자신을 둘러싸고 있는 세계에 대해 질문하기 시작한다. 이것이 깨달음의 요체이다. 동물들처럼 보이는 세상을 있는 그대로 지각하고, 본능적으로 반응하는 것이 아니라 좀 다른 차원으로 현실을 탐색하게 될 것이다. 우리는 이제 예술에서 멀리 있지 않다.

인간은 종교와 함께 한 단계 더 올라간다. 좀더 정확히 말하면, 이것은 **조직** 또는 **정신성의 조직**이다. 세계는 인간 정신을 통해 해석되고 초월된다. 흔히 몇몇 예언자나 신이 계시해 주던 것을 이제는 인간이, 더 정확히는 인간 정신이 파악해 보겠다는 것이다. 재앙이 일어나지 않도록 하고, 현재의 삶과 사회적 관계를 수월하게 해야 한다. 영험한 힘의 도움을 받아 결코 안심할 수 없는 위협적인 세계와 조화를 이루기도 해야 하고, 결딴이 난 세계를 복구도 해야 한다. 이를 위한 몇 가지 행동 규칙이 나온 것도 바로 이런 인간 정신을 통해서다. 주변 환경이 물리적 위험에 처했을 때도 그렇지만, 이와 다른 차원의 위험에 직면해도 (아주 다르지는 않다. 왜냐하면 결국 생존의 문제인 것은 매한가지니까) 인간은 어떻게 대처해야 자신의 불운을 막을지 안다.

이런 점에서 보면, 정신성과 종교는 밀접하게 연관되어 있다. 그도 그럴 것이 물질계와 닿아 있던 어떤 것이 약간 분리되어 나타난 것이 정신이기 때문이다. 처음에는 거칠고 미약했지만 새로운 것들을 가져오려는 시도를 함으로써 이른바 정신성이라는 것이 만들어졌고, 이제 물질과 정신은 서로 분리되지 않게 되었다. 그런데 정신성 없는 종교는 없지만 체계화된 종교 없이도

정신성은 분명 가능하다.

예술 역시도 그 정의가 까다롭다.[57] 예술은 실제 세계와 일정한 거리를 둔 채 이루어진다. 형태와 적용 양식은 다양할 수 있지만 토대는 그대로 유지될 것이다. 말하자면, 인간을 둘러싼 세계를 보고 어떤 강렬한 정신적 작용으로 이미지가 생기는데, 그 이미지의 투사가 예술일 수 있다. 현실을 채색하고 실제 세계를 다소 변모해 형상화, 재창조하는 것이다.[58] 예술이 정신성의 지표라는 데는 의심의 여지가 없다. 앙드레 르루아 구랑이 쓴 것처럼, "만일 구석기인의 대범한 지각성을 핵심적 단계라고 본다면, 상징적 형상화는 추상의 단계까지 한달음에 올라갔다는 결정적 신호이다."[59]

무엇 때문에 정신성이 촉발되었을까? 물론 불확실성이 다 해소된 건 아니지만, 이 주제에 관한 문헌은 차고 넘친다. 진화하면서 더 완벽해진 두뇌가 그 첫번째 역할을 했을 거라는 주장에는 이의가 없다. 그렇다면 말 더듬기 같은 초기 단계를 겪다가 이윽고 문턱 하나를 넘었을 텐데, 그 문턱은 무엇이었을까. 수백만 년 동안 피조물들은 진화를 거듭하다가 결정적인 계기로 환경에 적응하는 법을 알게 되었다. 그렇게 생존을 지속하다가 상대적으로 훨씬 세련되고 견고한 사회 조직체를 가지게 되었을 것이다. 또한 도구를 발명하고 완성을 기하는 등 인류의 길을 걷다가 여러 감정들을 경험했을 것이다. 반세기 전부터 인류를 정의하는 기준들에 관심이 많아졌는데, 가령 역사적 관점에서만 흥미로운 호모 파베르(Homo faber)[60]와 너무 낙관적인 개념인 호모 사피엔스 대신에, 나는 **호모 스피리투알리스(Homo spiritualis)**를 제안하고 싶다. 세계는 눈앞에 보이는 것보다 훨씬 복잡하다. 이들은 비물질적 힘에 호소해 이런 새로운 복잡성을

이해하고 최대한 잘 적응하려고 노력하는 존재이다.[61]

이러한 인식에 결정적인 역할을 한 두 가지 특정한 현상에 대해 생각해 보지 않을 수 없다.

첫번째는 죽음이다.[62] 가까운 존재가 사라지면, 특히나 그 죽음이 난폭할 정도로 갑작스러우면, 우리는 흔히 이를 믿지 못하게 된다. 그 또는 그녀는 뚜렷이 구분되는 개성을 가지고 모든 존재들 가운데 분명 존재했다. 그런데 그 또는 그녀는 '떠났다'. 도대체 어디로? 떠났다고 하려면 '다른 어딘가'가 있어야 한다. 침팬지나 코끼리 같은 동물이 동족이 죽었을 때 그 강렬한 감정을 뚜렷이 보여준다면, 인간은 이런 현상을 합리화하며 더 멀리 나아간다.

두번째로 꿈에 대해 말하자면,[63] 인간만 꿈을 꾸는 것이 아니다. 다른 포유동물 모두 꿈을 꾼다. 고양이나 개를 키워 본 사람이면 잘 알 것이다. 반면, 인간은 꿈을 기억하고 언어를 통해 구사하는 능력을 가졌다. 잠자는 동안 여행하는 전혀 '다른' 세계가 존재하고, 죽은 자들이 여전히 살아 있는 세계가 있어 거기서 그들을 만난다는 생각은 논리적인 것처럼 보인다.

어찌 보면 단순한 생의 이 두 현실은 여러 결과를 초래한다. 첫번째는 육체와 뚜렷이 구분되는 하나의 실체로서 정신을 인정하지 않을 수 없다는 것이다. 꿈을 꾸는 동안에 정신은 이동하지 않고 죽음 속에 얼어 있다가 영영 사라질 수 있기 때문이다. 엄밀한 의미로, 이같은 인식이 정신성의 뿌리이다. 두번째는 생존 본능에서 기인한다. 그래서 특별히 강한 것이다. 이는 다른 세계를 최대한 활용해 이 세계의 실존과 특수성을 향유하려는 시도이다. 세번째는 두번째와 연결된다. 꿈을 통해서나 다가갈

수 있는 이 세계의 규칙이나 특성은 익숙한 세계와는 너무나 다른 방식으로 존재하기 때문에 우리 일상의 사건들에 영향을 미치지 않는 것일까? 또 사건들을 좌우하지 않는 것일까? 이런 관념들 자체가 수없이 쏟아져 불가분의 관계로 얽힌다. 이런 생각들은 죽음과 꿈에 대한 인식으로부터 직접 생겨나며 정신성과 종교의 기원이 될 수 있다.

예술은 어디서 어떻게 나타났을까

여기서 고고학자에게 제기되는 질문은 연대기에 관한 것이 아니라(언제 이 경계를 넘었을까?), 세계를 보는 인간의 태도가 문턱 하나를 넘어감으로써 나타난 결과를 보여주는 하나의 수단에 대한 것이다. 이런 관점에서, 예술의 출현은 결정적이다.

호모 에렉투스(Homo erectus)는 불을 지배함으로써 인간들 간의 교류와 공생성을 발전시키는 데 상당한 영향을 미쳤는데,[64] 불의 지배는 그렇게 중요한 일이지만 그 자체로는 훨씬 나은 도구에 지나지 않았다. 르루아 구랑도 언급한 것처럼(앞을 참조할 것), 저 고대인들은 아주 옛날부터 자연에 대한 호기심을 서식지로 가져왔다. 인도의 싱이 탈랏(Singi Talat) 같은 지역에서 발견된 아슐리안기 암석 결정만 보아도 그렇다. 그런데 이런 예를 그다지 중시하지 않는 것은, 비슷한 호기심이 드러난 동물의 예도 많기 때문이다. 그러나 여기에 실용적인 목적은 없다. 같은 이유로, 어떤 주먹도끼의 대칭 형태나 그 조화로움이 우리 눈에는 예술 작품처럼 보일 수 있지만, 예술적 창조물이랄

지 인간 정신성의 실체를 증명하는 예술 또는 예술 원형의 증거라고까지 주장할 수는 없다. 아니면 그들은 적어도 만드는 데 만족하고 말았을 것이다. 어떤 새들이 만든 둥지의 그 정교한 아름다움에 대해서 뭐라 말할 것인가.

호모 하빌리스(Homo habilis) 같은 고대 인류에게 어떤 확실한 예술적 지표가 있었던 것 같지는 않다. 삼백만 년 전 것으로 추정되는, 남아프리카공화국의 마카판스가트에서 발견된 잘 다듬어지지 않은 조약돌을 보면, 우리에게는 언뜻 한 방향을 보고 있는 인간 머리처럼 보인다. 그런데 독특한 색깔과 형태를 보면 자연에 대한 다른 호기심 때문에 하나씩 모아 놓은 것은 아닐지 의문이 든다.

반면, 넓은 의미에서 호모 에렉투스〔특히 유럽의 호모 하이델베르겐시스(Homo heidelbergensis)〕와 아슐리안기의 주요 문화를 보면, 유사한 증거들을 볼 수 있는데, 발견물이 점점 많아짐에 따라 서로 보강되기도 한다.

그중 가장 오래된 것으로 보이는 하나는 철광석(특히 적철석과 갈철석)을 채색제로 사용했다. 가끔 아프리카, 인도, 유럽에서 발견되는 어떤 것은 수십만 년 전으로 거슬러 올라간다.[65] 당연히 우리는 이 채색제들이 어떻게 쓰였는지 알지 못한다. 다양한 의식에서 신체를 장식하는 용도로 사용되었을 수 있지만, 전세계에 너무나 다양한 문화가 있듯 무엇 하나로 단정할 수 없다. 그들이 채색 능력을 가지고 있다고 해서 상징성을 구현하거나 정신성을 표현하는 데 사용했다는 증거로 단정할 수는 없는 것이다.

아슐리안기의 것으로 보이는, 뼈에 새긴 선들도 이런 맥락에

서 관심을 끌었다. 물론 이것이 의도적인 것이냐, 우발적인 것
이냐를 놓고 논쟁은 항상 있어 왔다. 그런데 예를 들어 빌징슬
레벤(독일)에서 발견된 연속체 조각들은 의도를 갖고 만들었을
가능성이 충분하다.[66]

가장 흥미로운 물건은 이스라엘의 베레카트 람(Berekhat
Ram)에서 나온 것으로, 이십오만 년과 이십팔만 년 사이로 추
정되는 아슐리안기층 화산에서 용출된 작은 돌이다. 여성을 표
현한 것 같은 '작은 인형상' 또는 '작은 조각상의 원형'인데, 이
물건을 어떤 유보 사항 없이 예술품이라고 단정할 만큼 설득력
있는 논거가 있는 것은 아니다. 이 점을 잊으면 안 된다. 우리는
눈앞에 있는 어떤 물체를 보면 자연스럽게 일어나는 정신작용
때문인지 어떤 상을 자동적으로 떠올리게 되고 그러면서 해석
을 하게 된다. 의식하지 못하지만 이 과정에서 우리가 받은 교육
과 발달된 정신이 개입한다. 그러다 보니 고대 인류가 우리와 같
은 시선을 가졌다는 식으로 연역적 추리를 할 수 없게 된다. 그
럼에도 훨씬 심화된 조사[67]를 거쳐 이 돌은 약간 다듬어진 것이
라고 알려졌다. 모로코 남부의 탄탄(Tan-Tan)에서 발견된 또 다
른 아슐리안기의 '작은 인형상 원형'은 전혀 설득력이 없었다.

일명 잔상혈(盞狀穴)이라 불리는 바위 표면의 작은 구멍들
이 인도의 중심부에 있는 빔베트카(마디아프라데시 주)에서 발
견되었는데, 이 역시 아슐리안층에서 나왔다. 최근에 나온 여러
연구의 맥락에서 볼 때, 이 구멍들은 암면미술의 일부분으로 간
주될 수 있으나, 앞서 여러 민족학적 사례에서 보았듯이 이런 견
해는 논쟁의 여지가 있어 다소 신중을 기하거나 표현을 완곡할
필요가 있다. 특히나 이 잔상혈들은 내구력이 강해 다른 형태의

예술보다 더 잘 보존될 수 있었다. 그러므로 이것은 빙산의 일각일 수 있다. 다른 그림이나 조각 들은 모두 사라진 반면, 이것만큼은 유일하게 보존되어 오늘날 우리에게 전해진 것일 수 있기 때문이다.[68]

아슐리안기부터, 즉 호모 사피엔스(말하자면 호모 스피리투알리스) 이전의 인간들부터 이미 어떤 문턱을 넘고 있었다. 예술이 정말 존재했다고 단언할 수 없다면, 앞에서 말한 것처럼 적어도 상징적 사고의 기본 형태를 간파할 수 있게 하는 조건들이 존재한다고는 할 수 있지 않을까. 여기서 상징적 사고[69]란 물리적인 현실과 일정한 거리를 확보해야 가능한 인간의 사고 흔적이다.

이는 사십만 년 전 내지 사십육만 년 전 존재했던 호모 하이델베르겐시스의 해골 서른두 개를 통해 확인되었다. 해골들은 부르고스(스페인) 근처 아타푸에르카에 있는 '뼈의 구덩이(Sima de los Huesos)'이라 불리는 곳의 천연 갱도에서 발견되었다. 이것들은 하나의 축적물처럼 쌓여 있어 집단 묘지처럼 보였다.(처음부터 그렇게 쌓였을 것이다.) 그런데 거기서 분홍빛 석영암으로 된 매우 인상적인 주먹도끼가 발견되었는데, 한 번도 사용하지 않았는지 전혀 닳지 않은 이례적인 상태여서, 장례 의식의 제물로 쓰였다고 추정되었다. 이로써 그들이 내세를 믿는 종교를 갖고 있었던 건 아닌가 유추할 수 있었다.

우리의 사촌뻘이라 할 네안데르탈인들과 함께 채색제의 사용은 확산되었다. 도르도뉴 지방의 페슈드라제 II (Pech-de l'Azé II) 동굴[70] 같은 무스테리안기 유적지 십여 곳에서 이 채색제들이 발견되었기 때문이다. 가죽 무두질 같은 물리적 작업에만 사

용한 것 같지는 않다. 예를 들면 규칙적인 줄무늬가 새겨진 뼈들이 프랑스의 라 페라시(도르도뉴), 몽고디에(샤랑트), 아르시 쉬르 퀴르(욘 주) 유적에서 나왔을 뿐만 아니라 불가리아의 바초 키로(Bacho Kiro) 같은 데서도 나왔다. 의도적으로 뭔가를 새긴 것 같지, 자연적으로 만들어진 것 같지는 않다. 따라서 상징적인 기능을 충분히 했을 법하다. 엄정한 의미에서 이것이 예술품인지 아닌지는 논의가 진행될 수도 있을 것이다.

이렇게 되면 늘 그렇듯이, 전문가들은 세부 요소들에서, 그 가운데는 중요한 사항도 있는데, 의견이 나뉜다. 그러나 논의 과정에서 상당히 많은 공통적 개념을 도출하지만, 이에 대해서는 덜 말하는 편이다. 여기서 주요한 두 학파가 생겨나는데, 도식화하면 이렇다. 하나는 현생 인류 또는 훨씬 그 이전 인류의 영향력 바깥에 있는 네안데르탈인을 '재평가'하기를 원하는 자들로, 모든 것을 그들 스스로 발명했을 것이라고 본다(예술, 장신구, 매장, 부장품 등). 다른 학파는 상대적으로 후대의 '발명품'들이 보통 우리가 친숙하게 '현대인(Hommes modernes)'이라 부르는 크로마뇽인들의 문화에서 영향을 받은 문화적 변용일 것이라고 본다. 이는 나름 논리적으로 보이는데, 그도 그럴 것이 인류의 이 두 형태가 비슷한 시기의 서구 유럽에 존재하고서야 이 새로운 일들이 명백히 드러나기 때문이다, 수만 년 전만 해도 네안데르탈인들에게는 이런 이상하고 성가신 이웃이 없었다. 한편, 최근의 연구물들은 유럽의 이 '현대인'이 오기 전에 어떤 네안데르탈 집단은 구멍이 뚫린 조가비를 사용했다고 밝히기도 했다.[71] 어쨌거나 이게 중요한 건 아니다. 왜냐하면 네안데르탈인의 정신 능력이 '현대인'이라 불리는 크로마뇽인의

정신 능력과는 확실히 다르다는 것에는 모두가 동의하기 때문
이다. 후자의 정신 능력은 확실히 종교적 정신성까지도 포함하
고 있었다. 따라서 이들을 **호모 스피리투알리스 네안데르탈렌시스
(Homo spiritualis neanderthalensis)**라 부를 수도 있을 것이다.
예술에 관해 말해 보자면, 그들이 예술을 가지고 있었다면 우리
의 직접적 조상의 예술과는 분명 달랐을 것이다. 적어도 현재까
지는 그들의 것이라 추정되는 어떤 표현 예술 형태도 없다.

가장 많이 인용되는 예는 라 페라시에서 발견된 세 살짜리 아
기 무덤이다. 무덤은 석회암 위에 세워져 있는데, 아랫면에는
이십여 개의 작은 잔상혈들이 있다. 이 경우, 복잡한 사고(思考)
를 했다는 증거가 세 가지 차원에서 증명된다. 첫째는 매장을 통
해 죽은 자를 보존하려는 의지. 둘째는 정교하게 작업한 돌 덩어
리의 설치. 마지막으로, 이런 일의 성격 자체. 왜냐하면 이 잔상
혈들은 네 개 혹은 다섯 개의 작은 그룹으로 되어 있는데, 아마
도 여기에 어떤 상징적 의미가 있는 것으로 보인다. 이것을 만든
사람들의 정신성은 의심할 여지가 없지만, 그렇다고 이 잔상혈
들을 예술 작품으로 봐야 할까?

다른 예를 보자. 부싯돌에 두 개의 구멍이 자연스레 나 있고,
이 구멍에 기다란 골편(뼛조각)이 들어 있는데, 이것은 앵드르
에루아르에 위치한 라 로슈코타르(La Roche-Cotard)의 아슐리
안기의 무스테리안층에서 발견되었다. 이것을 '가면'이라 칭하
는 것이 부적절할지 모르나 이 물건은 약간의 상상력을 입혀 보
면 얼굴을 떠올리게 해서, 앞서 인용한 자연스러운 호기심을 불
러일으킨다.[72] 이것을 자연주의적 재현물(représentation natu-
raliste)이라고 단언할 수 없어도, 단순한 자연의 기형물(lusus na-

turae)을 넘어선 것일 수는 있다. 왜냐하면 간략하게나마 손을 봐서 구멍을 파고 거기에 뼈를 일부러 끼워 넣었기 때문이다.

전에는 호모 사피엔스 사피엔스(Homo sapiens sapiens)라 불리다가 그 후 짧게는 호모 사피엔스로 불렸던(호모 스피리투알리스 아르티펙스(Homo spiritualis artifex)에 더 잘 부합하기도 했지만) '현대인'과 함께, 이제 문제는 다른 차원에서 제기되었다. 다들 인정하기 때문에 이들의 정신성이나 예술성에 대한 존재 가능성은 더 이상 문제가 되지 않았고, 그 성격과 양식, 연대기, 진화 단계 등을 결정하는 것이 문제가 되었다.

'현대인'의 것으로 보이는 가장 오래된(지금까지도) 상징적 물건은 케이프타운(남아프리카공화국) 근처의 블롬보스 동굴에서 발견되었다. 그것은 충분히 갈고 닦여 윤기가 나는 적철석 덩어리로, 평행선과 일련의 교차선들이 새겨진 제법 복잡한 모티프인데,[73] 70,000에서 80,000BP[74] 사이로 추정되는 지층에서 발견된 것이다. 최근에는 남아프리카공화국에서 육만 년 전의 것으로 보이는 상당수의 타조 알껍데기가 나왔는데, 기하학적 무늬(절개 선)가 새겨져 있고 그릇으로 쓰인 것 같다.[75] 이런 물건들은 나중에는 여러 대륙에서 많이 나왔다(아프리카에서 먼저 나왔고, 아시아와 오스트레일리아에서도 나왔다). 크로마뇽인이 유럽에 살기 전 다른 여러 대륙에서 살았기 때문일 것이다.

적어도 사만 년 전에 '현대인'이 유럽에 이르렀을 때, 주술-종교적인 정신 활동을 한 구체적 증거들이 매우 풍부하게 나타난다. 이것을 벽화 예술로 봐야 할지 집기 예술로 봐야 할지는 분명치 않다. 이것들은 거의 이만오천 년 동안 비슷한 형태로 지속

되었다. 그럼에도 불구하고 아직 해결되지 않은 문제는 그들이 유럽에 정착한 첫 천 년 동안 벽화 예술의 공백이 존재한다는 것 이다. 이 공백은 새로운 예술이 와야 채워질 것이었나? 아니면 훨씬 더 깊은 동굴 생활은 훨씬 후대에나 시작되었고, 동굴을 선 별적으로 들어가서일까? 예술품들은 대부분 동굴 바깥에서 만 들어졌고, 그래서 보존되지 않은 것일까?

벽화 예술이든 집기 예술이든 주로 다룬 주제는 인간-동물이 다. 이런 복합형 존재는 오리냐크기로 추정되는 독일의 홀렌슈 타인 슈타델과 홀레 펠스의 매머드 상아 입상(사자 머리를 한 인간 형상)[76]에서부터 계속 표현되어 왔다. 또한 오리냐크기로 추정되는 쇼베의 인간-들소(도판 28)부터, 페슈메를의 새의 날 개와 머리를 한 인간 형상을 거쳐 막달레나기 동굴벽화(막달레 나기 중기 삼형제의 주술사)에 이르기까지 상당히 많다. 아마도 중간 시기인 솔뤼트레기에는 코스케의 바다표범 머리를 한 인 간과 라스코의 우물에 있는 새 머리를 한 인간, 가비유의 '주술 사'(도판 1)에 이르기까지 이런 조합물들이 상당히 많이 그려졌 을 것이다.

그들은 신과 정령, 영웅 들이라면 인간과 동물의 특성을 동시 에 가졌다고 믿었을 것이다. 이런 조합 형태는 모든 대륙과 모든 시기에, 또한 다양한 문화와 종교에서 매우 공통적으로 나타난 다. 이집트의 여러 신만 생각해 봐도 사자 머리를 한 여자(세크 메트), 자칼[77] 머리를 한 남자(아누비스), 숫양(아몬 레), 악어 (소베크) 등이 있다. 힌두교 문화에도 원숭이 머리를 한 하누만 이 있고, 기독교 문화에도 악마나 천사 등이 나타난다. 무한히 나올 수 있는 이러한 형태는 각 문화에 따라 구체적이고 특정하

게 발현되겠지만, 그것이 무엇이든 이런 믿음은 널리 퍼져 있었다. 한마디로 인간 정신의 보편성이 증명된 셈이다. 이 점은 나중에 다시 다루겠다.

민족학적 비교의 공헌과 위험

이제 자연스럽게 민족학적 비교를 할 수밖에 없다. 다음 장에서는 현존하는 예들을 가지고 이를 더욱 발전시켜 보겠다.

최초의 발견부터 민족학의 도움을 받은 건 사실이다. 저 멀리 동떨어진 곳에 사는 '야만인(sauvage)'을 선사시대의 '원시인(primitif)'과 동일시하는 것은 그럴듯했지만, 이는 각자 견고한 외양이 있음에도 처음부터 잘못된 표상에 의존한 것이다. 오스트레일리아 원주민, 아메리카 대륙 인디언, 또는 남아프리카 부시먼족 등은 막달레나기인 또는 솔뤼트레기인과 같은 '현대인'으로 인식되었다. 행동이나 종교, 사고 양식에서 유사성이 나타났기 때문이다. 수렵 생활과 채집 생활을 한 것도 유사했으므로 같은 경제적 사회적 단계로 보았다. 게다가 이들 전통문화에서도 암면미술을 만들고 있었다. 따라서 둘을 서로 연관 짓는 것이 용인되었다.

이렇다 보니 이십세기 전반에는 과잉과 오류가 많이 생겨났다. 예를 들어 앙리 브뢰유 신부만 해도 그에게 명성을 가져다준 가장 유명한 책[78]에서, "엮은 섬유 자락을 머리부터 발끝까지 덮고 있는 기니의 흑인 주술사"[79]의 사진과 라스코에서 나온 사진을 "풀로 위장한 구석기의 주술사를 표현한 것으로 보인다"

는 문장과 나란히 놓았다.[80] 인간의 신앙이나 개념은 각자의 방식대로 다르기 때문에, 모든 형태를 하나로 수렴하려는 이 피상적인 민족학적 비교는 결국 실패하기 마련이다. 앙드레 르루아구랑(실력있는 민족학자로서)의 유일한 대응은 1960년대에 이런 남용을 결국 종결시켰다.[81]

그럼에도 불구하고 르루아 구랑은 사안을 멀리, 때로는 너무 멀리 밀고 갔다. 민족학적 비교를 일체 거부해야 한다는 것이었다. 카트린 페를르(Catherine Perlès)이 지적한 것처럼 선사 예술의 분석에 필요하다면 이용은(이를 명백히 말하지는 않으면서) 하면서 말이다. 카트린 페를르은 르루아 구랑의 배척을 그 자체로 계시적인 하나의 일화를 들어 설명한다. "1970년인가 1972년에 진행되었던 세미나에서, 나무가 드문 지역에서는 동물 뼈를 연료로 사용했다는 나의 가설을 그는 뼈는 타지 않는다고 주장하며 인정하지 않았다. 투키디데스가 스키타이족이 고기를 익혀 먹기 위해 동물을 도살한 다음 그 뼈를 어떻게 사용했는지 상세하게 묘사한 점을 내가 환기하자, 그는 이렇게 대답했다. '그건 아무 의미가 없어요. 단지 민족학적 비교일 뿐입니다!'"[82] 이 점에 관해서는, 내가 로베르 베구앵(Robert Bégouën)과 함께 아리에주의 앙렌 동굴에서 발굴한 것들을 가지고 막달레나기인들이 뼈를 연료로 사용한 증거를 찾았기 때문에 충분히 설명할 수 있다.

하지만 르루아 구랑 이후부터는 상대적으로 최근, 아니면 현대의 문화와 구석기 문화를 비교하는 것을 대체적으로 좋게 보지 않았다. 최소한 반박할 기회도 없이 "르루아 구랑이 그렇게 말했다, 따라서…"라는 식으로, 그의 말은 무시할 수 없는 하나

의 권위가 되었다.[83] 그러나 그게 그렇게 간단치 않다. 무엇을 비교하고 있는지와 어떤 방식으로 하고 있는지를 아주 잘 알고 있어야 한다. 브뢰유 신부의 책에서 인용된 예처럼, 에스키모나 원주민의 행동과 막달레나기인이나 오리냐크기인의 행동을 바로 연결시키는 것은, 즉 현재의 실제를 과거 선사의 실제와 바로 연결시키는 것은 적합하지 않다. 반면, 모든 것을 일일이 유사 관계로 파악하는 것은 아니더라도, 유사한 사회들이 만들어냈을 법한 것에 기초해 합리적인 추론은 해 볼 수 있을 것이다.[84]

민족학적 비교론은 단순한 유사성 파악과는 다른데, 이웃한 민족들 간의 사회적 정신적 구조와 개념의 유사 가능성을 따져 보거나 어떤 상황이나 맥락에서 나올 법한 태도와 행동, 빈번하게 일어나는 일들의 가능성도 짐작해 볼 수 있는 일이다. 이른바 '원시적 정신성'을 찾는 것이 아니라 생각하는 방식이나 현실의 특정한 양상을 파악하는 방식, 결론을 유도하는 방식 속에서 하나의 수렴점을 알아내려는 것이다.

르루아 구랑 본인은 부정했지만 그도 별반 다르지 않았다. 가령, 인간과 동물 형상의 조합이라는 주제에 접근했을 때도, "근대 도상학의 원칙으로는 동굴 형상의 조직 체계를 파악할 수 없다"는 것을 알았는데도 오히려 "중세의 종교 예술 쪽으로," 즉 "기독교적 주제가 교회나 성당에서 조합되고 표상되는 방식으로" 유도한 감이 없지 않다. 그러면서 그는 이렇게 결론짓는다. "이들의 작품을 볼 때 유연하고 부드러운 느낌이 생기는 것을 보면, 우리도 막달레나기인들의 사유와 아주 가까운 것 같다."[85] 사유의 어떤 방식에는 민족학적 비교가 있을 수밖에 없는 셈이다.

1989년 미셸 로르블랑셰(Michel Lorblanchet)가 강하게 주장한 것처럼 구석기시대의 사실들을 해석할 때 가장 중요한 열쇠는 '보편성'일 수 있다. "다양한 집단이나 유형에서 나온 것이어도 뭔가를 알아보고 인식하는 것은 전 세계의 예술 창조물에서 늘 보편성을 탐색하기 때문이다. 선사시대 암면미술이 매혹적인 것도 이런 연구의 방향이 내재해 있기 때문일 것이다. 물론 여기에는 새로운 비교 접근법이 내재되어 있기도 하다. (…) 생생한 이 전통 사회가 모든 답을 주지는 않겠지만, 예술을 연구하는 선사학자에게는 자신의 '내부 분석'을 더 잘 사유하고, 방향을 더 잘 잡아 갈 수 있도록 많은 것을 가르쳐 준다."[86] 이 책에서 내가 말하고 싶은 것도 내 성찰과 분석을 풍부하게 만들어 준, 내가 직접 체험한 것이다.

이런 접근 방식은 "사실은 사실 그대로 말해지게 그냥 놔두는 것"보다는 합당하다. 그 사실은 결코 말해지지 않기 때문이다. 아니면 '문자 그대로'의 방식으로, 즉 '객관적으로' 해석하게 놔두는 것보다는 합당하다. 당연한 것이, 우리가 앞에서 보았듯이, 이런 경우에 해석은 필연적으로 도식화된 또는 도식화되지 않은 개념이나 가설의 결과물이기 때문이다. 우리가 사는 사회나 환경에서는 어쩔 수 없이 과학적인 세계가 우위를 점한다.

여기 세 가지 예가 있다.(다른 예들은 다음 장에서 소개할 것이다.) 세계 곳곳의(최근 우리 시대 문화는 제외하고) 지하 세계는 신이나 정령 또는 죽은 자들이 살거나(가령 고대 그리스인들의 스틱스강), 초자연적인 힘과 위험이 도사리는 곳이라는 것이다. 그래서 전혀 '다른' 세계로 인식되어 왔다.[87] 또 다른 보편적 현상은 이미지가 힘을 갖고 있다고 보는 것으로, 이미지와 현

실은 밀접하게 연관되므로 이미지를 통해 실제 세계에 직접적
으로 영향을 미칠 수 있다는 생각이다. 이런 생각이 공감 주술의
토대가 된다.[88] 가령 부두교의 주술 의식에서도 이미지의 힘을
믿는다는 것이 설명된다. 모르는 자들한테 사진 찍히는 것을 본
능적으로 꺼리는 것도 그래서다. 이런 민족학적 예들은 모든 종
류의 문화에 수없이 많다.

모든 인간은 밤에 꿈을 경험한다. 어떤 이들은 '각성 상태의
꿈(rêve éveillé)'이라 부르는 꿈을 꾸기도 한다.[89] 달리 말하면,
환각 혹은 환영이다. 환영은 아주 분명하고 자세하기도 해서,
다른 나머지 신체 감각에 영향을 준다. 반복과 지속 효과로 세계
의 구성(ordonnancement)을 뒤집어 놓기도 한다. 눈을 감아도
보이는 기하학적 부호들이랄지 소용돌이나 터널 속에 있는 것
같은 느낌, 또는 전혀 다른 장소로 날아가거나 본능적으로 몸이
옮겨 가는 것 같은 감각, 말을 하거나 변형된 동물과의 만남 등.
특히 샤머니즘 사회에서는 이런 환영이 집단에 도움이 되므로
하나의 도구로 이용되는데, 우리 같은 현대 서구 사회에서는 눈
살을 찌푸리고 정신 치료의 대상으로 간주하기도 한다.

따라서 우리는 오류를 두려워하지 않고, 막달레나기인의 사
유 양식과 다른 구석기인의 사유 양식이 전통문화의, 특히 수렵
및 채집 생활을 하는 다른 대륙 문화의 사람들과 매우 가깝다고
가정할 수 있을 것이다. 그리고 이십일세기 초 매우 복잡한 산업
사회의 물질주의 세계에 만연되어 살고 있는 우리 서구인들의
그것과는 분명 다르다는 것도 말이다.

2

여러 대륙에서 다양한 동굴을 만나다

전 세계적으로 사람들이 바위에 무엇을 새기거나 그림 그리는
행위는 전 시대에 온갖 이유로 있어 왔다. 암면미술은 숲이나,
사막, 산 중턱, 큰 물살과 접한 절벽이나 야생의 협곡 등 오대륙
그 어디에나 있다. 동일한 기술을 사용한다는 데 의견이 모이긴
했지만, 채색화나 판화 모두 각기 저마다 독창적이다. 전문가들
은 사진만 보아도 킴벌리의 그림이나 유타의 그림, 파타고니아
의 그림을 첫눈에 구별한다. 심지어 그려진 주제들(가령 남자와
여자)이 유사해도 말이다.

처음 이 지역들 중 한 곳을 방문했을 때 정말 그보다 더 흥분
되고 마음이 벅찬 적이 없었다. 모든 위도 영역을 다녀야 해도
전혀 싫증이 나지 않았다. 내가 아직까지 보지 못한 문화가 셀
수도 없이 많다는 생각만 더해졌다. 특히 무궁무진한 대륙인 오
스트레일리아로 다시 돌아가 킴벌리와 아넘랜드에 빠져들고
싶었고 필바라의 수만 개 암각화들을 찾아내고 싶었다. 중국에
서는 내몽골 지역의 허란산산맥 일부만 아주 짧게 볼 수 있었

다. 그러나 거대한 암벽 측면에 수많은 그림이 40미터 높이에 펼쳐진 시안의 화산(华山) 같은 곳이 이 지역에 수천 개나 있다는 것을 나는 잘 알고 있었다. 보르네오 섬 칼리만탄의 깊은 밀림에 있는 기상천외한 동굴에는 기하학적 문양의 이상한 음화손이 많다고 알려져 있는데, 난 직접 보지는 못하고 논문이나 대담, 책 등을 통해서만 알고 있었다.[1] 아프리카는 니제르, 케냐, 모로코, 나미비아, 남아프리카공화국 등 제법 많이 가 보았지만 아직도 안 본 곳들이 너무 많다. 나는 리비아의 아카쿠스, 마텐두스, 메사크의 경이로운 암각화들과 알제리의 타실리나제르와 아하가르산맥의 그림들, 모리타니와 말리, 차드, 짐바브웨의 마토포 힐스에 있는 암각화, 레소토와 탄자니아, 잠비아, 보츠와나의 은신동굴도 꼭 보고 싶다. 남아메리카에서는 아르헨티나와 브라질의 몇몇 장식 은신동굴만 아는데, 그곳으로 다시 돌아가 페루의 토로 무에르토도 보고 싶다. 거기에는 야외에 수천개의 암각화가 있고, 특히 나스카 평원에는 어마어마한 그림들이 심지어는 땅바닥에도 그려져 있다. 크기나 비율도 정말 인상적인데, 잘못 알고 있는 어떤 작가들은 어리석게도 이것을 외계인의 작품이라고 생각한다. 인간의 재간과 예술 감각은 시대와 장소에 상관없이 한계가 없다. 나스카 평원의 기원을 찾아 너무 먼 세계까지 갈 필요는 없다!

서두에서 말했듯이, 가능한 한 여행을 하면서 만나는 사람들에게 내가 먼저 다가간다. 현장을 안내해 주는 동료들이 늘 있는데, 그 누구보다 그곳을 잘 아는 사람들이다. 또 아메리카 인디언, 오스트레일리아 원주민 또는 시베리아의 샤먼 등 각 전통 민족 대표자들도 자주 만난다. 이들을 통해 많은 것을 배웠고, 이

런 만남을 계속 갖다 보니 다량의 경험들이 축적되었다. 그러나 특정 집단으로 들어가 수년을 보내면서 그들의 생활 방식과 종교, 사회 조직 등을 연구하는 민족학 연구와 내가 하는 일은 별 상관이 없다. 소소한 경험이지만 더 깊은 자극을 주었던 이런 사적인 경험들이 나에게 더 많은 인식의 창을 열어 주었다는 점을 나는 강조하고 싶다. 때로는 지금 우리와는 너무나 다른 세계를 단순히 책을 통해서만 아니라, 바로 이런 방법을 통해 막연하지만 더 강렬하게 예감할 수 있게 된 것이다. 이런 탐색과 예술 지각 능력이 고양된 덕분인지 통상적인 연구 방식으로 나온 학술 자료들도 훨씬 잘 조명하고 소생시킬 수 있었다.

이 장에서는 내가 경험한 몇 가지 주요한 만남에 대해 이야기하려고 한다. 왜냐하면 이게 독자들에게도 훨씬 흥미로울 것 같아서이다. 이 덕분에 나는 막달레나기인과 오리냐크기인에게 더 가까이 다가갈 수 있었다.[2] 연구가 꼭 독서나 학술 자료들을 통해 이루어지는 것은 아니다. 감수성이나 개인적 경험도 중요한 역할을 할 수 있고, 이것은 인상주의적인 방법일지라도 우리가 구상하고 전개하는 여러 개념과 가설 들에 활용될 수 있다. 항상 헛된 시도로 끝날 절대적 객관성을 주장하는 일보다 훨씬 '과학적인' 일이 될 것이다.

아메리카

나는 샤이엔족, 호피족, 나바호족, 네즈퍼스족, 유트족, 야코마족[3], 주니족, 휴런족 같은 다양한 북아메리카 부족의 인디언들

을 만나 대화를 나누기도 했다. 대개는 피상적인 대화였다. 그들의 믿음을 사기 위해서는 시간이 많이 필요했고, 그저 지나가다 만나는 정도였다. 하지만 세월이 흘러도 기억될 풍요로운 경험도 갖게 되었다.

1991년 캘리포니아의 암면미술 전문가 데이비드 휘틀리(David Whitley)는 며칠에 걸쳐 나를 여러 구역으로 안내했다. 우리는 곧 친구가 되었고, 정기적으로 현장을 방문하거나 학회에서도 만났다. 그해, 그는 캘리포니아 중부에 있는 로키힐로 나를 데려갔다. 우리 소그룹은 요쿠트족인 헥토르의 안내를 받기로 되어 있었다. 그는 그의 할아버지와 아버지의 뒤를 이은 그 지역의 정신적 수호자였다. 지긋한 나이였지만 몸은 다부지고 건장했다. 그는 어린 아들을 늘 데리고 다녔다. 처음에는 우리를 다소 차갑게 맞았다. 안내를 부탁해서 오긴 했지만 오후 4시에 마을에서 다른 의식이 진행될 예정이라 시간이 없다고 했다. 그는 그 장소를 떠도는 정령들에게는 우리가 이방인일 거라고 했다. 우리가 방문한 암벽에 살고 있는 정령들은 아주 강력하고 위험하며, 만일 어떤 신호도 없이 은신동굴에 바로 찾아가면 우리에게 불행한 일이 생길 거라고 했다. 누군가 바위에서 떨어지거나 팔다리 하나가 부러질 거라는 것이었다. 아니면 방울뱀에게 물릴 수도 있다고 했다. 이를 피하기 위해서는 그 정령들에게 우리를 잘 알릴 필요가 있었다. 따라서 의식이 필수적이었다.

그는 우리를 약간 떨어진 곳으로 데려갔는데, 충분히 옛것으로 보이는 붉은 그림들로 장식된 암벽 지대였다. 그는 백인들이 인디언들에게, 그러니까 최초의 아메리카인들에게 야기한 해악에 대해 한참을 설교했다. 시간이 꽤 흘렀다. 우리는 그의 말

을 경청했다. 이어서, 그는 노래를 하기 시작했다. 시편을 노래
하듯 신성한 노래를 읊조렸고, 아들은 마라카스처럼 생긴 악기
를 흔들며 연주했다. 그러더니 우리에게 정령들에게 제물을 바
쳐야 한다고 했다. 그리고 허리에 찬 가죽 주머니에서 담뱃잎 부
스러기를 한 꼬집 정도 꺼내 우리에게 나눠 주었다. 우리는 차례
로 벽의 틈새에, 그림이 그려진 바로 밑에 담뱃잎 몇 줌을 집어
넣었다. 수천 년 동안 해 왔을 행위를 직접 해 보니 감개무량했
다. 막달레나기인들이 자연적인 바위 틈새에 골편들을 넣어 둔
피레네산맥의 한 동굴이 생각나기도 했다. 이렇게 함으로써 바
위 너머에 숨어 있는 힘들과 접촉하거나 그들을 달래고 싶었을
것이다. 나는 이런 행동들에 대해 연구했고, 이 주제에 대해 여
러 논문을 썼지만 이제는 보기만 하는 것이 아니라 직접 재현한
것이다!

그러고 나서 우리는 그 지역을 돌아보았다. 그런데 잔상혈로
뒤덮인 암벽 앞에서 헥토르는 욕설을 퍼부었다. 맥주 캔 두세 개
가 거기 버려져 있었다. "인간들은 이젠 아무것도 존중하지 않
아요! 이 장소는 신성한 곳인데. 소녀들의 성인식도 여기서 치
러졌는데." 그는 홧김에 이런 말들을 내뱉었다. 전 세계적으로
이런 잔상혈들이 여성의 상징으로 사용되었다. 나중에 우린 더
많은 예들을 구체적으로 보게 될 것이다.

두 개의 커다란 바윗덩어리 사이에 작은 구멍이 있었고, 그 앞
에 붉은 막대가 꽂혀 있는 것이 보였다. 이건 무슨 의미냐고 헥
토르에게 물었다. "이 장소는 이등급 입문자들만 들어올 수 있
다는 의미입니다." 이런 직접적인 해설이 없었다면 이런 것을
만들거나 이용한 자들이 오래전 사라진 지금, 그러니까 이 예술

65

품이 화석화 된 경우에는 이런 기호가 존재하는 이유를 짐작하기 힘들겠다는 생각이 들었다.

장식된 벽 하나하나를 살펴보다 보니 몇 시간이 훌쩍 지났다. 오후 4시가 벌써 넘었다는 사실을 깨닫고는 헥토르에게 이젠 가 봐야 하지 않냐고 말했더니, 그는 어깨를 으쓱하며, 어차피 자기가 가야 의식을 시작하니까 기다려 줄 것이라고 했다. 우리에 대한 신뢰가 생긴 것이다. 데이비드는 그에게 그림의 의미에 대해 물었다. 그중 하나는 내가 보기에 약간 양식화된 인간으로 보였다. 손에 타원형의 물건을 들고 있었다. 나는 북을 들고 있는 샤먼일 수도 있다고 생각했다. "그건 곰입니다." 헥토르가 나에게 말했다. 나는 놀라서 반박했다. "아니, 난 사람이라고 생각했습니다." "그게 그거예요." 그는 더 이상 말하지 않았다. 데이비드가 나에게 설명하기를, 완전히 고립된 장소에서 환각에 빠지면 동물 형상의 정령이 보일 수 있다고 했다. 이를 다른 말로 스피릿 헬퍼(sprit-helper), 즉 보조 영혼이라고 하는데, 단식이나 명상을 많이 해 시각적 환각을 제법 겪어서 마음의 각오가 된 자에게 나타난다. 이런 식으로 그가 정령이 될 수도 있는 것이다. 따라서 이 경우 그것은 인간이기도 하고 곰이기도 한 것이다. 우리 안내원의 대답은 그들이 가진 세계 표상 개념으로 볼 때 정확히 맥락이 맞는 것으로, 우리의 개념과는 전혀 다른 세계의 개념을 보여주는 것이었다.

그들의 예술에 매우 흥미를 느끼며 창작자들이 가졌을 믿음에 대한 깊은 경외감으로 내 마음이 한껏 부풀어 있을 때, 거의 마지막 방문지인 로키힐에 들렀다. 그때 헥토르가 내가 앉아 있는 쪽으로 기울어져 있는 판석이 치료 의식 때 환자를 눕혀 놓던

자리라고 했다. 그림으로 장식된 낮은 천장이 판석을 바로 내려다보고 있었다. 이 작은 동굴에는 우리만 있었다. 동굴에 깃든 신비한 힘을 내게 끌어들이게 하기 위해 그는 노래를 부르기 시작했다. 전율이 일었다. 이루 말할 수 없는 마법의 순간이었다.

훗날, 1999년 6월 1일, 나는 캐나다에서 멀지 않은 미국 북서부 워싱턴 주에 가게 되었다. 내 동료이자 친구인 짐 카이저(Jim Keyser)가 우릴 초대했는데, 데이비드 휘틀리와 나 그리고 보존 전문가인 동료 자니 룹서(Jannie Loubser) 등이 일행이었다. 우리는 컬럼비아강에 떠 있는 큰 섬 하나를 방문했다. 짐은 그곳에서 암면미술 보존을 위한 연구 및 관리 프로그램을 설명해 주고 싶어 했다. 야코마족4 인디언인 그레그가 우리와 동행했다. 그는 말을 많이 하지 않았고, 누가 뭘 물어볼 때만 짧게 대답했을 뿐이다.

그림들은 작은 벽면 여기저기에 흩어져 있었다. 주로 붉은색과 흰색의 채색화들이었고 몇몇 판화들도 인상적이었다. 어떤 것은 20센티미터가량 높이의 붉은색 그림으로, 일종의 아치 모양(또는 머리 모양?)을 나타냈다. 아래쪽에는 별다른 선이 없었고, 가장자리를 따라 짧은 평행 선들이 연이어 그려져 있었다. 선은 흰색으로 그려져 있었다.(도판 2) 이 그림은 붉은 점 무리 위에 겹쳐 표현되어 있었다. 처음에는 이 점들을 손가락으로 그렸을 거라고 생각했다가 나중에 이 구역 전체에 상당한 양의 붉은 점들이 있는 것을 보고, 벽이 산화되어 생긴 것이라는 것을 깨달았다.

그레그가 내 옆에 있었다. 나는 내 관심사를 그에게 말하며, 이 그림의 모티프가 주목하지 않을 수 없는 이 붉은 점들과 관련

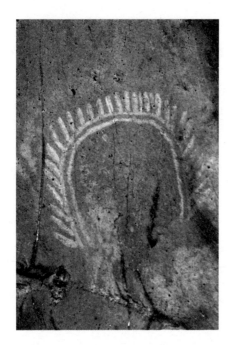

2. 밀러 아일랜드(미국, 워싱턴)의 바위에서 자연 발생된 붉은 점을 여러 개 볼 수 있는데, 이 위에 붉은 형상이 그려져 있다. 이는 악한 기운을 물리치기 위해 한 것으로 보인다.

이 있는지 물었더니 그는 이렇게 대답했다. "그렇습니다. 아마 그럴 겁니다. 이 붉은 점을 보면서 홍역이나 천연두를 떠올렸을 겁니다."

그리고 보니 이 컬럼비아강 지역에서 최근 있었던 일이 생각 났다. 이곳 원시 부족은 십팔세기 무렵 전염병으로 떼죽음을 당 했다. 이 병은 대부분 행상인이나 여행자가 옮겼는데, 이들은 조금 떨어진 다른 지역에서 침략자인 백인들과 접촉한 적이 있 었다. 병은 그렇게 잠복해 있었지만, 인디언들은 무슨 일이 일 어났는지 알지 못했다. 정령들은 이들에게 화가 나 있었다. 통 상 하던 종교 의식도 효험이 없었다. 그 후 이 지역의 암면미술 은 일부 변형되고 새로운 모티프가 만들어졌다. 이 흉조를 막고

정령들의 노여움을 풀어 주기 위해서였다. 이런 맥락을 알고 나니 그레그가 한 말이 다 설명되었다. 그 사건과 결과에 대한 기억이 오늘날까지도 이 부족에게 전해져 내려온 것은 구전 문화가 지속된 덕분이기도 하다. 가령 이런 사소한 설명도 암면미술 작품을 훨씬 잘 이해하게 해 준다. 민속 신앙은 영원히 사라지는 법이 없고, 우리는 이 민속 신앙 한가운데 들어와 있는 셈이다. 이런 특혜를 누리다니, 순수한 행복을 느꼈다. 우리는 불쑥 깨닫게 된 것이다. 연구자로서 이 이상 무엇을 더 원하겠는가.

같은 날 그레그는 비슷한 유형의 또 다른 정보를, 역시나 예기치 않은 방식으로 우리에게 알려 주었다. 우리는 아주 커다란 현무암 바윗덩어리 옆, 위로 수 미터는 되는 곳에 있는 작은 암각화 앞에 있었다. 그러니까 암각화는 높은 절벽에 있어 우리는 기어서 올라가야 했다. 거기에는 야생 양 여섯 마리가 그려져 있거나 새겨져 있었다. 그림 바로 앞쪽과 약간 위쪽에 수십 센티미터는 될 것 같은 돌출부가 뻗어 있어 어렵지 않게 사진을 찍었다. 짐과 데이비드는 그때 대화를 나누고 있었다. "환영들을 찾아 저기까지 가서 드러누웠을 겁니다." 그러자 그레그가 끼어들었다. "아니, 아니, 눕지 않고 앉아서, 노래를 읊조리면서 있었을 거예요. 며칠 동안, 아마 이레까지도, 아무것도 먹지 않고 가만히 거기 머물렀을 겁니다. 환영이 나타날 때까지 말입니다." 우리한테는 딱히 설득적이지 않았지만, 그는 확신을 가지고 자세히 설명하고 있었다. 우리는 좀 놀라 서로를 바라보았다. "그러면 그동안 바위만 보며 뭘 하는데요?" "아니, 동쪽을 바라보는 거죠. 해가 뜨는 방향요. 후드 산(그 지역에서 가장 높은 해발 3428미터 산으로, 정상에는 눈이 쌓여 있다)도 있고." "한 사람

이 이 야생 양들을 다 그렸을까요?" "아, 물론이죠. 단 한 사람이
한 거죠. 어떤 환영이 보이기 시작하면 바위 위에 바로 그려 그
미완의 환영을 마저 완성하는 거죠." 이 점에 대해서는 우린 같
은 견해였다. 왜냐하면 우리는 위스콘신 주 리폰에서 있었던 국
제회의에서도 비슷한 견해를 나누었기 때문이다. 거기서 우리
동료 중 한 명은 이런 해석을 공개적으로 공격하기도 했다. 그
어떤 믿을 만한 민족학적 증거도 없다는 것이었다. 암면미술은
도처에 있지만 다 화석화되었고, 그러니 망상에 빠지지 않고는
그림이 갖는 의미에 대해 어떤 것도 확정 지을 수 없다고 그는
주장했다. 그런데 채 일주일도 안 되어 예측 불허의 가혹한 반증
이 나온 셈이다!

기억할 만한 아메리카 인디언과의 세번째 만남은 애리조나
주 북부의 주니 지역5에서 있었다. 우리 소규모 일행은 데이비
드 휘틀리의 안내를 받아 캐니언 드 셰이로 향했다. 누군가가 우
리에게 들를 시간이 있다면 주니에 있는 교회를 꼭 보고 가라고
했다. 멕시코식의 아도비 벽돌로 지은 작은 가톨릭 성당 건물이
었다. 비교적 최근에 개조된 것 같았다. 안에서는 두 남자가 비
계에 올라타 프레스코화 작업을 하고 있었다. 한 명이 우리한테
다가왔고, 다른 한 명은 잠깐 우리를 흘낏 보더니 하던 일을 계
속했다. 그가 설명하기를, 선대부터 수년간 해 온 작업을 두 형
제가 드디어 마감하는 중이라고 했다. 그들의 할아버지가 버려
진 교회 건물을 개조했고, 아버지가 전통적인 그림으로 장식하
기 시작했다. 이어 두 사람이 아버지의 작업을 이어받아 마침내
완성하게 되었다는 것이다.

그들이 작업하던 벽화는 성당 양쪽의 긴 벽면을 차지하고 있

었다. 고전적인 십자가 원형 장식물이 있고 그 위에 2미터 내지 4미터 높이로 그린 벽화로, 어떻게 보면 유럽 성당에서 흔히 볼 수 있는 전형적인 방식이었다. 반면, 다채색의 그림들은 확연히 인상적이었는데, 주제도 주제거니와 작업의 솜씨 때문이었다. 주니족 신화에 나오는 주인공들을 그린 이 진정한 예술작품은, 아주 세밀하고, 생생하며, 표현력이 뛰어났다. 벽화 오른쪽에 수장 같은 두 남자가 그려져 있었다. 이들은 복잡하고 화려한 문양의 의복을 입고 있었는데, 첫번째 남자의 머리에는 들소의 두 뿔이 달려 있었고 두번째 남자의 머리에는 뿔 하나만 달려 있었다. 나는 그 이유를 알 것도 같았지만 왜 그런 거냐고 물었다. 호기심 가득한 질문이 끊이질 않으니, 우리의 대화 상대는 자기 할 일을 하러 가지도 못했다. 질문하고 설명 듣고 하다 보니 거의 두 시간 이상이 지났다. 두 뿔을 가진 첫번째 남자는 이 부족의 모든 역사를 다 알고 있는 자로, 정교한 억양으로 단어 하나하나를 살려 암송할 수 있었다. 한번 의식이 시작되면 중간에 끼어들 수 없었다. 무려 여섯 시간 반 동안이나 계속되었다. 두번째 인물은 첫번째 남자의 분신이었는데, 행여나 이 첫번째 남자에게 안 좋은 일이 생기면 그가 대신해야 했다. 그 역시도 이 신성한 이야기를 잘 알고 있으니 전승이 사라질 위험은 없었다. 하지만 그가 공식적인 이야기 전승자는 아니므로 뿔은 하나만 달 수 있었다. 이런 식으로 구전 문화는 이어져 온 것으로 보였다.

그는 용모와 의복이 덜 세밀하고 분명치 않은 키 작은 다른 인물에 대해서도 알려 줬다. 바로 메아리 인간(Echo Man)이었다. 그의 역할이나 기능이 무엇인지는 정확히 알지 못했는데, 왜냐하면 후계자에게 전수하지 못한 채 예기치 않은 사고로 죽었기

때문이다. 부족에게는 큰 손실이었다. 그는 이 주제에 대해 알아보려고 앨버커키에 있는 대학이나 로스앤젤레스의 유시엘에이(UCLA) 대학에 문의하기도 했다. 혹시나 예전 민족학자들이 그 역할에 대한 세부 내용을 기록해 놓은 게 있는지, 있다면 이 신화 속 인물을 복원해 보려고 한 것이다.

우리는 그에게 어떻게 주니의 전통 신앙과 가톨릭 신앙을 조합할 수 있었는지 물었다. "공존하는 데는 어떤 문제도 없어요. 형과 저 둘 다 기독교인입니다. 핵심은, 초자연적인 세계를 믿으며 조화로운 삶을 사는 것이죠. 나머지는 그다지 중요하지 않고 별로 모순되지 않는 지엽적인 것들일 뿐입니다." 나는 이런 제설혼합주의(諸設混合主義)[6]가 마음에 들었다. 뭔가 감동적이기도 했다. 그들은 내진(內陣)[7] 벽면 위에 그리고 있던 마지막 인물을 우리에게 보여줬는데, 이걸 보자 그런 생각이 더 들었다. 그건 터키옥 목걸이를 한 예수 그리스도로, 터키옥은 남서부 아메리카 인디언들에게는 아주 귀한 보석이다. 아마도 이것을 끝으로 이 작품은 대단원을 이룰 것이다. 언젠가 인디언 목걸이를 한 예수를 보러, 그리고 메아리 인간을 찾았는지 물어보러 주니로 다시 돌아갈 수 있기를 나는 희망했다.

역시 데이비드의 안내를 받으며 캘리포니아의 칼판트 지역에서 며칠을 보냈다. 우리의 첫인상은 암각화들이 아무 데서나 발견되는 게 아니라, 대개 아주 큰 규모의 암석 지대에서만 보인다는 것이었다. 이튿날 훨씬 더 멀리 떨어진 곳을 방문하고서야 이를 확신할 수 있었다. 어지러울 정도로 복잡하고 좁은 코스를 삼십여 분 정도 지나자 가시나무와 선인장이 군데군데 흩어진 사막 한가운데에 와 있었다. 정말 장관이었다. 경사면에는

해리된 절벽과 암석 덩어리들이 흩어져 있었다. 그림을 위해, 아니면 어떤 의식을 위해 일부러 그곳을 선택한 것 같았다. 그런 데 매우 부식되어 오돌토돌하면서도 연한 표면을 지닌 데다, 화산 폭발로 나온 응회암 바위라 뭘 새기기에는 적합해 보이지 않았다. 그래서인지 거기 그려진 형상들은 마모되어 희미했다. 이 장소가 방문객들에게 각인되었다면, 암각화를 구현한 기술력이나 그 최종적 외양이 아니라 장소의 장관 때문일 것이다. 어떤 장소를 택하느냐, 어떤 행위와 몸짓을 하느냐가 중요하지 바위의 질이나 결과는 그다지 중요한 것이 아니었다.

몇 년 후, 유타 주에서 또 다른 예를 보게 되었다. 모아브에서 온 동료 크레이그 바니(Craig Barney)와 나는 이 작은 도시 가까이에 있는 협곡의 암각화들을 보러 갔다. 반질반질해서 그림을 새기기에 아주 좋은 인상적인 절벽이 있어 그 밑으로 가 보았다. 알맞은 장소인데도 암각화들은 보이지 않았다. 오히려 첫눈에 봐도 잘 새겨질 것 같지 않은 암면에 새겨져 있었다. 나는 바니에게 유럽 동굴에서도 똑같은 현상을 보지 않았느냐고 환기해 주었다. 바위 자체가 그림을 거부할 수도 있는 걸까. 그는 웃으며 맞다고, 바로 그거라고 했다. 그는 몇 년 전부터 호피족과 교류하고 있어 이런 것들을 잘 알고 있었다. 새겨질 것인지 또는 그려질 것인지는 암면이 수락하느냐에 달렸다고 했다. 그러려면 긴 명상을 하며 바위와 일종의 영적 교감을 나누어야 했다. 그래야 수락할지 거절할지 알게 된다는 것이었다. 바니는 호피족 친구들이 해 준 말을 듣고 놀랐는데, 다음과 같이 말했다고 했다. "네 엄마가 원치 않는데 엄마 얼굴에 그림을 그릴 수 있겠어?"

칼판트에는 여성의 음부가 새겨진 암각화들도 여럿 있었다.(도판 3) 데이비드는 이것이 주술 의식을 위한 것이라고 생각했다. 여성의 성기는 어떤 부족에게는 심각한 흉조를 의미했다. 나는 여기에서 살았을 파이우트족을 상상해 보았다. 몇 세기 전 이 부족은 몇날 며칠 동안 단식과 금욕을 한 후에 신성한 암벽에 당도해 환영을 찾았다. 뜨거운 태양과 사막의 고독 속에서, 그들은 집중과 명상을 하며 전통 노래를 불렀을 것이다. 마침내 하나의 영상을, 또는 여러 개의 영상을 보게 되었을 것이고, 초자연적인 힘을 지닌 혼을 영접하기에 이르렀을 것이다. 그들의 영혼이 돌아와 몸 안으로 들어갔을 때, 그들은 방금 보았던 그 환영의 이미지를 바위에 그렸다. 태평양 연안의 북동부 지역 부족들이 하듯 그 환영을 잊지 않고, 그들의 힘을 보존하고, 또 이용하기 위해서 말이다. 그토록 장구한 시간이 흘렀음에도

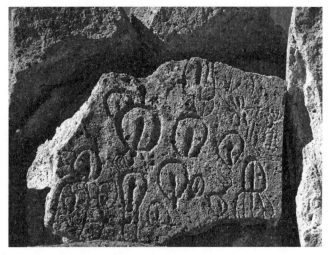

3. 칼판트(미국, 캘리포니아)에 있는 음부가 새겨진 암면.

그들이 바로 내 옆에, 기암절벽 아래에 있는 것처럼 느껴졌다.

2008년 6월 초, 콜로라도 학술회의를 마치고 유타 주 모아브에서 멀지 않은 곳에 퀜틴 베이커(Quentin Baker)와 파멜라 베이커(Pamela Baker)가 새로 발견한 암각화 유적이 있다고 해서 보러 갔다. 암면미술 전문가인 캐롤 패터슨(Carol Patterson)과 유트족 인디언 클리퍼드가 우리를 안내했다. 클리퍼드는 나이가 지긋한, 존경받는 치료 주술사였다. 캐롤은 오래전부터 그와 함께 연구를 해 왔고, 클리퍼드도 캐롤을 전적으로 신뢰하고 있었다. 날씨는 무더웠고 접근로는 가팔랐다. 숨을 헐떡이며 한참 올라가다 잠시 한숨 돌리려고 앉았다. 그런데 겨우 30미터 떨어진 곳에 짐승 하나가 서 있었는데, 첫눈에 봤을 땐 야생 염소 같았다. 그런데 그건 다 큰 암컷 큰뿔양의 일종이었다. 양은 움직이지도 않고 우리를 평화롭게 바라보았다.(도판 4) 나는 조심스레 사진기를 꺼낸 다음, 동료들에게 그 동물이 놀라지 않도록 조용히 하라는 신호를 보내면서 사진을 찍기 시작했다. 한참 후 큰뿔양은 그 자리를 떠났다. 서두르지도 않고 유유히 가파른 바위길을 따라가며 이따금 멈춰 서서 우리를 쳐다보았다. 이렇게 외진 곳에서 예상도 못한 만남에 나는 황홀해졌다. 그때 클리퍼드가 노래하기 시작했다. 아니, 그건 노래라기보다 가사 없는 인디언의 선율을 조용히 읊조리는 것 같았다. 이어 그는 호주머니에서 담뱃잎 부스러기 한 줌을 꺼내 중요한 네 지점에 조금씩 나눠 뿌렸다. 그것을 보자 나의 첫 캘리포니아 방문이 떠올랐다. 그러고 나서 우리는 그 일대 현장을 보러 갔다. 붉은색으로 그려진 커다란 인간 형상들을 보러 말이다.

방문을 마친 우리는 모아브로 돌아가고 있었다. 클리퍼드는

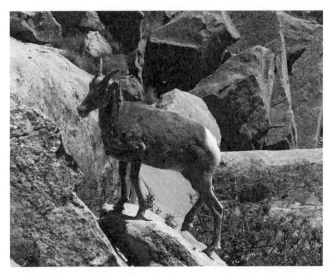

4. 암컷 큰뿔양은, 우리와 동행한 치료 주술사의 말에 따르면 이 구역의
정령이었다. 유타 유적지를 방문했을 때 우리를 환영해 주는 건지 사진을
찍어도 거부하지 않았다.

차 안에서 갑자기 아까 그 곡을 불렀는데, 이번에는 작은 탬버린
까지 흔들었다. 그 순간 누구도 말을 하지 않았다. 최소한의 질
문도 하지 않았다. 우리는 퀜틴과 파멜라의 집에서 지내고 있었
는데, 그날 저녁 식사가 끝나 갈 무렵 퀜틴이 클리퍼드에게 에
둘러 질문 하나를 던졌다. "클리프, 오늘 현장은 어떻게 생각하
시나요?" 답은 처음에는 평범했다. 그런데 이어지는 말은 좀 덜
평범했다. "아, 아주 좋은 곳이었지요." 그러더니 이렇게 덧붙
였다. "그런데 그 동물은 동물이 아니었습니다. 우릴 맞이한 그
지역의 정령이었습니다. 우릴 받아들인 거예요. 나에게서 노래
가 흘러나온 게 그래서예요. 가사 없는 노래요. 차 안에 있을 때
도 그게 나에게 왔어요. 그래서 노래를 불러야 했죠. 담배를 바

친 것도 그래섭니다." 나는 이 말을 바로 받아 적어 두었고, 다시 옮기고 있는 것이다. 그는 또 이런 말도 했다. "환영을 찾기 아주 좋은 곳이죠."

존경받는 원로가 무심결에 던진 이런 생생한 증언은 몇 가지 중요한 점을 시사한다. 환영을 탐색하는 것은 살아 있는 실제 행위로 여전히 남아 있고, 아주 옛날이나 최근의 여러 증언들을 통해서도 알 수 있듯이, 항상 암각화 유적과 연관된다는 것이다. 동물을 그곳 정령들과 동일시하는 그들은, 물질주의적 사고방식에 빠진 우리와는 분명 다른 태도를 가지고 있었다. 이런 전통 문화에서는 모든 사건이 하나의 기호이며, 자연의 영역과 이른바 우리가 초자연이라 부르는 힘 또는 피조물 영역 사이에 경계는 없었다.

라틴아메리카 대다수 나라에서도 아주 오래된 전통은 사라졌다. 그러나 아직도 은신동굴이나 바위에는 장식된 구역이 수천 개가 남아 있고, 깊은 동굴에는 훨씬 드물게 있다.[8] 나는 그 가운데 몇 개를 보았고, 방문할 때마다 새로운 것을 알게 되었다. 여기서 몇 가지 예를 들겠다.

오래전부터 알고 싶었던 지역과 유적 중에 멕시코의 바하칼리포르니아 주가 있는데, 그곳에는 특별한 장소가 있다. 나는 마침내 그곳을 총 네 번이나 가게 되었고, 바하칼리포르니아 수르 주[9]의 시에라 데 산프란시스코에서는 몇 주를 보낸 적이 있었다. 암각화들이 밀집된 그 구역은 대부분 협곡에 있어 노새를 타고 몇 시간을 힘들게 가야 도착할 수 있었다.

수백여 개의 암각화들이 있는 핀타다 은신동굴에서 나는 프

랑스와 스페인의 구석기시대 동굴 예술과 몇몇 유사한 점을 파악했다. 겹쳐진 그림들이 자주 나타나는 것은 처음 단계에서부터 내벽을 신성시했음을 증명한다. 첫 화가가 그린 그림을 그다음 화가가 지우지 않은 것이다. 첫 그림에 깃들어 있을 힘을 활용해 자기 고유의 것을 창조하고, 그들의 작품을 통해 본래의 힘을 더 강화하는 식이다. 유럽 동굴 예술과의 또 다른 유사성은 자연적으로 돌출된 곳을 많이 활용한다는 것이다. 내벽에 혹처럼 불거져 나온 부분은 가령 임신한 여자들의 부푼 배를 표현하는 데 활용되었고, 바위의 외곽은 동물의 머리나 발을 그리는 데 사용되었다.

　같은 현상을 다른 데서도 확인했는데, 핀타다에 인접한 협곡 왼편의 보카 데 산훌리오가 그 예다. 거기에는 겨우 열다섯 마리 정도의 동물 그림이 있었는데, 수가 적은 대신 아주 컸고(약 2미터 50센티미터), 보존도 잘 되어 있었다. 중앙에 몸을 왼쪽으로 돌리고 있는 큰 사슴이 한 마리 있는데, 배는 검고 등은 붉었다. 다리는 바위 가장자리까지 이어지게 길게 늘어뜨려져 있었다. 또 바로 아래 약간 오른쪽에 볼록 튀어나온 부분이 있는데, 거기에는 또 다른 사슴의 엉덩이 부분이 붉은색으로 그려져 있었다. 또한 같은 동굴에 붉은 점을 열 개 찍어 그린 선도 보였고, 검은 점으로 찍은 선도 보였다. 하얀 줄표가 연이어 3미터는 되게 가로로 그려져 있는가 하면, 그 선을 가로지르는 긴 선 하나도 있었다. 이 모든 게 구석기시대의 기하학적 부호를 연상시켰다. 반면, 하얀 화살로 콘도르를 죽이는 남자와 또 다른 남자, 그리고 새들(분명 독수리일 것이다)도 보였는데 이것들은 유럽 동굴에서는 잘 나오지 않는 낯선 주제로 바하칼리포르니아에만

있었다. 엘 브린코에서는 벽면의 돌이 눈으로 처리된 암사슴 그림을 보았다.

은신동굴마다 주제를 다루는 방식은 조금씩 다르지만, 유럽의 동굴 예술처럼 전 지역 차원에서도 일정한 통일성을 갖고 있었다. 이는 선사시대인들이 동일한 것에 전념했음을 보여주는 증거일 수 있다. 인간 집단이 전념하는 공통 주제를 무대에 올려듯 표현한 게 아닐까.

산그레고리오 I의 은신동굴은 특히나 중요하다. 정면 상부의 아치형 표면에 아주 큰 크기로 그려진 인간과 동물은 그야말로 장관을 이루는데, 계곡 반대편에서 보일 정도였다. 어느 날 아침, 태양이 뜰 때, 나는 이것을 정면에서 한번 바라보고 싶어서 다시 찾아갔다. 태양 광선이 벽면에 닿을 때 어떤 광경이 펼쳐질지 너무나 궁금했기 때문이다. 다른 사람들이 나보다 앞서 볼까 더욱 서두른 것도 사실이다. 궁륭 천장에는 여러 형상들이 그려져 있었는데, 특히나 크고 하얀 뱀과 다양한 새들이 인상적이었다. 이 은신동굴은 구석기 동굴과 공통된 이중 논리가 있다. 기념비적인 아치형 표면의 눈부신 면모와 수많은 작은 형상으로 뒤덮인 천장의 대조가 바로 그것이다. 천장의 이 작은 형상들은 바닥에 등을 대고 누워야 제대로 보인다. 그러니까 이 예술은 보이기 위해 그려진 것이었지만, 일부는 스스로를 위해 만들어진 것처럼 보였다.

1997년, 브라질 벨루오리존치 대학의 앙드레 프루(André Prous) 교수의 초청을 받아 친구이자 동료인 조지 찰룹카(George Chaloupka)와 안토니오 벨트란(Antonio Beltrán)과 함께 미나스제라이스 주 북부의 페루아수 계곡에 있는 암각화 유

적을 둘러보았다. 이곳은 당시 유네스코 세계유산 등재 후보로 올라와 있었다. 한마디로 기획이 잘 된 여행이었다. 주지사는 우리에게 비행기와 조종사까지 마련해 주었다. 공무용 비행기로 호사를 누리며 브라질의 드넓은 대륙을 날았고, 상프란시스쿠강의 진흙빛 물살도 보았다. 현장에 착륙하니 사륜구동 차량이 우리를 기다리고 있었다.

거기서 좀 떨어진 작은 마을에 딱 하나 있던 호텔에서 하룻밤을 보낸 후 우리는 드디어 밀림을 향해 떠났다. 몇 킬로미터를 주행한 끝에 차가 더 들어가지 못하자 할 수 없이 차에서 내려 걸어 들어갔다. 현지 안내원 두 명이 앞장섰다. 우리의 친구 안토니오는 가장 연장자여서 혹시라도 힘들까 봐 나중에는 말을 타고 가게 배려했다. 그는 말을 처음 타 본다고 했다. 커다란 연못이 보이자 안내원들은 길을 돌아서 가야겠다고 했다. 거기에 8-9미터 길이의 아나콘다가 살고 있다는 것이었다. 그날도 또 그다음 날도 우리는 여기저기를 차례로 방문했다. 그림은 주로 다양한 기하학적 문양이었고 색(주로 붉은색, 검은색, 노란색)도 다양했다. 인간이나 동물(뱀, 기타 등등)도 있긴 했으나 기하학 문양에 비해 훨씬 적었다. 어떤 경우, 절벽 전체가 그림으로 뒤덮여 있기도 했다. 10미터 높이에 이르는 절벽도 있었으니 거기까지 접근할 수 있는 인공적인 수단이 뭐라도 있었을 것이다.

자연주의적인 형상에 일종의 '기호들'이 함축되어 있는 것이 지배적이었는데, 그 외에 나는 특히 두 가지 사실에 놀랐다. 모든 그림들이 빛이 조금이라도 들어오는 표면이나, 아무리 어두워도 어슴푸레한 빛이 남아 있는 자리에 그려져 있는 것이었다. 벨루오리존치에서 50킬로미터 정도 떨어진 유적지인 발레에서

그 사실을 확인했는데, 어두운 지대 초입부터 그림들이 보이지 않았다. 분명히 빛이 드는 부분에만 그림을 그리려 했다는 것을 짐작할 수 있었다. 이는 깊은 동굴을 불신했거나 금기시 했다는 증거였다. 나는 이것이 쇼베 동굴과는 정확히 반대라는 생각이 들었다. 거기서는 그림들이 대부분 어둠 속에서 시작되었기 때문이다. 빛이 어슴푸레하게 드는 초입의 방에도 그림은 없을 정도였다.

대단위 은신동굴에 도착하기 전 우리는 울창한 밀림 하나를 지났는데, 두 안내원이 큰 칼로 잡목들을 치며 길을 터 줬다. 그러다 가끔 멈춰 서서는 퓨마가 은신동굴 끝에 살고 있다고 경고했다. 만일 지금 거기 있다면 우리는 그 주변 그림들은 볼 수 없고, 정반대 방향 끝에 있는 그림들을 보는 정도에 그쳐야 한다는 것이었다. 그런데 나는 전혀 납득이 가지 않았다. 우리가 먼저 퓨마를 공격하지 않는 이상 무슨 문제가 있을까 싶었다. 누군가는 내 말이 맞을 수 있다면서 안심시켰다. 퓨마는 영역 동물이라 어떤 가상의 경계를 넘어올 때만 공격한다는 것이었다. 나는 우리 안내원들이 퓨마가 있는지 없는지 흔적이라도 살펴봐 주길 기대했다. 아니나 다를까, 두 안내원은 이쪽저쪽을 돌아다니며 주변의 공기를 들이마시기 시작했다. 그리고 일제히 퓨마는 지금 거기 없다고 결론 내렸다. 그러니 무서워하지 말고 한번 가보자고 했다. 우리 문명권에서는 후각을 지식과 방어 수단으로 사용하는 것을 거의 잊어버렸다. 나는 속으로 삼만오천 년 전 쇼베 동굴을 드나들던 사람들도 우리 안내원들과 그리 다르게 행동하지 않았을 거라 생각했다. 깊숙한 어딘가에 동굴 곰 한두 마리가 숨어 있었을지도 모르니까 말이다.

81

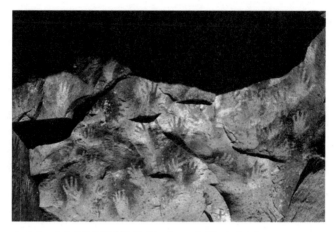

5. 파타고니아 지방의 쿠에바 데 라스 마노스에 있는 손자국들.

아르헨티나의 파타고니아 지방 오지에는 쿠에바 데 라스 마노스(Cueva de las Manos), 즉 '손의 동굴'이라는 아주 특별한 장소가 있는데, 페리토 모레노 빙하에서 멀지 않은 곳이다. 팔백여 개의 음화 손으로 특히 잘 알려져 있으며, 1999년 세계유산 목록에 올랐을 정도다. 우리 아르헨티나인 동료들, 특히 고(故) 카를로스 그라딘(Carlos Gradín)과 그 연구팀에 따르면, 가장 오래된 것은 구천 년 이상 되었고, 이 유적지는 아마 수천 년 동안 이용되었을 것이다.(도판 5)

의식과 제례 장소로 왜 여기를 택했는지는 분명했다. 동굴이 정확히 리오 핀투라스라 불리는 높이 약 70미터의 가파른 절벽 바로 밑에 있기 때문이다. 동굴은 절벽과 거의 같은 고도에 기울기 사면을 이루고 있었다. 깊이만 24미터, 입구 높이 10미터, 너비 15미터에 달했다. 따라서 전체적인 풍광 속에서도 동굴은 뚜렷하게 눈에 띄었다. 산 중턱에서 입을 크게 벌리고 있는 듯한

그 어두운 부분은, 주변 환경과 대비되어 다른 세계로 들어가는 문 같은 인상을 불러일으키기에 충분했다. 생을 관장하는 힘과 신성이 정말 있을 것 같은 압도적인 장소였다.

음화 손들은 수없이 겹쳐 누적하듯 표현했는데, 여기서 제기되는 주요한 문제는 이런 행위를 왜 했을까 하는 것이었다. 손을 내벽 위에 올려놓고 손의 주변을 따라 안료를 칠해 거무스레 무리지게 한 것은 다양한 동기에서 비롯되었을 수 있다. 가끔은 특별한 동기 없는 사소한 동작이었을 수 있다. 그라피티 예술처럼 자기를 인증하는 단순한 행위였을 수도 있다("내가 여기를 지나갔다"). 이런 유형의 증거들을 오스트레일리아 대륙의 동굴들을 소개하는 다음 내용에서도 보게 될 것이다. 반면 쿠에바 데 라스 마노스처럼 주술 및 종교적 예술이라면 해석이 달라질 수 있었다. 거기에는 손이 동물, 인간, 여러 부호 등 훨씬 복잡한 표현들과 연관되어 있었다. 그리고 거대한 절벽 한가운데에 있는 열린 동굴이 선택되었기 때문에, 이런 장소에서 절대 단순한 행동을 했을 리 없다.

가장 그럴 법한 가설은 의식을 통해 신비한 힘이 깃든 장소를 이용하려는 욕망이 있었다는 것이다. 물론 어떤 의식을 했는지는 우리로서는 알 도리가 없지만 말이다. 손과 그 손 위에 덮인 안료는 영험한 힘과 손바닥 행위를 한 남자, 여자, 그리고 어린 아이 사이의 어떤 관계를 표상하는 것일 수 있다. 특별한 상황이 생겨, 가령 병 때문에 이런 의식을 희망했을 수도 있다.

이런 가설이 모든 것을 다 설명해 주지는 않는다. 파타고니아의 큰 새 난두[10]의 다리는 왜 같은 기법으로 그려졌을까? 색들은 각각 기능이 있었을까? 성별이나 위상이 다른 사람들과 어

떤 연관이 있었을까? 대부분 같이 그려진 다른 모티프들은 손과 무슨 관련이 있을까? 분석과 숙고, 해석 등 아직 더 해야 할 작업들이 많이 남아 있다. 아마 이웃한 다른 유적들과의 비교를 통해 해결될 수 있을 것이다.

우리는 이 '손의 동굴'을 마지막으로 한 번 더 보고 떠나기 위해 다시 찾았다. 이번에는 협곡의 다른 쪽을 통해 가 보았다. 아찔한 절벽 끝에서 계곡을 내려다봤던 쪽이었다. 우리 앞에 바위 절벽이 태양 빛을 그대로 받고 있었고, 떡하니 입을 벌리고 있는 동굴은 그 부분만 새카매 밝은 암벽과 극명히 대비되었다. 우리는 가파른 비탈길을 타고 내려가 괴물 입처럼 생긴 동굴 입구로 갔는데 다시 봐도 경탄이 일었다. 신성한 동굴 속으로 들어가는 통로로서 이토록 꿈과 상상을 불러일으키는 장소는 없을 것이다.

오스트레일리아

1992년 오스트레일리아 북동부 케언스에서 암면미술 학회가 있어 방문했을 때 잠시 로라 지방(케이프요크 반도)을 탐방한 적이 있는데, 이 여행은 당시 예순일곱인가 예순여덟 살이었던 퍼시 트레자이즈(Percy Trezise)가 기획한 것이었다. 그는 아들들과 함께 사파리[11] 전문 업체를 세워 오스트레일리아 오지 탐험을 도맡고 있었다. 나는 퍼시라는 이름과 그 명성은 익히 들어 알고 있었다. 로라 지방의 동굴 대부분을 발견한 사람이 바로 그였다. 그와 많은 이야기를 나누다 보니 정말 대단한 사람이라는 생각이 들었다. 수년간 그는 부시 파일럿(오지 안내사)을 했는

데, 어디서든 구조 요청이 오면 출동하는 식이었다. 그는 의무
(醫務) 후송 활동을 하면서 많은 목숨을 건졌고, 자신도 위험에
처하는 일이 다반사였다. 그래서 원주민들은 그에게 감사한 마
음을 갖고 있었다. 몇몇 원주민들과는 우정을 맺었고, 입문식을
치른 뒤 그 부족의 일원으로 받아들여지기도 했다.

퍼시는 비행기를 타고 가면서 숲속을 내려다보다가 은신동
굴로 보이는 수많은 붉은 암벽들을 발견하기도 했다. 어떤 암벽
에서는 언뜻 그림들이 보이는 것도 같았다. 수년간 그는 원주민
들의 안내를 받아 그곳에 자주 가곤 했다. 어떤 때는 몇 달을 머
물며 오지를 체계적으로 탐사하면서, 암각화 지대를 발견했다.
은퇴하고 나서는 이 황량하고 거대한 야생 대지를 일부 사서 베
이스캠프를 짓고, 일 년 중 몇 달간의 건기 동안에는 거기서 지
내곤 했다. 이 베이스캠프를 조왈비나 부시 캠프(Jowalbinna
Bush Camp)라고 불렀는데, 바로 근처에 있는 커다란 붉은 암벽
의 원주민 이름에서 따 온 것이었다.

우리 일행은 그의 안내를 받아 며칠간 많은 장식 은신동굴들
을 답사했다. 매번 퍼시는 "후, 후, 거기 누구 없어요?" 하고 외
치며 자기 존재를 알렸다. 왜 그렇게 하는지 내가 묻자, 그는 그
곳에 떠돌고 있을 정령들에 대한 예의라고 대답했다. "퍼시, 정
말 거기 정령들이 살고 있다고 믿는 겁니까?" "아녜요, 물론 아
니죠. 다만 안 좋은 일이 생기지 않게 할 수 있어요." 노련한 오
지 주민(bushman)의 신중함과 지혜뿐만이 아니라 수천 년 이
어져 온 전통적 사고방식에서 나온 말인 것이다! 그는 언젠가
있었던 일을 이야기해 주었는데, 하루는 특히나 영험한 힘이 많
다는 은신동굴에 들어갔다. 평소 땀을 많이 흘리는 원주민 멘토

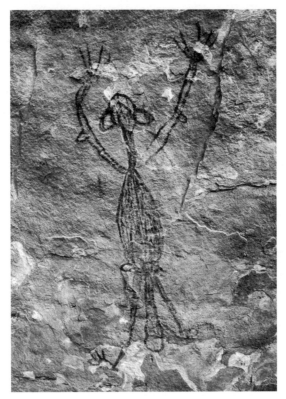

6. 오스트레일리아 북동부, 케이프요크의 얌 드리밍 구역에서 나온 남자 퀸칸. 거대한 페니스 덕분에 숲을 이동할 때 성큼성큼 큰 보폭으로 뛰어다닐 수 있다.

가 손을 자기 겨드랑이 밑으로 가져가더니 거기 있던 땀을 훔쳐 내 퍼시의 얼굴과 몸에 발라 주었다는 것이다. 정령들은 익숙한 냄새를 알아차리니, 그를 해치는 일이 없도록 하기 위해서였다 고 했다. 다행히 우리는 그런 극단의 예방 조치는 하지 않아도 되었다.

유럽 동굴과 다르게 거기에는 인간 형상도 많이 있었다. 어떤

사람들은 고개를 숙이고 있고, 또 어떤 사람들은 뱀에 물린 채 길게 뻗어 있었는데, 이런 흉한 일을 당한 자들을 위한 주술 장면으로 보였다. 대부분 외부와의 접촉 시기부터 그려진 것으로, 당시 원주민들은 총을 장착한 백인들과 겨룰 만한 무기가 없어 주술에 의존했을 것이다. 그 다음은 짐작하는 대로다. 가장 흥미로운 그림은 �퀸칸(Quinkan)으로, 일종의 심술쟁이 정령인데, 여자일 때도 있고 남자일 때도 있다. 여행자들에게는 무시무시한 존재이다. 남자 퀸칸은 큰 페니스를 달고 있는데, 퀸칸이 한 번의 도약으로 수 킬로미터를 이동하며 여기저기 뛰어다닐 수 있는 비결이 이 페니스에 있는지 모른다.(도판 6) 어떤 것이 전통이나 역사로 오래 지속되어 남으려면 독창성이 있어야 하고 원주민들이 예술로 만들 만큼 주된 관심사여야 한다. 퍼시는 원주민 친구들에게 들은 이야기를 우리에게 전해 주면서 무척 즐거워했다.

가령 그들이 얌 드리밍(Yam Dreaming)이라 부르는 구역에 도달하기 위해 퍼시와 그의 아들 스티브는 우리를 가파른 통로로 안내했다. 그들에 따르면, 그것은 입문, 다시 말하면 정령 세계에서 다시 태어나는 일과 같았다. 거기를 건너고 난 후, 입문자는 얌(참마속으로, 일종의 식용성 덩이줄기)들의 세계 안에서 다시 태어난다. 얌은 특정 집단의 신비한 조상이었다. 암벽에 잘 보존된 붉은 그림들 중 몇은 실제 얌처럼 생겼거나 아니면 얌이긴 한데 일부분은 사람처럼 생긴 것도 있었다. 또 그 독특한 냄새 때문에 '날여우(flying foxes)'라는 이름이 붙은 박쥐도 보였는데, 머리를 아래로 떨어뜨린 채 매달려 있는 그림들도 그려져 있었다.

오스트레일리아 북부의 주도 다윈에서 남쪽으로 200킬로미터 떨어진 곳에는 세계유산에도 등재된 카카두국립공원(Kakadu National Park)이 있는데, 일반인들에게도 상당한 영역이 개방되어 있었다. 2000년, 나는 친구이자 동료인 조지 찰룹카 덕분에 거기서 일주일 이상을 보냈다. 어떤 누구보다 고고학적 지식이 풍부한 조지는 다수의 장식 은신동굴을 내게 알려 줬는데, 어떤 것들은 숲에서도 한참 들어간 정말 깊은 오지에 있었다.

반면 가장 잘 알려진 지역인 노우랜지 록(Nourlangie Rock)[12]은 관광객 때문에 몸살을 앓고 있었다. 쇄도하는 인파에도 불구하고 위대한 마지막 원주민 동굴 화가의 거대한 작품은 정말 인상적이었다. 이 화가의 이름은 나욤볼미(Nayombolmi)인데, 유럽인들은 그를 '바라문디 찰리[13]'라는 별명으로 불렀다. 1964년, 그는 죽기 일 년 전에 이 구역를 방문했는데, 이 구역의 진짜 이름은 부룽구이(Burrunguy)[14]이다. 변해 버린 고향과 잃어버린 전통을 생각하자 울적해진 그는, 전통 안료로 은신동굴 내벽에 거기 살던 사람과 힘을 가진 정령 들을 그렸다. 그럼으로써 그들을 되살리고 불멸의 존재로 만들고 싶었던 것이다. 벽에는 남자, 여자로 구성된 두 가족 집단도 그려져 있었다. 어떤 여자들 가슴에서는 젖이 흘러나오고 있었다. 가장 유명한 정령 중 하나는 나마르곤(Namargon)이라는 번개인간이다. 돌도끼가 그의 두개골과 팔꿈치, 무릎에서 나오고 있는데, 이는 우기 때 구름을 치고 번개를 내리게 하는 데 사용되었다.(도판 7)

낭굴루우르(Nanguluwur)라는 은신동굴 역시 매우 중요한데, 여기는 사람들이 덜 찾아간다. 왜냐하면 뜨거운 태양 아래 2킬로미터나 걸어가야 하기 때문이다. 여자-불을 상징하는 알가

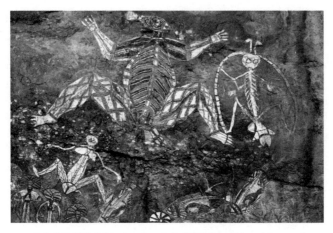

7. 노우랜지 록의 안방방(Anbangbang) 은신동굴에 그려진 그림은 1964년 나욤볼미가 그린 것인데, 왼쪽이 일명 번개인간 나마르곤이다. 몸 주변을 둘러싼 띠는 번개를 표현한 것이다. 머리 위에 툭 튀어나온 도끼도 달려 있다. 이 도끼는 마치 팔꿈치와 무릎에서 떨어져 나온 것 같다. 우기에 접어들면 구름을 때리고 번개를 치기 위해 이런 그림들이 주로 그려졌다. 왼쪽에 있는 것은 그의 부인인 바르긴지이다.(찰룹카. 1992.)

이고(Algaigho)가 여기 그려져 있는데, 그녀는 세계를 창조한 최초의 사람으로, 나마르곤과 결부된다.(도판 8) 그녀는 숲속에 노란 뱅크시아를 심었고, 불타오르는 이 꽃으로 불을 옮겼다. 그녀는 들개들의 도움을 받아 바위에 있는 주머니쥐를 사냥했다. 사람들은 그녀를 두려워했다. 왜냐하면 그녀가 자기들도 다 불태우고 심지어 죽일 수도 있기 때문이다. 좀더 오른쪽에는 또 다른 여인이 누워 있고, 다른 사람들은 서 있다. 그들은 후대에 그들의 기본법을 전해 준 창조주 정령 나유훙기(Nayuhyunggi) 이다. 어떤 것은 인간 형태를 하고 있고, 어떤 인간은 동물로 변해 있었다. 그들은 모두 특별한 힘을 지녔다. 그들은 또한 나만디(Namandi)라고도 불린다. 보통 사람들에게는 보이지 않는

그들은 동굴이나 속이 빈 나무 속에 살며 밤에만 나온다. 인간들에게 가까이 오라고 유혹하면서 자신들의 은거지로 유인한다. 나만디는 인간의 살을 먹는다. 나만디의 발가락과 가슴은 길게 늘어져 있고, 손 하나에 여섯 개의 손가락이 있으며 보따리를 들고 다니는데, 그 안에는 희생자들의 간과 폐, 심장, 콩팥 등이 보관되어 있다.

우비르(Ubirr)는 카카두의 또 다른 대규모 은신동굴로, 방문자가 아주 많은 곳이다. 벽과 궁룡 천장은 수많은 그림으로 뒤덮여 있으며 이 역시 중첩된 경우가 많다. 보면 알 수 있듯이 그곳은 거주지로도, 의식을 치르는 장소로도 중요했다. 아넘랜드에서 해안가까지 이 모든 지역을 경비행기를 타고 짧은 시간 비행했지만 그 장소의 중요성이 충분히 느껴졌다. 우비르는 특수 자원이 많은 늪지대 웨트랜드 바로 옆에 있다. 그러니까 거기는 두 세계가 만나는 곳이었다. 정령들의 축복을 받는 연접 지역에는 먹거리가 아주 풍부할 수밖에 없었다.

2000년 여름 오스트레일리아를 여행하던 그때, 나는 중부와 북서부의 킴벌리 같은 다른 지방과 구역에도 가 보았다.

아넘랜드와 킴벌리 사이에 있는 캐서린이라는 마을은 이런저런 의미에서 반드시 거쳐야 할 곳이었다. 나는 협곡을 오르느라 하루를 보냈고, 아주 높은 절벽에서 그림을 보았는데, 특히 거꾸로 뒤집힌 사람과 바위틈에서 나오고 있는 것 같은 큰 뱀이 기억난다. 이 뱀은 도처에 존재하는 불멸의 신화였다. 새나 도마뱀처럼 이 뱀은 영적으로 강한 동물이었다. 그도 그럴 것이 우리가 사는 세계와 정령들의 지하 세계를 오가며 진화했기 때문이다.

오스트레일리아 대륙 중심부의 앨리스 스프링스에서 학회

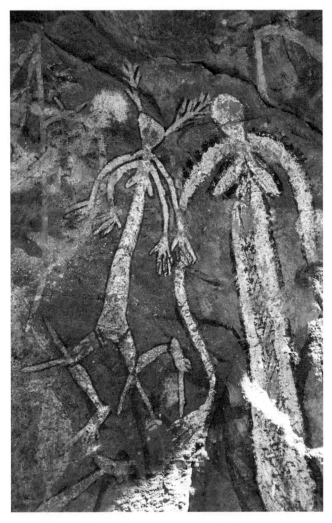

8. 네 개의 팔과 사슴뿔을 한 왼쪽 여인은 알가이고로, 나마르곤과 관련된다.
오스트레일리아 카카두국립공원 낭굴루우르 은신동굴에 그려져 있다.

가 진행되는 동안, 여러 암면미술 구역도 방문할 수 있었다. 에
밀리 갭(Emily Gap)이라는 곳에서 나는 동료 준(R. June)의 안
내를 받았다. 거기까지 들어가려면 큰 수혈(水穴)을 지나야 했
는데, 차가운 물이 우리 허리까지 차올라 카메라를 든 팔을 높
이 뻗어야 했다. 건너편 끝에 있는 바위들에는, 대부분의 표면
에 마치 어떤 가문의 문장(紋章)처럼 검고 붉은 커다란 수직 띠
들이 그려져 있었다. 그중 특히 하나가 직각 막대기 형태로 다른
것들보다 더 위에 그려져 있었다. 준의 설명으로는, 여성들이
보면 안 된다는 뜻으로 그려 놓은 것이라고 했다. 절대 봐서는
안 되는데 이것을 본 여성들도 있었을 것이다. 그곳은 남자들의
전용 공간, 특히 성인식을 거쳐야 할 어린 소년들을 위한 공간이
었다. 한 세기 전 혹은 더 오래전에 말 탄 경찰들이, 실제든 아니
든 나쁜 짓을 한 원주민 여성들을 체포해서 이 통로로 나왔을 것
이다. 여자들은 저항했지만 어쩔 수 없었다. 여자들은 눈을 감
고, 아무것도 보지 않으려 애썼다. 이렇게 조심했는데도, 거기
서 풀려난 다음 창에 찔려 살해당했다. 본의는 아니었더라도,
절대적인 금기를 어겼다는 게 이유였다. 지금은 금기가 풀려 여
자들도 지나갈 수 있게 되었다.

같은 구역에서, 나의 안내원이 나무 한 그루를 가리키며 잘 보
라고 했다. 나뭇가지가 틈새로 불어오는 바람에 흔들리며, 계속
해서 그림을 쳤다. 그림들은 그렇게 서서히 파손되고 있었다.
안내원은 나이 든 원주민 관리인에게 그림을 보호하려면 그 나
무를 베야 한다고 했다. 그러자 노인은 겁에 질린 표정을 지었
다. 그도 그럴 것이 벽화 못지않게 나무 역시 그들에게는 정신적
가치를 지니기 때문이다. 어떤 부족에게 나무는 죽은 자들의 영

혼이 재현된 것과 같았다. 그러니 나무를 벤다는 것은 조상들에게 엄청난 죄를 저지르는 일이었다.

비교적 최근의 이 사례들은, 그림의 의미가 얼마나 복잡할 수 있으며, 더군다나 이렇게 화석화되어 버린 것들을 마주할 때면 (유럽 동굴 모두가 그렇고 세계적으로도 대부분) 우리에게 남은 동굴 그림들이 얼마나 없는지 절감하게 해 준다. 만일 동굴 그림을 통해 그것을 창조하고 이용한 사람들의 사고방식을 우리가 더 잘 이해할 수 있는 거라면, 더욱이 우리 사고와의 유사성 및 그 확장성을 통해 지금은 사라지고 없는 자들의 사고방식을 더 잘 이해할 수 있는 거라면, 우리들의 해석에 더 신중함을 기하지 않을 수 없다.

수백 킬로미터의 도로에 이어 비포장 트랙을 따라 한참을 가야 나오는 킴벌리 지역의 메렐(Merrele) 구역은, 큰 나무들과 폭포가 어우러진 작은 호수가 있어 그야말로 천국이다. 왼편에는 하얀 바탕 위에 그려진 일련의 완드지나(Wandjina)[15]가 펼쳐져 있는데, 비교적 최근에 그린 것으로 보인다. 그런데 투박하고 뭔가 잘못된 듯, 전통 암각화에서 보던 정교함은 없다. 나는 우리 원주민 안내인이자 부족 장로이기도 한 폴 채프먼에게 실망한 기색을 보이며 이런 현대적인 그림에 대해 어떻게 생각하는지 물었다. 그는 무척 괴롭다는 듯 "끔찍하죠!"라고 대답했다. 나는 다시 물었다. "당시 의식 행사는 없었습니까?" 그의 답은 이랬다. "없었습니다. 저걸 그린 건 젊은이들이에요." "왜 그린 거죠?" "돈 때문이죠."

다윈으로 돌아온 나는 이 흉하게 일그러진 다섯 구역의 비극적인 그림들이 어떻게 그려지게 된 건지 알게 되었다.[16] 이 기획

은 연방 정부 고용 지원금 정책(호주 달러로 십일만 달러에 달한다)의 일환으로 1986년 공식적으로 시작된 것이다. 실업 상태의 원주민 중 젊은 남녀 아홉 명에게 일감을 주려는, 의도로만 보면 세계 최고의 지원을 아끼지 않는 기획이었다. 주최 기관인 더비의 와낭 엔가리(Wanang Ngari) 협회의 회장은 당시 방송을 많이 타서 유명해진 엔가리니인(Ngarinyin) 부족의 데이비드 모왈잘라이였다. 이 기획의 취지는 잃어버린 뿌리를 찾고 근원으로 되돌아가자는 거였다. 당시 원주민의 젊은 세대는 대부분 자신들의 뿌리와 단절되어 있었다. 이들이 그린 그림은 전통 그림과는 별다른 연속성이 없는 것으로, 옛날 그림이 없는 마을 바위들은 셀 수도 없이 많았으니 거기에다 그려도 되었을 것이다. 그런데 그게 아니었다. 하필 옛 그림들이 남아 있는 여덟 동굴을 골라 그 벽에다 그렸으니, 이전에 그려진 기막힌 그림들을 다 파괴한 셈이었다. 연방 정부로부터 받은 문화 지원금으로 반달리즘[17]을 행하기 전, 그 은신동굴을 본 사람들이라면 만감이 교차하지 않을 수 없었다. 최소한의 관리 감독도 없이 마구잡이로, 조상들이 물려준 전통과 아무 상관없는 그림을 거기 그린 것이다. 이곳의 존경받는 원주민 노인인 폴 채프먼이 다시 한번 확인해 준 셈이다. 정치적으로 옳지 않은 행위처럼 보였을지언정 당시 마운트 바넷 농장(Mount Barnett Station)의 소유주인 로린 비숍을 비롯한 많은 사람들이 이 정책에 강력 반대하고 저항했다. 하지만 이 실업 대책 사업은 계속 실시될 예정이었고, 이미 많은 손상이 이루어지고 있었다.

『웨스트 오스트레일리언(West Australian)』 신문은 1987년 8월 8일자에서 이렇게 보도하고 있다. "부족의 어른들은 숭상해

야 마땅한 전통이 이런 식으로 훼손당하는 것에 충격을 받았다. 젊은 시절부터 견습을 받고 단련된 원로만이 완드지나 수정 작업을 할 수 있었다. 여자들은 견습에서 제외되었기에 그 일에 참여할 수 없었다."

당국의 책임자들은, 로린 비숍이나 다른 암면미술 애호가들의 분노 섞인 증언들은 허위나 억측이라면서 그 논의들을 반박했다. "원주민 구역 책임자 마이크 로빈슨은, 비숍의 주장들이 근거가 약하다는 것을 보여주는 (웨스턴 오스트레일리아 박물관의) 보고서를 들고 나왔다. 그림들은 전통적인 방식으로 채색되었고, 무분별하게 훼손한 건 아니라고 했다. 그곳 원주민 원로들과 관리인들의 자문을 받았고, 이들 역시나 이 복구 사업에 전반적으로 동의했다는 것이었다." 일주일 후, 같은 신문에서 같은 사건을 다루면서 크로커다일 셸터의 사진을 실었다. 이곳은 킴벌리 지역으로 돌아가는 길에 나도 일부러 방문해서 사진을 찍어 뒀던 곳이다. 이 기사는 데이비드 모왈잘라이가 한 말을 인용했다. "우리는 마운트 바넷 상점에서 파는 요즘 재료를 사용하지 않았다. (…) 만일 그렇게 했다면, 이건 우리에겐 엄청난 문제가 될 수도 있었다." 서부 오스트레일리아 문화유물 위원회 위원인 콜붕은 "복원으로 이른바 너무 요란한(garish) 원색의 결과물이 나왔다고 볼멘소리를 하는 것을 보면, 원주민들의 전통에 대한 지식의 결여를 드러낸다." 원주민들은 항상 복원을 해 왔고, 먼 과거에 그린 그림들은 지금보다 훨씬 생생하고 밝게 보였을 것이기에 그렇게 했다는 것이다.

이 논의는 그럴듯해 보이지만 터무니없다. 옛날 그림들은 '부각된' 것도 아니고, '복원된' 것도 아니다. 이런 적절하지 않은

용어를 쓴 것은 이 기획에 정당성을 부여하기 위해서다. 내 눈으로 직접 보았듯이, 또 실제로 찍은 사진들이 증명하듯이, 옛날에 그린 그림들은 흰 물감으로 덮여 있었고, 그 위에 새로운 그림들이 그려져 있었다. 충격적인 것은, 당시 언론에서 말한 것처럼 옛날 그림의 색이 되살아난 게 아니라는 사실이다. 왜냐하면 옛날에는 그런 색이 아니었기 때문이다. 도저히 받아들이기 힘든 것은 원본을 전혀 존중하지 않았다는 것이다. 이런 현대의 첨가들은 엉성하고 서툴고 황당하기까지 하다. 옛날 작품과 너무나 대조되어, 복구한 것이 아니라 아예 대체한 것처럼 보이며, 전통적 절차와 체계도 무시되어 있다.

만일 이런 논쟁을 다시 문제 삼아 "그건 우리 거고, 그래서 우리가 원한 것을 한 겁니다"라고 주장한다면, 그건 두 배로 위험하다. 왜냐하면 이런 집단 예술은 한 개인의 것이 아니라 공동체의 것이기 때문이다. 그러니 이 현재 책임자가 지금 내 앞에서 피해와 그 원인을 깊이 한탄하고 있는 것이다. 그것은 인류 전체에 속한 문제이기도 하다. 만일 교황이 젊은 실업자들에게 일자리를 주고 기독교적 관습으로 돌아가게 하려고 이른바 현대적 낙서물로 시스티나 성당을 덮는다고 상상해 보라. 원주민들을 왜 다른 민족과 다르게 생각할까? 그들의 예술은 유럽의 예술보다 보편적인 가치가 덜하다는 걸까? 만일 어떤 사람들이 그들 조상의 예술을 다시 한번 파괴하려 한다면, 어떻게 해야 할까? 무책임한 청년들이 작품을 다 망쳐 놓는데도, 그들을 고려하는 차원에서 재정적인 지원을 받도록 해야 하는 걸까? 아니면 반대로 그들을 동등하게 취급해, 그렇게 하면 정말 뛰어난 문화유산을 잃게 될 것이고, 당신들의 후손이 원망하게 될 것이라

고 말해 줘야 하는 걸까?

이런 문제는 생길 수 있고, 더욱이 첨예할 수 있다. 이틀 후 나는 또 다른 사례를 보고 다시 한번 깜짝 놀랐다. 우리는 큰 강으로 가는 통로이기도 한 킹 에드워드 리버 크로싱에서 우남발족 원주민들과 함께 있었다. 그들 가운데 윌프레드 구낙과 윌리엄 분작은 연로했고, 의식을 치를 때 생긴 흉터가 온몸에 가득했다. 입문자들에게는 상당히 존경받는 분들이었다. 그들은 지금 그곳의 부족장인 존 칸디발이라는 훨씬 젊은 남자를 대동하고 왔다. 그들은 우리가 그들 문화에 보이는 열정적인 호기심을 아주 잘 알고 있었고, 아주 자부심이 강한 분들이었다. 어느 정도 나이가 되어 보이는 백인 여자도 함께 있었다. 그녀는 비디오로 현장을 촬영하고 있었는데, 우남발족의 역사와 의식을 기록하는 일이라고 했다. 아주 훌륭한 일이라 생각했다. 실제로 나이가 지긋한 사람들은 젊었을 때만 해도 그들 조상들이 수만 년 동안 해 왔던 방식대로 살았다. 그들은 막달레나기인처럼 수렵인이었고 채집인이었다. 지금 당장은 아니더라도 가까운 미래에 노인들은 모두 세상을 떠날 것이다. 그러면 수만 년 동안 이어진 생활양식의 마지막 증언자가 그들 전통, 역사와 함께 사라지는 것이다. 그중 몇 명을 만나 이야기 듣는 것은 나로서는 대단히 영광스러운 일이었고, 특혜를 받는 기분까지 들었다.

나이 든 사람들은 확실히 우리 질문에 몇 시간이고 대답할 준비가 되어 있었다. 그들은 '이전의' 삶에 대해 말해 주었다. 젊었을 때 먹었던 부시터커(bush tucker)[18]와 얌, 물백합, 왈라비, 그밖의 오스트레일리아 자연이 선사한 풍부한 것을 먹었다. 면도를 위해 남자들은 얼굴에 식물 고무를 발랐다. 그것을 떼어내면

털들이 뽑혀 나왔다. 우리의 안내인 데이비드 웰시는 직업이 의사였는데 조상들의 치료법에 대해 알려 주기도 했다. 푸른베짜기개미를 우린 차를 마시면 위가 건강해지고, 유칼립투스는 상처 난 데 바르면 좋고, 등허리에 통증이 있는 사람들은 땅에 구멍을 파고 수련과 흙을 발라 태운 나무껍질을 넣은 다음 바로 그 위에 몸을 죽 펴고 누우면 훨씬 좋아진다고 했다.

이어, 우리를 가만히 바라보고 있는 것 같은 완드지나 머리들로 뒤덮인 그 놀라운 곳을 긴 시간을 들여 답사했다.(도판 9) 존은 그 장소의 정령을 우리에게 소개하기 위해 향기 나는 작은 불을 피웠다. 그걸 보자 전에 캘리포니아 로키힐을 방문했을 때, 그리고 퍼시 트레자이즈가 은신동굴에 들어가기 전 내게 했던 말이 생각났다.

이 그룹에서 가장 연장자인 윌프레드는, 사실 무누리(Munnury)라고 불리는 완드지나는 비, 폭풍우와 연관된 정령이라고 말했다. 완드지나가 눈을 깜박거리면 번개가 친다. 그의 목소리는 천둥이다. 머리 안쪽의 하얀 표면은 구름을 상징한다. 두개골 주변의 검은 점들은 모양만 봐서는 앵무새 깃털 같고 번개를 상징한다. 완드지나들은 여러 신화적인 이야기에 등장하는데, 크고 둥근 머리와 눈으로 바위에서 우리를 지켜본다. 그들에게 입이 없는 이유는, 거기에서 격류가 쏟아져 나와 그 지역을 수몰시킬 수도 있기 때문이다. 내 친구 조지 찰룸카는 완드지나 숭배는 아마도 우기, 즉 격렬한 비와 폭풍우, 태풍이 생기는 열대기후와 관련 있을 거라고 했다.

어떤 벽화들은 표면이 이미 벗겨지고 있었다. 이전에 칠해진 층들이 그대로 드러나 있을 정도였다. 이 완드지나들은 여러 차

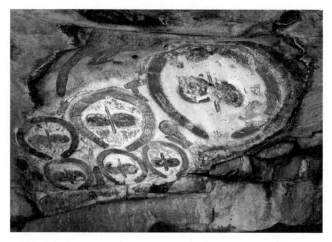

9. 킴벌리의 킹 에드워드 리버 크로싱 근처 은신동굴에 그려진 완드지나.
이 완드지나들은 우기와 관련된다.

레 복구되었는데, 전통적 기술을 살린 것으로 이전에 보았던 그 한심하고 보기 흉측한 그림과는 전혀 달랐다. 그 그림들을 생각하며 나는 윌프레드 구낙에게 물었다. "저걸 다시 칠해야 한다고 생각하세요?" 나는 "아뇨, 그럴 필요 없어요" 같은 부정적인 답 아니면, "그래요, 영험한 힘을 잃고 있으니 곧 그래야 할 거예요" 같은 긍정적인 답을 기대했다. 그런데 이도 저도 아니었다. 실망스럽게도 윌프레드는 이렇게 말했고, 그것을 그대로 옮겨 본다. "물론, 만일 누가 우리에게 재정 지원을 해 준다면요." 이런 신성한 활동이 돈에 좌우되어야 하다니, 이제 살아 있는 전통에 대해 말할 수나 있을까. 마치 이번 일요일 미사가 있는지 신부에게 물어봤을 때 이렇게 대답하는 형국이다. "예, 만일 재정 지원이 있으면요." 1986년의 이 어두운 이야기는 언제든 다른 형태로 튀어나올 수 있을 것이다.

떠나기 전, 나는 윌프레드에게 완드지나 옆에 있는 몇몇 소묘들에 대해 물어보았다. 작은 오리, 수련, 그리고 불로러 (bull-roarer)라는 주술용 악기였는데, 그는 그 이름을 직접 말하는 것을 꺼려 했다. 왜냐하면 여자들이 옆에 있었고, 그건 남성을 상징하는 악기였기 때문이다. 그는 "알죠?" 하면서 몸짓을 흉내냈다. 웃으며 상상의 물건을 빙빙 돌렸다.

남자의 영역과 여자의 영역을 구분하는 것은 다른 곳뿐만 아니라 오스트레일리아에서도 마찬가지이다. 나는 또 한 번 놀라운 예를 보기도 했다. 이번에는 2006년이었고, 오스트레일리아 남동쪽, 시드니 북부에 있었다.

오스트레일리아 동료들인 폴 타송(Paul Taçon)과 존 클레그 (John Clegg)는 나를 위해 여러 암각화 유적 방문을 기획해 두었다. 대부분 현지 원주민들이 동행했다. 가령, 우리는 블루마운틴이나 그 주변 지역의 여러 은신동굴을 함께 찾아갔다. 나는 다시 한번 이 예술은 각 현장의 맥락 속에서만 의미를 갖는다는 것을 확인했다. 은신동굴(보라 동굴)에는 6-7미터 높이의 사암질 덩어리로 된 단 같은 게 있었는데, 의식을 위한 것으로 보였다. 거기서 몇 백 미터 앞에는 거주지가 있었다. 이 장소는 여러 집단이 모여 의식을 치르는 곳으로, 그 성격과 의미는 다 달랐다. 이 지역의 가장 영험한 정령 가운데 하나인 금조(lyrebird)가 몇몇 유적에 그려져 있었다. 그런데 우리가 도착하자 한 원주민이 바닥에 있는 새의 흔적을 발견했다. 그러면서 이것은 길조라고 말해 주었다. 왜냐하면 새가 "우리를 환영해 주려고 온 것"이기 때문이었다. 이 얘기를 듣자 전에 유트족 치료 주술사 클리퍼드가 해 준 말이 생각났다. 우리가 갔던 유적 근처에서 암컷 큰

뿔양을 보았을 때였다. 나는 경관이 중요한 것이라는 얘기도 들었다. "나무들이 기울어져 있으면 정령들이 지내기에 좋은 곳이에요. 나무들이 곧게 서 있으면 좋지 않아요." 그렇다. 모든 게 그 나름의 의미가 있는 것이다.

다킨정족의 일원인 데이브 프로스 집에서 나는 일주일가량 머물렀다. 그와 아내는 시드니에서 100킬로미터쯤 떨어진 한 작은 마을에서 현대화된 생활을 누리고 있었다. 그들은 나를 정원 안쪽에 있는 한 이동식 주택에서 머물게 했다. 우리는 친구가 되었다.

매일같이 우리는 숲으로 들어가 암각화를 보았는데, 대부분은 큰 규모(수 미터에 달하는)의 동물들이 그려져 있었다. 벽이 아니라 바닥에 약간 볼록하고 판판한 암면에는 캥거루들이 그려져 있었다. 예닐곱된 그의 손자와 교사인 그의 딸은 다른 친구들 몇 명과 함께 우리와 동행해 주었다.

데이브는 어느 날 한 작은 은신동굴을 이루고 있는, 외따로 떨어진 커다란 바위를 보여주었다. 바위 하단부는 거의 평평하고 상단부는 기울어져 있었다. 그것은 티달릭 셸터(Tiddalik Shelter)라고 불렸는데, 신화에 나오는 개구리 이름에서 유래한 것이다. 이 개구리는 늪지며 냇물까지 물 한 방울도 남기지 않고 그 지역의 모든 물을 다 빨아들인다고 했다. 주민들은 목이 말라 죽어 가기도 했는데, 제발 물을 달라고 간청해도 소용없었다. 마을 원로들은 티달릭을 웃겨 보기로 했다. 그러면 물을 그대로 토해낼 것 같았기 때문이다. 사람들은 온몸을 비틀며 미친 것처럼 이상한 행동을 취했는데, 개구리는 아무 반응이 없었다. 그들은 결국 창조의 신 바이아메(Baiame)를 부르기로 했다. 이 신

은 플래티퍼스(Platypus), 즉 오리너구리를 창조했는데, 부리는 오리 같고, 꼬리는 비버 같은 이상한 외양을 한 동물이었다. 그를 보자 티달릭은 웃음을 터뜨렸고 마침내 모든 물을 토해내기 시작했다. 그래서 플래티퍼스는 신성한 동물이 되었고, 이를 살해하는 것은 금기시되었다. 이런 경우, 신화를 촉발한 것은 장식이 아니라 바위 형상 그 자체였다.

밀브로데일 부근에 있는 길이 18미터, 높이 5-6미터 되는 큰 은신동굴은 바이아메를 기리는 것이다. 신은 마운트 옝고(Mount Yengo)를 타고 하늘로 올라간 자였다. 가슴에는 일곱 개의 하얀 선이 그려져 있는데, 그의 일곱 부인을 상징한다.(도판 10) 모든 것을 다 본다는 듯 아주 큰 눈과 거대한 팔(정확히 5미터 40센티)을 갖고 있다. 내가 듣기로는, 그렇게 사람들을 불러 모은다는 것이었다.

어느 날 데이브는 건설 사업으로 위협받고 있는 서머스비 근처의 한 구역(입문식 구역)으로 나를 데려갔다. 그는 이곳의 사정관 업무를 맡고 있었고 이곳이 보존되기를 희망했을 것이다. 그의 딸은 차 안에 있었는데, 사춘기에 들어선 소년들이 성년식을 치르는 곳이라 여성들은 접근이 금지되었기 때문이다. 큰 캥거루들 몸에는 직선들이 깊이 새겨져 있었는데, 몸 양쪽에 표시되어 있기도 하고, 인간 형상 쪽을 향해 있기도 했다. 데이브는 농담하듯 말했다. "몇 년 전 한 연구자가 발표한 건데, 그게 동물의 몸을 뚫는 창일 거라고 하더군요. 사실, 이 선은 입문식에서 성인이 되기 위해 의무적으로 가야 하는 길을 가리킵니다. 하나의 형상에서 그 다음 형상으로 이동하는데, 다음 단계로 가기 전 멈춰서 적절한 의식을 치르죠." 그는 또 캥거루의 꼬리는 신성

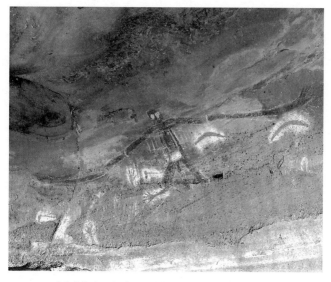

10. 오스트레일리아 남동부 밀브로데일 근처, 같은 이름을 한 은신동굴에
그려진 바이아메는 큰 눈을 가진 창조주 신으로, 모든 것을 볼 수 있다. 그의
일곱 부인은 가슴 위에 하얀 선으로 표현되어 있다. 그가 팔을 벌리고 있는
것은 사람들을 불러 모으기 때문이다.

한 원더번 산을 향하고 있다고 말해 주었다. 우연인 것은 아무것
도 없었다. 모든 것이 의미가 있었다.

그는 집에 돌아와 몇 달 전에 작성한 보고서를 나에게 보여주
었다. 부록에 실린 사진들 앞에 큰 글씨로 이렇게 씌어져 있었
다. "경고. 보기 금지. (…) 다킨정 원주민 지역 위원회는 이 구
역 암각화나 암각화 이미지를 여성들이 보는 것을 금합니다. 여
성에게 해로울 수 있으니 각별히 유의하시기 바랍니다." 이것은
엄격한 금기라기보다 일종의 주의사항이었다. 이를 무시하고
자유롭게 행동하는 여성이라면, 해로운 결과를 초래하는 행동
에 대해서도 책임질 줄 알아야 한다는 것이었다. 이로써 우리는

세 가지를 알게 되었다. 이 장소의 역할에 따라 여성들에게 가해진 금기, 오늘날 종교에도 해당하는 그 영속성, 이미지까지 확대된 금기(실제 암각화가 아니라 암각화를 찍은 사진으로 확대된 금기).

아프리카

동굴 예술을 찾아 아프리카 북부 지역(모로코)과 사하라 지역(니제르), 그리고 동부 지역(케냐)과 남부 지역(남아프리카공화국, 나미비아) 등을 여행했지만, 거기서 체험한 일화는 이 책에 거의 싣지 않았다.

민족학적인 증거들은 차고 넘치지만 그것들은 나중에 참조할 것이다. 아프리카 남부의 전통적인 암면미술이 만일 드라켄즈버그를 비롯한 신성한 다른 장소에서 십구세기 부시먼족의 종말과 함께 비극적으로 마무리되었다면, 우리는 작고한 빌헬름 블리크가 살아생전 수집한 이들에 대한 다량의 정보를 사용하고 있으니 그에게 상당한 빚을 지고 있는 셈이다.[19]

여기서는 두 가지 예를 드는 것으로 만족하려 한다.

아이르와 테네레 지역을 장기간 여행할 때 나의 투아레그족 친구 시디 모하메드 일리에스는 아프리카의 많은 전통에 대해 이야기해 주었다. 나는 그중 스무 개 이상을 수집해 출판사 쇠유(Seuil)에서 나온 『사막의 설화들(Contes du désert)』에 실었다. 대부분이 세계의 창조에 관한 것이었는데, 부엉이의 창조 신화는 여기서 다시 환기할 만하다.

세계가 시작될 무렵 창조의 화신은 동물 회의를 소집했다. 각자에 맞는 역할을 부여하기 위해서였다. 메시지를 전하기 위해 화신은 아내를 부엉이에게 보냈다. 그런데 부엉이는 그 회의에 가지 않겠다는 답변을 보내왔으며, 더욱이 화신이나 화신 아내의 말에 지배당하고 싶지 않다고 했다. 창조의 화신은 이런 무례함에 몹시 화가 났다. 그래서 그를 벌하기 위해 머리가 거꾸로 돌아가는 능력을 주었다. 이는 부엉이가 생각을 똑바로 하지 않는다는 것을 만천하에 알리기 위함이었다. 이어 두번째 벌로는 자식을 가질 수 없게 했다. 시디는 심각한 표정으로 나에게 말하기를, 바로 이런 이유 때문에 그 부엉이는 알을 낳을 수 없게 되었다는 것이다. 그 부엉이는 다른 새들의 둥지에서 알을 훔치는데, '심지어 뱀의 알까지' 훔쳤다. 그러고는 자기 둥지로 가져와 자기 알인 양 부화시킨다. 얼마를 기다리자 거기서 작은 부엉이 새끼들이 나온다. 그렇지만 그 부엉이의 새끼들은 아니다.

이런 이야기는 지금도 통하는데, 언제 어디서나 부엉이에게는 이중의 저주가 붙어 있다. 이 밤의 새는 그의 머리를 '자연스럽지' 않은 방식으로 돌린다. 이를 두고 주술에 걸렸다거나 악귀가 들었다거나 고초를 당했다고들 말한다. 쇼베의 부엉이는 얼굴은 정면을 보고 있는데, 반면 몸은 뒤쪽의 날개와 깃털이 보인다. 쇼베의 이 그림은 부엉이를 초자연적 동물로 해석한 세계 최초의 사례가 아니었을까?

두번째는 가봉공화국 랑바레네 지방법원 기록보관소의 회의록에서 발췌한 것이다(1964년 4월 22일 부우에의 경범죄 재판). 한 남자가 이웃을 살해한 죄로 고발당했다.

"B... E...에 대한 서류 및 조서를 살펴본 결과, 1963년 9월 13

일 오후에 사냥이 있었다. (…) 우거진 나뭇잎 사이로, 침팬지 한 마리가 그에게 다가오는 것이 보였다. 침팬지는 소리를 지르 며 점점 가까이 왔고, B...는 정당 방어로라도 침팬지 머리에 발 포해야겠다는 생각을 할 수밖에 없었다. 침팬지는 쓰러졌다. 그 런데 그가 들은 건 인간의 비명 소리였다. 침팬지는 사람의 모습 으로 일어섰다. 그리고 1000미터 이상을 달려 숲으로 들어갔다. B... E...가 그를 다시 만나 손을 잡아 보았을 땐 이미 총상이 악 화되어 아무 말도 못하고 죽어 있었다. 도움을 요청해 달려온 마 을 사람들이 그가 누구인지 알아보았고, 마침내 마을로 A... J... 의 몸을 이송했다. (…)

가봉에서는 사람이 표범으로, 고릴라로, 코끼리로, 또 다른 기타 등등으로 바뀔 수도 있다는 것은 상식으로 알려져 있다. 무 훈을 세우기 위한 것도 있었고, 적들을 제거하기 위한 것도 있었 다. 무거운 책임을 질 만큼 스스로 불행을 좌초한 경우도 있었 다. (…) 서구의 법조계에서는 알려지지 않은 이런 사실들을 가 봉의 재판관은 다루고 있는 것이다.

재판관은 A... J...가 숲속에서 침팬지로 변했다고 전적으로 확신하고 있었다. 숲속에서 무기도 없이 아무도 모르게 사냥 중 이었을 수도 있다. B...는 이미 사냥과 격투로 이름을 날리던 자 로, 침팬지도 여러 번 잡은 전례가 있었다. 그러니 대낮인데도 그를 향해 사격을 가하지 않을 수 없었을 것이다. 그리고 그는 살면서 이처럼 불운한 상황에 처한 적이 없었을 것이다.

이러한 이유로 B... E...는 고발된 사실들에 대해 무죄가 선고 되었다.

1964년 5월 25일. 랑바레네 기록."

아시아

정말 후회스럽게도, 가장 넓고 가장 다양하며 가장 인구가 많은 대륙을 나는 적어도 현재까지는 가장 적게 찾아갔다. 인도에서 몇 주 간은 정말 부지런히 조사하며 다녔고(2004)[20], 이어 태국(2008)과 중국(2000)도 방문했다. 물론 이 나라 몇몇 지역을 방문해 암면미술을 보긴 했지만, 그것이 표상하는 의미를 해석하기 위해 필요한 직간접적 정보들은 다른 대륙에 비해 상대적으로 적다. 동굴 예술 전통이 사라진 탓도 있고, 다른 대륙 세계에서도 흔히 보는 사례지만 주로 신화적 주인공이나 초자연적 정령, 즉 착한 정령이나 나쁜 정령 등으로 해석하는 게 대부분이기 때문이다.[21]

하지만 인도의 어떤 지역에서는 전통적인 부족 생활이 지금도 생생히 남아 있고, 암면미술에서 보았던 주제나 기법을 연상하게 하는 전통 예술도 상당히 많다. 가령, "아이가 태어나거나 결혼식을 하는 등 어떤 의식이나 축제를 할 때, 집이나 사원, 성소의 문에 손자국을 내는 전통은 지금도 계속되고 있다."[22]

인도 동부, 오리사 주 남쪽 사우라족의 어떤 집단들은 지금도 전통적인 수렵 및 채집 생활을 이어 간다. 이들을 많이 연구한 전문가의 말에 따르면, 이런 농경 생활 속에서 초자연적인 정령들과 함께 공생관계를 유지하며 살고 있다는 것이다.[23] "종교와 신화에 근원을 둔 그들의 예술은 사우라족의 생존을 위한 투쟁으로 이루어졌다."[24] 집이나 문에서 볼 수 있는 예술은 그 예술이 알려진 이래 지금까지 그다지 많은 변화가 없다.

사우라 예술의 창조와 이용은 다음과 같이 세 단계로 이루어

진다. "첫번째 단계. 샤먼은 병이나 죽음의 원인이 된 정령 또는 초자연력을 알아보는 자이다. 그래서 가족의 안녕을 바라며 성상을 그리기도 한다. 두번째 단계. 이 성상은 예술가가 그리거나(이탈라마란), 그림을 그릴 줄 아는 샤먼이라면 샤먼(쿠란마란)이 그린다. 세번째 단계. 샤먼은 복잡하고 정교한 의식을 집전하는데, 세상의 모든 신과 특히 사우라 세계의 신, 그리고 그려지고 있는 성상을 기리기 위해 해당하는 특별한 정령을 불러낸다. 이 정령이 이 집에 찾아와 복을 주기를 염원한다. 온갖 종류의 과일과 뿌리식물, 곡식류와 술 등을 바치거나 염소, 가금류 같은 것을 희생 제물로 잡아 내놓는다."²⁵

손과 그 특별한 이미지의 역할, 예술의 중요한 생명력, 그리고 어떤 한 세계의 개념. 이 모든 것이 의미를 가진다. 그림은 정령들과의 관계에서 중요한 역할을 하는데, 정령들의 노여움을 풀어 주는 의식이 특히나 중요하다. 구석기인들의 삶과 종교를 말할 때 항상 언급되는 것이 대부분 이런 것들이다.

최근 시베리아를 여행하면서, 이와 관련한 구체적인 경험을 했다. 2008년 파리 살페트리에르 병원에서 나는 구석기 예술의 샤머니즘이라는 주제로 강연한 적이 있다. 이때 트루소 병원의 '고통 치유' 프로그램을 운영하는 심리학자이자 심리치료사 이자벨 셀레스탱 로피토는 내게 바이칼 호수 근처의 어느 시베리아 지역에서 촬영된 이미지들을 보여준 적이 있다. 부랴트족 샤먼이 선사시대 암각화 앞에서 의식을 집전했는데, 샤먼은 일부러 그 그림들을 만지기도 했다고 한다. 그녀는 이 경험을 자신의 책에서 묘사했는데, 가령 이런 표현이 나온다. "최면이 풀리자 샤먼은 이 암각화를 그린 사람들과 그려진 동물들, 정령들 및 다

른 요소들을 접촉했다고 우리에게 설명했다."[26] 실제로, "샤머니즘은 인간이 자연 속에 있는 것이 아니라 자연 그 자체라는 개념을 갖는다. 샤머니즘에서 정령은 살아 움직이는 자연의 모든 것이며 신적인 것이다. 이것들은 서로 다 관련되어 있고 상호 연결되어 있다. 샤먼 의식은 인간 집단과 돌, 동물, 그밖의 다른 모든 것들과 우주와 정령들이 하나되도록 하는 것이다."[27] 나중에 그녀는 새로운 여행에 나를 초청했다. 의외의 일들이 생기면 모두 촬영될 것이고, 그녀와 이미 잘 아는 사이인 라조 몽구시라는 샤먼, 또 크라스노야르스크 대학의 동굴벽화 전문가인 시베리아 선사학자 알렉산드르 자이카(Alexandre Zaïka)도 동행할 예정이었다. 이 여행은 2010년 6월과 7월에 이루어졌다.

우리는 도착하자마자 몽골 북부 지방에서 60여 킬로미터 떨어진 키질(투바공화국)이라는 곳으로 라조를 만나러 갔다. 라조는 집 안뜰에 세워진 전통 유르트(yurt)[28]에서 우리를 맞았다. 그의 집무실인 셈이었다. 벽과 천장에는 그리그리(gris-gris)[29]들이 걸려 있었다.

같은 날 저녁, 우리는 키질에서 60여 킬로미터 떨어진 작은 마을로 갔다. 목양업자들이 희생제를 치른다는 것이었다. 도착한 첫날인 데다 시차로 피곤했지만, 다음 날 영험하기로 유명하다는 다른 유적을 방문해야 해서 가지 않을 수 없었다. 정령들이 이미 우리를 알고 있어야 했다.

의식은 원뿔형의 작은 언덕에서 치러졌는데, 정상에 큰 돌무더기가 쌓여 있고 여러 색깔의 천들이 감겨 있는 기둥 하나가 솟아 있었다. 도착하자마자 남자들은 큰 돌 하나를, 여자들은 작은 돌 두 개를 구해 와서 그 앞에다 갖다 놔야 했다. 라조는 제사

음식들(치즈, 고기)을 가져왔다. 그는 이 제물들을 올려 둘 작은 마른 장작을 준비했다. 기둥 발치에는 다른 제물들과 작은 주화들이 가지런히 함께 놓였다. 라조는 장엄한 샤먼 의상을 걸치고 의식용 부츠를 신고 머리에는 큰 깃털 장식을 하고 있었다. 그가 향기 나는 풀에 불을 붙이자 연기가 많이 났다. 그는 참석자들을 죽 둘러보았다. 남자들, 여자들, 아이들 모두가 긴 의자에 앉아 타는 불을 바라보고 있었는데, 손은 대부분 합장하고 있었다. 라조는 연기 속에서 우리를 정화시키고 있는 것이었다. 그가 연기를 기둥 쪽으로 가져가자 참가자들은 기둥에 자기들의 천을 가져다 감았다. 라조는 노래를 하고 북을 치면서 의식의 분위기를 전환했다. 그는 우리들 각자의 앞과 뒤로 지나갔다. 북소리가 온몸과 머리에서 진동하듯 느껴졌다. 정말 인상적이었다. 어떤 사람들은 그가 지나갈 때 옷 가장자리 술을 만졌다. 불이 타기 시작하고, 불길은 치솟았다. 라조는 불 앞에서 북을 쳤다. 불길은 그를 향해 길게 뻗어 갔다. 사진에서 보듯 불길이 묘한 형상을 띠었다.(도판 11) 나중에 그에게 이 사진을 보여주면 분명 기쁨의 탄성을 지를 것이다. 정령들이 나타났으니 의식이 성공했다는 신호라면서 말이다. 의식이 진행되는 동안, 한 여자가 일어나 양의 젖을 주요 방위 네 군데에 뿌렸다. 이를 한 번 더 반복했다. 이따금 한 남자가 잔에 양젖을 채웠다. 마지막에 라조는 밀알 한 줌을 던졌고, 사람들은 웃으며 그 밀알을 주우러 달려갔다. 그것들이 복을 가져다준다는 것이었다. 이 의식이 치러진 곳은 이십여 개의 잔상혈로 뒤덮인 아주 큰 암석 옆이었는데, 선사시대 때부터 있어 온 것이라고 했다.

제례 의식은 흔히 신성한 장소에서 행해진다. 라조 말로는,

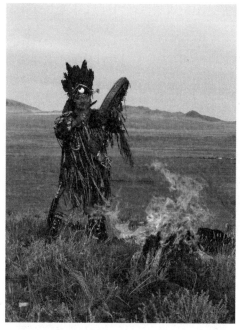

11. 시베리아 남부 키질에서 그리 멀지 않은 스텝 지대에서
샤먼 의식을 행하는 라조. 그가 피운 장작불에서 연기가
나는데, 가끔 연기가 그를 향해 가면서 기묘한 형상을
만들어냈다. 콘스탄틴 위소츠키(Konstantin Wissotskiy) 사진.

신성한 장소는 많다고 했다. 정령들이 너무 많기 때문이라는 것
이었다. 어떤 정령들은 호의적이고, 어떤 정령들은 사악하고 해
로웠다. 의식을 통해 이 각기 다른 정령들을 서로 화해시켜야 했
다. 그의 표현에 따르면 신성한 장소에는 "힘이 가득하고," 암면
미술이 있는 지역들은 흔히 이런 곳이었다. 샤먼은 이 힘을 지각
해서 의식을 위한 장소를 선택한다. 우리 여행이 끝날 무렵 그는
안가라강과 그 지류 사이에 있는 선사 지대에서 또 한 번 의식을
치러 줬다. 정확히는 암각화들이 새겨진 절벽 꼭대기로, 그날은

내 생일이기도 했다. 라조는 여기서 남서 쪽으로 수천 킬로미터 떨어진 지역에 살고 있어 전에는 이 지역을 알지 못했는데, 발굴 조사가 있고 나서 이 일대가 신석기시대의 유적지임이 밝혀졌다. 여기에도 잔상혈들이 많이 있었다. 발굴에 참여한 적이 있는 나의 동료 알렉산드르 자이카는 상당히 많은 곰의 이빨을 발견했다고도 했다. 우리의 러시아인 안내원 중 한 명은 내게 이런 말도 해 주었다. 거기에 목조로 지어진 동방 정교회와 사제들의 무덤이 있었는데, 어느 날 번개를 맞아 무너졌다는 것이었다. 라조는 이 소식을 들었을 때 그 교회에 불만을 품은 정령들이 한 짓이라고 생각했다.

우리는 여러 다른 의식에 참여하기도 했다. 우리에게 요리를 해 주던 게냐는 몇 달 전부터 통증이 심한 위장병을 앓고 있었는데 이를 치료하기 위한 의식이었다. 라조는 북을 연주하며 게냐의 주변을 돌았다. 게냐는 몸과 의식이 분리된 이른바 무아지경의 트랜스 상태에 있는 사람처럼 보였다. 이틀 후, 이자벨은 어떤 느낌이 들었는지 다소 돌려 물었다. 그는 우리에게 이렇게 말했다. "처음에는 별이 보였어요. 그다음 그게 지나갔어요. 난 최면에 걸린 것 같았어요. 마치 내 정신이 떠날 준비가 된 것처럼요. 비상은 아니었는데, 그래도 마치 어딘가로 떠날 듯했어요. 하지만 내 몸 옆에 그대로 머물러 있었어요." 그의 정신이 어딘가로 날아간 것 같았지만, 그렇게 멀지도 길지도 않은 기분을 느꼈다는 것이었다. 그리고 나니 멀리서 라조의 목소리가 약간 들렸다고도 했다. 그는 마치 좀비처럼 일어났다. "그게 끝났을 때 나는 꼭 바냐(bagna)를 하고 난 기분이었어요." 바냐란 일종의 시베리아식 사우나다. 불타는 듯 뜨거운 돌 위에 물을 부어 아주

습하고 덥게 만드는 것이다. 그러고 나서 강물 속으로 뛰어들거나 눈 속으로 굴러 들어간다. 이튿날, 라조는 그에게 약초로 만든 물약을 주었다. 게냐는 더 이상 배가 아프지 않았다. 통증이 시작된 이래 이런 일은 한 번도 없었다고 했다.

우리와 여행 중에 라조는 세계를 파악하는 자기만의 방식에 대해 많은 이야기를 해 주었다. 기호와 상징들을 보고 해독할 줄 아는 자에게 세계는 그야말로 온갖 기호와 상징으로 넘쳐난다고 했다. 특정한 그림도 그런 식으로 해석한다고 했다.

그는 자연적인 형태의 바위에서 인간 형상을 떠올리는 것에 대해 여러 차례 말했다. 불길이나 자연 속에 있는 정령들을 보도록 이끄는 이러한 마음의 자세는, 동굴 벽면의 울퉁불퉁한 것들을 보면서 동물들을 떠올리다가 그림을 그린 구석기인들의 자세와 비슷할 것이다. 암각화를 그릴 만한 장소의 선택과 직접적인 연관이 있는 또 다른 예를, 그는 우리 일정이 거의 끝나 갈 무렵 알려 주었다.

같은 날, 알렉산드르 자이카는 타세예바(taseyeva)라 불리는 안가라강 지류의 타이가(taïga)[30]에 홀로 서 있는 철기시대의 한 우상(偶像)[31]을 보여주겠다며 우리를 데려갔다. 고립되어 있고 접근이 불가능했기 때문에, 이 대단한 장소는 1990년대 초에 와서야 발견되었다. 작은 언덕 꼭대기에 석회질의 큰 암석들이 여러 개 노출되어 있는데, 그 한가운데에 입상이 하나 서 있었다. 약 80센티미터에 달하는 큰 인간 얼굴이 새겨져 있었다. 그 발치에서는 청동 물건들이 발견되었는데, 자이카는 철기시대 것으로 보인다고 우리에게 말했다. 입상의 한쪽은 평평한데, 원래 수평으로 놓여 있던 포석을 가져다 곧게 세운 것으로 보였

다. 라조는 그 입상을 둘러싸고 있는 여러 바위에서 인간의 얼굴이 보인다고 알려 주었다.(도판 12) 나는 좀 가까이 가서 살펴보았는데, 모든 게 손댄 흔적 없이 자연 그대로였다. 그곳을 암각화를 그릴 만한 장소로 선택한 가장 큰 이유는, 라조가 바위를 보며 인간을 떠올렸듯이 그 옛날에도 똑같은 시선으로 바위를 바라봤기 때문이라는 생각이 들었다. 증명할 수는 없지만 충분히 자연스럽고 매력적인 가설이다.

울창한 타이가 숲은 모기며 등에, 각다귀 들이 가득했다. 빽빽한 구름처럼 공격적으로 무리지어 다녔다. 시베리아 친구들은 미리 경고해 주었고, 우리는 단단히 준비를 했다(긴소매 옷, 장갑, 머리와 목 보호구, 방충제 등으로). 시베리아 친구들은 평

12. 시베리아 안가라강 지류 한편에 자리한 타세예바의 철기시대 우상.
에워싸고 있는 바위들에서 인간의 얼굴 형상을 볼 수 있다.
아마 그래서 이 장소를 선택했을 것이다.

소에 이런 걸 잘 준비하지 않는다면서, 시베리아에는 여름에 늘 모기가 많아 별로 신경 쓰지 않는다고 했다. 그러나 이번만큼은 달랐다. 라조가 하는 대로 따라하며 뜻밖의 방식으로 자기를 보호해야 했다. 라조는 두꺼운 개밋둑 쪽으로 가더니 손을 납작 펴서 윗부분을 두세 번 툭툭 쳤다. 이어 손을 2-3센티미터쯤 위에 놓고는 기다렸다. 왜 그렇게 하는지 궁금했는데 좀 지나자 이해되었다. 공격을 받은 개미들은 산성 물질을 내뿜었고, 그의 손까지 튀었다. 이어 그 손을 자기 팔과 다른 손, 또 보호하고 있던 얼굴에도 갖다 댔다. 다른 사람들도 라조를 그대로 따라했다. 라조는 나에게 그 효과를 보여주려고, 맨 손을 모기와 각다귀 들을 향해 내밀며 빙빙 돌렸는데, 어떤 벌레도 붙지 않았다. 선사시대에는 이런 비법이 많았을 텐데, 지금은 다 사라진 것이다!

우상 가까이에서 라조는 이 조각된 포석이 정확히 동쪽을 향하고 있다고 짚어 주었다. 우리는 나침판을 가지고 확인했다. 정말 우연이 아니었다. 오늘날의 샤먼들은 의식에서 사방위(四方位)를 상당히 중시한다. 양젖을 바칠 때도 그랬다. 철기시대의 작은 암각화들이 있는 비치하에서 라조는, 거기 새겨진 십(十)자 형상이 아주 샤먼적이라며 탄성을 질렀다. 그가 트럭의 판스프링으로 직접 만든 칼은 상현달 모양이었는데, 상현달이 뜨는 시기에 의식을 치르기 좋다고 했다.

샤먼들에게 동물은 특히 중요하다. 우리는 모든 것이 연결되어 있고 유동적인 세계에 살고 있기 때문이다. 라조에 따르면 특히 곰은 주요한 동물이다. 곰은 인간을 닮았고 인간과 관계를 맺기도 한다(곰은 여자를 선호한다). 곰은 하늘에도 존재한다. 우리는 별자리에서 곰을 볼 수 있다. 곰의 음경골은 권력의 상징이

다. 라조는 늘 진주와 곰 이빨로 만든 멋진 목걸이를 걸고 다녔다. 사슴도 중요하다. 사슴은 일 년에 한 마리만 잡을 수 있다. 늑대는 공격의 상징이다. 독수리는 공경의 대상이기 때문에, 춤으로 흉내내기도 한다.

그의 해석 가운데 어떤 것은 유럽 구석기 동굴벽화에 대한 가설을 생각나게 했다. 가령, 라조는 모이세이하 지역 예니세이강 근처 절벽에 새겨진 고라니의 아름다운 이미지를 사냥 주술이라는 용어로 해석했다. 고라니 사냥의 계절이 오기 전 의식을 치렀는데, 고라니 두 마리를 잡게 해 달라는 의식을 치렀던 건지 암면미술로 표현되어 있다. 역시나 예니세이강에서 가까운 수하니하에서도 많은 암각화가 발견되었는데, 언덕 경사면 아래에 천들이 묶인 기둥 두 개가 있고 그 아래에서 각각 두개골이 발견되었다. 오른쪽 기둥 가까이에 있는 것은 소의 두개골이고, 왼쪽에 있는 것은 말의 두개골이었다. 라조 말로는 두개골이 우리 발치에 있을 때는 인간 정신이 바닥에 있는 것이고, 기둥 위에 놓을 때는 인간 정신이 고양된다는 것이었다. 이에 따라 그는 말을 걸듯 엄숙하게 집중하며 두개골을 만졌다. 이어서 그 채색 천을 이용해 기둥 높은 곳에 두개골을 묶었다. 말의 두개골은 남자 정령을 대표하고 소의 두개골은 여자 정령을 의미한다고 했다. 앙드레 르루아 구랑이라면 이런 해석을 아주 좋아할 것이다.[32]

유적지를 방문하는 동안 우리는 머리에 뿔이나 사슴뿔 같은 것을 달고 있거나, 때로는 손에 둥근 물건을 들고 있는 인간 형상들을 많이 보았다. 라조뿐만이 아니라 시베리아 예술 전문가인 알렉산드르 자이카도, 또 우리 다른 동행자들도 북을 치는 샤

13. 안가라강변 만차 Ⅱ에 있는 청동기 샤먼 그림. 라조의 말에
따르면, 사선으로 그려진 선은 에너지를 상징한다. 이 그림은
부분적으로 파손되어 크레용으로 서툴게 윤곽선을 다시 그렸다.
오른팔을 왼팔처럼 반쯤 들고 있는데, 원래 그림을 잘못 인식해
현대에 틀리게 수정한 것 같다.

먼으로 보인다고 했다. 자이카는 청동기시대 이후 이 시베리아
남부 지역 암면미술에서 뚜렷하게 나타나는 샤먼적 성격이라
고 추론했다. 삼형제나 가비유 동굴의 '주술사'가 생각나지 않
을 수 없었다.

자이카에 따르면, 청동기시대의 것으로 간주되는 이 샤먼들
중 하나는 안가라강변 절벽(만차 Ⅱ)에 붉은색으로 그려져 있

는데, 몸 양쪽에 사선 두 개가 보인다.(도판 13) 이는 해석할 수 없는 '기하학적 부호'로, 라조는 에너지를 의미하는 것이라고 확신했다.

이 긴 여행 중 우리는 테타냐라는 상당히 나이 든 전통 샤먼과 함께 하루를 보내기도 했다. 그녀는 하카스공화국 사람이었다. 강 근처에서 진행되는 의식을 사진이나 비디오로 찍는 것은 거절했지만, 우리와 이야기하는 것은 수락해 거의 하루 종일 인터뷰를 할 수 있었다. 그래서 하카스공화국의 종교와 샤먼 풍습에 대해 정말 세세한 것까지 많이 알게 되었다. 대다수는 투바공화국의 샤먼인 라조가 했던 말을 하카스공화국의 그녀가 다시 한 번 확인해 준 셈이기도 했다.[33]

그녀에 따르면, 우주에는 세 개의 주요한 세계가 있다. 이 세계는 층층이 포개져 있는데, 우선 아래에는 일곱 개 층이 있고 위에는 아홉 개 층이 있다. 각 층마다 특성에 따라 고유한 신 또는 정령을 갖는다. 가령, 땅과 물, 바람과 불의 신은 넷째 층에 산다. 사람마다 자기 안에 이 네 개의 신을 균형적으로 가지고 있다. 샤먼의 역할은 이 네 가지 요소의 균형이 깨졌을 때 다시 바로잡아 주는 것이다. 다섯째 층에는 사방위 신들이 산다. 이건 아까보다 훨씬 강력한 신들이다. 샤먼들이 사방위를 얼마나 중시하는지 새삼 다시 알게 되는 대목이다.

우주의 기본 원칙은 조화와 균형이다. 우리 각자에게도 높은 것과 낮은 것 간의 균형이 있다. 그것이 깨지면 반향을 일으키는데, 모든 것이 연결되어 있기 때문이다. 이때 샤먼이 개입해야 한다.

그는 이 경우 그녀는, 의식과 최면을 통해 이 개입을 한다. 의

식을 통하면 그녀는 동물, 새 혹은 정령이 될 수 있다. 그녀는 말
했다. "그것은 설명하기 아주 어렵습니다. 최면에 들면 물속에
잠수하는 것 같습니다." 종종 그녀 자신도 이해하지 못했다. 현
실 세계로 내려왔을 때 "무서웠고, 너무나 아름다운 음악이 들
려와 되돌아오기 정말 힘들었다"고도 했다. 사람들을 돕기 위해
정신적 차원에서 정령들과 싸우는 것이다. 그런데 상처는 실제
로 나 있었고, 의식이 끝나고 나서야 자각할 수 있었다.

암각화에 대해서는 이렇게 말했다.

"저는 의식을 치르기 위해 입문 절차를 거쳤습니다. 그런데
여기에는 또 다른 지식의 원천이 있습니다. 이곳은 암각화가 많
은 지역입니다. 그것들은 샤먼이 말할 수 없는 것을 책이나 판화
로 써 놓은 법률과 같습니다. 나는 그것들을 만집니다. 그 옆에
머무릅니다. 그러면 암각화들은 나에게 말을 합니다. 세계의 창
조에 대해 이야기해 줍니다. 그것은 샤먼의 교재입니다. 이전부
터 존재해 왔던 옛날의 지식과 정보를 오늘날 나 같은 샤먼에게
전승해 주는 것입니다. 나 이전의 샤먼들은 어떻게 했는지, 그
리고 지금은 무엇을 해야 하는지. 이것은 과거에서 온 편지입니
다. 나를 위해 말입니다. 나는 그렇게 오게 된 것입니다. 나는 암
각화로 자주 의식을 치릅니다. 하지만 그것은 조상들과 이 지식
의 메시지를 전승해 준 사람들을 위한 것이죠. 그러면 깨달음이
생기고, 내 지식이 생깁니다.

이 암면 그림들은 샤먼이 어떤 조치를 취해야 하는지, 즉 어
떤 조치가 필요한지를 알려 줍니다. 어떤 동물이나 인간 형태를
한 정령 그림이 있을 수 있는데, 이는 인간의 영혼을 데려오기
위해 어떤 동물 정령이나 인간 정령과 협력해야 하는지를 보여

줍니다. 태양이나 달, 반달 또는 그믐달 그림도 자주 등장하는데, 이것은 한 해 중 어떤 시기에, 즉 어느 계절, 어느 달, 어느 날에 어떤 정령과 협력해 의식을 치를 수 있는지 알려 주는 것입니다. 이러한 그림들은 일종의 달력입니다. 샤먼의 작업은 사람들과 함께하는 일이면서 또 우리를 둘러싸고 있는 우주적 세계와 함께하는 일입니다. 이 그림들이 보여주는 것이 바로 그것입니다."

그녀는 환상적인 동물은 정령의 이미지라고 설명해 주었다. 남자들이 탄 배는 샤먼 의식을 의미하는데, 이 배에 샤먼과 의식에 참여하는 사람들이 함께 있다면 그것은 정령들이 사는 위쪽 세계로 올라가는 여행이다.

우리가 치라 호수와 멀지 않은 곳에서 본 무덤들 근처의 판판한 돌은 성소를 알려주는 지도라고 말한다. 동심원들은 각각의 호수를 의미한다. 별들과의 관계, 또 그를 통해 알려주는 조언도 있을 수 있다. 그곳은 "힘이 미치는 장소"인 것이다(암면미술이 있던 지대를 가리킬 때 라조가 이미 썼던 표현).[34]

"암면미술은 충만한 힘을 가지고 있다." 그리고 때때로 그녀는 그 존재와 위치를 감지할 때가 있다. 감사를 표하기 위해(추수감사절 같은) 암각화 옆에서 상당수 의식이 치러졌다. 그려진 수렵 장면을 보면 사냥 의식을 어떻게 치렀는지 알 수 있다. 다른 기하학적 부호나 보충 요소들 또한 상징으로 가득한 중요한 표상이다.

이렇게 다양하고 풍부한 경험을 통해 나는 유럽의 빙하기시대 암면미술과 그밖에 다른 대륙의 충적세시대 암면미술의 여러

제반 문제들을 심화해 성찰할 수 있었다.

이제 나는 여러 연구 성과 및 다양한 증거 들을 다뤄 볼 것이다. 그리고 가장 고전적인 방식으로 자연이나 주변 환경을 대하는 가장 전통적인 태도에 대해, 즉 풍경, 동굴, 바위와 같은 세계, 심지어는 동물들에 대해서도 말해 볼 것이다. 빙하기시대보다 차라리 우리와 더 가까운 삶을 살았을 이 자연의 사람들이 만든 예술은 그만큼 중요하고도 다양한 역할과 기능을 했다. 이런 점들이 앞으로 더 환기될 것이다. 더불어 거기서 야기되는 불가피한 문제들 또한 생각해 볼 수밖에 없을 것이다. 이제 유럽 구석기시대의 동굴 및 은신처, 바위 등에 표현한 예술을 어떻게 이해해야 하는지, 어떤 개념적 틀을 가지고 이 예술을 바라봐야 하는지 등을 고찰해 보자.

3

세계의 지각과 예술의 기능

전통문화마다 세계를 지각하는 방식이 다양하다는 것을, 그리고 어떻게 다른지 구체적 증거들을 가지고 살펴보았다. 이제 우리가 아는 것, 또는 적어도 알고 있다고 믿는 것을 다뤄야 하는데, 그 전에 생각해야 할 것이 있다. 구석기인들의 사고와 그 사고가 만들어낸 예술을 더 잘 이해하기 위해서는 우리 지식을 일정한 차원에서만 사용해야 한다는 것이다. 신중을 요하는 몇몇 실례들이 분명 있다. 우리의 정보를 무조건 적용하기보다는 그 적절성을 따져 연구의 초석을 견고히 할 필요가 있다.

어떤 분야건 민족학적으로 설명할 때는 두 가지 주요한 경우가 있다. 우리는 먼 과거를 연구하는 고고학자여서 일상생활이든, 종교 생활이든, 의식이든, 종교적 관습이든 그 어떤 사실을 탐색해도 그 의미에 대한 증거는 조금도 갖고 있지 않다. 이런 경우를 앵글로색슨계 저자들은 '에틱(etic)'하다거나 '언인폼드(uninformed)'하다고 한다.[1] 그러나 보편적 실존 방식을 갖고 사는 우리에게는 인류라는 내적 단일성이 있다. 달리 말해, 이

미 검토한 문화들과 대체적으로 비교 가능한 문화들을 갖고 있는, 이른바 넓게 퍼져 있는 상수적 요소를 갖고 있다는 것이다. 민족학적으로 알려진 행위와 사고방식을 비교하거나 유사성을 찾기도 하는 것은 이런 보편성과 상수성이 있기에 가능한 것이다. '에틱' 또는 '언인폼드'의 경우가 채택한 방식이 바로 이것이다.(1장 참조) 따라서, 당연히 위험이 없는 것은 아니다.

두번째로는, 증거들이 존재한다면 주로 두 종류가 있다는 것이다. 한 사람의 정보자 또는 여러 사람의 정보자가 지식을 공유할 때는 직접적이다. 이는 에믹(emic) 또는 인폼드(informed)한 경우에 속한다. 간접적인 증거인 경우는 먼 나라에서 돌아온 여행자나 인류학자, 선교사가 들려주는 방식이다. 그들은 이제는 사라진 부족의 후손들이 사는 곳에 가서 한동안 직접 거주하며 관찰한 풍속과 생활양식을 자기 고유의 관점에서 서술한다.

에믹 문화에도 불확실성의 문제와 그 원인은 많다. 지속적으로 제기되는 문제 가운데 하나는 동일한 그림에 대한 해석도 시간이 흐르면서 계속 변화한다는 것이다.[2] 문화가 바뀌면, 종교도 바뀐다. 가령 킴벌리 원주민의 역사에는 발견자인 서양인의 이름을 따서 '브래드쇼(Bradshaw)'라고 부르는 우아한 암각화가 있는데, 원주민들은 이를 귀온귀온(Gwion Gwion)[3]이라 불렀다. 그 기원은 확실하지 않으나 수천 년 전으로 거슬러 올라간다. 이 암각화는 작품을 만드는 데 최초의 영감을 준 조상들의 신앙을 전승하기 위한 것이지, 특별히 가장 최근에 나온 작품을 전승하기 위한 것은 아닌 것으로 보인다. 우리 관점에서 보면 이건 큰 결함은 아닐 것이다. 왜냐하면 중요한 것은, 긴 전통적 틀 안에서 이 예술을 통해 표현된 세계, 그 개념이 중요한 것이지

구체적인 것들의 원 의미가 반드시 중요한 건 아니기 때문이다.

이런 디테일은, 분명히 말하면 항상 우리 영역 밖에 있을 것이다. 평생 동안 오스트레일리아의 원주민들과 교유했던 로베르트 베드나리크(Robert G. Bednarik)는 모든 것을 다 알려고 하는 시도가 얼마나 환상에 불과한 일인지 그 메커니즘을 잘 설명했다. 첫번째 장애물은 언어다. 우리는 뭔가를 해석하려고 하기 마련인데, 통역사에게 의존하든 혹은 자기 식으로 해석(traduttore tradittore⁴)하든, 아니면 그 집단 언어를 배워서 하든, 그 모든 미묘함과 정교함은 결코 다 파악할 수 없다.

두번째 주요한 문제는 지식과 설명의 특수성이다. 이 주제에 있어서는 어떤 것도 간단하지 않고 일의적이지도 않다. 지식은 관련된 문화의 구성원 모두의 권리를 구성하지도 않고 하물며 그 문화 외부에 있는 청자의 권리도 구성하지 않는다. 여기에 핵심적인 두 가지 장애물이 있다. 서양인으로서, 더욱이 연구자로서, 우리는 모든 것을 바닥까지 파고들면서 가능한 한 확신을 얻을 수 있는 방법을 찾으려는 경향이 있다. 이것이 학문의 목적이 되기도 한다. 그런데 지식은 사소한 것에 불과하다고 생각하는 전통 사회의 사고방식으로는 매우 낯선 개념일 수 있다. 우리가 오스트레일리아에서 이미 봤듯이 어떤 지식이나 이미지는 여자들에게만 한정되거나 남자들에게만 한정된다. 그것을 위반해 발생하는 고통은 끔찍하다. 따라서 지식은 성별과 각자의 입문 정도에 따라 달라진다. 사반세기의 시간 차를 두고 베드나리크는 두 가지 동일한 사실에 대해 매우 다른 두 개의 해석을 들었다. 두번째는 첫번째보다 훨씬 복잡했다. 그 자신도 놀라 이렇게 말하고 있다. "이십오 년 전에 네가 안 건 대단한 게 아니었

어."⁵ 그의 은유에 따르면, 마치 러시아 인형처럼 설명들이 계속해서 나오다 보니 마지막에 결코 다다르지 못할 것 같다. 의미란 모든 사람들이 접근할 수 있을 것 같지만, 실은 더욱 심오한 의미를 여러 겹으로 감출 수 있다. 그리고 그 문화에 입문한 자들만이 그에 접근할 수 있는지 모른다.⁶

서구의 편견과 개념에 갇혀 우리에게 낯선 예술을 간명하게 설명하려는 시도가 얼마나 부질없는 것인가를 다시 한번 상기해야 한다.(1장 참조) 이런 관점에서 가장 놀랍고 (그리고 가장 재미있는) 사례 가운데 하나는 무루무루(Murru Murru)이다. 내 오랜 친구 안토니오 벨트란은 1988년 다윈에서 열린 학회 답사차 오스트레일리아의 덤불숲 일대를 무루무루라는 한 원주민 화가와 함께 다녔는데, 그가 이런저런 설명을 해 주었다. 그들은 얼마 안 있어 같은 장소에 학회 참가자들과 다시 갔다. 그 가운데 미국인 페미니스트 동료가 있었는데, 은신동굴 내벽에 그려진 두 개의 음화 손 앞에서 딱 멈추었다. 한 손은 아주 크고 다소 서툰 방식으로 그려졌는데, 다른 손 바로 위에 위치해 있었다. 그녀는 그것을 해석하기 시작했다. "저 위에 있는 손은 남자 손이 분명해요. 여자 손이 아래에 있으니까요. 남자 손이 위에 있는 것은 여성에 대한 지배 의식이, 그러니까 남성 우월적인 태도가 그대로 드러난 거죠!" 벨트란은 원주민 화가에게 물어보는 게 어떨지 조심스럽게 그녀에게 말했다. 그가 알고 있을 거라는 생각이 들었기 때문이다. 그래서 무루무루를 불러와 그 손에 대해 물었다. 그러자 그는 그게 비판이라고 느꼈는지 좀 화를 내며 말했다. "예, 알아요! 위의 것은 실패죠. 내가 손을 너무 위에다 놓았어요. 그게 간단해 보이겠지만! 하지만 그 다음에는 더

아래에, 손이 잘 닿는 거리에다 그렸죠. 맘에 듭니다!"

왜 음화 손을 그렸는지 묻자 그는 어깨를 으쓱하며 대답했다. 우기에 접어들었을 때 근처에서 여러 날을 머물렀는데, 심심해서 그냥 그렸다는 것이었다. 만일 이게 사실이라면, 충분히 그럴 수 있다. 단순한 낙서 그 이상은 아닐 수 있다. 그런데 그가 우리 같은 지나가는 방문객에게 진실을 군이 다 말했을까? 반면 오스트레일리아의 다른 지역에서는 음화 손이 위상의 상징일 수 있다. 2006년에 누군가가 나에게 말해 주기를, 가령 남동부(블루마운틴)에서는 그려진 팔이 길면 길수록 중요한 사람이라는 것이다(실드 동굴). 이렇듯 정확한 정보가 없으면 해석할 때 어려움이 따른다.

'매킨토시(N. W. G. Macintosh)의 경험'이라 부르는 것은, 이보다는 좀 심각한데, 이 오스트레일리아의 연구자는 1952년 아넘랜드 남동부에 있는 은신동굴을 연구하면서 여든한 개의 그림을 모사했다. 그는 우리 모두가 '객관적'이라 할 만한 방법을 사용했고, 그림의 주제들을 명확히 묘사했다. 그런데 그 지역에 살던 한 원주민이 이 그림들의 의미(의미'들'이 더 맞겠지만)를 나중에 자신의 저명한 동료인 엘킨(A. P. Elkin) 교수에게 알려 주었는데 완전히 달랐다. 식별 수준에서만큼은 틀릴 수가 없을 것 같았는데, 90퍼센트 이상이 틀린 것이다! 이십여 년 후, 매킨토시는 자기 해석을 다시 살필 기회가 있었고, 이를 상당 부분 바로잡았다. 가령, 여자로 식별된 그림이 사실은 "젠젠(gen-gen), 즉 물 도마뱀일 뿐만 아니라 마타란카의 물속에 있는 젠젠의 정신적 처소"라고 알려진 곳이거나 토템 형상이었다.[7] 그는 이렇게 결론짓고 있다. 이런 토템 형상들의 "성(性)을 구분 짓

거나, 보통 사람과 의식에 관련된 사람을 구분 짓거나, 정신과 육체가 분리된 인간 정령과 한 번도 인간인 적 없던 정령을 구분 지으려면 특별한 지식이 필요하다."[8]

이런 몇 가지 예만 보아도 상당히 신중할 필요가 있다. 물론 포기하라는 건 아니다. 다 이해하려는 열망을 갖는 것과 허무주의적 비관론을 갖는 것 사이에는 큰 차이가 있다. 이해 가능한 의미의 수준은 충분히 존재한다. 특히 **개념적 틀** 안에서 그 개념들을 하나하나 전개해 나가다 보면 이해되는 게 분명히 있긴 있다. 그러나 매킨토시가 이후에 언급한 이런 설명들은 사실 늘 우리 영역 밖에 있을 것이다. 바로 이런 기본 틀을 가지고 우리는 늘 겸손하게 연구하고 조사해야 할 것이다.

자연을 대하는 태도

현대 서구인들에게 사물은 분명한 것이다. 우리는 '이케눙크(hic et nunc)', 즉 '여기 지금'에 산다. 우리 세계는 구체적이고, 물질적이고, 선험적으로 이해 가능하다. 우리는 그 한계(은하계 안의 한계일 수 있지만)와 그 주요한 속성을 안다. 알맞은 과학적 도구로 연구하고 수량화하며, 그 원칙과 규칙들을 정의하고 합리적으로 활용하면서, 더 나아가 변경하고 지배할 수 있다. 이것이 **우리의** 세계이다. 그 한계는 시간과 공간 속에서 변함없고, 확고하다. 과거는, 가깝든 멀든, 영원히 정해져 있다. 아무리 전문가들이 연구하고, 아직 알려지지 않은 여러 양상과 세부적 사항을 계속해서 밝혀낸다 할지라도 말이다.

수많은 전통 민족들이 있지만, 자연을 대하는 태도는 모두 다르다. 오스트레일리아 원주민들에게 꿈의 시대(Temps du Rêve, Dreaming)[9]는 핵심적인 개념이다.[10] 이것이 꼭 지나간 신화적 사건만 가리키는 건 아니다. 지상 낙원이나 전락 같은 것도 아니다. 우리가 알고 있는 세계나 강, 동물들 그리고 사람들에게도 창조적 정령들이 가득 차 있을 것이다. 이 정령들은 우주를 관장하는 법칙과 우주 만물들 간의 작용에도 힘을 미친다. 정령들은 동굴 내벽에 그림을 그렸고, 거기에 그들의 원력(原力)과 특성을 지닌 이미지와 정수를 자주 섞어 넣기도 했을 것이다. 이들은 사실상 내재적이며, 우리는 늘 꿈의 시대 속에서 살고 있다. 과거와 현재, 미래는 불가분의 관계로 뒤얽혀 하나가 된다. 앞에서 언급한 오스트레일리아 킴벌리 북부의 완드지나들(도판 9)은 땅과 바다, 인간을 창조한 정령으로, 구름과 번개, 비를 관장함으로써 자연의 비옥함과 동물, 인간의 생로병사도 관장한다. 이들은 내벽에 그려져 있지만 취약한 상태로 남아 있어 영험한 힘이 지속되려면 이따금 되살려 줘야 한다. 그들을 이 꿈의 시대라는 틀 안에서 다시 그리는 자가 자신을 그저 도구로 씀으로써 이 일을 해내는(또는 해내 온) 것이다.

뚜렷한 경계가 없어 쉽게 건너갈 수 없는 이 복잡 미묘한 세계는 다음의 네 가지 주요 개념으로 파악될 수 있다. 이것들을 인위적으로 분리할 수 없다. 하나의 동일한 세계 개념에서 나온 것이기 때문이다.

첫번째는 종 간의 **연결성**이다. 가령, 중앙아시아에서는 말과 황소, 사슴 사이에 강한 상징적 관계가 있다. 알타이의 파지리크(사코-스키타이족[11]) 문화에서는 말들을 매장할 때 그 옆에

소의 뿔이나 사슴뿔을 같이 넣는다.[12] 아메리카 인디언들에게
도 이런 예가 있다. "북아메리카 인디언의 종교에서는 서로 다
른 동물들 간에 이런 혈족성이 있다고까지 믿는 경향이 있는데,
하나의 동물 형태가 다른 동물 형태로 변신 또는 변형되는 것을
지극히 평범한 현상이라고 본다."[13]

이런 연결성은 또한 인간과 동물 간의 관계에도 해당된다. 북
아메리카의 많은 우주 생성론에서는, 인간들은 인간의 특질을
가진 정령들에 의해 창조되었으나, 나중에 동물로 변하게 되었
다고 말한다. 바로 이런 연유로 인간과 동물 사이에 깊은 유대감
이 생긴 것이다. 북아메리카 인디언들이 어떤 상황에 처하면 동
물들을 흉내내는 것도 그래서다.[14]

이와 이어지는 두번째 개념은 살아 있는 세계의 **유동성**이다.
우리는 동물들이 놀라운 힘과 특질을 가지고 있고, 더 나아가 신
성을 가지고 있다고도 보는데, 동물을 신성하게 간주하는 문화
의 이런저런 양태들을 보면 그 문화가 그 동물을 그렇게 상상하
고 해석하는 측면이 있다. 북아메리카 남동부(켄터키 주의 테
네시)를 여행하던 중에 햇빛이 전혀 들지 않는 아주 깊은 동굴
에 칠면조 암각화가 있는 것을 보고 깜짝 놀란 적이 있다. 내 동
료가 하는 말로는, 천 년 전 미시시피 문화라 불리는 곳에서는
칠면조가 용감한 전사로 통했다고 한다. 왜냐하면 칠면조의 육
수(肉垂)가 마치 그가 살해한 적의 머리 가죽처럼 생겼기 때문
이다. 강한 정신의 소유자이자 수호자는 그렇게 동굴 깊숙이
새겨졌는데, 이를 총칭적으로 머드 글리프 케이브(mud-glyph
caves)[15]라 불렀다. 상대적으로 부드러운 벽면이나 진흙 바닥
같은 곳에 손가락으로 그린 그림들이기 때문이다.[16] 이런 동일

화는 적들의 머리를 벗기는 전사 문화적 세계관에서 나온 것
으로, 동물의 신체적 특징을 특수한 인간 현실에 결부시킨 것
이다.

만일 우리가 동물과 가깝다면, 의식 또는 특정한 상황에서 인
간은 동물로 완전히 또는 부분적으로 변할 수 있을 것이고, 그
반대도 가능할 것이다. 이것은 모든 문화와 종교에 다 있다. 뱀-
사탄(동물의 꼬리나 각뿔을 달고 있는 다른 화신으로 나타날 수
도 있고, 숫염소로 변신할 수도 있다)이나 판테온과 이집트 신
화에 나오는 신 또는 여신 그리고 여러 다른 인물들(사자 머리
의 세크메트, 매 머리의 호루스).[17] 힌두교(군중에게 인기있는,
코끼리 머리의 가네샤)나 그리스(켄타우로스, 세이렌) 문화에
도 물론 많다. 얼마 전까지만 해도 프랑스 시골에서는 늑대 인간
을 믿었다.[18] 아프리카 몇몇 지역에서는 동물이 약탈자로 변한
다고 믿는 민간 신앙이 아직도 존재한다.(2장 참조) 인간과 동
물에 대한 이러한 양면성은 과거 서양 문화에서 법적 판결이나
선고, 형벌을 통해서도 많이 표명되었는데, 악행이나 여타의 이
유로 인간만이 아니라 동물도 종교 재판에 처해지곤 했다.

전통문화에 공통적으로 나타나는 이런 정신 태도는 세계의
복잡성을 전적으로 수용하는 태도일 수 있다. 동물이나 자연 현
상에 대해서도 마찬가지다. 이런 수용은 언어로 표명된다. 오늘
날 우리는 현실을 종합하고 혼합하는 경향이 있다. 우리는 가령
눈과 같은 현상을 가리키기 위해 아주 일반적인 단어를 사용한
다. 그다음 더 정확히 표현할 필요가 있으면 형용사나 부수적인
삽입구를 넣는다. 가볍고 차가운 눈, 단단한 눈, 포근한 눈, 펑펑
쏟아지는 눈 등. 반면 노르웨이와 라플란드 북부의 사미족들은

매번 새로운 단어를 사용한다. 눈을 지시하는 데만 수백여 개의 단어가 있으며, 동물에 대해서도 마찬가지다. 사미족에게 가장 중요한 동물은 그들과 공생하는 순록이다. 그런데 이 동물을 지시하는 단어가 우리처럼 하나인 게 아니라, 나이와 성별, 색깔에 따라(팔십오 개), 털에 따라(삼십사 개), 뿔에 따라(백이 개), 그리고 다양한 특징들에 따라 육백여 개 이상이나 된다.[19]

이런 사고방식에서는 개념들이 우리와 다르다. 우리는 행동과 나이, 또는 성별을 표현하기 위해 형용사 하나를 붙이거나 동사를 하나 붙여야 한다. 즉 동물의 존재로부터 동물의 본질('그 순록')을 분리한다. 다시 말해 그 동물이 무엇이고, 지금 무엇을 하고 있는지로부터 분리하는 것이다. 그런데 사미족은 이런 모든 요소들을 떼어내지 않고 연결 지어 표현하고, 그 가운데 하나가 없거나 변하면 전혀 다른 실제를 창조해낸다. 이런 옛 사고방식의 흔적이 근대 서구 언어에 조금은 남아 있다. 우리에게 가장 중요하고 친숙한 몇몇 동물은 성별에 따라(세르프-비슈, 슈발-쥐망, 토로-바슈, 풀-코크), 나이에 따라(제니스, 풀랭, 팡, 다게, 아뇨, 보) 아주 다른 어휘들이 있긴 하다.[20]

이같은 관점에서 만일 공격적인 수컷 들소, 잘 뛰노는 어린 들소, 죽은 어른 들소 등과 같이 표현한다면 분명 구석기 대화법일 것이다. 다시 말해 앙드레 르루아 구랑이 생각했던 것처럼 부차적인 세부사항을 덧붙여 동물 속(屬) 분류법에 따라 들소라고 말하는 게 아니라는 것이다.(1장 참조) 현대인도 살아가고 있는 세계에서 이같은 경험을 공유한다. 우리도 즉각적으로 그 동물의 특성을 설명하지, 매번 인류학자가 실험하고 조사한 것이나 짐승과 직접적으로 접촉하며 살았던 개인 경험을 연관 지어

묘사하지 않는다. 가령, 1990년대에 나이 지긋하고 연륜이 쌓인 두 명의 이누이트인과 한 명의 크리족 인디언이 선사학자들의 안내를 받아 피레네산맥과 케르시 지방의 몇몇 구석기 동굴을 방문한 적이 있다. 야생 염소처럼 캐나다 북부에는 없는 동물들의 그림을 다뤄야 할 때도 있었지만, 대부분 다른 그림들은 동물의 나이나 성별, 동작, 자세 등을 정확히 파악했고 사실적인 표현 때문인지 '실제'와 같다고 말했다. 심리적으로 그것을 달리 볼 수 있는 요소가 없기 때문이기도 했다. 이 경우, 현대 수렵인의 정신 태도나 막달레나기 또는 솔뤼트레기 예술가의 정신 태도는 같은 셈이다.[21]

결국 이렇게 복잡하고 유동적인 세계에서 모든 것은 상호 연결되어 있기에, 이른바 **침투성**(Perméabilité)이 곧 규칙이다. 이것이 네번째 기본 개념이다. 침투성은 두 가지 의미에서, 아니 모든 의미에서 작동한다. 세계는 더 이상 닫혀 있거나 경직되지 않고 물적 인과성 또는 연속성에 따른다. 정령과 초자연적 힘들이 들어와 작용하며 늘 자신을 드러내는데, 가령 감정이 상하면 병과 재앙을 내리고, 의식이 적절하게 잘 치러지면 호의(건강, 풍부한 사냥감, 사랑, 희망과 소원의 실현)를 베풀거나 필수 불가결한 균형(하루하루와 계절들이 이어지고, 비가 오는 것)을 약속한다. 어떤 것도 그저 얻어지는 게 아니며, 모든 게 간절히 원해야 이루어진다. 그들의 존재는 저 멀리, 접근 불가능한 올림포스 같은 곳에만 머물러 있는 게 아니라 도처에 내재되어 모든 것에 스며들고 영향을 끼친다. 경우에 따라 신체적으로 나타나기도 하는데, '위대한' 종교에서는 아주 이례적으로, 기적적으로 '현현'된다. 게다가 어떤 사람들은 의도적으로 신체나 정

신을 통해 그들과 직접적으로 접촉할 수 있다. 바위나 깊은 물속에 있는 저 다른 세계로 들어갔다 나온 사람들의 이야기는 차고도 넘친다. 이들은 자신의 어려움을 해결하기 위해 험난한 장애물을 통과한 다음, 급기야 동물들의 수장(Maître des Animaux)을 만나기도 하고, 또 다른 초자연적 힘들을 만나 도움을 요청한다. 그런 다음 그곳에서 빠져나와 일상의 세계로 돌아온다.

이런 개념은 아주 근본적인 것이라 할지라도 전통문화의 이상적인 형태라 정의할 수 없으며, 무분별하게 적용할 수도 없다. 각 문화의 고유한 복잡성이 이러한 시도를 순진하고 환상에 불과한 것으로 만들 것이다. 다시 말하지만, 이는 지극히 근본적인 것이기 때문에 우리와 매우 다른 곳이나, 아니 그 어디에나 있다. 다만 문화에 따라 이런저런 요소들이 다양하게 변주되어 나타난다. 그것들은 구석기인들의 장소, 특히 동굴, 그리고 더 나아가 동굴 내벽에 대한 태도를 잘 이해할 수 있도록 해줄 것이다. 우리는 이어 그들과 동물의 관계성, 예술의 다양한 이용 방식을 탐사해 볼 것이다. 그런 다음, 그들 신화를 통해 우리가 엿볼 수 있는 것과 그림을 그린 작가들이 품은 의문에 대해서도 살펴보려 한다.

장소를 대하는 태도

유럽에서는 일반적으로 구석기 예술을 가리켜 '동굴 예술'이라 부른다.[22] 이것은 맞기도 하고 틀리기도 하다. 이 예술의 대부분이 은신동굴이든 야외의 바위든 햇빛 아래에서 만들어졌다는

점에서는 잘못된 표현일 수 있다. 현재 우리가 가진 지식의 상태에서, 알려진 구석기 예술의 절반가량(다만 그렇게 말해 볼 수 있을 뿐이다)은 깊은 동굴 속 완전히 깜깜한 곳에서 발견되었다. 다른 장소들은 대부분 바위 아래의 은신동굴이나 암반 또는 절벽이다.[23] 후자는 스페인(시에가 베르데, 피에드라스 블랑카스)이나 특히 포르투갈(포스 코아와 그곳에 있는 수천 개의 암각화, 마주쿠)에서만 발견된다. 예외로 프랑스 피레네조리앙탈 지방의 캉폼 암각화도 있다. 이것은 단지 암각화의 사안일 뿐이며, 오직 유럽의 최남단 쪽에만 위치해 있다는 것을 알 수 있다. 여기서 명백하게 두 가지를 추론할 수 있다. 그림들은 동굴 외부에서는 보존되지 않고, 보통 은신동굴 안에 그리 좋지 않은 상태로 보존되어 있다. 야외에 있는 암각화들은 덜 거친 기후 조건에서만 예외적으로 살아남을 수 있었고 그렇게 전시가 가능한 셈이 되었다. 따라서 우리는 구석기 벽화 예술의 극히 적고 편향된 부분만 다루는 것이다.

절대적으로 어두운 땅 밑 공간으로 들어가 그림을 그리고 새기는 일은 간단하지 않았다. 유럽 구석기인들은 거의 이만오천년 가까이 그것을 했다. 어두운 장소를 선택하고, 그렇게 오래된 전통을 지속한 것은 인류사적으로도 이례적이다. 물론 다른 대륙에도 햇빛이 닿지 않는 곳에 그려진 그림들은 있다. 가령 아메리카 대륙(미국 남동부 머드 글리프 케이브, 멕시코 바하칼리포르니아 등의 마야 동굴[24]과 중앙아메리카나 카리브해의 장식 동굴들)과 오세아니아(오스트레일리아의 수십 곳, 하와이의 긴 용암 동굴들)에서. 그러나 이렇게 깊은 장소를 이용하는 것은 그렇게 오래 지속되지 않았고, 이러한 예들은 생각하는 것만

큼 그렇게 많지 않다. 아시아나 남아메리카에도 몇몇 있긴 하지만 말이다. 내가 아는 한, 이렇게 깊은 장식 동굴이 아프리카에서 나온 적은 없다. 간혹 은신처가 동굴로 이어지는 경우는 있다(나미비아의 샤먼 동굴, 브라질 미나스제라이스의 페루아수 동굴 또는 인도의 마디아프라데시 유적들). 동굴 입구가 장식되어 있기도 한 반면, 어둠 속으로 들어가면 그림이나 암각화 들은 사라지고 없을 때도 있다. 이 경우는 그림이 뚜렷하게 보이도록 어둠, 심지어 어슴푸레한 미광까지 거부한 것이다.[25] 이것은 다양한 문화가 일반적인 풍경, 특히 지하세계의 풍경에 대해 갖고 있는 개념과 연관된다.

장소의 선택이 사실상 항상 우연이나 필연에 의한 것은 아니다. 바위가 많은 지역이라면 거기에 그림을 그릴 가능성은 더 많아진다. 그래서 선택을 할 수 있었다. 흔히, 모든 시대에 나타나는 것이지만, 동굴 밖에 그려진 것들은 주로 강기슭이나 협곡을 따라 나타나거나 특정한 계곡에 나타난다. 포르투갈의 포스 코아나 스페인의 시에가 베르데가 그런 사례이다. 후빙기 예술의 사례는 물론 너무나 많다. 그 가운데 몇몇 예만 들어 보아도, 아메리카 서부(유타, 뉴멕시코, 애리조나, 와이오밍, 아이다호, 오레곤 등)의 큰 계곡들, 멕시코의 시에라 데 산프란시스코 협곡들, 아르헨티나의 쿠에바 드 라스 마노스와 리오 핀투라스의 다른 장식 동굴들, 브라질(미나스제라이스) 리오 페루아수의 동굴들, 또는 멕시코와 텍사스 사이 페코스 강가의 동굴들, 남부 시베리아 예니세이와 안가라 강둑의 동굴들, 또는 인도(마디아프라데시)의 참발 계곡이나 차투르부즈나트 날라, 중앙아시아의 여러 국가를 가로지르는 페르가나 분지의 동굴 등, 그밖에도

수없이 많다.

계곡일 수도 있고 아닐 수도 있지만, 암면미술이 구현된 곳에는 거의 어김없이 장관을 이루는 풍경이 펼쳐진다. 깊고 굴곡 심한 협곡들(바하칼리포르니아, 애리조나), 거대한 암벽(중국의 화산 지역), 접근이 어려운 동굴이나 은신동굴(인도네시아 보르네오의 칼리만탄 정글, 인도의 파츠마리), 옛 화산 분화구(니제르의 아라카오), 채색 바위들(유타, 니스 근처의 몽 베고), 피오르 그리고 스칸디나비아의 해안가(노르웨이 알타와 아우세빅)의 대조적인 풍경 또는 오로지 천둥 번개 치는 여름에만 접근 가능한 몽 베고의 높은 고도에서 볼 수 있는 빙하의 풍경. 주변 환경적인 맥락이 더해져야 작가나 그 문화에 대한 사고양식의 정수라고 느낄 만한 어떤 차원을 짐작할 수 있을 것이다.

전 세계에 널리 알려진 현상은 우리가 암면미술에서 '신성한 산'이라 부르는 것이다. 이것들은 사막 주변에서 외따로 화려하게 솟아난 암체(오스트레일리아의 울루루, 나미비아의 브란드베르그, 남아프리카공화국의 드라켄즈버그), 때론 특이한 형태의 언덕 혹은 산, 짐바브웨의 마토포 힐스나 보츠와나의 초딜로 힐스 등지에서 보듯 수많은 장식 동굴 밀집 지대를 갖고 있다.

구석기시대에는 장식할 동굴을 선택하는 기준에 이러한 현상이 있었던 편이다. 의심할 여지없이 가장 놀라운 예는 스페인 칸타브리아 지방의 몬테 카스티요로, 이 산의 형태는 매머드의 상부를 연상시킨다. 여기에는 네 개의 주요 동굴이 있는데, 아슐리안기부터 막달레나기에 이르는 동안 엘 카스티요 동굴의 입구가 계속해서 점유된 것으로 보아, 구석기 중기와 후기 내내 이곳을 꾸준히 찾아들었던 것 같다. 니오와 레조 클라스트르

는 칼비에르(아리에주)의 암체에 이웃해 있는 동굴이다. 강들
이 합류하는 지점에 장식 동굴이 집중되어 있는 경우도 눈에 띄
는데, 가령 타라스콩 쉬르 아리에주의 바생이 그렇다. 여기에는
여섯 개의 동굴이 서로 가까이 있는데, 빅드소스 계곡에 있는 니
오와 레조 클라스트르 동굴, 아리에주 계곡의 레 에글리즈와 퐁
타네 동굴, 그밖에 북서쪽으로 몇 킬로미터 떨어져 있는 베데약
과 플라디에르 동굴이 그것이다.

　여기에서 그림이나 암각화의 위치가 어떤 풍경을 상정하고
있다는 사실이 다시 한번 발견된다. 그리고 거기서 추론할 수 있
는 것이 있다. 접근이 상당히 어려운 장소도 있는데, 지형이 험
난하거나(보르네오의 칼리만탄), 거주지에서 멀리 떨어져 있는
곳이다(오스트레일리아의 킴벌리나 아넘랜드에 있는 몇몇 은
신동굴). 반면, 길 가장자리에서 발견되는 것들도 있다(니제르
아이르의 코리(건곡)). 여기 작품들은 모든 사람이 다 볼 수 있
도록 새겨져 있었는데, 다만 몇 미터 또는 몇 십 미터 되는 좁은
띠 모양 위에 그려져 있었다. 언덕 측면을 장식되지 않은 수천
개의 바위가 덮고 있을수록 이런 곳을 선택하는 경향이 많다. 여
기서 암각화는 아주 낮은 데 있다(니제르의 아라카오와 아나콤,
타나콤, 모로코 자고라 근처의 포움 셰나). 이런 선택은 반대 논
리를 보여준다. 때때로 예술은 지나가는 사람들 눈에 쉽게 띄는
반면에, 어떤 곳에서는 감춰져 있거나 뒤로 물러나 있어 그것을
찾아내고 감상하려면 상당한 노력을 해야 한다.

　후자의 경우, 일부러 모든 사람에게 허용하지 않으려는 의도
라고 보는 사람도 있다. 이같은 일종의 배척을 우리는 오스트레
일리아에서 보았다. 조지 찰룹카는 어느 날 쓰디쓴 경험을 했

다. 새롭게 발견된 중요한 암면미술 유적을 알게 되었는데, 아 넘랜드에서도 아주 멀리 떨어져 있어서 헬리콥터를 타고 가야 볼 수 있었다. 이 신성한 장소는 위험하기로 악명이 높아 최고 전수자만을 위한 곳이었다. 알가이고 여신에게 봉헌된 곳으로, 팔이 네 개나 있고 머리 위에 사슴뿔을 얹고 있는 이 여신은 그 곳을 지나는 사람들을 다 불태워 죽였다.(도판 8) 그럼에도 불 구하고 그는 그곳을 방문했다. 그런데 방문을 마치고 돌아가려 는데 헬리콥터의 시동이 걸리지 않았다. 결국 잘못 들어선 길을 후회하며 문명 세계가 나올 때까지 몇날 며칠을 걸어야 했다. 며 칠 후, 헬리콥터를 수리하기 위해 다른 팀이 도착했을 때 헬리콥 터는 이미 불타 있었다. 현지 원주민들 눈에는 알가이고가 한 짓 이었다. 자신의 특기인 파괴라는 수단으로 위반에 대한 벌을 준 것이 분명했다.

최근 틸만 렌센 에르츠(Tilman Lenssen-Erz)는 나미비아의 브 란드베르그 예술에서 선택된 풍경들을 연구하고 있는데, 일곱 가지로 사례를 구분해 보았다. 그에 따르면, 특히 마지막 G 그룹 은 특정한 바위 형상을 갖는다. 접근을 제한하거나 어렵게 해서 닫힌 공간을 조성하는 형태로, 유럽 장식 동굴의 조건과도 비슷 하다. 의식이나 종교적 기능에서 그리고 그 형상 자체로 의미가 있기 때문이다.[26]

이런 장소를 어떻게 선택했을까? 신성한 이야기나 세속적인 이야기들(알다시피, 전통문화에서는 이 둘이 반드시 구분되는 것은 아니다) 때문일 수 있다. 신화를 구성하는 요소로는 다음 과 같은 것들을 언급하기도 한다. 물과 강의 역할, 지하 세계(볼 프 동굴, 몽테스팡 동굴) 또는 지하 아닌 곳(포스 코아), 산이나

협곡, 어떤 바위들로 이루어진 굴곡 지형(아르데슈 계곡의 쇼베 동굴 근처에 있는 퐁다르크)처럼 눈길을 끌 만한 장소, 수십 또는 수백여 개 되는 암각화 유적을 볼 수 있는 몇몇 선택받은 지역과 그 지역에 부여된 중요성(브라질의 세라 다 카피바라, 페루의 토로 무에르토, 인도의 빔베트카, 알제리의 타실리나제르, 리비아의 아카쿠스, 오스트레일리아의 카카두국립공원과 필바라), 또는 지식을 전승할 필요성 등이 그것이다.

아주 옛날에는 정령이나 초자연적인 힘의 존재를 느낄 수 있는(아니면 정확히 느낄 수 없어도) 장소를 영험한 곳으로 인지했는데, 바로 이것이 장소를 결정하는 가장 중요한 이유 중 하나였다. 사실 이에 대해서는 잘 언급하지 않거나 덜 언급한다. 왜냐하면 구체적으로 수량화할 수 있는 흔적이 남아 있지 않기 때문이다. 그러나 동굴 입구나 은신동굴 또는 절벽 아래에는 그런 기운이 미치는 곳이 있다. 우리가 앞서(2장) 보았듯이, 시베리아 샤먼은 어떤 지대에 내재되어 있는 힘을 지각하곤 했다. 뭔가 뚜렷하게 느껴져 개인적인 반응이 와야 의식을 치를 수 있기에, 그에 따라 선택하거나 버렸다. 이처럼 어떤 장소를 받아들이거나 거부하는 주관적 기준들은, 접근하기 쉬운 동굴과 우리가 보기에 객관적으로 적합한 장소들이 왜 방치되었는지, 왜 거기에 어떤 구석기시대 그림도 없었는지를 설명해 준다.[27] 타라스콩쉬르 아리에주에 있는 사바르트 동굴의 경우가 그렇다. 이곳은 니오에서 몇 킬로미터 떨어져 있는데, 전체 풍경 속에서도 바로 한눈에 보이며, 빅드소스와 같은 방향을 하고 있고, 물의 흐름도 같은 방향으로 흐른다. 니오는 거대한 성소로 변했지만, 사바르트는 거의 알려져 있지 않았다. 아마, 막달레나기인들에게

는 니오가 호의와 이로움이 잠재된 곳으로 비쳤다면, 사바르트
는 그와 반대되는 감정을 불러일으켰을 것이다.

동굴을 대하는 태도

사실 전통적 사고에서는 동굴이 지질 현상에 의한 단순한 자연
현상만은 아니다.

그것은 최초의 장소이다. 제일 흔한 개념으로는 내세로 열리
는(혹은 내세 그 자체이거나) 길이다. 이에 대한 이야기들은 어
디에서나 셀 수도 없이 많다. 우리는 어떠어떠한 이유로 동굴에
들어간 자의 이야기를 안다. 그는 거기서 통로를 지키는 놀라운
존재들을 만난다. 그들의 환심을 사거나 그들을 깨우지 않고 옆
을 지나가거나, 그들의 분노를 야기하지 않고 그는 하계를 여행
한다. 그리고 마침내 강력한 하나의 또는 여럿의 정령들을 만나
게 되고, 그는 정령들이 준 선물과 함께 살아 있는 자들의 세계
로 돌아올 것이다. 가끔은 일이 잘못 풀리기도 하지만(에우리디
케를 찾아 나선 오르페우스처럼).[28]

매일같이 익숙한 풍경 속을 드나들듯 동굴에 들어가지는 않
았을 것이다. 나는 특히 루이 르네 누지에(Louis-René Nougier)
가 '그림자의 입'이라는 용어로 상당히 그럴듯하게 불렀던 깊은
동굴들에 대해 말하는 것으로, 이곳은 어둠과 정령들의 세계로
통한다. 분명, 동굴 입구에서는 거기에 적합한 동작과 말 들이
있었을 것이다. 오스트레일리아에서 은신동굴에 들어가기 전
자신을 알린 퍼시 트레자이즈나, 우리에게 그들 유적지를 보여

주기 전에 정령들이 노여움을 풀도록 불을 피웠던 우남발인들 처럼 말이다. 동굴에 들어가려는 이 모험자들에게 위협을 가할 수 있는 훨씬 예사로운 예도 있는데, 동굴은 곰이나 다른 포식자 들, 그러니까 하이에나, 사자, 표범, 늑대의 보금자리이기도 하 기 때문이다. 더욱이 액막이 같은 주술 의식에서 구석기인들은 이런 장소에 접근할 때 계시적인 냄새를 찾아 공기를 크게 들이 마셨다. 퓨마가 살고 있는 리오 페루아수에 접근하면서 우리 브 라질의 안내원들이 그랬던 것처럼 말이다.(2장 참조)

　별로 깊지 않은 어떤 장식 동굴들(마르술라, 라스코, 티토 부 스티요, 르 플라카르, 페르농페르)이나 동굴 입구들(퐁타네, 르 마스 다질, 엘 카스티요, 이스튀리츠), 특히 바위 은신처(구르 당, 로셀, 카프 블랑, 로코소르시에)에서는 오랜 시간 기거했다. 이 경우 일상 활동은 주로 장식된 벽 아래에서 이루어졌다. 반면 별다른 어려움 없이 접근 가능한 아주 큰 동굴(니오, 루피냑, 쇼 베)의 회랑에선 장기간 거주한 것 같지 않다. 여기에는 어떤 모 순도 없다. 세계에 대한 같은 개념 안에서, 그림을 구성하는 종 교나 초자연적 힘에 대한 기호와 싱징들은 다양한 역할을 할 수 있다. 창조 신화를 전하거나 보호, 치료 역할을 하고, 그밖에도 많은 것이 있다. 장소나 시간, 인물에 따라 그 역할이 달라질 수 는 있어도 종교라는 기본 단위는 변함이 없다. 가톨릭에서 십자 가는 흔히 제단 위에 있는데, 바로 그 밑에서는 사제가 미사를 본다. 물론 독실한 사람은 머리맡에서도, 산 높은 곳이나 무덤 에서도 미사를 본다. 삶의 장소는 장식 동굴이든 아니든, 부족 의 종교나 보이지 않는 정령들의 힘에서 벗어나지 않는다. 바로 이 보이지 않는 신비한 힘들이 우주를 관장하므로 이들을 공경

하고 서로 은혜롭게 해야 한다는 믿음만큼은 분명했다.

그러나 어떤 거주지에는 특별한 기능이 부여되었다. 예를 들어, 아리에주에서는 앙렌 동굴과 삼형제 동굴이 막달레나기인들이 동굴을 오갈 때 이용하던 좁은 창자 같은 길 하나를 통해 연결된다. 그런데 삼형제 동굴이 수백여 개의 벽화들이 있는 주요 장식 동굴이지만 거주 흔적이 비교적 적고 장식물이 두 개 정도인 반면, 앙렌 동굴은 벽화 수가 극히 적지만(끝에 어떤 붉은 채색선이 남아 있는 정도) 집기 예술의 수준은 놀랍다. 실제로 뼈나 순록의 뿔에 조각을 한 장식물들이 수십여 개나 되고, 조각된 석판은 천백육십여 개나 나왔다. 앙렌 동굴은, 빛이 들어오는 곳에서 상당히 먼 후실에서도 거주했다. 막달레나기인들이 거기 살았다. 불을 피우고 음식을 익혀 먹었다. 부싯돌을 갈고 닦아 장식물을 만들기도 했다. 석판에 조각을 한 뒤 버리거나 부서진 것들은 다시 바닥 포장이나 불을 때는 곳을 만들 때 재사용했다.[29] 아리에주에 있는 라 바슈와 니오는 이웃한 동굴로 이와 비슷한 연관이 있다. 두 동굴 사이에는 빅드소스라는 작은 강이 흐른다. 한쪽 동굴에서 다른 쪽으로 가려면 삼십 분가량 걸린다. 장식 동굴의 성소로 알려진 니오에는 막달레나기인들이 한 번도 거주한 적이 없다. 심지어 그 큰 입구에도 말이다. 반대로 라 바슈에는 오랫동안 누가 살았던 것 같다. 장식 동굴은 아니지만 그 집기 예술품의 질이나 양, 다양성은 정말 깜짝 놀랄 만큼 대단하다.[30]

장식품들이 너무나 풍부한 이 거주지들은 이웃한 성소와 분명 직접적인 관련이 있는 특별한 기능을 갖고 있었을 것이다. 입문 의식이나 견습 및 수련 의식, 정화나 치료 의식, 사냥 또는 다

른 것들의 풍요를 기원하는 의식 등을 준비하는 데 쓰였을 것이다. 결국 이런 의식들이 치러질 동굴 속으로 들어가기 전에 머물렀던 장소가 아니었을까?

동굴은 그 형상 때문에 흔히 여성의 생식기에 비유되기도 한다. 카리브해의 타이노족은 동굴이 인간의 기원인 어머니이며, 어머니의 배에서 최초의 조상이 나왔고 이어 이 지상에 거주했다고 생각했다. 따라서 많은 의식과 신앙 행위들이 동굴에게 바쳐졌다.[31]

동굴이 여성성의 의미를 갖기 시작한 것은 것은 구석기시대 이후로, 이 사실은 의심의 여지가 없다. 앙리 브뢰유 신부와 앙드레 르루아 구랑은 오래전부터 이 사실을 지적해 왔다.[32] 스페인 발렌시아 지방에서 멀지 않은 파르파요 동굴 입구는 음부 같은 형상을 하고 있다.[33] 이 동굴에서 몇몇 예술 작품이 발견된 것은 우연이 아니다. 어떤 특별한 행위를 하기 위해 선택되었을 것이다. 그림을 그리거나 새긴 여러 판석들이 거기 퇴적되어 있는 것으로 보아, 그라베트기 때부터 막달레나기 말기에 이르는 약 만사천여 년 동안 그 행위가 반복되었을 것이다. 장식되거나 새겨지거나 그려진 오천 개 이상의 석판이 발굴되면서 여러 고고학층이 밝혀졌다.[34] 이런 장소는 주술-종교적 믿음과 의식 행위가 지속되어 왔으며, 모태처럼 지각되었음을 증명해 준다.

구석기시대 동굴의 여성성을 증명하는 다른 예들도 있다. 가르가스 동굴(오트피레네 주)의 제법 큰 방에는 전체적으로 붉은색이 칠해져 있다. 페슈메를의 르 콩벨에는 여성의 유방을 연상시키는, 끝부분이 붉은 종유석들이 있다. 동굴 내벽이나 갈라진 틈, 구멍 등 자연적인 윤곽들은 여성 생식 기관의 성격을 부

각하기 위해 암각화(베데약)나 그림(코스케)을 통해 강조된다. 앙드레 르루아 구랑은 니오의 깊은 회랑에 분명 여성성으로 인식되는 두 개의 '벽감(alcôve)'³⁵이 있고 옆에 가시철사 같은 기호들(그의 해석 체계에 따르면 남성성)이 있다는 것을 확인하고 발표했다.

이 깊은 동굴들은 전체적으로 아니면 부분적으로 여성으로 지각되어, 전혀 낯선 다른 세계를 만들었다. 완전히 깜깜한 어둠 속에서는 등잔을 사용해야 했는데, 정기적으로 기름을 채우고 심지도 갈아 줘야 했다. 아니면 직접 한아름 가져온 솔나무 횃불을 사용해야 했다. 만일 불이 꺼지면, 부싯돌로 다시 켤 수 있었다. 주로 황철광이나 백철광 같은 광석으로 부싯돌을 만드는데 여기에 규석을 문질러 섬광을 일게 했다. 아니면 불이 잘 붙는 나무를 마찰시킬 수도 있었다. 현대의 여러 실험들이 이런 기술의 효과를 증명하기도 했다.³⁶ 동굴 속을 이동할 때, 등잔에서 나오는 빛이 등잔을 들고 있는 사람의 시야가 미치는 정도를 비추면서 흔들거리고, 그림자들은 동굴 내벽을 끊임없이 일렁이며 암면에 도드라진 부분을 비추는데, 이는 곧 어둠 속으로 파묻혀 들어간다. 구석기인들이 동굴이나 동굴 내벽에 대해 어떻게 인식했는지 이해하고 싶다면, 이런 기묘한 상황과 조건을 분명히 기억하고 부분적으로 이런 빛의 대조 효과 또한 어떻게 지각했는지를 염두에 두어야 한다.

또 다른 낯선 것은 전문가들이 스펠레오뎀(speleothem)³⁷이라 부르는 것인데, 다시 말해 여러 기원과 변형체를 갖는 종유석과 석순 같은 응결물이다. 여러 방향에서부터 밀려 나온 듯한 섬세하고 이상야릇한 형태들이 꽃다발이나 전구 속 필라멘트 같

기도 하고, 동굴 천장까지 올라가는 거대한 기둥을 만들어내므로 인간의 상상력을 자극하는 데 그 어떤 부족함도 없다. 결국 이런 것들은 바깥 자연 세계에는 존재하지 않는다. 오로지 땅 밑의 신비한 세계에만 속해 있다. 내세는 반드시 이런 독특한 특성을 갖는다. 이런 스펠레오템은 동굴에 들어간 사람들의 정신을 자극했다. 이것이 이로운 것인지 해로운 것인지 알 수 없었고, 그래서 더 설명이 필요했다. 그것이 어떻게 사용되었는지 몇몇 예를 이제 우리는 보게 될 것이다.

아메리카의 마야인들은 수백여 년 간 그들의 의식을 위해 깊은 동굴에 열심히 드나들었고, 특히나 스펠레오템에 관심을 가졌다. 이 응결물의 파편이나 재활용 예들이 여러 동굴에서 나와 심층적인 연구 대상이 되어 왔다.[38] 어떤 것들은 정교하게 작업되어 우상 형상으로 변모해 있었다. 또한 야외에서도 발견되었는데, 거주지 위에 숨겨져 있거나, 제단 안에 또는 무덤 옆에도 있었다. 응결물을 이렇게 특별한 데 사용한 것을 보면 "이 지하 세계의 형성에, 어떤 종류의 힘이나 일종의 마나[39]가 깃들어 있다고 생각했을 것이다.[40] 게다가 "고고학적 발굴 이후, 미스텍인들은 스펠레오템을 각 가정을 보호해 주는 신비한 힘을 가진 대상의 일부라 생각해 지속적으로 보존해 왔다."[41]

동굴과 동굴 안에서 나온 것, 더 나아가 그 주변 환경의 초자연적인 힘과 그 사용에 대한 믿음이 꼭 마야인에게만 특정된 것은 아니다. 중앙아메리카나 폴리네시아에서 아주 멀리 떨어진 티베트 고원에서도 동굴은 신성한 장소인데, "순례자들은 동굴 주변에서 흙이나 물, 돌, 식물의 일부, 또 다른 것들을 챙겨 갔다. 그나스[42]가 있는 것들을 소유하면 복이 온다는 것이었다."[43]

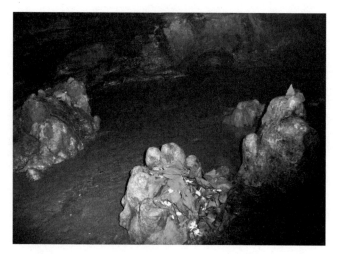

14. 자타샨카르(인도의 마디아프라데시)의 작은 동굴 입구에 있는 석순에는 항상 꽃이나 나무 이파리 같은 헌물이 놓여 있다. 석순을 붉은색으로 칠하기도 하는데, 이는 시바 신을 상징하는 신성한 색이다.

인도(마디아프라데시의 파츠마리 지역)에서 나는 시바에게 바친 여러 성소들을 볼 수 있었는데, 주로 신성한 나무 아래나 은신동굴 안이었다. 붉은색 안료가 발라져 있는 석순 파편이나 돌들이 주변에 놓여 있기도 했다. 가끔은 동굴 입구에 있는 석순도 경배했는지, 붉은색으로 칠해지고 꽃과 나뭇잎으로 장식되었다.(도판 14)

　구석기 동굴로 돌아가 보자. 어떤 동굴도 다른 동굴과 같지 않다. 지금으로부터 삼만오천 년 전 또는 만사천 년 전의 구석기인들이 땅 밑 한가운데로 들어가 여기저기 돌아다니고, 작은 통로를 기어가 가장 안쪽까지 들어가거나 여러 방들을 탐험하며 흔적을 남겨 놓는 등 같은 방식으로 행동했다고 할지라도 말이다. 니오나 루피냑, 칸타브리아의 라 쿠야르베라 또는 안달루시아

의 네르하 같은 동굴들은 규모가 매우 크고 궁륭 천장과 회랑 들
도 많은데, 그 속은 깜깜해 길을 잃을 수도 있다. 동굴들이 너무
나 커 안을 다니다 보면 다른 동굴로 여겨질 수도 있다. 아니면
반대로, 상대적으로 좁은 복도(마르술라, 퐁드곰, 마사, 가비유)
나, 어슴푸레한 빛이 들어와 접근하는 데 별다른 문제나 위험이
없는 작은 동굴들(페르농페르)도 있다. 니오 동굴은 입구 회랑
이 안쪽 회랑들보다 특히 좁다. 양쪽 벽에는 선이 나 있는데, 방
문객은 횃불이나 등잔의 여린 빛줄기를 받아 가며 복도 한가운
데를 걸어가면서 그 선들을 볼 수 있다. 동굴 속으로 나아가면
큰 십자로가 나오고 회랑들은 점점 넓어진다. 그곳은 구조상 방
문객이 오른쪽 벽면만 따라갈 수 있고, 거기에만 장식이 있다.
회랑 중앙에는 길게 늘어진 바위 장식 같은 것이 보이는데 자연
적으로 형성된 것들이다.[44]

그림들의 위치와 그 분포만 보더라도 동굴에는 서로 다른 두
가지 논리가 나타난다. 우리는 이것들을 '볼거리론(Logique du
spectaculaire)'과 '은둔지론(Logique des lieux retirés)'이라 불러
보겠다.

라스코의 '황소들의 방', 니오의 검은 살롱 또는 쇼베의 후실
대벽화는 전자의 탁월한 예이다. 상대적으로 넓은 방들은 충분
히 큰 무리들을 맞을 수 있다. 거기 그려졌거나 채색된 이미지
들은 매우 자세하고, 때로는 복잡하며 상당한 크기를 자랑한다.
그 그림들은 멀리서도 보인다. 라바스티드(오트피레네)의 붉고
검은 큰 말 같은 경우는 통로 한가운데의 큰 바위에 그려져 있
고, 긁어내기 기법으로 하얗게 윤곽선이 쳐져 있다. 이런 곳에
서는 더러 그림들이 특정 벽면에 여러 번 겹쳐져 있다(삼형제의

성소, 라스코의 후진(後陣)). 이는 빈번하게 또는 드물게 열린 집단 의식에 참여한 자들이 함께 그린 것일 수 있다. 확연히 보이도록 정성스럽게 그려진 그림들은 보이지 않는 힘의 도움을 받아 살아가거나 그런 세계를 믿는 종교 및 삶의 방식을 구현한 축하 의식 자리에서 그 나름의 사회적 역할을 했을지 모른다.

가끔 같은 동굴인데도 어떤 그림들은 딱 한 사람만 들어갈 수 있는 아주 작고 후미진 구석에 그려져 있는 경우도 있다. 르 포르텔(아리에주) 제실이 그러한데, 너무 협소해 거기 내벽과 궁륭 천장에 그려진 그림이 한눈에 들어오지 않는다.(도판 15) 삼형제의 작은 순록 방이나 가르가스의 손의 성소, 또는 티토 부스티요(아스투리아스)의 붉은 음부 제실에도 이런 게 있다. 라스코에는 동굴 전체에서 유일하게 여러 사자(獅子)들이 새겨져 있어 '고양이들의 좁은 샛길'이라 불리는 곳이 있다. 이 사자들 역시 분명 어떤 의미가 있었을 것이다. 그곳은 거의 찾아가지 않은 것 같다. 왜냐하면 벽의 표면이 부드럽고 약해 만일 사람들이 지나다녔다면 흔적이 남지 않을 수 없었을 것이다. 볼거리론 옆에 은둔지론이, 즉 뒤로 물러난 비밀스러운 장소에서 자기만의 그림을 그리는 논리가 나란히 들어와 있는 것이다. 후자는 그 공간에 작품을 구현한 사람이나 특별한 의식을 치를 전수자(여자 혹은 남자)만이 들어갈 수 있었다. 반면 칸타브리아의 엘 펜도 동굴은 가히 '연극 무대'를 만들어낸다.[45] 쇼베의 오리냐크기 문화에서부터 가르가스의 그라베트기와 라스코의 솔뤼트레기 문화를 거쳐 삼형제와 르 포르텔의 막달레나기 문화에 이르기까지, 이 두 가지 논리가 확인된다. 따라서 이것은 시대와 문화를 거쳐 왔고, 결과적으로 구석기인들이 동굴을 사용하고 사유하

15. 르 포르텔 동굴의 제실에는 단 한 사람만 들어갈 수 있다. 벽면과 천장에 덮인 그림들은 약간 크기가 축소되어 그려져 있다.

는 데 필수적이었을 것이다.

놀랄 일도 아니다. 종교가 무엇이건, 신성한 장소들은 사실 단일한 방식으로 되어 있지 않다. 성당의 지성소(성가대가 있는 곳)는 '성체의 빵(hostie)'[46]을 놓는 곳인데, 신자들에게는 손으로 만질 수 있는 신의 현현이기도 했다. 제실은 잃어버린 물건을 찾아 준다는 파도바의 성 안토니우스를 기리는 곳이다. 아니면, 여러 화신들 중 동정녀 마리아에게, 또는 치료와 보호자로서의 덕을 갖춘 또 다른 성인에게 바쳐진 곳이다.

수백여 년 동안 의식을 위해 중앙아메리카 동굴을 열심히 드나들었던 마야인들은, 땅 아래 세계를 여성의 상징으로 여기며 접근했다는 점에서 유럽의 구석기인들과 공통점이 많다.[47] 그들처럼 마야인들도 동굴을 맨발로 다니고 횃불을 들어 밝혔다. 그들처럼 마야인들도 아주 깊이까지 갔고 물리적 장애물을 만

150

나도 멈추지 않았다.[48] 그리고 마침내 그들처럼 마야인들도 획일적으로 행동하지 않았다. 안드레아 스톤(Andrea J. Stone)은 '성스러운 지리학'[49]을 강조하는데, 초자연적 세계의 입구만이 아니라 가장 후미진 곳, 가장 멀리 떨어진 곳, 가장 접근하기 어려운 곳, 가령 물의 유입구나 지하 강물이 형성된 곳은 특별한 힘이 미친다고 생각해 의미가 부여되었고 의식의 대상이 되거나 헌물이 바쳐지기도 했다.

구석기시대에 이처럼 신성한 동굴에 들어갈 수 있었던 사람은 도대체 누구일까? '예술가들'은 의심할 여지없이 특별한 위상을 차지했다. 이 위상이 무엇인지는 나중에 보게 될 것이다. 그러나 그들만 들어간 건 아니었다(아니면, 적어도 항상 그들만은 아니었다). 이 주제에 관한 흔적이나 자취가 별로 없어 우리는 많은 것을 알 수 없다. 너무나 취약하고 사라지기 쉬운 이 유물들은 사실상 대부분의 동굴에서 보존되지 못했다. 너무 단단한 땅 아니면 자연의 작용(물의 흐름이나 결핵화)으로 파괴되었다. 특히나 이런 유물이 있는지 모르고 처음 방문한 사람들의 발길에 의해 거의 다 파괴되었다. 그래서 니오의 거대한 동굴에는 선사시대 흔적들이 거의 사라졌다. 여러 세기 동안 땅이 짓이겨졌기 때문이다. 지금 우리에게 남아 있는 것들은 통상의 높이보다 낮은 샛길에 그려진 것으로, 그래서 자연스럽게 보호될 수 있었다. 진흙 속에 두 아이가 분명 두 번에 걸쳐 다르게 밟은 듯한, 맨발 자국이 있었다.[50](도판 16) 하지만 그들이 이 동굴 예술가들과 동시대인지 아닌지 우리는 지금도 알지 못한다.

방금 말한 이 문제는, 막달레나기에 튁 도두베르 동굴의 위쪽 지대랄지 퐁타네 동굴처럼 단 한 세기 동안만 방문한 곳이라면

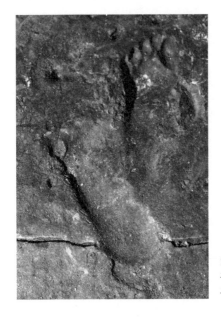

16. 니오 동굴에 선사시대의
두 아이가 진흙 샛길에 맨발의
흔적을 남겼다.

문제가 되지 않는다. 튁 도두베르 가장 깊은 회랑에는 인간의 흔
적이 상당히 많다. 특히 성인들의 흔적만이 아니라, 현재도 지
나다니는 통로 가장자리에 네 살쯤 되어 보이는 한 아이의 두 발
자국도 볼 수 있는데, 경사진 길에서 미끄러졌는지 발가락을 구
부린 흔적이 점토 속에 그대로 나 있다.[51] 그 유명한 점토 들소
들이 나온 데서 그다지 멀지 않은 동굴 저 안쪽, 즉 1912년 발굴
된 '뒤꿈치의 방(Salle des Talons)'에서 몇몇 의식에 참여한 어린
이와 청소년 들의 흔적이 나왔다. 발 전체로 표면을 밟았다기보
다는 뒤꿈치로 걸어간 듯한 흔적이다.[52] 퐁타네에서는 성인들
대부분이 맨발이었으나 그중 하나는 일종의 부드러운 모카신[53]
을 신은 것도 같다. 이런 신발 흔적은 지금까지 구석기시대에서
나온 유일한 예이다. 성인들은 젊은이들과 함께 왔는데, 이 가

17. 퐁타네 동굴 바닥에 있는
어린아이의 손자국.

운데 적어도 여섯 살 정도 되는 것 같은 어린아이의 손자국이 바
닥에 분명히 남아 있다.[54](도판 17) 쇼베 동굴에는 청소년보다
좀 어린 듯도 하고(대략 1미터 30센티), 아니면 '그냥 소년'일
수도 있을 누군가가 남긴 이십여 개의 흔적이 있다. 이를 연구한
미셸 알랭 가르시아(Michel-Alain Garcia)에 따르면, 이 소년은
개 한 마리와 같이 간 것으로 보인다.[55] 위로 뻗은 길을 따라가
다 보니 횃불의 심지가 잘려 나가면서 묻은 흔적이 있는데, 이를
통해 26,000BP의 연대를 측정할 수 있었다. 다른 동굴에도 이런
흔적들이 많이 남아 있으며(몽테스팡, 코스케, 알덴, 페슈메를),
아이들이 남긴 것으로 보이는 자국들도 있다(가르가스의 손들,
루피냑의 손가락 스친 자국들 등).

이것은 결국 성인은 물론 아주 어린아이들(튁 도두베르, 퐁타

153

네), 청소년이 안 된 아이들 모두가 깊은 회랑까지 들어왔다는 뜻이다. 다시 말해, 젊은이들이 어떤 의식에서만큼은 배제되지 않았다는 것을 의미한다. 퇵 도두베르의 '뒤꿈치의 방'에만 그 증거가 있는 게 아니라 코스케에도 있는데, 아이 손 하나가 높이 2미터 20센티 정도 되는 높이에 찍혀 있다. 아이 손이 그 위치에 있는 것을 보면 어른이 아이를 들어 올려 주었을 법하다.[56](도판 18) 루피냑에도 이런 사례가 있다. 손가락 넓이로만 보면 최소한 아이 같은데, 궁륭 천장 위로 들어 올려져 여러 개의 손가락 흔적을 남겼다.[57] 마찬가지로 가르가스에는 아기의 손 하나가 내벽에 보존되어 있는데, 성인이 안료불기 기법으로 음화 손을 하나 찍어낸 것 같다.[58]

장식 동굴에 드나든 성인들의 성별을 구분하는 것은 훨씬 어려운데, 발자국으로는 파악되지 않기 때문이다. 근거로 삼을 수 있는 유일한 물리적 요소는 사람의 키와 손의 형태이다. 쇼베와 코스케에서 불균등한 값으로 성(性)을 파악해 보려는 시도가 있었다. 쇼베 동굴에는 안료 칠한 손을 찍어 붉은색의 굵은 점들이 생긴 벽면들이 여럿 있었다. 손가락 자국 일부분은 제법 많이 보존되어 있다. 그중 두 개의 그림 벽면은 각자 다른 사람에 의해 만들어졌다. 첫번째 벽면에는 사십팔 개의 '점들'이 있는데, 상대적으로 키가 작은 사람이 한 것 같고, "여자의 손 아니면 청소년의 손일 것이다." 두번째는 구십이 개의 점들이 같은 기법으로 표현되어 있는데, 가장 위에 있는 것은 "현재 바닥에서 1미터 30센티 정도에 위치해 있어 키가 1미터 80센티 되는 남자가 했을 법하다."[59]

루피냑에는 천장에 어떤 손가락 선묘가 있으며, "거기까지

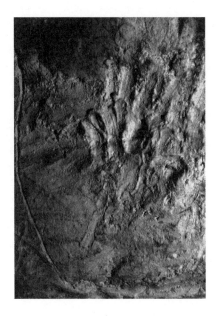

18. 코스케 동굴에서, 어른이
아이를 들어 올려 내벽의
무른 표면에다 아이 손을
찍었다. 바닥에서 2미터
20센티 정도 높이에서
발견되었다.

손이 닿은 것을 보면 1미터 80센티 정도 되는 남자가 발끝을 세
워 몸을 더 길게 뻗었을 것이다."[60] 코스케에서는 아주 높은 궁
륭 천장에 동물 한 마리가 새겨져 있는데, 한 사람이 오래된 석
순 모서리 부분에 몸을 지탱하고 그린 것으로 보인다. 이런 장소
에 대한 연구가 우리에게 보여주는 것은 무엇일까. 사다리나 발
판을 쓴 어떤 흔적도 없다면, 암각화를 구현하는 가능성은 단 하
나다. 거리를 감안하면, 그림을 그린 사람은 적어도 1미터 90센
티 이상이어야 하는데, 따라서 성인 남자일 수밖에 없다는 것이
다.[61]

　반면 같은 동굴에서 암각화를 발견했을 때 앙리 코스케(Hen-
ri Cosquer)가 처음부터 관심을 가진 것은 한 음화 손으로, 그 크
기나 비율, 가늘고 여린 손목 등으로 보아 여성의 것으로 간주할

만하다.[62] 2006년에는 장 미셸 샤진(Jean-Michel Chazine)과 아르노 누리(Arnaud Noury)가 음화 손을 만든 자들의 성별을 밝혀 보려고 했다. 이른바 매닝 지수[63]로, 검지와 약지 사이의 길이 비율을 연구한 존 매닝(John Manning)이라는 사람이 만든 지수를 이용했다. 이 두 손가락은 통계적으로 여성은 길이가 같다. 반면 남성은 약지가 검지보다 훨씬 길다. 이런 기준에 따르면 코스케 동굴에는 여성들의 손이 남성들의 손보다 훨씬 많다. 그러나 이 방법은 많은 불확실성 때문에 비판을 받아 왔고, 지금은 쓰지 않는다.

이렇든 저렇든 남자, 여자, 아이 모두 어떤 상황에 따라 신비감 도는 장식 동굴로 들어갔을 가능성이 충분히 있다. 민족학에서 증명된 행동 양태들이 우리에게 제시한 많은 질문들에 대한 답은 아직 나오지 않은 상태다. 성격이 서로 다른 의식에 그들은 모두 함께 갔을까? 아니면 따로 갔을까? 모두가 같은 장소에 다 접근 가능했을까? 아니면 어떤 장소들은 이런저런 이유로 접근이 금지되었을까? 성별에 따라서, 아니면 입문 단계에 따라서? 동굴은 의식을 위해서라면 언제든 접근 가능했을까? 단지 일년 중 어떤 특정 시기에만 허락되었을까?

반면, 알다시피, 동굴 방문은 시차를 두고 나뉘어 있어 왔다. 엘 카스티요나 요닌처럼 입구(porche)[64]가 후기 구석기시대 내내 거주지로 사용된 것은 극히 드문 예인데, 이 입구에서 더 들어가 깊은 회랑이 만들어졌고 이곳은 모두 빈번하게 수천 년 동안 방문되었다. 가끔은 수천 년의 시차를 두고 각기 다른 방문들도 상당히 있어 왔다. 쇼베도 이런 경우다. 우리는 오리냐크기인들이 그라베트기인의 침입(한 번일 수도 있고 여러 번일 수도

세계의 지각과 예술의 기능

있다)이 있기 약 사천 년 전에 동굴을 여러 번 점유했다는 것을
알고 있다. 코스케에서는 그라베트기인들이 육칠천 년 앞서 나
타나고, 이어서 솔뤼트레기인들이 나타난다. 삼형제에서는 그
라베트기인이 몇몇 그림을 그린 최초의 사람들이다. 그러나 동
굴이 가장 많이 이용되고 장식된 것은 훨씬 후인 중기 막달레나
기로, 만이천 년 정도 지난 후다. 이런 동굴들의 예는 얼마든지
더 많이 이야기할 수 있다(페냐 데 칸다모, 쿠냑, 페슈메를, 르
포르텔, 퐁드곰, 라 가르마, 알타미라, 티토 부스티요). 문화적
으로는 동질적이지만 모든 시대에 걸쳐 있는 동굴들도 있다(가
르가스, 퀴삭, 라스코, 루피냑, 니오, 베데약, 퐁타네, 몽테스팡,
튁 도두베르, 핀달, 에카인).

　수천 년이 흐르면서 방문이 축적되어 가는 동안 여러 종류의
문제가 생길 수 있다. 암벽이 붕괴되기라도 하면, 입구는 막힐
테고(쇼베, 퀴삭), 그러면 더 이상 동굴에 물리적으로 접근할 수
없다. 그러나 다시 암벽 어느 부분으로 누가 용케 들어가면 그
후에는, 아니면 또 수천 년이 흐르면서 그 누구든 드나들게 된
다. 또 어떤 일이 벌어질 수 있을까. 방문을 금하기 위해 동굴 입
구를 고의적으로 닫는다? 그렇게 금기의 대상이 되어 결국 동
굴은 흔적 없이 영영 사라질 수도 있다. 만일, 미래에, 현재는 막
혀 있는 장식 동굴 입구에서 발굴이 이루어진다면, 과거에 일부
러 막아 놓아 생긴 흔적을 탐구하는 것은 흥미로운 일이 될 수
있다. 어쨌든 문제는 어떤 경우든 제기될 수 있다.

　아주 깊은 동굴에는 그다지 많이 방문이 없었다. 유럽에 이런
깊은 동굴의 수는 미약한데, 집단이 접근하는 것이 불가능했던
장소에 그림이 남아 있는 게 신기하기는 해도 그 수는 정말 얼

마 안 된다. 신성에 대한 지식을 전승하는 유일한 수단일 수 있는 신화를 동굴에 재현해, 다양한 구성원들이 집단 의식을 위해 그곳에 가게 하는 교훈적 목표가 있었다는 것을 감안하면 이렇게 적은 것은 모순이다. 앙드레 르루아 구랑도 이 문제를 언급한다. "한 가지 사실 때문에 선사학자들(특히나 선사학자들의 수장이라 할 앙리 브뢰유 신부)은 대단히 놀랐다. 바로 성소로 쓰인 것 같은 동굴에는 잦은 방문의 흔적이 없다는 것이다. 정성스럽게 꾸며진 니오마저도 그렇게 많이 찾아간 흔적은 없다." 따라서 그는 추론한다. "개인적으로 나는 이런 조직화된 세계가 지구 한가운데 존재한다는 사실을 안다고 해서 형상화를 위해 이곳을 꼭 방문해야 하는 것은 아니며, 누군가가 아니면 어떤 유능한 복수(複數)의 누군가가(입문자들을 말하는 게 아니라) 신체나 정신의 함양을 위해 이곳을 꼭 방문해야 하는 건 아니라고 생각했다."[65] 이런 경우라면, 깊은 성지가 존재한다는 인식은 오랫동안 지속되었을 것이고, 이례적으로 그곳을 다시 열거나 특수한 상황이 생겨 전수자들이 그곳을 새롭게 방문할 일이 생겼을 때만 갔을 것이다.

긴 간격을 두고 방문함으로써 생기는 두번째 주요한 문제는 나중에 그곳을 방문한 자들이 그들 선조와 선조들의 작품, 또 결코 모를 수가 없는 그 흔적에 대해 갖게 될 태도와 관련되어 있다. 그라베트기의 작은 무리들이 쇼베 동굴에 들어간다고 상상해 보자. 연기를 내뿜는 횃불의 후광 속에서 말들의 벽감이나 후실의 대벽화를 처음 발견했을 때의 그 벅찬 감정과 두려움을 말이다.

세 가지 주된 반응을 떠올려 볼 수 있다. 첫째, 그들 부족의 옛

신화를 말해 주는 신성한 이야기와 강렬한 마법이 깃든 작품들을 그대로 수용하는 것이다. 이것이 응당 가장 많은 반응이다. 사실상 대부분의 경우, 이런 작품들은 원 상태대로 존중되어 그대로 전해진다.

둘째, 일부러 파괴한 흔적이 보이는 경우다. 이는 먼저 그런 것을 거부하거나 탈신성화하려는 의지로 읽힌다. 다시 말하면, 그들과 완전히 다른 정신 상태를 입증하는 것으로, 드물긴 하지만 존재한다. 쇼베에 있는 일레르의 방[66]에는 순록 그림들이 다수인데, 부분적으로 지워져 있거나 안 보이게 하려고 그 위에 줄을 그은 것들도 더러 있다. 코스케 동굴에 있는 열다섯 개의 음화 손(여섯 개는 붉고, 아홉 개는 검다)도 이와 같은 운명을 겪었다.(도판 23) 이런 사실들은 많은 문제를 제기하지만 아직도 해결되지 않은 게 많다. 우선, 이런 파손이 일어난 시기가 정확히 언제인가 하는 것이다. 동굴에 나중에 온 자들이 이런 짓을 했을까? 아니면 그것들을 그린 작가 당사자 또는 동시대인들 중 누군가가 우리가 알 수 없는 어떤 이유로 그런 것일까? 어느 쪽이든 구체적인 증거는 없다. 그렇다면 왜 어떤 그림은 파손하고, 어떤 그림은 파손하지 않았을까? 코스케에는 또 다른 오십여 개의 음화 손이 있는데 이것은 그대로 남아 있다.

그리고, 제법 자주 나타나는 세번째 태도는, 옛 작품에 대한 명백한 무심함이다. 새로 그림을 그리면서 그것을 덮어 버리는 것이다. 여러 시나리오를 구체적으로 생각해 볼 수 있다. 단독 벽면인 경우, 거기를 일부러 택해 겹치거나 포개지게 그 위에 그림을 그렸다(라스코의 후진, 삼형제의 성소). 여기서 신성화 현상을 생각할 수 있다. 각 내벽에는 영험한 힘이 은닉되어 있고,

추가되는 각각의 상들은 그 힘을 강화한다. 이는 앙리 브뢰유 신부의 개념에서 아주 멀지 않다. 브뢰유 신부에 따르면 일종의 팔랭프세스트[67]로, 한 장소에서 부려진 마법적인 작용이 다시 같은 장소에서 반복되고, 이렇게 시간이 흘러가고 쌓이면서 영험한 힘은 더 배가되었을 것이다.

반대로, 쇼베에서처럼 하나의 상을 지우고 다른 상으로 대체하기도 하는데(빗금 친 순록 위에 겹쳐진 말 머리, 말들의 벽에 일부 긁힌 코뿔소 암각으로, 검은색 그림을 제작하기 이전 단계가 남아 있는 것으로 보인다), 이는 다시 말해 이전에 그려진 상들이 그 힘이나 관심을 잃으면 지워지거나 다른 그림으로 덮였다는 것을 보여준다.

우리처럼 고도의 기술 문화에서는 이것을 '내벽 준비 작업'이라고 부른다. 이 경우는 그림 그릴 빈 표면을 얻기 위해 하는 단순한 작업보다 훨씬 복잡하고 심오한 다른 의미가 있을 수 있다. 마치 글자를 다시 쓰기 전에 칠판을 지우는 것과 비슷하다. 쇼베 동굴에는 곰이 발톱으로 할퀸 듯한 흔적이 수천 개나 있다. 특히 후실에서 볼 수 있는 것처럼 어떤 영역을 긁어내면, 그림 그리기 좋은 '하얀' 표면이 나타난다. 이것을 '곰의 마법'을 없애려는 의지로까지 확대해석할 필요는 없다. 곰의 존재가 모든 동굴에 그렇게 의미심장한 의미를 가질까? 적어도 이런 문제는 제기될 수 있다.

마지막으로 하나 덧붙이자면, 세번째 태도가 보여준 것 같은 일종의 무관심은 시간이 흘러 그랬거나, 망각 또는 기능의 상실로 그랬을 수 있는 것으로, 두 가지 일련의 관찰을 통해 이는 충분히 증명된다. 거주지였던 몇몇 장식 은신동굴은 발굴 작업을

하다 생긴 듯한 층이 벽에 덧칠되어 있거나 인근에 살고 있는 사람들의 이런저런 잔해물 때문에 서서히 변해 간 경우가 있다(샤랑트의 르 플라카르, 구르당, 오트가론의 마르술라 일부). 이것은 이 내벽들이 한때 가졌던 힘과 역할, 그 중요성을 잃었다는 의미이다. 암각화를 새길 판으로 사용되느냐 되지 않느냐에는 이같은 정신 상태가 작용한다. 파르파요 동굴 안에 이런 판들이 수천 개 있고 일종의 봉헌물이 될 수 있었다면 그만한 이유가 있었을 것이다. 삼형제 동굴의 쌍둥이라 불리는 앙렌 동굴에서 그것들은, 지하 깊은 곳에서 사용되고 난 후 깨지거나 던져져 다른 돌들과 함께 바닥 포장 같은 데 재사용되었을 것이다.

내벽과 스펠레오뎀에 대한 태도

동굴 내벽과 그 물리적 특성을 살펴보며, 동굴에 자주 드나들었던 사람들의 태도를 이해하기 위해 우리는 동굴 안에, 이 이상적인 환경에 좀더 있을 필요가 있다. 보존에 적합한 환경을 가진 깊은 동굴은 사실상 야외 구역이나 바위 은신처에 비해 어마어마한 이점을 갖고 있다. 선사인들이 남긴 유적들은 그들이 버려두고 간 그 장소에서 지금 우리에게까지 그대로 전승된 반면, 발굴 과정에서 발견된 것들은 항상 부서지고 흩어진 것으로 대부분이 두번째 또는 세번째 옮겨진 위치에 있다. 바위 은신처나 야외에 있던 것들은 이미 오래전에 사라지고 없지만, 지하의 내벽과 바닥에 보존되어 있던 흔적들을 통해 동굴인들의 행동과 태도가 상당수 드러났다.

내벽 및 바닥과 관련해 네 가지 주요한 행동 유형을 관찰할 수 있다. 그림을 위한 내벽 선택, 자연적으로 생긴 요철 부분에 대한 해석, 내벽을 통해 암시된 행위들, 스펠레오뎀의 특정한 사용 방법이 그것이다.

내벽의 선택

앞에서 보았듯이 야외든 지하든 그림이나 암각을 구현하기 위한 장소 선택의 문제는 단순하지 않고 다양한 논리에 따른다. 동굴 내부에 어느 정도의 폭이 확보되어야 하는 것이 우선은 중요해 보인다. 그렇지만 단순한 복도(마르술라, 퐁드곰)나 작은 크기의 방에서는 이게 중요하지 않을 수 있다. 왜냐하면 그런 곳은 잘 선택되지 않기 때문이다. 반면, 넓은 동굴(니오, 쇼베, 루피냑, 핀달, 티토 부스티요, 네르하, 라 쿠야르베라)에는 그림을 그릴 완벽한 조건인데도 한 번도 사용되지 않은 내벽이 있기 마련이다. 쇼베 동굴의 첫번째 방(진흙 방)은 동굴에서 가장 크고, 그 내벽은 하얗고 매끄러워 그림을 그리기에 최적의 장소로 보인다. 그러나 그림은 맨 안쪽에서만 발견된다. 동굴 탐사 초기에 이런 사실에 나는 적잖이 놀랐다. 우리 연구 팀의 지질학자에게 자연 현상(공기 작용, 물의 흐름, 표면의 석회화)으로 벽의 표면이 서서히 손상되어 작품들이 파손된 게 아니냐고 물으니, 그의 답은 부정적이었다. 벽에 그림이 부재하는 것은 선택에 기인한 것이지, 이후 부식에 따른 것은 아니었다.

그 선택에는 두 가지 이유가 있을 수 있다. 그리고 두 이유는 모순되지 않는다. 쇼베에서는 왜 태양 빛이 전혀 들어오지 않는

완전히 깜깜한 곳에서 그림을 그려야만 했을까? 충분히 넓은 마이리에르 상부 동굴(타른에가론 주)에는 단 두 마리 들소만 그려져 있는데, 그곳은 정확히 '동이 틀 때' 빛이 드는 곳으로, 다시 말해 입구에서 들어오는 희미한 빛을 느낄 수 있지만, 이미 어둠 속에 있는 곳이다.

분명 내벽이 그림을 받아들이고 청원자는 그 수용을 직감할 필요가 있었을 것이다. 우리는 아메리카 남서부에서도 이런 행동 유형에 대한 현재 또는 최근의 예들을 많이 봤다.(2장 참조) 벽에 작업을 하기 전에, 그러니까 기술적으로 그림 그리기 쉬운 표면을 찾기 전에, 자신이 환영받는지 아닌지 알아보려고 노력했으리라고 충분히 짐작할 수 있다. 화가는 물리적인 차원이 아니라 정신적인 차원에서 이 벽에 그림을 그려도 되는지, 그 정도로 영험한 힘이 미치는 곳인지 알아볼 필요가 있었다. 반대로 그 벽면이 화가를 거부하거나 힘이 결여되어 있는지도 생각해야 했다.

장소와 벽을 택할 때, 음향적인 요소가 중요한 역할을 했을 수도 있다. 니오의 거대한 동굴에는 대부분의 그림이 그려진 검은 살롱이 있다. 이곳은 내벽이 공명상자 역할을 하는, 동굴에서 유일한 곳이다. 소리는 마치 성당 안에서처럼 점점 커지면서 울려 퍼진다. 이 자연 현상 때문에 그림을 그리기에 적절한 성스러운 장소로 지목되었을까? 충분히 그럴 법하다. 막달레나기인들은 이런 현상에 깊은 인상을 받지 않으려야 않을 수 없었을 것이고, 그들 나름대로 해석했을 것이다. 이에고르 레즈니코프(Iégor Reznikoff), 미셸 도부아(Michel Dauvois), 스티브 월러(Steve Waller) 같은 여러 전문가들이 장식 동굴과 은신처의 음

향 특성을 연구했다.[68] 그리고 상당수의 경우 그림이 여러 번 누적되어 그려진 곳과 최대의 공명 현상이 있는 곳이 일치한다고 추론했다. 이로써 이런 가설은 확실히 더 신뢰를 받게 되었다.

자연적 요철의 중요성과 그 해석

벽면의 초자연적 힘에 대한 믿음은 대단히 중요한데, 그도 그럴 것이 이 믿음 때문에 여러 가지 표현이 상당수 나왔기 때문이다. 이것만으로도 자연적인 윤곽들, 다시 말해 동굴 내벽의 움푹 파인 곳, 휘어진 곳, 갈라진 틈 등 울퉁불퉁한 요철과 굴곡이 지속적으로 사용된 이유가 설명된다. 이는 아무리 강조해도 지나치지 않은, 구석기 예술에서 가장 주요한 현상 중 하나일 것이다. 쇼베의 오리냐크기부터 빙하기 말까지 다음과 같은 활용을 볼 수 있다. 갈라진 틈은 야생 염소나 매머드(쇼베)를 표현하는 데 쓰였다. 움푹 파인 부분은 자연스럽게 사슴의 머리를 연상시켜 가장자리에 두 개의 뿔만 그리면 되었다(니오). 작은 석순들은 르 포르텔에서 남성의 페니스로 활용되어, 그 주변으로 남자의 몸이 그려져 있다. 또 요철 부분은 들소(알타미라, 엘 카스티요)나, 말의 머리(페슈메를), 메가케로스의 가슴팍이나 등팍(쿠냑, 라 파시에가), 유령 같은 머리(알타미라, 빌로뇌르, 푸아삭) 등으로 표현되었고, 움푹 파인 구멍은 음부(베데약, 코스케)로 표현되었다. 다양한 주제들이 표현된 것은, 특정한 동물이나 주제를 탐색한 것이 아니라 일반적인 그들의 정신 상태를 표현한 것임을 증명한다. 이만오천 년이라는 장구한 세월과 전 유럽의 동굴 예술에서 이런 항구적(恒久的) 현상이 발견된다는

것은 당연하다 여겨지지 않았지만 결국 이런 태도가 가장 근본
적인 것이었고, 여전히 근본적인 것으로서 남아 있다.[69]

우리만 해도, 구석기인들과 비슷한 시선으로 동굴 내벽을 바
라보는 것은 아닐까. 그런 시선으로 보다 보면 우리의 관점을 입
증하는 몇몇 발견으로 이어지기도 한다. 의심할 바 없이 다른 사
람들도 이 견해를 따를 것이다. 한 예로, 2004년 나는 타라스콩
쉬르 아리에주의 선사시대 테마파크(Parc de la Préhistoire)에
서 열린 국제 심포지움 참가자들을 인솔해 검은 살롱을 보여준
적이 있다. 그때 내가 든 램프가 두 개의 길고 검은 선이 따라간
끝에 있는 균열들을 비추었다. 니오 동굴에 익숙한 사람들에게
는 잘 알려진 선이었으나, 그때까지만 해도 별달리 중요하게 인
식되지 않았고 기껏해야 기하학적 부호로 여겨졌다. 그런데 그
선의 마지막 지점을 램프의 불빛이 지나갈 때 갑자기 야생 염소
의 머리 같은 것이 보였다. 자연적인 균열들이 머리와 가슴 형상
을 이루고 두 개의 검은 선이 하나로 모이면서 뿔을 만들고 있었
다. 그때 빠르게 살핀 거지만, 다시 봐도 내 첫인상이 맞는 것 같
았다.

다시 그곳을 방문했을 때, 이런 자연 현상의 활용이 같은 벽면
맨 왼쪽에 훨씬 간략하게 그려진 다른 야생 염소와 비교 가능할
지 한번 확인해 보고 싶었다. 이 야생 염소는 선 하나가 등을, 다
른 두 선이 뿔을 표현하고 있었다. 여기에 빛이 더해지면 훨씬
뚜렷하게 보였는데, 염소 왼쪽 부분에서 빛이 들어오니 머리를
연상시키는 돌출부가 선명하게 드러났다. 여기에 일부러 새긴
것이 분명한 곡선 하나가 턱 부분을 만들었는데, 그때까지만 해
도 전혀 눈치채지 못했다.

두 야생 염소는 아마도 같은 사람에 의해, 아니 적어도 암면에서 동물 형상을 주의 깊게 찾아본 동일한 마음 상태에서 나왔을 것이다. 자연적인 윤곽의 오른쪽 염소는 딱 봐도 정말 야생 염소였다. 램프를 들고 빛을 비추면 야생 염소라고 짐작이 될 만한데, 다른 염소는 그렇지 않았다. 머리는 내벽 바로 가까이 왼쪽에 빛이 들어와야 나타났으니까 말이다. 횃불의 빛이나 등잔불이 있을 때라야 이런 현상이 나타난 것이다. 바위 속에 내재되어 있던 동물에 생명을 준 것은 바로 불빛이었다.[70]

다른 발견들도 연이어 있었다. 2009년 나는 당시 동굴 감독관이었던 마르코스 가르시아(Marcos Garcia)와 오랫동안 우리 안내원을 해 준, 우리가 '체마'라고 불렀던 호세 마리아 세바요스 델 모랄(José-María Ceballos del Moral)과 함께 라 파시에가 동굴(칸타브리아)을 다시 방문했다. B 회랑에는 전체적으로 내벽의 돌출부를 이용해 형상화된 새 한 마리가 있었는데, 눈과 다리만 그려져 있었다. 새와의 유사성이 구석기시대 방문자들의 눈을 비켜 갔을 리 없다.(도판 19) 같은 벽면의 바로 옆에 붉은 점들이 나란히 찍힌 곡선이 있었다. 나는 이것이 한 동물의 배를 그린 걸 수도 있다는 생각이 들었는데, 언저리를 찾아봐도 그 선을 완성할 부조는 없었다. 그게 아니라면, 등을 표현한 선일까? 이 추측의 진실은 곧바로 밝혀졌다. 우리는 말의 머리와 가슴을 보았는데, 붉은 점으로 이루어진 선은 목 경부가 시작되고 등을 이루는 부분이었다.(도판 20) 이렇게 찾은 것들을 확인한 후, 내 친구 체마는 그렇다면 칸타브리아의 동굴들, 특히 몬테 카스티요에는 이젠 더 이상 비밀이 없다며 이렇게 외쳤다.[71] "나 다른 것도 알고 있어요!" 그는 급하게 이웃한 방으로 우릴 데려갔는

데, 한 세기 전부터 머리 없는 암사슴으로 유명한 방이었다. 부
조가 뚜렷이 드러나도록 램프를 더 기울여 보니 그때야 없는 줄
알았던 머리가 나타났다. 그러니까 이 암사슴은 완벽하게 다 그
려진 상태였던 것이다. 체마는 이 경험을 잊지 않았다. 2010년
말, 그가 아스투리아스 지방의 요닌 동굴을 동료들과 함께 다시

19. 라 파시에가 동굴. 새를 연상시키는 암면의 자연스러운 형태에
눈과 다리를 붉은색으로 칠해 새를 완성했다.

20. 라 파시에가 동굴. 도판 19의 새 바로 옆에 그려진 그림. 어떤 동물의 머리(왼쪽)와 가슴 같은 바위의 자연적 형상에, 붉은 점으로 된 곡선을 그려 그림을 완성했다.

보러 갔을 때, 누군가가 그에게 암사슴의 두 귀를 보여줬다고 했다. 두 귀는 명백히 따로 떨어져 있었다. 그때도 빛이 역할을 했는데, 자연 요철로 된 머리가 그 순간 그림자 속에서 홀연히 나타나 모두의 놀라움을 산 것이다.

요넌의 암사슴 머리만이 아니라, 여러 다른 요철들도 갑자기 변형된 모습으로 우리 눈에 비췄다. 라 파시에가 동굴의 메가케로스만 하더라도, 예술가는 처음에 머리에서 시작해, 이어 바위 속에서 혹처럼 불거져 나온 부분을 포착한 다음 자연적으로 갈라진 틈을 활용해 마무리를 지었을 것이다.(도판 21) 또, 니오의 깊은 회랑에는 '죽어 가는 들소'가 있는데, 수직으로 서 있는 것처럼 보이게 오목한 부분에 그려져 있었다. 이런 요철들은 오랫동안 연구되었을 것이다. 동굴에 자주 드나들던 사람들은 자신이 들고 있던 횃불에서 나온 희미한 빛줄기가 만들어낸 이 희귀

21. 라 파시에가 동굴. 무성한 뿔이 달린 큰 메가케로스. 바위의 갈라진 틈을 이용해 나머지 머리와 굽은 등을 그렸다.

한 상황에 주의를 기울였으리라. 자신의 후광이 동굴 벽면에 비치는 가운데, 이 벽면에 나타났다가 사라지는 형상에 특히나 흥미를 느꼈을 것이다. 아마도 바위에서 언제든 튀어나올 준비가 된 정령들을 보았다고 느꼈을지 모른다. 바위에서 이 정령들의 몇몇 신체 윤곽이 짐작되었을 수 있다.[72] 거기에 그림을 그려 정령을 완성해 주면, 정령과 접신되거나 그들이 가진 힘을 포착하게 되는 건 아니었을까. 물론 구석기인들만이 이런 행동을 한 것은 아니다. 멕시코의 바하칼리포르니아 예술에도 자연 윤곽선을 활용한 예가 있다고 앞에서 나는 언급했다. 카리브해의 타이노족이 성소로 여기는 동굴에도 유사한 예는 수도 없이 많다.[73]

동굴 내벽의 구멍과 균열 등은 앞에서 언급한 활용만이 아니라, 이미지를 창조하는 데 또 다른 역할을 했을 수도 있다. 아시아에서는 "바위의 자연 발생적인 균열에 어떤 이미지를 의도적

으로 조합한"것도 목격되었다. "아시아의 여러 무속 신화에서
는 바위의 균열이나 땅의 구멍 또는 단순한 동굴들도 정령의 세
계로 통하는 문"이라고 생각한다.[74] 지하 세계를 대하는 유사한
태도일 수 있는데, 이 균열들을 내세로의 틈입이라고 보는 것이
다. 거기서는 동물의 정령이 갑자기 솟아날 수도 있고 들어갈 수
도 있다. 어떤 의식을 결정짓는 여성성을 가진 초자연적 힘이 미
칠 수도 있다. 요컨대 수많은 예들을 확정된 사실처럼 말하는 것
은 이런 맥락에서다. 니오의 막달레나기 예술인 검은 살롱 첫번
째 벽면에는 두 마리 들소가 일종의 중선(中線) 같은 커다란 금
을 중심으로, 마치 그 선 안에서 나온 것처럼 양쪽에 그려져 있
다. 그보다 이만 년 가까이 앞선 쇼베 동굴에는 그런 예들이 차
고도 넘친다. 야생 염소, 오로크스, 들소 등은 앞쪽 부분만 그려
져 있고, 몸의 나머지 부분은 암면 속에 잡혀 있는 듯하다.(도판
22) 코뿔소나 말은 움푹한 구멍에서 솟아난 것처럼 보인다.

 이 동굴에서 가장 흥미로운 것은 쇼베의 두 주요 벽면 가운데
하나인 말들의 벽감의 전체적인 구성이다. 눈길을 끄는 놀라운
그림들로 뒤덮인 벽면은 한쪽 구석으로 수렴되는 듯한 모양인
데, 그 밑바닥에는 지름 약 15센티미터쯤 되는 구멍이 뚫려 있
다. 만일 연일 비가 세차게 내리거나 우기가 길어지면 빗물이 이
구멍으로 모여들어 흘러내려 간 다음, 이보다 좀 낮은 지대인 두
개골 방으로 들어가 그 방을 잠기게 할 수도 있었을 것 같다. 이
렇게 일종의 잠금 장치가 풀리면서 물이 쏟아져 내리는 예외적
인 현상을 우리는 십이 년 동안 두어 차례 보았는데, 바위 깊은
곳에서부터 나오는 꾸르륵하는 물 빠지는 소리도 들었다. 오리
냐크기인들도 만일 이와 똑같은 것을 봤다면 어찌 강한 인상을

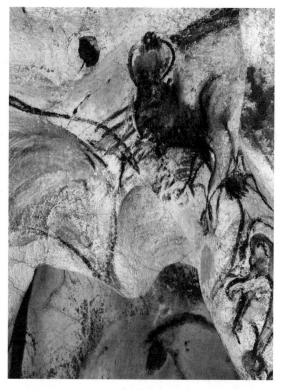

22. 쇼베 동굴 후실에 있는 들소의 상반신(위쪽). 암면 속에서
서서히 나오는 것처럼 의도적으로 그린 것 같다.

갖지 않을 수 있었을까. 아마 이곳을 아주 특별한 마법의 힘이
깃든 장소로 여겼을 것이다. 쇼베의 후실에 있는 두번째 주요 벽
면에는 중앙에 벽감이 있고 마치 두 개의 덧창이 달린 것 같은
접힌 면이 있는데, 바로 이 부분에서 말 한 마리가 나오는 것도
같다. 말의 뒤쪽 반구는 내벽 부조로 가려져 있다.(도판 22의 오
른쪽 아래)

　그러니까 동굴 자체가 중요했던 셈이다. 동굴의 본질이나 고

유한 특성이 전통적 신앙에 의해 해석됨으로써, 작품의 구현에 결정적인 역할을 했다. 동굴에 이런 의미를 붙이기 전, 즉 거기서 의식을 치르기 전에 동굴을 방문한 사람들은 내벽을 세심하게 관찰하고 조사하면서 그 잠재성을 발견하고 깊은 함의를 해독하려고 상당한 노력을 기울였다.

그림이나 암각이 그들에게는 어떤 면에서 초자연적인 세계와 접촉할 수 있는 기회였다. 이미지는 다양한 기능을 가질 수 있다. 신화를 재창조하고, 아직 입문하지 못한 자들에게 그 신화를 알게 해 주며, 동굴의 큰 방에서 다른 사람들에게 신화를 상기시키거나, 특히, 그 신화를 그림으로 그려 영원히 기리면서 영험한 힘을 손에 넣게 해 준다. 그밖의 다른 몸짓들은 내세의 힘과 직접 닿으려는 의지를 증명한다.

벽면 접촉과 벽면이 은닉하고 있는 것

우리에게 전해진 흔적들을 가지고, 벽면 너머의 세계와 접촉할 수 있는 세 가지 주요한 방법을 다음과 같이 구분하려 한다. 우선 음화 손 또는 양화 손, 손가락 선묘와 손대기 흔적, 마지막으로 거기 심긴 뼈들. 이는 소소하고 잘 알려져 있지 않은 유물이지만 상당히 중요하다.

손들

벽면에 손을 대고 안료를 주변에 묻힌 다음 숨으로 바람을 불어 안료가 퍼지게 하는 방식으로 윤곽을 표현하는 것은 어디에나 있는 몸짓이다. 어떤 맥락에서 이것은 낙서나 서명 이상의 의미

는 아닐 수 있다. 우리는 오스트레일리아에서 이런 예들을 보았는데, 손들이 갖는 의미는 그래도 제법 다양했다. 그런데 이 설명은 여러 이유로 장식 동굴에는 해당하지 않는다. 우선 음화 손들은 아주 깊고 외진 곳(삼형제)이나 깊은 구렁의 가장자리(코스케), 특별히 후미진 작은 방(가르가스의 손의 성소), 복잡한 구성의 벽(가르가스의 손의 대벽화) 등에서 자주 발견된다. 다시 말하면, 특별한 의미 없이 그냥 한 동작이라고 보기에는 조건들이 잘 맞지 않는다. 또, 가르가스에서 본 아이의 손, 즉 특별한 벽감의 손이나 어른 손이 도와 벽에 찍힌 손처럼 다른 주제들과 밀접한 관련을 갖는다. 따라서 우연히 벌어진 일이라거나 자기 서명을 남기려고 한 행동이라는 가설은 수용되지 않는다.

우리는 지나치는 장소 또는 살아가는 장소 등 아무 환경에 있는 게 아니라, 드물긴 하지만 습격의 대상이 되었고, 더 이상 증명할 필요 없이 영적 가치를 지닌 깊은 장식 동굴 안에 있다. 그러나 많은 사람들에게 그림은 단순히 중립적인 재료가 아니라, 의식을 치르기 위해 정교하게 준비하고 자세하게 연구해야 하는 대상이었다. 손을 벽면에 놓고 신성한 안료를 뿌리고 퍼지게 하는 과정에서, 손은 붉은색과 검은색의 안료와 함께 바위 속으로 녹아들면서 바위는 서서히 손과 같은 색을 띠게 되고, 그러면 정령들의 세계와 구체적으로 접촉하는 것이라 생각했을 것이다.[75] 이 동작은 의식이 끝난 후 손의 환영이 증언하는 직접적 연결이다. 양화 손도 의심할 여지없이 같은 원리로, 안료가 묻은 손자국이 바위에 찍혀 있거나, 코스케 동굴에 있는 아이의 손이 벽면 꽤 높은 곳 무른 표면에 찍혀 있는 경우가 그것이다.(도판 18)

23. 코스케 동굴. 불완전하게 표현된 두 손(위 왼쪽에 있는 것은 겨우 보인다). 손가락을 일부 접어서 그린 것도 같다. 아래 있는 손은 빗금이 그어져 거의 '파괴'되었다.

언제나 그렇듯이, 우리는 간단하고도 기본적인 설명에 멈춰 있다. 훨씬 더 복잡한 많은 의미들이 있을 텐데, 우리가 정확히 다 포착할 수 없는 것이다. 가끔은 같은 동굴(가르가스, 코스케)에서도 왜인지는 모르겠지만, 몇몇 음화 손들은 완전한 반면, 다른 손가락들은 다양한 형상을 이루며 불완전하게 찍혀 있다.(도판 23) 희한한 이런 현상에 대해 세 가지 설명이 제시되었다.

첫번째는 오스트레일리아나 다른 데서도 있었던 것처럼, 입문 의식이나 애도를 확실하게 표현하기 위한 의식적 신체 손상이다. 두번째는 병리적인 손상이다(레이노병 또는 아인훔 신드롬처럼 동상,[76] 괴저 등을 불러일으키는 병).[77] 후기 구석기시대에 이런 경우가 드물었다는 것을 고려하면, 의식적 신체 손상이 있었을 수도 있다. 이 점에 대해서는, 크림반도의 무르삭코바

에서 발굴된 여성 해골을 떠올려 볼 필요가 있다. 이 여성 해골은 청소년기에 양손의 새끼손가락 끝마디가 절단된 것으로 보인다. 훨씬 최근의 예를 보자면, 폴란드의 오블라조바 동굴에서 다양한 의식용 물건들과 함께 왼손 엄지손가락 뼈가 함께 나왔는데 절단으로 인한 것이 분명했다.[78] 그런데 코스케 발굴 이후 병리적 가설은 버려야 했다. 왜냐하면 두 동굴에 있던 것이 같은 손이 아닌 이상, 뚜렷이 구분되는 인간 집단들이, 가령 수백 킬로미터 떨어진 곳이거나 전혀 다른 환경(마르세유의 코스케, 피레네산맥 중심부의 가르가스)에 사는데도 같은 병 혹은 똑같이 심한 동상에 걸렸다고 봐야 하기 때문이다. 또한 동굴 깊은 곳에서 그들은 같은 기술로 장애를 표현하며 같은 방식으로 반응했다고 받아들여야 한다. 그러나 이런 가설은 근거가 약해 보인다.

훨씬 그럴듯한 가설은 앙드레 르루아 구랑이 제기했다.[79] 그에 따르면, 많은 수렵 민족들에게는 이것이 일종의 암호화된 수화 언어였다. 정확한 정보를 전달하기 위해 특정 손가락을 일부러 접는 것이다.[80] 사냥을 위해서만 아니라 정령들에게 말을 거는 행위로써 이런 암호를 사용한다는 것은 납득은 간다. 반면 그 의미가 무엇인지는 여전히 알려지지 않았다. 또, 손에 사용된 색깔은 보통 붉은색이나 검은색인데, 이것들이 각각 어떤 역할을 했는지도 알 수가 없다. 가령 장 쿠르탱(Jean Courtin), 마르크 그뢰넨(Marc Groenen) 같은 여러 연구자들이 손가락을 접었을 때 구석기 손들과 유사한 결과를 가져온다는 것을 실험을 통해 증명했다. 이들은 알려진 손가락 형상들을 모두 재구성했고, 그래서 그 문제는 어느 정도 해결된 것처럼 보였다.

윤곽선 및 손가락 선묘, 손대기 흔적

동굴벽화의 발견 이후, 벽에 있는 흔적의 수많은 예들을 알게 되었지만 그것이 무엇을 의미하는지 우리로서는 전혀 알 수 없다. 다양한 배치와 순서로 되어 있어, 손을 통해 암시하려는 것과 유사한 것을 의도했음을 짐작할 따름이다. 오랫동안 이런 별 볼일 없어 보이는 흔적들은 소홀히 여겨지거나 심지어 무시되어 왔다. 브뢰유 신부는 이를 '기생하는 선들'이라고 불렀는데, 동물 형상이 눈부시게 펼쳐진 벽면 위나 바로 그 근처에 있기 때문이었다.

앙드레 르루아 구랑은 다시 한번 자신이 '미완의 윤곽선'이라 부른 이것에 관심을 가질 필요가 있다며, 이를 '선사시대의 과학적 전통에 덜 부합하는 요소 가운데 하나'로 특정하면서[81] 특히 강조했다. "구불구불한 선이나 다발로 얽혀 있는 선, 마치 '혜성처럼' 꼬리를 무는 선, 막대기나 동물 형상으로 뒤덮인 표면들"은 대부분 미완이지만 가끔은 굉장히 섬세하게 완성된 것들이다.[82] 그는 이런 것들이 모든 세기에 발견되었고, 일반적으로 가장 큰 구성의 그림 가까이에 있는 경향이 있다고 했다. '마치 암각화에 그다지 대단한 재능은 없는 사람들이 바로 옆 중심 작품의 주요 주제나 선들을 모사하면서 그린 것'으로 보인다고도 했다.[83] 그리고 이런 흔적들은 '분명 종교 생활이나 성소 개념과 관련있다'고 결론지으며, 의식에 대한 장에서 그에 대한 이유를 언급한다. "이런 사실들을 통해 이 역시 의식을 치르는 행위의 차원에서 이해할 수 있는데, 대벽화를 장식하고 있는 것과 똑같은 순서와 체계로, 작은 판석 위에 대신 간략하게 겹쳐져서 그린 것들을 볼 수 있다."[84] 이 의식의 성격과 의미에 관한 질문은 명

확하게 던질 수 없지만, 그는 적어도 대예술가만이 아니라 다른
일반 사람들도 의식에 참여했을 가능성을 제기하는 것이다.

손가락 선묘는 충분히 무른 질료〔점토나 몬트밀스(Mond-
milch)[85]〕로 이루어진 벽이나 궁륭 천장에 손가락이 지나가면
서 사라지지 않는 자취를 남겨 놓은 것이다.(도판 24) 동물들
(라 클로틸드 동굴)이나 파동 형태들은 이렇게 기초적이고 단
순한 방법으로 그려졌는데, 르루아 구랑은 이런 것들도 '미완의
윤곽선'에 포함시킨다. 한편, 수많은 깊은 동굴 속 벽면 전체에
뭔가 새겨져 있는 것들도 있는데, 가령 수십 제곱미터 되는 면적
에 직선과 곡선들이 서로 교차하거나 얽혀 있다. 어떤 질서 체계
가 있는지 잘 알아볼 수 없지만, 최소한 이른바 자연주의적 표상
물은 될 수 있을 것 같다.

처음에 누군가가 우연히 동굴 벽면에 무엇을 그리며 시작된

24. 코스케 동굴. 벽면을 덮고 있는 손가락 선묘들. 암각(오른쪽 아래 직사각형)
위에 검은 말의 상부가 겹쳐져 있다.

동굴 예술이 수천 년이 흐르면서 그 위에 덧입혀 그려지면서 점
진적으로 발전한 것이라고 보는, 이른바 진화론적 입장에 따
라, 앙리 브뢰유는 예술 초기에 도처에 새겨진 선의 흔적들을 후
기 오리냐크기의 것으로 추정했다. 이어, 만일 오랜 단계에 걸
쳐 이런 흔적들이 존재했다면, 가령 가르가스나 삼형제 또는 코
스케 동굴 시대인 그라베트기(약 27,000BP)에도 존재했으니,
훨씬 더 이전 단계인 오리냐크기(봄라트론)에도 있었을 것이
라고 보는 것이다.[86] 물론 그 정도 규모도 아니고 그 정도 단단
한 안정성을 갖고 있지는 않았지만(라 클로틸드), 솔뤼트레기
중반(라스 치메네아스 동굴)이나 훨씬 후대, 즉 막달레나기(약
14,000BP)에 해당하는 루피냑이나 코바시엘라 또는 퇵 도두베
르 동굴에서도 나타난다. 따라서 이런 단순한 몸짓은 대부분 후
기 구석기시대 동안 반복되었다고 볼 수 있다.

이러한 흔적들의 반복은 우연도 아니고 무의미한 것도 아니
다. 코스케 동굴을 찾아 들어간 어떤 자들은 손가락을 최대한 멀
리 뻗어 보기 위해 제법 높은 데까지 올라가거나, 같은 방식으로
가장 아래로 뻗어 보기 위해 바닥을 기어갔다. 다시 말해, 이것
을 만든 사람들은 가능성의 한계에 도전하면서 흔적들을 남긴
것이다.[87] 이런 극단적인 조건들을 보면, 우연히 만들어졌다거
나 기계적인 단순한 행동이었다는 가설[88]은 버릴 수밖에 없다.

특히 중요한 예는 바로 루피냑의 경우다. 최근에 작고한 우
리들의 동료 케빈 샤프(Kevin Sharpe)와 레슬리 반 겔더(Leslie
Van Gelder)는 이 동굴의 궁륭 천장에 있는 손가락 선묘를 세심
히 연구한 끝에, 적어도 한 아이가 어른에게 들어 올려져 그중
몇 개를 그렸을 것이라는 결론을 냈다. 그런데 이 과정은 좀 복

잡해 보인다. 아이가 천장 표면에 표시를 해 나가는 동안 어른이
몇 미터를 이동해 줘야 하니까 말이다. 이 저자들이 지적한 대
로, 단순히 아무 데나 그리는 문제가 아니었다. "아이들을 이용
한 게 아니라 그냥 거기 있던 성인들이(게다가 어떤 것들은 어
른 키 정도 되는 데에 있으니까) 직접 천장에 그린 것은 아닐까?
어린아이가 최대한 손이 닿는 데다 그릴 수 있었다면, 어른은 그
뿐만 아니라 어린아이 손이 미치지 않는 데다가도 그릴 수 있었
을 것이다. 하지만 여기서는 적어도 어른들이 그림을 위해 아이
를 데려간 것이 분명하다. 왜? 좀더 안쪽이긴 하지만, 아이들이
비교적 쉽게 그림을 그릴 수 있는 벽면 하단에는 깨끗하게 아무
것도 그려져 있지 않기 때문이다." 더욱이, "아이들을 데리고 간
사람들은 늘 걸어 다니지만은 않았다. 몸을 돌리며 엉덩이를 움
직이거나 마치 춤을 출 때처럼 몸을 움직였다. 그 움직임의 흔적
들이 그대로 찍혀 있다."[89] 따라서 이것은 아이들을 함께 참여시
키고 싶었던 어떤 장소 또는 특별히 정한 벽에서 치러진 의식이
었다.

마지막으로, 전문적인 연구가 없어 다 파악하고 있지 못하
지만, 우리가 생각하는 것보다 훨씬 많은 수의, 벽면에 손을 대
는 의식이 실제로 이루어졌을 것이다. 내가 알기로 첫번째로 알
려진 예는 쿠냑의 경우다. 수천 년 전부터 입구가 막혀 있던 이
동굴의 발견 직후, 루이 메로크(Louis Méroc)와 장 마제(Jean
Mazet)는 붉고 검은 손자국의 존재를 강조했다. 이것은 벽면 위
에 양손을 짝을 맞춰 찍은 것이었다.[90](도판 25) 나중에 미셸 로
르블랑셰는 바닥에 있는 큰 안료 얼룩과 벽면의 붉은 흔적에 사
용된 안료 등을 분석하면서 이런 흔적을 남긴 사람들의 정체에

25. 쿠냑 동굴의 이 큰 붉은 야생 염소 그림 주변에는 둘씩 짝을 짓고 있는 검은 표식들이 있다.

대해서도 추정했다. "모든 것들은 다음과 같은 사실을 알려 주는 듯하다. 선사시대의 방문객들은 동굴의 방 입구 바닥에 있던 붉은 황토 더미에 그들 손을 담그고, 이어 여기저기 장식된 내벽을 만졌다. 가령 손가락 끝을 그림에 놓고 그 형상을 둘러싸듯 따라감으로써 형상을 더욱 고정시킨다. 또 흔히는, 이 도색물이 묻은 손바닥을 그들이 드문드문 흔적을 남긴 우둘투둘한 석회질 표면에 대고 문질렀다."[91] 두 가지 방사성탄소 분석을 했는데, 숯을 사용한 검은 손자국은 14,000BP 무렵의 것으로 나왔다. 이 시기라면 막달레나기인들의 행위로 보인다. 반면 이보다 먼저 있었던 데생 흔적은 그라베트기인들의 것이다. "약 만 년 후에도 쿠냑 동굴의 내벽은 계속 의식용으로 사용되고 있었다."[92]

또 다른 주목할 만한 예는 쇼베 동굴에 있다. 후실에서 마르

크 아제마(Marc Azéma)와 함께 오른쪽 벽면을 점검할 때 우리
는 여러 차례 손댄 흔적을 많이 발견했는데, 경우에 따라 손가락
선묘의 형태를 같이 띠고 있었다.(도판 26) 겹쳐진 흔적들 중 어
떤 것은 동물들 그림보다 앞에 있었고, 어떤 것은 그 반대였다.
따라서 이런 행위(손가락을 벽면에 대고 이동하는 행위)는 그
림을 구현할 때 바로 옆에서 이루어졌다고 생각해야 한다. 비스
듬한 빛에서나 보이는 이 표면상의 자국은 잘 눈에 띄지 않았을
것이다. 가르가스나 루피냑의 경우처럼 고전적인 손가락 선묘
들과는 다르다. 이 손가락 선들은 **선묘(線描, tracé)**라기보다 의도
적인 반복된 행위로 인한 뚜렷한 **흔적(trace)**이다. 비록 그 수가
많지는 않지는 말이다. 이 경우 행동 자체가 중요하지, 그 결과
가 중요한 것은 아니다. 결과물은 눈에 거의 보이지 않기 때문이
다. 벽면과 결합할 수 있는 유일한 이 방법 덕분에 보존도 탁월

26. 쇼베 동굴의 후실. 이 검은 형상들을 구현하는 데 있어 여러 시대가 뒤섞인
손대기 흔적이 있다. 아래에는 수직의 하얀 선각들이 있는데, 그림을 그리기 전
동굴에 살던 곰들이 낸 흠집이다. 마르크 아제마와 장 클로트의 모사화.

하게 되어 우리가 이를 주목하고 연구할 수 있게 된 셈이다. 다른 것들도 쇼베 동굴의 다양한 벽면에 존재한다. 앞서 다룬 미완의 윤곽선, 밑그림, 또는 중단된 스케치가 아니다. 암면을 손으로 직접 접촉하고자 하는 명백한 의지를 증명하는 것이다.

주술-종교적 맥락에서, 이와 유사한 행위들은 관련된 종교가 무엇이든 간에 세계 도처에 존재한다.[93] 벽면을 만지거나 그 흔적을 표시하는 것은 부분적이면서도 소박한 방식일 수 있지만, 사람과 바위 또는 그 안에 감추고 있는 힘 간에는 긴밀한 관계가 형성되었을 것이다. 목적은 결국 초자연적인 힘의 한 조각이라도 잡고 싶다는 것일 수도 있고, 벽면에 그림으로써 벽 너머 세계로의 접근 가능성(신체적인 접근이 아니라 정신적인 접근)을 시험해 보고(바위가 이런 욕망이 투사된 그림을 받아들일까? 아니면 그것을 원하는 사람을 받아들일까?) 싶은 것일 수도 있었다. 우리는 자세한 사항은 결코 알 수 없을 것이다. 그러나 이런 흔적이 우리에게 보여주는 것은 과정의 복잡성이다. 그림이든 암각이든 깊은 동굴에 이렇게 형상화하는 행위에는 분명 다른 맥락이 있었을테고, 그래서 여러 종류의 몸짓들이 분명히 수반되었을 것이다. 벽면에 다양한 형태로 반복해서 나타난 이 손대기 흔적 역시 바로 이런 맥락에서 나왔을 것이다.[94]

심겨 있는 뼈와 안치물

앙렌 동굴에서는 수많은 뼈들(뼛조각, 갈비뼈 조각, 각심(角心), 투창의 두 끝)이 동굴 내벽의 틈에 어떤 일정한 순서 없이, 현재 지면의 60센티미터에서 2미터 20센티미터 높이 여기저기에 끼워 넣어져 있었다. 이 틈들은 수평이나 수직 또는 약간 대

각선 방향도 있었고, 어떤 것들은 서로 교차되어 있기도 했다. 뼈들은 갈라진 틈새로 간신히 튀어나와 있었는데, 끝부분은 부러져 있었고, 그 골절은 이미 오래된 것이었다. 이 현상을 처음 관찰한 것은 로베르 베구앵이다. 우리는 이에 대해 함께 연구하기 시작했고,[95] 다른 동굴에서도 더 발견된 덕분에 계속해서 심화해 나갔다.[96]

앙렌은 심긴 뼛조각이 가장 많이 발견된 곳이다. 체계적인 조사로 일종의 편재성이 드러났는데, 그도 그럴 것이 이것들이 어디에나 있기 때문이다. 물론 밀집도는 조금 다르다. 밀도가 가장 높은 구역은 망자들의 방(Salle des Morts)으로, 삼형제 동굴로 통하는 아주 좁은 회랑 바로 위다. 여기는 사자들의 방과 후실 사이에 있는 복도의 일부분이기도 하고, 후실 내이기도 한데, 마지막으로 이 후실 끝에서도 그림들이 발견되었다. 막달레나기에는 사람이 거주하지 않았지만, 어떤 중요성을 띠고 있는 동굴 부분이라 할 수 있다. 실제로 이 구역 벽면 전체에 갈라진 틈이 있지만, 뼈가 심긴 곳은 그림 근처뿐이다. 대여섯 개에 이르는 뼈들이 뚜렷이 구분되는 열 개의 틈에 나란히 끼어 있었다.(도판 27) 붉은색이 살짝 감도는 구역 바로 위에 세 개의 앞니(두 개는 순록, 한 개는 소)가 바닥에서 1미터 50센티쯤 되는 높이의 벽면 틈새에 나란히 끼워져 있었다. 거주지와 구별되는 이 동굴 안쪽은 분명 특별한 역할을 했을 것이다. 왜냐하면 두 개의 뚜렷한 붉은 선이 연속해 그려져 있고, 바위 돌출부에는 붉게 칠이 되어 있는 데다가, 벽면에 안료를 분사한 흔적이 있으며, 갈라진 틈에 이빨과 여러 뼛조각들이 박혀 있기 때문이다.[97]

일부러 이렇게 놓은 것이 분명하다. 어떤 경우에도 홍수나 다

27. 앙렌 동굴 바닥에는
동물의 작은 뼛조각들이
막달레나기의 여러
바위틈에 박혀 있었다.

른 지질적 원인으로 인한 우발적 자연 현상으로는 볼 수 없을 것
이다. 우리는 받침대나 지지대처럼 '실용적인' 용도로 쓰였을
거라 가정해 봤는데, 그 배치나 분포가 너무 무질서해 그 가설은
버릴 수밖에 없었다. 예를 들어 바위틈에는 수많은 뼛조각들이
대부분 앞으로 기울어져 있거나, 사각지대처럼 시야에 잘 들어
오지 않는 바위 주름에 감춰져 있었기 때문이다. 따라서 그게 무
엇이든 뭔가를 받치는 용도로 사용되었을 가능성은 별로 없다.

우리는 사자들의 방에서 바닥에 수직으로 박아 놓은 뼈들도
발견했다. 발굴 중에 후실(입구와 맨 끝 바로 앞)에서 오십구 개
의 오브제[98]가 나왔는데, 두 무리로 나뉘어 있었고, 각기 뚜렷한
특성이 있었다. 막달레나기 중기에 이 동굴이 처음 점유되었을
때 심긴 것으로 보였다. 크기에 상관없이, 땅속에 완전히 묻혀

보이지 않거나 약간 튀어나온 정도였다. 중요한 것은 최대한 깊이 박으려 애썼다는 것이다.

이같은 기정사실에 대해서는 기능적이거나 자연적인 설명을 할 수가 없다. 이 오브제들이 우연히 거기 있었던 게 아니기 때문이다. 대다수가 긴 종대(縱帶)로 있었고 단단한 점토질에 깊이 파묻혀 있었다. 그리고 되만진 흔적은 없는 점으로 미루어 보아 막달레나기 때부터 그 상태 그대로였던 것 같다. 이런 경우, 누군가 그 위에서 발을 굴렀다거나, 가설에 불과하지만 물이나 다른 침전물이 유입됐다거나 하는 가능성은 별로 없어 보인다. 만일 이것들이 땅바닥에 있는 무언가(가죽, 끈, 또는 어떤 묶는 도구)를 고정하는 용도였다면 특정한 공간을 둘러싸고 있어야 한다. 그런데 그렇지 않았다. 이것들은 발견된 구역 여기저기에 분산되어 있어서 상징적 공간 구분을 위한 것이라는 가설은 들어맞지 않는다. 게다가 만일 이것들이 일종의 말뚝 같은 거라면 그 크기에 어떤 제한이 있어야 한다. 그런데 여러 단계를 거쳐 일정한 작업을 한 듯한 세 개의 이빨이 한 군데에서 한꺼번에 나왔고, 조각칼과 사암질의 평평한 판도 함께 나왔다. 이빨 하나에는 구멍이 뚫려 있고, 뿌리 부분이 위를 향한 것으로 보아 바닥에 있는 뭔가를 지탱하려는 목적은 아니었던 것 같다. 아니면 나중에 다시 사용하기 위해 무작위로 모아 놓은 것일까? 가령 장식 투창과 함께? 무작위로 배열되어 있어 딱히 무엇이라 확정할 수가 없다. 따라서 거의 튀어나오지 않는 땅속에 일부러 심어 놓은 오브제라 봐야 한다.

르 포르텔이나 몽테스팡, 퐁타네와 라바스티드 동굴뿐만 아니라 쇼베 동굴에서도 비슷한 종류가 나왔다. 쇼베에서는 두 개

의 동굴 곰 위팔뼈가 서로 10미터 정도 떨어진 곳에서 발견되었
는데, 각각 절반 정도 지면 위로 돌출된 채 심겨 있었다. 이 일대
는 구석기시대 동굴 입구 지대였다.

동굴 내벽에 심긴 뼛조각이나 부싯돌 같은 것들은 피레네산
맥의 장식 동굴(베데약, 튁 도두베르, 앙렌, 몽테스팡, 트루바,
라바스티드, 가르가스, 아스튀리츠, 에르베루아)에서도 제법
발견된다. 또한 도르도뉴(라스코, 베르니팔, 르 피조니에), 로
트(생트외라리, 레 피외), 부르고뉴(아르시 쉬르 퀴르)의 동굴
들과 아베롱(푸아삭), 스페인 바스크 지방(알체리, 에카인), 칸
타브리아 지방(라 가르마, 라 파시에가), 아스투리아스 지방(요
닌)의 동굴에서도 발견된다.

이 현상은 적어도 만삼천 년에서 만사천 년간 꽤 오래 지속되
었다. 가르가스의 골편들은 같은 동굴의 음화 손들과 매우 밀접
한 연관이 있을 수 있는데, 이 동굴 연대를 보통 26,800BP에서
약 460BP로 본다. 레 피외 동굴(미에르)에서도 음화 손들 옆에
서 골편 몇 개가 발견되어, 그라베트기라는 추측을 더욱 보강해
준다.[99] 브라상푸이에 묻힌 뼈도 역시나 아주 오래된 것인데 푸
아삭의 것과 연대가 거의 동일하다. 피레네 동굴의 대부분(앙
렌, 튁 도두베르, 라바스티드, 몽테스팡 등)은 막달레나기 문화
로, 로트 지방의 생트외라리 동굴도 이 시대다. 트루바 동굴(오
트피레네)에서 발견된 것들은 막달레나기 말기까지 이 풍습이
지속되었다는 사실을 보여준다.

수천 년 간, 구석기인들은 프랑스와 스페인 일대에 걸쳐 있는
수많은 장식 동굴 안에서 이와 유사한 행위를 했다.[100]

모든 장식 동굴의 예술은 주술-종교적 행위의 결과물이다.

이 점에 관한 전반적인 동의는 왜 동굴들이 흔히 '성소'로 묘사
되는지 설명한다. 이런 의식 행위는 벽면에 그림을 그리는 데 국
한되지 않고, 반드시 일부는 흔적을 남긴다. 이런 흔적을 찾아
내는 작업은 전문가의 영역이다. 발굴을 비롯해 동굴 및 집기 유
물 들의 연대를 추정하고, 이를 정확히 설명하고 해석하는 '고
고학적' 연구가 뒤따라야 한다. 이를 포기하면 가령 채색화만
연구하고 암각화는 연구하지 않거나 뼈는 연구하는데 석기는
연구하지 않는 것처럼 말이 안 되거나 옳지 않은 일이다. 적절한
방법론과 함께 주술 및 종교, 의식 유형에 따라 행동들이 어떻
게 다른지 구체적인 사실을 제시해야 한다. 그러나 이런 사실들
은 우리의 이해 범위를 초월하므로 실질적이고 기능적인 설명
은 할 수 없다. 앞에서 언급한 오브제들은 우리가 이해하는 차원
의 자연스럽고 실질적인 설명으로는 결코 환원되지 않는다.[101]
이렇게 놓인 오브제들은 그 상당한 수나 조건을 봐도 이동 중에
잃어버리거나 잊은 물건이라고 보기는 어렵다. 물에 떠밀려 온
것이랄지, 다른 동물이 가져다 놓은 것이랄지, 그냥 우발적인
행위랄지, 지지대로 쓴 것이랄지, 여러 곳에서 사용된 도구랄지
하는 가설 들도 다 그럴듯하지 않다. 더욱이 이것들이 발견된 장
소는 하나같이 장식 동굴이지 단순한 거주지가 아니다. 뼈나 부
싯돌, 다른 석기 및 골질의 오브제들은 대부분 동굴벽화 작업과
직접적으로 연관되어 심겨 있거나 끼워져 있었다. 따라서 특별
한 행위는 아주 특수한 장소에서 행해졌다고밖에 볼 수 없다.
　전 세계에 걸쳐, 또 다양한 맥락에서 유사한 행위에 대한 관찰
과 증거는 수없이 많다. 기본 동기는 일상 세계를 넘어서, 물리
적 현실의 장막을 걷어내고 저 너머의 세계로 가려는 의지였다.

그것이 어떤 형태든, 가령 헌물을 바치든(하나의 상징적 행위였다) 직접적으로 만지든 초자연적인 힘이 미치는 곳에 다가가려는 의지였다. 예를 들어 정통 유대교인들은 예루살렘 통곡의 벽 앞에 가서 기도를 할 때, 벽 틈새에 소원을 쓴 두루마리 종이를 넣는다. 이는 한 장소를 신성히 여김으로써 신성에 다가가는 정도를 한 단계 높였다는 의미다.

동굴과 신성한 장소에 대한 또 다른 예가 있다. 1980년대에 나는 미디피레네의 고대 선사유적 감독 자격으로 루르드 지역을 방문한 적이 있다. 동굴 개발 사업 구역에서 작업을 하기 전, 긴급한 구제 발굴[102]을 돕기 위해서였다. 그때 동료인 앙드레 클로(André Clot)가 한 작은 동굴을 유의해서 보라고 말해 줬다. 그 동굴은 유명한 마사비엘 동굴처럼 카르스트 지형으로, 성녀 베르나데트 수비루가 동정녀 마리아의 환영을 본 곳이었다. 수많은 순례자들이 통상적으로 지나다니는 곳에서 몇백 미터나 떨어져 있었다. 이 작은 동굴 한쪽에 천연 구멍 하나가 있었는데, 대략 50센티미터쯤 되는 입방형으로 안경, 지갑, 동전, 쪽지 같은 제물과 일종의 안치물이 삼분의 이가 다 찰 정도로 들어 있었다. 인근에 기적이 일어난 동굴이 있어 이곳 땅속 환경까지 신성화되었고, 항상 신비한 힘이 깃들어 있다고 여겨진 것이다. 온갖 물건들을 이렇게 쌓아 놓은 일종의 '이교적' 안치가 굳이 제제를 할 만한 것은 아니었을 뿐더러 관리자도 그런 행위를 왜 하는지 인식하고 있었던 것으로 보인다.

나는 앞에서 1991년 캘리포니아에서의 일종의 속죄 행위를 언급했다. 우리의 아메리카 인디언 안내원이 그림들이 그려진 벽면의 갈라진 틈 사이에 토종 담뱃잎 몇 가닥을 좀 집어넣으라

고 우리에게 부탁했던 것 말이다. 십 년 후, 이번에는 미국 북동부 몬태나 주의 애로 록에서 비슷한 의식을 보았는데, 바위 틈새에 작은 주화나 싸구려 진주, 담배며 약간 윤이 나는 돌 등이 박혀 있었다. 바로 그 안에 소인 정령(Little People)들이 산다는 것이었다.

장식 동굴 깊숙이, 바위의 갈라진 틈이나 주름 사이에 다양한 오브제를 심는 것은 앞에서 언급한 것과도 연관된다. 다른 세계와 접촉한다는 기본 개념을 굳이 의심하지 않는다면, 오브제의 성격과 그것들을 다룬 방식을 두 가지로 구분할 수 있을 것이다. 하나는 가져다 놓는 식이고, 다른 하나는 벽면이나 바닥에 심는 방식이다. 헌물을 가져다 놓는 것은 심는 방식보다는 덜 중요해도 상징성을 갖는다. 즉각적인 보답을 바라지 않고, 우리가 사는 세계에서 저쪽 다른 세계로의 일방향적 관계를 설정하는 것이다. 그 장소에 있는 시간만큼은, 그리고 그 후에도 약간의 호의와 보호를 베풀어 주고 제발 벌하지 않기를 부탁하는 것이다. 어떤 충성과 예의, 또는 호혜(互惠)의 증거이다.

틈이나 바닥에 오브제를 심는 것은 비슷하지만 약간 다른 범위의 행위이다. 이 경우는 산 자들의 세계와 신비한 힘들이 사는 세계를 가르고 있는 베일을 고의적으로 약간 벗기는 것이다.[103] 이것은 그래서 오브제 자체가 아니라 그 행위, 바위나 땅 속에 감춰진 힘에 직접 닿으려는 그 의지가 오히려 중요하다. 그 힘의 한 조각이라도 포착해 살면서 제기되는 영원한 문제들(병, 운세, 식량 획득 등)을 해결하려는 것이기 때문이다. 이는 아마도 입문하지 않은 개인들이나, 환자 또는 어린아이 들이 그들만의 방식으로 참여한 것일 것이다.

후기 구석기시대 전반에 걸쳐 지속된 이 행위는, 깊은 합일감을 강하게 느끼게 해 주었다. 바로 이것이 유럽 동굴의 벽화 예술에 영감을 준 것이다.

동굴에서 나온 것을 활용하기

이같은 모든 것을 고려하면 동굴에 드나들었던 사람들은 거기서 발견된 것들을 이용해 보고 싶었다고 추측할 수 있다. 물론 그들이 우리에게 명백한 실마리를 남긴 것은 아니지만, 기회가 있을 때 그런 행동을 했을 수 있다.

하지만 어떤 경우에는 몇 가지 증거가 있다. 1912년 튁 도두베르의 발굴이 있었을 때, 젊은 발굴자들과 그들의 아버지 앙리 베구앵 백작은 동굴 곰의 두개골 뼈들이 바닥에 흩어져 있는 것을 보았다.[104] 몇몇 두개골에는 송곳니가 빠져 있었다. 또 하나는 석순의 돌출부와 부딪혔는지 부서져 있었다. 추론컨대 아주 화려한 특별한 장신구를 만드는 데 쓸 목적으로 가져가 모았을 수 있다.[105] 그렇지만 그 이후에 다른 뼈들도 그런 용도로 가져갔는지 확인해 볼 길은 없었다. 해골의 다른 뼈들에 대해서는 우리가 전혀 알 수 없지만, 송곳니만큼은 확실하다. 어쨌든 장신구 용도로 쓰기 위해 수확해 갔다는 해석은 여러 다른 가설(보호를 위한 부적, 약용) 가운데 하나에 불과하다.

장 쿠르탱이 코스케 동굴을 처음 방문했을 때, 접근 가능한 천장의 넓은 표면과 벽면 들이 제법 깊게 긁힌 것을 보았다. 근처 발치에는 벽면의 하얀 물질이 거의 남아 있지 않았다. 다시 말해 가루를 긁어모아 동굴 밖으로 빼 갔다는 얘기다. 당시 우리가 제시한 가설 중에는, 좀 황당할 수는 있지만 일종의 보디페인팅이

거나 다양한 가사 용도로 가져갔다는 내용도 있었다.[106]

십여 년 후 나는 같은 동굴에서 종유석과 석순 들이 여러 군데에서 부서져 있는 것을 발견했다. 불필요한 반달리즘도 아니었고, 그렇다고 통행을 용이하게 하느라 부순 것 같지도 않았다. 왜냐하면 그다지 방해가 되지 않는 곳에서 발견되었기 때문이다. 그래서 우리는 동굴 상부에 위치한 여러 응결물들을 자세히 살펴보았다. 선사시대인들은 접근 불가능해 숯이나 어떤 흔적도 없는 회랑들도 둘러보았지만, 응결물들은 하나도 부서져 있지 않았다. 따라서 이렇게 부서진 것들은 지진 같은 자연 현상에 의한 것이 아닐 수 있었다. 동굴의 다른 응결물들은 영향을 받지 않았기 때문이다. 대부분 종유석이나 석순의 양끝이 부서져 있었고, 다른 데서는 이런 것들이 발견되지 않았다. 따라서 이러한 스펠레오뎀은 몬트밀스처럼 누군가 의도적으로 깨서 동굴 밖으로 가져갔을 가능성이 충분하다.

그래서 우리는 이 응결물 또는 몬트밀스를 어떤 용도로 사용했을지 연구했다.[107] 가장 오래된 사용법은 찧어서 가루로 만드는 것으로, 기원전 사세기와 일세기 중국 약전(藥典)에서 발견되었다. 십구세기 중국과 십팔세기 유럽에서는 모든 종류의 병과 치료에 이것들(몬트밀스를 포함해)을 썼다. 열이 날 때는 발한제로 썼고, 심장병 치료(저칼슘 식이요법)에도 썼다. 또 출혈과 설사를 멎게 하고, 기침을 잦아들게 하거나 젖이 잘 나오게 하며, 부러진 팔이나 다리를 붙이거나 종기를 낫게 하고, 상처를 아물게 하고 위궤양을 치료하는 등 매우 다양했다. 오늘날 탄산칼슘($CaCO_3$)은 골다공증에 좋다고 알려져 있다(비타민 D와 함께 섭취). 또한 뼈의 재생이나 성장에도 좋고, 임신한 여성이

나 모유 수유를 해야 하는 여성에게, 그리고 피로를 예방하는 데도 효과적이다.

이런 예방적 역할이 스펠레오뎀의 대부분을 구성하는 칼슘에만 국한되는 것은 아니다. 마야인의 동굴에서 발견된 진흙 추출물을 놓고 여러 이견이 있었는데 최근 수정된 견해에 따르면 "마야인들은 일종의 토식 관습이 있었고, 이와 관련한 의식 때 다량 소비되었다"는 것이다. 더욱이 과테말라를 비롯한 지역에서는 "진흙의 의학적 효용이 현재 거주민들에게도 잘 알려져 있다. 그래서 설사를 치료하기 위해서도 먹었다." 또 임신한 여자들에게도 준다. 이 저자들은 다음과 같이 결론짓는다. "동굴은 병과 치료와 관련된다. 따라서 의약 목적으로 동굴 진흙을 찾아다녔다는 가설은 논리적이다."[108]

이만 년도 훨씬 전에, 이와 유사한 태도가 코스케에 만연했을 것이다. 동굴 깊숙한 곳까지 남자나 여자 들이 찾아가 벽면의 가루를 긁어내고 응결물 조각들을 가져갔는데, 이것들이 초자연적 힘을 지녔다고 믿어서였을 것이다. 찜질용이나 약품으로 사용해 성공한 일이 있었다면, 모르고 지나갔을 리 없으니 민간요법으로 계속 통용되었을 것이다. 주로 풍부한 동굴벽화로 유명한 코스케 동굴에서, 우리는 특수한 의약품의 사용으로도 세계 역사상 최초의 사례를 갖게 된 것이다.[109]

우리의 발견 이후, 장식 동굴에서 몇몇 파편들이 사라지거나 응결물들이 부서진 다른 예들을 찾았고, 보고받기도 했다(가르가스, 쿠냑, 오르노스 드 라 페냐, 라스 모네다스, 엘 카스티요). 더 많은 것들이 사라졌는데도 아직도 사라진 줄 모르고 있을 가능성도 많다.

동물에 대한 태도

케냐의 마사이 마라에서 걸어가며 새끼를 낳고 있는 영양을 본 적이 있는데, 그때 다른 암컷이 이 영양을 보호하기 위해 주변을 맴돌고 있었다. 이 장면을 보고 탐내는 포식자들이 있을까 봐 그 시선을 돌리기 위해서였다. 또 누(아프리카산 소영양)의 연례 이동 때 강을 건너는 장면을 목도하는 행운도 누렸는데, 악어를 피하기 위해 최대한 빨리 건너가느라 물살이 거세게 튀는 장면은 정말 인상적이었다. 개코원숭이 무리는 노출된 공간으로 나가는 위험을 무릅쓰기 전에 한발 뒤로 물러나면서 관찰하는 등 온갖 종류의 조심을 했다. 원숭이들은 매우 취약해 보였다. 나도 비슷하게 물소 한 마리한테 쫓긴 경험이 있다. 또 언젠가는 아프리카 오지를 직접 발로 걸어 들어가는 힘든 모험을 감행한 적 있는데, 그곳은 분명 어떤 위험도 없고 별다른 장애물도 없는 비교적 안전한 곳이었다. 그런데 저 멀리서(다행히도) 기린들을 쫓고 있던 암사자 한 마리가 보였다. 나는 조심스럽게 뒤로 물러섰다. 이런 상황은 충분히 쉽게 상상할 수 있다. 그런데 야생에서 비록 사소해 보이지만 의도치 않게 매우 자주 이런 경험을 한다면, 우리 구석기시대 선조들이 얼마나 매순간 그들 주변에 있는 동물들을 신경 써야 했는지 짐작이 가고도 남는다. 동물의 외양이나 행동을 예의 주시하면서, 그들이 포식자가 될지 아니면 잠재적인 먹잇감이 될지 판단해야 했을 것이다.

수백만 년 동안 지속된 이런 조건으로 행동만이 아니라 사고방식도 형성되었을 것이다. 동물과 함께 살아가는 세계에서 동물의 역할을 파악해야 했을 것이다. 전문가들에 따르면, 그 결

과, "동물들은 (…) 인간 두뇌의 진화와 불가분의 관계를 갖고 있다. 심지어 동물 형상을 인지해 기록하는 기능이 시각 피질의 특정 영역에 자리잡았을 것이다."[110] 이는 논리적인 진화로, 동물을 보고 인지하는 것은 생존의 필수 조건이 되었다. 특히 수렵 및 채집자인 인간에게 동물은 없어서는 안 될 부분이었다. 우리가 구석기 예술 및 이에 영감을 준 개념들을 생각하고, 이 연구를 통해 무언가를 발견하려고 할 때마다 이 점만은 늘 머릿속에 간직해야 한다.

브뢰유 신부와 베구앵 백작의 '사냥 주술'에서는 동물이 기본적으로 먹잇감이며, 그에 적합한 의식을 치를 필요가 있었다. "사실상, 구석기인들이 사냥할 동물들을 그린 것은, 여러 가지로 사로잡고 싶은 목표가 있었기 때문이다."[111] 동물이 영양분을 공급해 주므로 사냥을 기원하고, 아울러 동물의 번식과 풍요를 기원하며, 위험한 동물은 없애 달라고 기원한 것이다. 우리가 이미 앞(1장)에서 보았지만, 이미지의 힘을 통해 동물들을 확실하게 속박하려는 목적이 있었다.

사실 수렵 민족과 동물들 간의 관계는 훨씬 복잡하다. 가령 많은 북아메리카 인디언 문화에는 동물들을 보호하고 사냥을 허가해 주는 동물들의 수장이 존재한다. 동물들은 사냥당해 죽고 나면 그 사냥감을 먹은 자들에게 이롭게 되므로 그 안에서 재생된다고 보았다. 이렇게 그들의 영속성과 미래의 사냥 가능성을 보장하는 것이다.[112] 의식은 희생당할 동물이 형제인 인류의 생존을 위해 자신의 죽음을 수용하는 차원에서 이루어진다. 먹잇감이 될 동물은 이렇게 사냥꾼에게 자신을 자유롭게 내주고, 자신을 바치는 것이다(아메리카, 시베리아). 그 대신 역증여(con-

tre-don)[113]가 행해진다. "역증여가 없는 증여는 결코 없다."[114] 낚시를 하거나 수렵을 하는 동물에 대해 존경심을 보여야 동물은 다른 것으로 부활하고, 그래야 계속해서 인간에게 호의적인 도움을 줄 수 있다. 즉 이런 경우는 만물의 중심에 서서 지배자로 군림하는 인간이 하는 일방적 주술 행위와는 거리가 멀다.

세계 곳곳에 존재하는 어떤 신앙, 특히 샤머니즘의 근본에는 인간종과 동물종을 포함한 여러 종들 간의 깊은 상호 연대에 대한 믿음이 자리한다. 가령 그린란드의 어떤 부족들은 샤머니즘적인 어휘를 많이 쓰는데, 조엘 로베르 랑블랭(Joëlle Robert-Lamblin)에 따르면, "인간 어린아이를 가리키는 말이 개나 턱수염바다물범의 새끼를 가리키는 말과 같다. 신화나 종교에서 인간 세계와 동물 세계 사이에 존재하는 동일성이 이렇게 환기된다."[115]

아메리카 인디언들에게 인간은 "자연 위에 군림하는 것이 아니라 자연 한가운데에 있는 존재다. (…) 따라서 이른바 의인화된 신은 논리적으로도 성립되지 않는다."[116] 구석기 예술에서 동물들이 절대적으로 우위에 나타나는 것이 비로소 이해된다. 우주의 힘을 지배하는 정령을 구현한 것은 동물들이었다. 인간은 그들에게 식량과 생존 같은 물적인 것만 의지하는 게 아니라, 더 중요하게는 정신적인 것도 의존했다. 건강, 삶의 균형, 조화 등 삶의 모든 양상에 나타나는 것들을 말이다.

이미 앞서 예술작품에 다른 동물종들이 조합되어 나타난 것도 보았다. 말과 들소의 조합(코스케, 퀴삭)이나, 실존하지 않는 상상의 동물들(라스코의 일각수)이랄지, 이상하게 몸이 변형된 형태들(튁 도두베르, 르 포르텔). 인간과 동물을 조합한 복합 피

조물들(삼형제, 가비유, 코스케, 라스코, 페슈메를, 쿠냑, 오르노스 드 라 페냐, 칸다모, 로스 카사레스)도 같은 세계 개념에서 나온 것이다. 여기에서는 동물들이 우리와 동등하며, 우리의 형제이고, 때로는 우리의 신들이다.

동물들은 미덕과 특별한 힘을 지니고 있다. 이는 특정한 현상을 통해 지각되거나 암시되곤 한다. 가령 주니 신화에서 양서류 같은 종들은 "물에 사는 존재인데, 사실이 그렇기도 하고 비유이기도 하다. 물속에 살거나 물가에 살 뿐만 아니라 비의 이미지로 표현되어, 주니족의 기우제에서 비를 가져오는 자로 활용된다."[117] 아프리카에는 일런드영양이 있는데, 남아프리카 산족에게는 동물-정령의 서열에서 가장 상위에 있다. 일런드영양은 이 부족에게 풍요를 보장해 주고 비를 내리는 데 중요한 역할을 한다. 신비한 힘을 지니고 있다고 여겨져 실제로 바위 은신처에는 수많은 그림들이 있다.[118]

구석기시대의 동굴이나 바위 은신처도 모두 이같은 맥락에서 생각해 볼 수 있다. 거기 그려진 동물들은 특별한 힘을 가지고 있었으며, 일종의 정신적 지주이자 신화의 영웅이었다. 우리는 그 몇몇 예들을 보게 될 것이다. 그들의 위계는 시간과 공간에 따라 다양할 수 있다. 예를 들어 오리냐크기에 주로 표현된 동물들(가장 무시무시해 가장 덜 사냥됨)은 후대에 주로 표현된 동물들과 다르다. 어떤 종들은 특정 지역의 예술작품에서 다른 종들보다 자주 보인다.

그런데 동물들이 이렇게 주요한 역할을 하는 데 비해 인간을 그린 그림들은 극히 적다. 구석기 세계에서 인간들은 무대의 중심에 서지 않았다. 가끔, 어떤 사람들은 자연적인 배경이 없는

것에도 놀란다. 풍경이나 나무, 별들도 적어도 우리가 바로 알아볼 수 있는 방식으로는 그려지지 않았다. 구석기 예술은 인간의 생활을 정확하고 완전하게 표현하는 사진과 같은 묘사 예술이 아니었다. 물론 이야기를 들려주기는 하나, 구석기 예술에는 어떤 동물들이 본질적으로 가지고 있다고 간주되는 힘이 실려 있다.

반면, 우리가 기하학적 부호라고 부르는 수많은 상징적 기호들은 동물과 관련된다. 전문가들은 이것을 사냥용 무기의 도안이거나, 암수 성별의 상징, 아니면 트랜스 상태에서 본 것과 같은 시각적 환영이라고 생각했다.[119] 요컨대 우리는 그 정확한 의미에 대해서는 알 수 없다. 특정한 의미를 갖거나 정확한 역할을 하기에는 너무 많기도 하고 너무 자주 반복되어 나타나기 때문이다.

그러나 신화의 세계로 가 본다면 해석은 달라질 수 있다.

구석기 신화

모든 종교에는 신화가 있다. 그리고 신화의 묘사와 서술을 통해 각 집단의 신앙이 번역되며, 자연적인 세계와 초자연적인 세계가 함께 해석된다. 따라서 후기 구석기시대의 문화도 그들 자체의 신화를 갖고 있을 뿐만 아니라 벽화 예술 및 집기 예술 등의 이런저런 형태로 기록된 것은 필연적이다.[120] 더 나아가, 대부분의 동굴벽화는 신화를 바탕으로 한 것이거나 전통 설화의 틀 안에서 창작된 것이다. 기독교 교회나 힌두교 사원에 그려진 이

미지들이 그러듯이 말이다.

신화에는 다양한 역할이 있다. 그 다양성과 복잡성[121] 중에서 우리는 주요한 세 가지 특징을 구분해 볼 것이다. 물론 다 연결되어 있지만, 설명의 용이성을 위해 분리해 보기로 한다.

첫번째 역할이자 가장 근본적이고 주요한 역할은 설명적이라는 것이다. 이해할 수 없는 신비한 자연 현상에 직면하면 인간은 늘 그것을 해석해 보려는 경향이 있다. 물리적 조건 속에서 생존을 위해 동물과 함께 살아가는 인간(넓은 의미에서 호모 스피리투알리스)이지만, 또 다른 인간의 고유성은 과거와 미래에 자신을 투영하며 생각하는 능력이 있다는 점이다. 자신에 대해 질문하거나 자신을 둘러싼 세계에 대해 질문하면서 그 신비를 탐색하고 해명하며, 그것들을 이용하는 능력이 있다는 것이다.

그렇기에 이런 요구에 부응하는 신화들이 상당히 많다. 가장 흔한 신화 중 하나는 세계의 기원에 대한 창조 신화이다. 창조에는 여러 다양한 단계가 있었다고 보는데, 신에 의한 창조, 정령에 의한 창조, 그리고 그 형태가 무엇이든 간에 다른 데서 온 존재에 의한 창조가 있었다. 또한 여러 연속적 사건에 의한 창조도 있는데, 이를 통해 차후에 인간과 자연의 물리력 및 인간과 동물 간의 관계가 정해졌다. 우리가 살고 있는 환경의 창조와 관련해 신화를 만드는 것은 인간 사고의 보편적 과정이다. 이런 신화들은 무한히 변화하지만, 어떻게 보면 늘 상수를 갖는다. 가령 북아메리카 신화에서는 우주가 층의 세계로 이루어져 있고, 사람들은 시간이 흐르면서 자신의 인간적 한계를 극복하고 긴 여정을 거쳐 한 단계 한 단계 앞으로 나아간다. 이에 신화적 주인공이나 동물, 정령 들의 도움이 필요하다. 그들의 도움과 역할이

바로 신성한 이야기에서 서술되는 것이다.[122] 이런 모든 요소는
예술로 표현되기에도 좋다. 가령, 캘리포니아와 애리조나의 경
계에 있는 블라이드의 지상화(geoglyph)[123]는 모하비족이나 퀘
탄족이 마스탐호(Mastamho)라는 신성의 세계 창조를 기리기
위해 새긴 것이다.[124] 또 다른 신화들은 놀랍고 끔찍한 자연 현
상(천둥과 번개, 화산 폭발, 폭우, 대홍수, 기후 변화 등등)을 묘
사할 뿐만 아니라 그 원인과 결과, 최악의 사태를 피하기 위한
방법 등도 설명한다. 또한 이런 신화들은 동물에 대해서도 많이
다루는데, 그 역할과 중요성, 인간 또는 자연과의 관계에 대해
서도 말한다.

지상에 인간이 나타나고, 여러 예기치 않은 사건들(기독교
에서는 지상 낙원, 아담과 이브, 뱀의 유혹 및 카인과 아벨 신화
등)이 일어난 것도 창조 신화의 일부이다. 인간들 간의 상호작
용, 복잡한 위상 개념, 고유한 역할, 동맹, 금기, 분열, 적대감 등
이 신화 이야기의 많은 부분을 차지한다. 가령 오스트레일리아
원주민들은 신화에서 꿈의 시대를 말하기도 한다.

여기서 신화의 두번째 주요한 요소가 나온다. 집단 내부의 사회
적 역할이 그것이다. 신화는 한 집단이 겪은 여러 이야기를 통해
그 집단의 정체성을 드러낼 뿐만 아니라, 구전 문화를 통해 전승
함으로써 집단적 정체성을 만든다. 우리가 앞서 본 주니족의 교
회 프레스코화(2장 참고)도 그런 예라 할 것이다.

또 다른 중요한 사회적 역할은, 어떤 잘못된 행동이나 결과
를 환기함으로써 일종의 도덕적 함의를 갖는 이야기를 전한다
는 것이다. 오스트레일리아 북동부 끝(로라 지방)에 있는 한 은
신동굴에는 여성을 표현한 두 개의 그림이 있다. 한 여성은 다리

를 접고 앉아 발뒤꿈치로 자신의 성기 부분을 가리고 있고, 다른 여성은 무심히 뒤꿈치를 성기에서 몇 센티미터 떨어진 데 두어 모두가 그 성기를 볼 수 있다. 나를 그곳에 데려간 퍼시 트레자이즈가 들려주기로는, 두번째 여성, 즉 성기를 드러낸 죄를 저지른 여성의 이름은 젠젠인데, 한 노인이 눈을 손으로 가리고 "어이쿠, 어이쿠!" 하고 외치며 주의를 줬는데도 계속 그렇게 하고 있었다. 노인이 몇 번이나 소리쳤지만 아무 소용없었다. 결국 젠젠은 자신의 사위를 유혹해 이 원주민들의 성적 금기 가운데 가장 강력한 사항을 어기게 되었다. 그 결과, 그녀는 저주를 받아 얼마 못 가서 죽었다. 그녀의 이야기는 금기와 교태에 대한 경고를 상기시킨다.

마지막으로 세번째 주요 역할은, 신화와 그 신화를 구체화하는 그림이 그 자체로 힘을 지닐 수 있다는 것이다. 그림이라는 재현물은, 또 그에 걸맞은 의식은 어떤 세계나 사건에 영향을 미칠 수 있도록 한다. 다시 말하지만, 전통 부족들은 현재의 서양 문화처럼 자연을 지배하지 않는다. 동물을 자신과 비슷한 존재로 보고, 서로가 서로의 구성 요소가 되는 것이다. 한편, 복잡하고 위험한 세계에서 공격받기 쉬운 자신의 약점을 알고 있어도 결코 좌절하지 않는다. 그들은 이 우주의 모든 것이 연결되어 있다고 생각한다. 과거는 현재와 연결되어 있고, 인간은 정령 및 동물과 연결되어 있다. 총체적으로는 자연과 모두 연결되어 있다. 따라서 그들이 처한 문제를 해결하고 조건을 개선할 수 있다. 바로 이 지점에서 이미지는 표현된 주제의 발현으로 인식됨으로써 개입되는 것이다. 그려진 이미지는 주제와 친밀감을 유지하고, 때로는 완전히 동일시된다. 그림을 통해 그 주제에 닿을 수

있고, 그 주제를 통제하며, 그로부터 도움도 얻는다.[125] 오스트
레일리아 킴벌리의 완드지나처럼 그들의 그림은 신화를 살아
숨 쉬게 하면서 권력에 버금가는 힘을 갖고 있었다. 이 강력한
창조주 정령은 만물을 비옥하게 하는 비와 연관이 있으므로 비
를 통제할 수도 있다. 이와 유사한 최근의 예들이 유럽 교회에도
많다. 교회에 그려진 어떤 성인들은 이런저런 특수한 병을 치료
한다고 여겨진다. 프라하 로레타 교회에 있는 성 스타피무스는
'파트로누스 콘트라 돌로렘 페둠'이라 불리고, 성 리보리우스는
'콘트라 돌로레스 칼쿨리', 처녀인 성녀 오틸리아는 '콘트라 돌
로리스 오쿨로룸'이라 불린다.[126]

　우리에게까지 전해진 구석기시대의 이미지 가운데 어떤 것
들은 신화의 세 가지 주요한 역할, 특히 마지막 역할에 참여하는
것이 확실하다. 그렇지만 이미 오래전에 사라진 문화의 경우,
직접적으로 얻을 수 있는 설명이 거의 없어 신화를 제대로 다 이
해하기는 힘들다. 더욱이 그들의 도덕적 사회적 함의에 대한 이
해는 분명 우리 영역 밖이다. 우리는 어떤 의미를 갖고 있다고
보이는 일련의 이미지를 접하지만, 그 의미를 다 알 수 없어 그
것은 여전히 신비하고 매혹적인 상태로 남아 있다. 그렇지만 평
범하지 않은 결정적인 행동을 표현한 몇몇 사례에 대해서는 계
속 관심을 가지고 봐야 한다. 왜냐하면 거기서 치환된 신화를 엿
볼 수 있기 때문이다. 비록 세부 요소까지 정확히 이해하기는 어
렵지만, 대략적인 큰 선은 잡힌다.

　이 점에 대해서는 벽화 예술 및 집기 예술에서 끌어낸 세 가지
사례를 가지고 지금부터 살펴보겠다. 서로 다른 예들이지만, 어
떤 공통점을 보여줄 것이다.

쇼베의 비너스

쇼베 동굴의 후실에는 혼자 길게 늘어뜨려진 돌 펜던트가 있는데, 지면의 약 1미터 10센티미터 위까지 내려온다. 바로 맞은편에는 그야말로 장관을 이루는 사자들의 벽화가 펼쳐져 있다. 돌 펜던트는 여러 면이 다 장식되어 있다. 특히 후실에 들어가자마자 바로 보이는 한 면은 사자들의 벽화가 있는 벽면과 직각을 이루고 있고, 여기에 그려진 것은 '주술사'일 거라고 해석되곤 했다. 다시 말해, 얼굴을 옆으로 돌리고 서 있는 어떤 혼합형 존재로 보인 것이다. 상반부는 들소 같은 반면 몸 아랫부분은 약간 굽은 인간 다리를 하고 서 있다. 안쪽까지 들어가서 펜던트의 후면을 볼 수 없었던 것은, 바닥이 단단하지 않아 조금만 발을 디뎌도 흔적이 남을 것 같아서였다. 이런 선사 지대에 현대인의 흔적을 남긴다는 건 상상도 할 수 없는 일이었다.

몇 년 후, 동료 야니크 르 기유(Yanik Le Guillou)가 아이디어를 하나 냈다. 그 돌 펜던트를 블라인드 촬영을 하면 감춰진 뒷부분이 보이지 않겠냐는 것이었다. 접었다 폈다 할 수 있는 긴 장치 끝 부분에 디지털 카메라를 달아 찍는 식으로 말이다. 여러 번의 시도 끝에 비로소 검은 데생을 포착하게 되었는데, 매머드 한 마리, 사향소 한 마리, 사자 한 마리였다. 아울러 이른바 '주술사'의 보충물로 그려진 것도 함께 발견했다. 그런데 처음 우리가 생각했던 것과는 좀 다른 것이 나타났다. 이 들소 앞쪽과 아래에 삼각형의 치골 형태가 그려져 있고, 그 위는 검게 칠해져 있었다. 그리고 4센티미터쯤 되는 긴 수직 홈이 그려져 있어 보기에 따라서는 여성의 음부라고도 할 수 있었다. 정면에서 보면

28. 쇼베 동굴 후실. 사자들의 벽화 맞은편에 길게 늘어뜨려진 돌 펜던트가 있는데, 여성의 하반신(정면에서 보는 다리 삼각형 치골, 음부)이 그려져 있다. 손까지 그려진 팔이 보이고 들소 같은 게 그 위에 겹쳐져 있다. 사진은 질 토젤로(Gilles Tosello)의 복제품으로 장 클로트 촬영.

정말 여성의 두 다리처럼 보이는데, 다리는 한 지점에서 끝나고 발은 그려져 있지 않았다.(도판 28) 이 그림의 발견자에 따르면, "이 여성은 완전히 고전적이다. 그 비율이나 요소, 스타일, 해부학적 요소들의 선별 등만 보아도 오리냐크기 또는 그라베트기의 비너스와 같은 특성을 띠고 있는데 이것들은 특히 유럽 중부와 동부의 성소를 통해 잘 알려져 있다. 구석기 벽화 예술작품 가운데 퐁다르크의 비너스와 가장 유사해 보이는 것은 로셀에 있는 비너스이다."[127]

이 여성의 위쪽과 오른쪽에는 들소의 상반부가 그려져 있는데, 앞다리는 발굽으로 끝나는 것이 아니라 아래쪽으로 향하는 몇 갈래 선으로 끝난다. 이것은 구석기 예술에서 자주 볼 수 있는 인간 손들을 표현한 방식과 거의 동일하다.(도판 28) 따라서

이것은 인간이면서 동시에 들소인 혼합물을 그린 것이다. 그러다 나중에 여성이 불현듯 상상되어 바로 그 옆에 더 그렸을 수 있다. 두 주제를 다룬 기법이 동일한 것을 보면 두 그림의 작가가 같은 사람이라고 생각하는 것도 무리는 아니다.

몸의 아랫부분이 삼각형 치골과 음부로 강조된 것으로 보아 이론의 여지없이 여성을 형상화한 것인데, 왜 들소와 결합했을까. 들소의 성격을 떠올려 보면 조심스럽긴 하나 충분히 가능할 법도 하다. 신화에도 이와 비슷한 예가 무수히 많기 때문이다. 가령 미노타우로스나 다른 주인공들만 해도, 죽음을 피할 수 없는 운명인 인간들이 신이나 일부는 동물 형태를 하고 있는 정령과 관계를 맺는다는 것을 보여준다.

후실 입구 바로 맞은편에, 또 동굴의 주요한 장식 벽면 바로 옆에, 다시 말해 특별한 위치에 이런 '장면'을 갖다 놓은 것은, 작가와 그가 속한 집단이 받아들인 신화의 중요성을 시사한다.

라스코의 우물

라스코 동굴의 우물은 여전히 신비한 영역으로 남아 있긴 하지만, 구석기 벽화 예술에서 매우 희귀하고 명명백백한 현존을 보여주었기에 특히나 유명하다. 거기 그림들은 거의 검은색인데, 이산화망간 성분의 안료로 그려진 것이다. 특히, 발기한 남자를 볼 수 있는데, 홀쭉하고, 머리는 새 머리 모양이며 팔을 벌린 채 뒤로 나자빠져 있다. 그 앞에는 들소 한 마리가 그려져 있는데, 머리는 약간 꺾여 있고 갈라진 배에서 내장이 조금 흐르고 있다. 이 동물 뒷부분에는 가시가 달린 긴 작대기가 꽂혀 있다. 이

와 비교될 만한, 가시가 두 개 달린 작대기 하나가 남자 바로 밑에 있다. 남자와 똑같은 머리를 한 새는 가시 하나가 있는 횃대 위에 자리잡고 있다.(도판 29) 이 장면 왼쪽으로는 코뿔소가 멀리 걸어가고 있다. 들소처럼 이 코뿔소도 꼬리를 치켜들었다. 여섯 개의 점이 둘씩 짝을 이뤄 코뿔소 뒷부분 오른쪽에 그려져 있다. 반대편 벽면에는 검은 말의 상체가 그려져 있다.

우물에 들어가기 위해서는 후진에 들어가야 한다. 그 전에 큰 황소들의 방을 통과하고, 외풍으로 대부분의 그림들이 다 지워진 작은 회랑을 지나야 한다. 발견 당시에는, 우물에 접근하는 것이 상대적으로 훨씬 어려웠던 것으로 보인다. 한 2미터 정도 기어가면 부분적으로 진입을 막아 둔 두터운 붉은 점토 더미가 나왔다. 그러나 대담한 젊은이들이라면 줄 하나만으로도 바닥까지 거뜬히 내려갈 수 있었다.

이 더미는 지금은 없고, 철제 사다리를 타고 우물 바닥으로 내려갈 수 있게 해 놓았다. 다음은 노르베르 오줄라(Norbert Au-joulat)가 지적한 것이다. 이곳을 발견한 자크 마르살(Jacques Marsal)과 그의 친구들의 증언에 따르면, 점토는 불룩 튀어나와 있고 내려갈 때마다 덩어리들이 밀려 떨어졌다. 당시까지만 해도 이 사실은 이 동굴에서 가장 비밀스러운 후미진 장소를 방문한 선사인이 극히 적었음을 나타내는 지표로 해석되었다. 오줄라는 여기서 더 나아간다. 아마 우물에는 다른 입구가 있을 것이라고 보았다. 지금은 막혀 있지만, 거의 몸을 수평으로 눕혀 들어갔을 거라는 것이다.[128] 만일 그렇다면 이곳은 라스코의 회랑 중 하나가 아니라, 같은 언덕에 있는 두번째 장식 동굴일 수 있다. 이런 경우는 피레네산맥에서도 있었다. 볼프 산에도 세 개

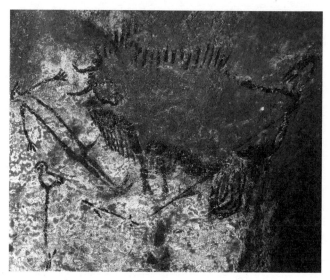

29. 라스코 동굴의 유명한 우물 장면. 노르베르 오줄라 사진. 2004.

의 동굴(앙렌, 삼형제, 튁 도두베르)이 있고, 니오와 레조 클라스트르, 가르가스의 두 동굴이나 이스튀리츠, 에르베루아, 옥소셀하야 세 동굴도 이런 식이다. 칸타브리아 지방의 몬테 카스티요에도 네 개의 동굴(엘 카스티요, 라 파시에가, 라스 치메네아스, 라스 모네다스)이 있다. 당시 입구가 분리되어 있었다 할지라도 이 작은 회랑의 그림들은 라스코의 다른 구역 그림들과 연결되었을 것이다. 말의 앞부분은 다른 회랑에 그려진 수많은 말들과 동일하고, '투창'이나 '기하학적 부호'들은 동굴 다른 곳에 정확히 대응을 이루는 대상이 있다. 코뿔소의 꼬리 아래에 있는 여섯 개의 검은 점은, 앙드레 르루아 구랑이 지적한 것처럼 고양이들의 샛길 맨 끝에 있는 여섯 개의 붉은 점을 생각나게 한다.

이 우물은 저지대부터 쌓인 탄소가스 비율이 높은 것으로 유

명하다. 라스코 동굴의 전(前) 큐레이터 마르크 사라데(Marc Sarradet)와 장 미셸 즈네스트(Jean-Michel Genest)의 설명에 따르면, 보통은 기계로 가스를 빼내는데 만일 이 기계가 작동하지 않으면 농도가 매우 높은 위험한 가스가 두통을 유발할 수 있다.

앞서 이야기한 그 유명한 우물 벽화에서 자주 언급되는 두 가지 사실이 단서가 될 수 있다. 동굴벽화에서 새는 잘 안 나오는 주제인데, 여기서는 두 번이나 나왔다. 누워 있는 남자의 머리가 새라는 것, 그리고 그 아래 똑같은 머리를 한 새가 횃대 위에 있다는 것. 다시 말하면 죽음이라는 개념이 두 번 제시된 것이다. 들소 앞에 뻗어 있는 남자를 통해 한 번, 치명적인 부상을 당한 동물 앞에 그려진 부호를 통해 한 번.

처음 이 동굴이 발견되었을 때, 이 장면은 문자 그대로 사람이 새 머리를 할 리는 없는데도 사냥을 하다가 일어난 사고로 해석되었다. 그래서 불운하게 죽은 사냥꾼의 무덤을 찾기 위해 동굴 내벽의 발치를 파 볼 계획도 세웠다.

그런데 이미 앞서 보았지만, 수렵 및 채집인들의 세계관은 생각처럼 그렇게 단순하지 않다. 바위에 그린 그림만 하더라도 일화적인 목적으로 한 것은 드물었고, 성스러운 장소에서라면 더더욱 그랬다. 흔히 이들은 부족의 신화나 신성한 이야기를 일종의 메타포로 표현했다.

라스코 동굴의 이 장면도 자주 언급된 것들을 밀접하게 연관시키면, 두 가지 층위로 읽을 수 있다. 유사한 상황이 구석기에도 있었다면, 죽음에 대한 개념이 오늘날 이 회랑에서 나타나는 독한 탄산가스와 관련이 있지 않았을까. 이런 관점에서라면, 새

라는 주제는 영혼의 비상을 환기하므로 이 메시지를 강화할 수 있게 된다.

좀더 심화하면, 죽음이라는 주제를 일차원적으로만 다룬 게 아니라 이차원적으로, 즉 최면이나 샤먼적 여행으로 비유한 건 아닐지 생각해 볼 수 있다. 이 낯선 체험의 순간에 사제의 영혼은 자기 육신을 떠나 초자연적 세계로 가 정령들을 만났을 것이다. 그리고 원하는 바를 간청했을 것이다. 여러 샤먼 문화에서 죽음은 최면과 비유적으로 동일하다. 가령, 캘리포니아 중부에서는 큰뿔야생양(비와 풍요를 상징하는 동물)을 죽인다는 것은 샤먼이 정신 여행을 한다는 것을 의미한다. 다시 말해 이로운 비를 내리게 하려면 이런 행동을, 즉 '죽는' 것과 같은 정신 여행을 해야 한다는 것이다.[129]

그렇다면 비로소 이 장면은 완전한 의미를 갖게 된다. 한 부족에게 가장 중요한 주제이니만큼 '우물'이라는 특별한 성격의 장소에 그리는 것이 더 유리하다고 생각했을 것이다.

새-새끼사슴

여러 유적에서 증명된 새-새끼사슴이라는 주제는(도판 30), 막달레나기 중기(라바스티드, 르 마스 다질, 생미셸 다뤼디 동굴)라는 시기와 공간(피레네) 속에 특히 잘 드러나 있는데, 가장 멀리 떨어져 있는 예들은 약 250킬로미터나 된다. 베데약 동굴의 경우에는 막달레나기 말기나 중기에 속할 수 있는데, 두 시기 모두 동굴 안에 잘 표현되어 있기 때문이다.

르 마스 다질의 새-새끼사슴은 1940년 마르트와 생쥐스트

페카르(Saint-Just Péquart)가 발견한 것으로, 이 놀라운 주제를 널리 알리는 데 이바지했다. 이 새끼사슴은 자기 몸에서 나온 물질로 된 횃대에 두 마리 새가 앉아 있는 것을 보기 위해 고개를 돌리고 있다. 1950년 로맹 로베르(Romain Robert)는 베데약에서 이와 너무나 흡사한 것을 발견했다. 같은 주제이지만 다리 위치는 약간 비교되는데, 르 마스 다질에 있는 것은 다리가 아래로 뻗어 있다면, 베데약은 접혀 있다. 그리고 베데약은 새가 두 마리가 아니라 한 마리다.(도판 30) 한스 게오르크 반디(Hans-Georg Bandi)는 1988년 생미셸 다뤼디의 한 조각상에서 동물 몸에서 삐져나온 물질이 항문이 아니라 음부에 연결되어 있다는 것에 주목했다.[130] 그리고 1991년, 로베르 시모네(Robert Si-monnet)는 1947년 자기 아버지가 라바스티드에서 이런 새끼사슴을 발견한 적 있다고 말했다.[131] 자세는 매우 유사하지만, 머

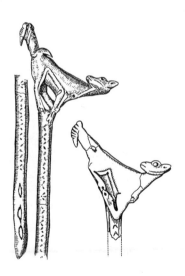

30. 프랑스 피레네 막달레나기의 새-새끼사슴이라는 주제를 보여주는 순록 뿔 투창기. 왼쪽은 생쥐스트 페카르가 발견한 르 마스 다질 동굴의 것이고, 오른쪽은 로맹 로베르가 발견한 베데약 동굴의 것이다.

리는 없고 공교롭게도 꼬리 부분이 부서져 다른 세 경우와의 동일성을 바로 단정하기에는 좀 무리가 있다. 몇 가지 공통된 세부 요소에도 불구하고 말이다.

이 네 가지를 종합해 보면 다음과 같은 공통적인 요소들이 나온다. 지지대(순록의 뿔), 오브제(동물 몸 뒷부분에 갈고리 달린 투창기), 기술〔환조(丸彫)〕, 어린 동물이라는 주제(새끼사슴), 등선을 입체감있게 강조한 새김(베데약, 라바스티드, 마스다질은 선 하나로, 생미셸 다뤼디와 라바스티드는 노끈을 꼰 문양으로), 갈고리(또는 새 위)에 난 평행 줄무늬가 그것이다.

이 발견으로 막달레나기인들의 세계관 및 관심사에 대한 질문들이 쏟아졌다.

첫번째 질문은 동작이 배변 자세인지 출산 자세인지 하는 것이다. 학문적 조예가 있는 여러 견해들이 나왔다. 페카르 이래로,[132] 상당수의 저자들은 배변 자세라고 썼다. "영양이나 염소, 사슴의 배설물은 똥그랗고, 작고, 여러 개가 따로 떨어져서 나온다."[133] 그런데 반디는 음부의 위치를 들어 배변이 아니라 출산 자세라는 견해를 나름 설득력있게 제시했다. 특히나 "모든 동물 전문가들은 동물은 배변할 때 일반적으로(아픈 경우만 제외하고) 뒤를 쳐다보지 않는다는 데 동의한다. 한마디로, 배변하는 것은 간단하고 특별히 관심을 둘 이유가 없다는 것이다."[134] 반면, 출산하는 암컷은 자주 뒤를 바라보는데, 순산하고 있는지 그 과정을 지켜보기 때문이다. 나선형으로 말린 굵은 덩어리들은 한 마리 또는 여러 마리를 출산한 후 배출된 태반이라고 본다. 이런 해석이 앞의 배변설보다 해부학적 생리학적 동물행동학적으로도 훨씬 합당해 문제는 해결되었다.[135]

표현된 동물의 종도 다양한 논쟁 대상이 되어 왔다. 확실한 것 하나는, 그게 야생 염소든 영양이든, 가령 피레네산맥이나 암석 지대에 주로 서식하는 특성이 있다는 것이다.

만장일치로 동의하는 것은 이 동물의 어린애 같은 외양이다. 머리 모양이나 가녀리고 섬세한 몸의 특성 때문에 '새끼사슴'이 라고 부른다. 무슨 종이든 간에, 뿔이 없는 아주 젊은 동물로, 출 산하는 중인 것을 재현한 것이다.

종을 명확히 알 수 없는 새가 한 마리 있든 두 마리 있든, 출산 장면이 반복해서 나온다는 데는 이론의 여지가 없다. 그것들은 동물 몸에서 나온 태반에서 바로 연장된 형상이다. 따라서 이것 은 비(非)자연적인 낯선 개념이다.

요약하면,

—야생 염소나 영양이 출산하는 장면이다.

—주요 등장물은 이전의 견해와는 다르게 아주 어린 동물 이다.

—새(또는 새들)의 모습은 동물행동학적 실제와 일치하지 않 는다.

—실용적이지 않은 이러한 오브제들은 어떤 특별한 장소에 서만 발견된다.

—마지막으로, 이 주제는 다양한 장소에서 몇 가지 차이점 을 두고 여러 차례 반복되는데, 세부 요소들은 일관성을 갖 는다.

마지막 사실에 대해서는 다양한 문제 제기가 있었다. 이러한 일종의 투창기 발견 이후, 타포노미(taphonomy)[136]에 대한 우 리의 지식도 발전했다. 지금까지 우리에게 전해진 유적은 선사

시대 전체 생산물 중 극히 일부분이다.[137] 따라서 새-새끼사슴
은 막달레나기에 아주 유명한 피레네식 주제였을 것이다. 여러
방식의 지지대 위에 다소 틀에 박힌 형태로 구체화되었을 것이
다. 만일 이 가설이 정확하다면, 막달레나기인의 잦은 이동이
확인되므로 지역 간 상호 영향이 있었을 것이다. 따라서 언젠가
또 다른 지역에서 나올 수도 있는 일이다.

같은 손에서 나온 것일까? 아니면 같은 집단에서 나온 것일
까? 다시 말해, 주제의 독창성을 설명할 수 있는 한정된 출토지
가 있을까?

사실, 우리는 이 물건들의 동시대성이랄지 어떤 것이 다른 어
떤 것보다 앞선다든지 하는 선후 관계에 대해서도 확신할 수 없
다. 왜냐하면 수백여 년에 걸친 다양한 시기에 배치되었을 수 있
기 때문이다. 슈바비셰 유라에 위치한 오리냐크기의 홀렌슈타
인 슈타델과 홀레 펠스에서 발견된 '사자 인간'에 대해서도 같
은 지적을 할 수 있을 것이다.

이러한 주제는 피레네산맥 막달레나기인들의 어떤 전설을
떠올리게도 하는데,[138] 각각 다른 장소에서, 더욱이 다양한 시
기에 전혀 이 새-새끼사슴에 대해서는 알지 못했을 예술가들이
제각각 별도로 만든 것일 수 있다. 아니면, 구전을 통해 알고 있
는 것에서 영감 받았을 수 있다. 아니면, 오브제들 중 일부가 특
별한 장소에 안치된 것으로 보아 어떤 중요성이나 의미를 부여
해 만들었을 수도 있다.

이 신화의 기저에는 이른바 어린 동물의 이야기가 있다. 이 동
물은 출산을 하기에는 좀 이른 나이로 보이는데, 어쨌든 출산을
한다. 현실과 잘 연결이 안 되는 첫번째 사실은, 또 다른 게 나온

다는 것이다. 바로 새(또는 새들). 요컨대 이 장면은 출산의 산물은 새라는 것을 암시한다. 모든 전통문화에서 동물의 종이 변화하는 예는 충분히 증명되었는데, 이것은 생각보다 좀 복잡한 문제다.

우리는 구석기 예술에서 인간과 동물의 특성이 혼합된 형상을 숱하게 보아 왔다. 라스코(도판 29 참조), 페슈메를, 쿠냑(도판 1)의 새 머리를 한 남자, 이 외에도 다양한 동물이 조합된 사례들(삼형제의 들소 머리를 한 순록, 쇼베의 발굽 있는 사자 등)도 발견했다. 이런 맥락에서 보면 아직 미성숙한 새끼사슴에서 새가 탄생하는 게 이상한 일은 아니다.

정확한 의미가 무엇이든 간에 이런 집기 물건이나 동굴에 그려진 그림들은 훨씬 정교한 사유를 하는 특별한 사람들이 있다는 것을 증명해 준다. 더욱이 이처럼 상상적인 세계는 아무나 쉽게 가질 수 있는 게 아니다. 이처럼 작품에서 보이는 동물들 간의 관계나 인간과 동물 간의 관계는, 먹잇감을 사냥하던 자들이 평소의 생활 장면을 단순하게 재현한 것과는 차원이 다르다.

요컨대, 남자이자 들소인 존재와 여성의 관계, 새 머리를 한 남자, 새를 낳는 새끼사슴과 같이 앞에서 소개한 후기 구석기시대에 나온 세 가지 예들의 공통점은, 자연에 있으므로 충분히 인식 가능한 세계와 눈에 뻔한 현실의 세계에서 나와 버린 듯한 상징 세계가 절묘하게 혼합되어 있다는 것이다.

이는 전통 사회, 특히 샤머니즘을 행하는 사회의 근본적인 특성이 유동성이라는 것을 상기시킨다(앞에서 충분히 언급했듯이). 실제로 살고 있는 현실 세계와 정령들 세계 간의 유동성 말이다. 이런 유동성의 세계는 환영으로 정령을 볼 수 있는 세계이

거나, 좀더 구체적으로는, 동굴 속 깊은 지하 세계를 방문함으로써 다다를 수 있는 세계이다. 또한, 인간 세계와 동물 세계 간의 끊임없는 상호작용을 유발하는 유동성이야말로 신화가 진정 함의하는 바다.

누가 이 예술을 했을까

남성과 여성 두 성별 모두 그리고 아이들도 동굴에 드나들었다는 사실은 증명되었다. 그러나 이 동굴에 그림을 그리고 암각을 새긴 작가, 특히나 대벽화와 매우 자연주의적인 표현의 작가가 도대체 누구냐는 여전히 밝혀지지 않았다.

오랫동안 암묵적으로 암면미술은 남자들에게만 부여되었을 거라고 간주되어 왔다. 그러나 페미니즘의 부상과 사고방식의 변화로 지금은 여자들에게도 부여되었을 거라고 본다. 이것은 정치적으로도 옳은 일이다. 이 입장이 이전의 입장보다 훨씬 지지를 받고 있는 건 아니지만, 그렇게 생각하는 건 온당하고 합당한 일이다. 2009년 6월부터 타라스콩 쉬르 아리에주의 선사시대 테마파크에서 쇼베 동굴의 주요 벽화 중 하나를 영화로 만들어 상영했는데, 한 젊은 여성이 동굴 벽면에 그림을 그리고 있었다. 동료 클로딘 코엔(Claudine Cohen)이 저서『기원의 여성(La Femme des origines)』에서 잘 소개하고 있듯이, 선사시대 삶에 대한 개념들도 편견에서 벗어나, 다양한 견해들을 수용하고 있는 것이다.[139]

사실상, 우리는 이 작가들의 성별을 몇몇 예외적인 사례를 제

214

외하고는 전혀 알지 못한다. 코스케 동굴에는 높은 곳에 암각화
가 있어서, 키가 큰 사람이 했을 거라고 짐작하다 보니 성인 남
자 작품이라고 생각한 것이다. 음화 손이나 양화 손, 또는 손바
닥으로 찍은 점들(쇼베)에서도 만든 사람의 성별이 드러난다.
요컨대 두 성이 다 의식에 참여했을 것이고, 벽면에도 접근했을
것이다. 주요한 차이는 사람과 벽면 사이의 단순한 직접적인 접
촉의 흔적(찍힌 손이나 손가락을 이용한 선묘)이나 선 처리 기
술을 증명하는 정교함에 있다. 이 수준에 따라 그림을 그리는 자
들의 역할이 좀 달랐을 수는 있다.

그림을 그린 자들의 성별에 대한 가설을 제시하기 위해서는,
다시 한번 말하지만, 우리는 민족학적 사례와 그림의 내용, 단
두 요소만을 근거로 삼아야 한다.

일찍이 알려진 사실이지만, 오스트레일리아의 원주민 문화
는 남자들이 주로 점유하는 분야가 있고 여성들이 주로 점유하
는 분야가 있다. 어떤 종류의 지식이나 그림은 어느 성별에게
는 접근 가능하지만 다른 성별에게는 계속 접근 가능하지 않았
다. 따라서 남성 구역, 여성 구역 모두 존재한다. 클레어 스미스
(Claire Smith)는 예술이 남자들의 전유물이라고 생각하는 관습
적인 남성우위론과 싸워야 한다고 주장했다. 아울러 북아메리
카의 몇몇 지역이나 스리랑카 같은 다른 지역 동굴에서 여성들
이 남긴 작품이라고 알려진 예들을 언급하기도 했다.[140]

여성들은 장식 동굴에 접근했고 또 어떤 행위나 의식에 참여
했다. 따라서 내벽에 그림을 그렸을 가능성도 크다. 남성들의
경우도 마찬가지다. 오스트레일리아나 그밖의 지역에서 몇 가
지 사례가 증명되었다고 해서 주제나 기술, 장소에 따라 남성이

하는 일과 여성이 하는 일이 확연히 구분되었다고 말할 수 있을 까? 추정은 해 볼 수 있지만, 현재 연구 수준에서는 구체적인 근 거는 없다.

코스케 동굴이 발견되었을 때, 우리는 그림과 암각 사이에 차 이가 있는 것을 보고 이런 유형의 가설을 제안했다. 보통 그림이 암각보다 훨씬 크고 그 수는 적었다. 암각에는, 그림에는 없는 부호들이 종종 새겨져 있었다. 이 부호들은 가시처럼 깔끄럽거 나 깃털 모양인데, 주로 화살 같은 투창 무기를 닮았다. 그런데 무기는 자르거나 구멍을 뚫는, 그러니까 피를 낼 것 같은 무기 로, 대개 수렵 및 채집 사회 남성들의 전유물이다.[141] 그래서 우 리는 결론을 내렸다. "아마, 코스케 동굴에서는, 가설이긴 하지 만 흔히 화살을 맞은 듯한 동물은 암면 조각 방식으로 남자들이 한 것이고, 화살을 맞지 않은 것들은 그림 방식인데, 이건 여자 들이 한 것이 아닐까? 우리가 이 분야에서 어떤 것을 증명할 수 있을지는 의문이 들지만, 아직은 질문 형태라 할지라도 충분히 제기할 만하다."[142]

사반세기 전부터 동굴 그림은 남자들이 했을 것이라고 당연 하게 생각해 왔고, 생물학자이자 수렵가인 데일 거스리(Dale Guthrie)는 이런 주장의 선동자였다.[143] 하지만 그 기본 전제는 약간 의심스럽다. 수렵 및 채집 사회에서는 사냥, 특히나 아주 몸집이 큰 짐승을 사냥하는 것은 남자이고, 여자들은 주로 채집 을 했다. 물론 예외는 있다. 남자들도 때로는 버섯이나 야생 과 일을 따 모으는 일을 했고, 여자들도 몸집이 작은 동물들이 손 에 잡히면 죽이거나 집단 사냥을 할 때 몰이꾼 역할을 하기도 했 다. 그러나 총체적으로 보면, 큰 사냥감의 공급자는 남자였고

식물 자원의 공급자는 여자였다. 들소를 잡아 오는 것이 식용 뿌
리 식물이나 열매를 바구니에 담아 오는 것보다야 훨씬 장관을
이루는 일이었겠으나, 오래전부터 이루어진 연구에 따르면, 여
성들이 가져오는 먹거리들은 늘상 필요했고 장기적으로 보면
더 중요했다. 그도 그럴 것이 한 집단 필수 먹거리의 삼분의 이
가량을 책임지기 때문이다.[144] 다시 말하면 여자들은 훨씬 안정
적인 방식으로 일상의 안전을 보장했다. 따라서 하는 일에 위계
가 있을 수는 없다. 더 숭고하거나 덜 숭고할 것은 없고 두 성별
은 최적의 가능성에 맞는 일을 배분한 것이다. 남자들은 훨씬 힘
이 세고 빨리 달리니 더 쓸모가 있었다. 여자들처럼 임신이나 챙
겨야 할 어린아이들 때문에 신체적 제약을 받지 않았다. 남자
들은 큰 사냥을 하다 보면 위험에 노출될 수 있었지만, 집단의
존속을 위해서 출산을 담당하는 여성보다는 어떤 면에서 덜 귀
했다.

그런데 암면미술의 주요한 세 가지 주제(기하학적 부호, 인
간, 동물) 가운데 그 수가 가장 많은 것은 기하학적 부호이고, 시
야를 사로잡는 것은 몸집 큰 동물들이다. 작은 크기의 종들(새,
토끼/산토끼, 물고기)은 좀 덜 그려졌다. 후기 구석기시대에 가
장 빈번하게 등장하는 동물은 말, 들소, 오로크스, 매머드, 순록,
사슴, 야생 염소 등이다. 털코뿔소나 곰, 동굴 사자들은 덜 표현
되어 있다. 따라서 이 그림들은 사냥꾼의 주제로, 그들이 주변
에서 맞닥뜨리는 사냥감, 포식동물, 여타의 큰 짐승 등을 그렸
을 것이다. 반대로 식물이나 채소 그림은 부재한다. 마찬가지로
어린이, 아기, 출산이나 가사 장면, 그리고 우선적으로 여성과
연결시킬 수 있는 주제도 없다. 결론을 내기보다 좀더 신중한 자

세를 취해야 하긴 하지만, 주로 '여성적인' 주제보다 '남성적인' 주제를 훨씬 많이 선택한 것처럼 보이는 것은 사실이다.

거스리는 훨씬 더 나아가는데, 따라갈 수가 없을 정도이다. 그는 사냥꾼의 예술만이 아니라, 수많은 나체 여성상을 예로 든다. 주로 성적인 부위(가슴, 엉덩이, 음부, 실루엣)나 독립적으로 그려진 음부 등을 이른바 에로틱한 소재로 추론하고, 벽화 예술이나 집기 예술에서 나온 여성들의 이미지와 『플레이보이(Playboy)』에서 발췌한 사진들을 재밌고도 선정적으로, 때론 도발적으로 비교한다. 그는 "지금까지 보존되어 온 구석기 예술은 남성들이 몰두하는 주제를 그린 게 많다. 그러니 남성들에 의해 제작된 것으로 보인다"[145]고 결론짓는다. 즉 사냥이나 여성이 욕망의 대상으로 비유된 것이었다. 그에 따르면, 테스토스테론 냄새가 나는 이런 예술은 십대 소년들이 그린 것이며, 이들이 동굴에 가서 즐겨 그렸을 거라고도 말한다.

예상대로 비평가들이 그에게 달려들었다.[146] 젊은이들(소년들 또는 소녀들, 아니면 소년들 그리고 소녀들)[147]은 지하 성소에 접근할 수 있거나 접근해야 했고, 어떤 소년들(혹은 소녀들)은 아마도 거기에서 행해진 의식의 틀 안에서 몇 가지 그림을 그렸을 것이다. 그들이 그린 것이 흔히 성기를 떠오르게 해[148] 문화적으로 에로틱한 성격을 갖기는 한다. 하지만 우리가 지금까지 살펴본 것처럼 깊은 동굴의 그 특별한 성격을 감안하면, 이만여 년 이상 유럽 영토 거의 전역에서 이런 동굴이 짓궂은 소년들의 놀이터 또는 모험을 감행하는 장소로 쓰였을지 모른다는 그의 상상은 말도 안 된다.

어떤 자폐증 아이들은 놀라운 능력을 가지고 있다. '자폐적

학자'라고도 불리는 이들의 놀라운 능력은 관심을 끌 만하다. 그래서 이런 아이들이 어떤 형태로든, 부분적으로라도, 구석기 예술의 실현에 기여했다는 가설도 나왔다.[149] 실제로, 심각한 지적 장애를 가진 아주 어린 자폐아들의 경우, 태생적으로 놀라운 예술적 재능을 보여주는 경우가 더러 있다.[150] 동굴 예술과 이런 아이들이 그린 그림, 특히 동물 그림을 비교한 적이 있다. 가령 나디아라는 어린 영국 소녀는 지적 장애가 있어 거의 말을 못하는 아이였다. 그런데 "그 내용이나 스타일에서 놀라운 유사성"[151]을 보여주었다. 그러나 저자가 추론하는 것은 구석기 예술이 이런 식의 자폐가 있는 자들에 의해 이루어졌다는 게 아니라, 구석기인들이 예술을 하는 데 반드시 우리와 똑같은 정신 능력을 갖고 있지는 않았다는 것, 가령 언어 능력에서의 한계가 자폐아들의 한계와 비교할 만한 것이라면, 바로 이 점이 그들의 예술적 재능을 설명해 줄 수도 있지 않겠냐는 것이다.[152] 그런데 이 논문은 발표되자마자 수많은 공격을 받아 결국 인정되지 않았다. 구석기 예술은 허공에 존재하는 것이 아니다. 약 한 세기 반 전부터 발굴과 조사를 통해 구석기 집기 예술 및 장식품을 비롯해 그들이 가진 기술과 전반적인 생활양식에 대한 연구가 이루어졌다. 특히 세계 곳곳의 수렵 민족과 비교를 통해 구석기인들이 정신 발달 측면에서 우리보다 열등하다는 식의 가설은 배제되었다.

구석기 문화에서, 어디에나 있었을 법한 자폐아의 역할은 전혀 다른 차원에서 다룰 문제이다. 이 '현자적' 능력을 소유한 아이들은 독창성 때문에 '정령들의 주목'을 받는 등, 특별한 고려 대상이 되었을 가능성이 있다. 그럼에도 불구하고 우리는 실제

로 종교적 전문가 역할을 한 아이들이 있었다는 민족학적 사례는 전혀 가지고 있지 않다. 그러나 특별한 현자적 능력을 소유한 아이들이 은신동굴이나 바위 벽에 그림을 그리도록 특별히 선발되었을 수 있을 것이다. 그리고 아마도 그건 결정적이었을 것이다. 왜냐하면 이런 활동은, 자신들의 한계 때문에 영역 밖이었던 종교 제례 행위와는 불가분의 관계였기 때문이다.

한 가지 사실이 남아 있는데, 구석기 동굴벽화의 뛰어난 수준과 그 창작자에 대한 암시에 대해 생각해 봐야 한다는 것이다. 그것은 그 형태나 기술에서 고도의 숙련성을 보여주는, 다시 말해 주제를 완벽하게 다룰 줄 아는 진정한 예술가의 존재를 증명하는 게 아닐까. 뛰어난 그림이나 암각으로 장식된 동굴이 우연이라기에는 너무나 많다. 쇼베의 오리냐크기 문화부터 알타미라, 니오, 르 포르텔의 막달레나기 문화에 이르기까지 프랑스든 스페인이든 수많은 걸작들이 있다. 많은 작품들의 시각적인 영향은 다양한 방법을 통해 이루어졌다. 쇼베에 있는 말들의 벽화나 사자들의 벽화에서는 예술가가 숯을 으깨서 그것을 부드럽고 하얀 어떤 물질에 섞었다. 그러면 검은색부터 짙은 푸른색에 이르는 농담(濃淡)을 얻을 수 있었다. 그(또는 그녀)는 안료를 머릿속에서 능숙하게 펼친 다음, 몸으로 일종의 '모델링'을 했을 것이다. 다시 말해 요즘 '찰필(estompe)'[153]이라고 부르는 과정을 거쳤을 것이다. 가장 놀라운 예 중 하나는 라스코에서 발견된 왜상(歪像)의 암소인데, 일부러 비현실적이지만 아주 능숙한 방식으로 그려졌다. 왜냐하면 그림이 벽면 높은 곳에 위치하기 때문에, 일그러진 형태로 그려야 관객이 아래에서 보면 완벽한 비율로 나타났다. 이런 그림들을 초보자나 어린아이, 아니면

장애인이나 예술 감각이 없는 자들이 그렸을 리는 없다. 물론 이런 것들을 수량화하는 것은 어렵다(어떤 특정 그림에 점수를 매기는 것은 어렵다). 하지만 대략 드러나는 법이다.[154]

이로써 다양한 결과가 뒤따른다. 첫번째는 조직적이고 전통적인 교육의 필요성이다. 이것이 없으면 지속적인 숙련이나 오랜 전통의 영속성이 불가능해질 것이다. 이 교육은 동물 형상의 재현(주제, 인습, 기술)과 그 의미(신화, 사회적 중요성, 문화적 역할, 힘)에 영향을 미칠 수 있다. 이 둘은 불가분의 관계이다. 원로는 의심할 여지없이 젊은이들에게 그들의 지식을 전수해야 했을 것이다. 몇몇 동굴(프랑스 피레네의 앙렌, 스페인의 파르파요)이나 야외의 선사 지대(독일의 괴네르스도르프)에서 볼 수 있는 작은 판석이 교육적 도구로 사용되었을 거라는 의견도 제시되었다. 이는 불가능하지는 않지만 확실한 것은 아닌데, 왜냐하면 이런 판석들이 적어도 한시적으로나마 분명히 고유한 가치가 있었을 것이기 때문이다. 특정 장소(파르파요)에서는 수천 년간 안치되어 있었고, 장식 동굴(라바스티드, 베데약, 앙렌, 삼형제)과 밀접하게 연관되어 있었다. 은신동굴이라도 대부분은 공기가 통하는 탁 트인 야외나 자연에서 이런 교육이 이루어졌을 법하다. 따라서 현재 보존되어 있지는 않지만, 나무나 나무껍질, 가죽, 땅의 점토 같은 보조물을 활용해 교육과 실습이 이루어졌을 것이라고 상상해 보는 편이 낫다.

예술의 질은 미학의 역할을 문제 제기하기도 한다. 자연주의 성향의 매우 인상적인 그림들은 다른 도식적이고 조악한 그림들보다 정신적이고 주술적인 가치를 더 많이 지니고 있었을까? 태평양 군도(하와이, 이스터 섬, 마르키즈 제도 등)에서도 바위

에 그리는 그림은 완벽해야 했는데, 조금만 실수해도 의도한 목표에 반하는 결과를 초래할 수 있었다. 더 나아가 심각한 실수로 평가받아 준엄한 제재를 당할 수도 있었다.[155] 반면 기독교에서는, 좀 서투르게 제작된 단순한 나무 십자가든, 금이나 은, 여러 보석들이 알알이 박힌 십자가든 같은 정신적 가치, 더 나아가 사회적, 금전적 가치를 부여할 수 있었다. 답은 물론 간단치 않다. 맥락에 따라 달라질 수 있기 때문이다.

마지막으로, 동굴벽화의 걸작들 대부분은 다시 칠하거나 손보지 않고 한 번에 제작된 게 많은데 이는 작가들이 선천적인 재능이 있었음을 보여준다. 필수적인 교육과 수련을 통해 숙련된 기술을 선보일 수는 있지만, 교육을 한다고 천재가 나오는 건 아니다. 이만 년에서 이만 오천 년이라는 긴 시간 동안 구석기 집단에서는 깊은 동굴을 장식할 필요가 있었고, 그런 만큼 타고난 예술적 재능을 보여주는 사람들이 특별히 선택되었을 것이다. 생생하게 살아 있는 현실을 재현하거나 재창조한다는 것은, 초자연적인 정령들의 간택을 받은 증거로 간주되었을 수 있다. 이런 능력을 갖춘 이들은 동물들의 이미지를 창조하거나 통제하는 힘을 행사하기 때문이다.

이런 가설은 걸작들이 빈번한 이유를 설명해 주지만, 구석기 예술 전체를 다 설명해 주지는 않는다. 서툴고 간략한 스케치가 많기도 하고, 때로는 유명한 걸작들 바로 옆에 따라 그린 것들도 있기 때문이다(쇼베, 니오). 우리가 앞서 보았듯이, '대예술가'가 아닌 사람들도 의식에 참여했고, 동굴 내벽에 접근할 수 있었으며, 거기에 자기 고유의 그림을 그리거나 만질 권한이 있었다.

이 예술가들의 위상은 어땠을까. 그 집단 내에서 아주 특별한

자리를 점하고 있지 않았을까. 일상 세계와 보이지 않는 것들에 내재된 가공할 만한 힘을 중재하는 자이니만큼, 우리는 샤머니즘 사회에서 샤먼을 선택하는 일이 얼마나 중요한 일인지 알고 있다. 자연 세계와 초자연적 세계의 평형을 잡아 주고, 집단의 생존과 존속을 결정적으로 보장하는 역할을 하기 때문이다. 이누이트족에서는 "이런 기능을 할 사람은 그 사람이 세상에 나올 때 이미 어떤 독특하고 기이한 부호를 통해 점지된다. (…) 또 다른 부족에서는, 자신의 경험을 전수하길 열망하는 나이 많은 샤먼이 제자가 될 사람을 아주 어릴 적부터 아니면 청소년기에서부터 선택한다. 물론 그 대상은 특정한 적성을 보이거나 특별한 재능을 가지고 있어야 한다."[156]

유럽의 구석기 문화에서 벽화 예술이 갖는 위상이나 그 특성, 분포 지역도 중요하지만, 세대를 거쳐 신앙이 전승되고 전통이 영속되기 위해 반드시 필요한 구속력 같은 게 있어야 했다는 사실 또한 중요하다. 그것은 예술적 역량으로, 그래야 모든 사람들에게 주목받는 '비범한 재능'을 발휘할 수 있었다. 이런 아이들은 정령들에 의해 선택받고 샤먼이 되어, 자신의 예술적 재능을 발휘하며 그 정령과 접촉할 수 있었다.

개념적 틀과 샤머니즘

필연적인 불확실성에도 불구하고, 구석기 예술의 역할 및 그것이 구현된 개념적 틀에 대해 오늘날 우리가 보여줄 수 있는 답들의 수와 중요성은, 새로운 발견과 연구의 진전, 개인적 경험에

근거한 사고의 심화 덕분에 무시할 수 없다는 것을 지금까지 살펴보았다.

이 모든 것의 기반이 되는, 가장 확실한 것 중 하나는, 유럽 일대에 있었던 후기 구석기시대 전반의 사고 구조에서 보이는 동일성이다. 우리는 그 숱한 증거들을 가지고 있다. 약 이만오천 년 동안, 깊은 동굴은 때때로 거기에 그림들을 그리려는 사람들의 방문을 받았는데, 그것만 보아도 지하 세계에 대한 믿음과 접근이 지속되었다는 것이 증명된다. 쇼베의 오리냐크기 문화부터 니오의 막달레나기 문화에서는 이중의 논리가 발견되는데, 하나는 뒤로 물러난 장소를 택한다는 것과 또 하나는 거기에 화려한 장관을 이루는 예술적 구성물을 가져다 놓는다는 것이다. 그림들은 대체적으로 오랫동안 알려진 같은 규칙과 관습을 따른다. 그것은 동물의 우위성, 특히 몸집이 큰 종들의 우위성과 풍부한 기하학적 기호들, 인간의 부차적 역할, 전 시기에 걸친 상상적 조합물들의 존재, 몇몇 희귀한 장면들이다. 더욱이 수천 년 동안 구체적인 행위들이 계속되었는데, 가령 파르파요에서처럼 암각 판석을 쌓거나 스페인이나 프랑스의 다양한 장식 동굴 틈새에 골편을 심어 두는 것이다. 이는 동굴에 같은 관점을 가지고 들어갔을 뿐만 아니라 자주 같은 행위를 반복했음을 뜻한다. 바로 이것이 가장 결정적인 사실이다.

물론, 이런 연속성 안에서 시간과 장소에 따라 변화가 발생했다. 특히 그려진 주제와 관련되었다. 따라서 음화 손들은 오리냐크기에 시작되고(쇼베, 엘 카스티요), 그라베트기에 와서 훨씬 수가 많아지는데(가르가스, 코스케, 푸엔테 델 살린), 솔뤼트레기나 막달레나기 등의 것은 확실하게 다 알지 못한다. 우리 지

식이 아직 불완전하다는 의미지만, 언젠가 이러한 문화에 속하는 손들의 연대를 알게 될 수도 있을까. 아니면 이것이 전통이 단절되었음을 의미하는 것일까. 글쎄, 모르는 일이다. 또 하나의 중요한 변화가 있다. 오리냐크기에 와서 예술이 우세해지고 아주 인상적인 종들이 출현했다는 것이다. 이들은 사냥을 덜하거나 하지 않았던 종들(특히 사자, 코뿔소, 매머드)이기도 하다. 이것은 그라베트기부터 더 확연해지는데, 어떤 경향의 반전을 의미하는지 모른다. 주제나 기술에 관해서도 다른 혁신들이 있으나 전체적으로는 연속성이 지배적이다.

분명한 결론은, 이만여 년 동안 충분히 지속적이고 안정적인 기본 개념을 갖춘 종교가 있었다는 것이다. 유럽 전역에 이 종교를 토대로 한 동일한 행동이 있었을 것이므로, 그 토대를 탐색하는 것은 타당해 보인다. 그 토대를 통해 사고의 틀, 세계에 대한 특정한 개념 등을 갖추어 갔을 것이다. 지금까지 설명한 것이 바로 이것이다.

지금까지 이야기하는 과정에서 나타난 모든 지표들은, 짐작하다시피 사실상 샤먼 형태의 종교라는 방향으로 흘러간다. 샤머니즘의 토대가 되는 기본 개념은 세계(또는 세계들)의 **투과성**과 **유동성**이다. 샤먼적 요소들(환영이나 환각)이 대부분 모든 종교에 존재한다 할지라도, 이런 개념들이 신앙 및 의례에서 상당히 오래 지속되는 틀을 가질 정도로 충분히 강한 도구로 사용될 때만 샤머니즘에 대해 말할 수 있을 것이다. 트랜스라고 부르는 것도 오늘날에는 의식이 바뀐 상태를 특정할 때 사용되지만, 실제 샤머니즘 문화에서는 특화된 필수적인 수단이다. 구석기 예술이 수천 년 동안 지속되어 오고, 이 예술과 결부된 의식이

지속되어 온 것은 주목할 만한 하나의 조직 상태, 다시 말해 하나의 개념적 전통이 있었음을 반증하는 것이다. 좀 확대 해석한 것일 수도 있지만, 이런 전통이 없었다면 이 종교는 빙하기 말 이전에 이미 필연적으로 소멸되었을 것이다.

이런 종교적 차원에서 동굴에 드나들었을 테고, 깊은 장식 동굴 수가 적다는 점을 감안하면, 이례적인 경우에만 방문했을 것이다.(이만 내지 이만오천 년 동안 유럽 전역에서만 이백 곳이 채 안 된다.) 일상적인 의례 행위 대부분은 동굴 밖에서 이루어졌을 것이다. 그래서 흔적은 조금 남아 있거나 전혀 남아 있지 않다. 이런 점에서 야외에서의 예술과 깊은 동굴에서의 예술을 단순히 비교할 수 없는데, 교회에서는 정기 미사가 교회 안에서 이루어지고 야외에서는 가끔 진행되기에 잘 비교되지 않는 측면이 있다.

아주 깊은 동굴 방이 시각적 환영을 보는 공간으로 사용된 것은, 시간과 외부 자극으로부터 단절되는 지하 환경의 특성 때문일 것이다. 우리가 처음 출판을 한 후 동굴학자들과 고고학자들의 여러 증언을 듣게 되었다. 발굴 및 조사를 위해 동굴 안에 오래 머물다 보면, 침묵과 습기와 어둠 속에서 상당한 시간을 보내게 되고, 그러다 보면 원치 않는 환각을 겪기도 한다는 것이었다.[157] 그런데 이런 현상은 어떤 사람들한테는 좋은 것이었다. 구석기시대 동굴에 들어간 사람들은 내세로 들어가는 기분을 느꼈을 것이다. 사실상 이들은 낯선 경험을 기대하고 있었고, 심지어 그것을 찾아다니던 자들이다.

물론 그림이 환각 상태에서 만들어진다는 의미는 아니다. 어떤 사람들은 우리가 그렇게 생각한다고 믿는다. 그러나 결코

그렇지 않다. 우리는 글에서 이 점에 대해 분명한 입장을 취한다.[158] 그들의 숙련도나 세심하고 사색적인 성격, 자주 사용하는 방법들을 고도로 정밀화한 것만 보아도 이런 가능성은 충분히 배제된다. 예외는 있을 수 있는데, 가령 페그루세 장식 동굴(로트)에서처럼 이러한 가설이 명백히 표명되는 경우도 있기 때문이다.[159] 이곳 암각화들은 아주 좁고 낮은 회랑으로 들어가면 들어갈수록 환각 상태에서 그린 것처럼 일그러진다. 물론 이런 일그러진 암각화가 극히 드물기는 하다. 반면, 어떤 주제들은(신화에 내재한 복잡성을 감안할 때 확실히 전부 다 표현할 수는 없겠지만) 이런 환각에서 비롯되었을 수 있다. 예술과 샤머니즘을 동시에 행하는 문화에서는 흔히 확인되기 때문이다.[160] 가령 여러 기하학적 부호들이나 동물들의 경우가 있다. 동물들은 혼합되어 있을 때도 있고 아닐 때도 있다.

그들이 이러한 이유만으로 동굴 깊은 곳에 가는 건 아니다. "자연과 문화의 관계를 단절된 관점이 아닌 연속성 속에서 생각하는 전통 사회에서는, 존재와 사물의 분리도 모호할 뿐더러 무시되기도 한다. 샤먼의 본질적 기능은 인간 세계와 정령 세계의 관계를 잘 관리하는 데 있다."[161] 그들이 이 낯선 지하 세계에 갔다면, 가끔은 혼자, 또는 도움이 필요한 사람들, 가령 환자들이나 통과의례를 치를 청소년들과 함께 이 신비롭고도 공포스러운 장소에 살고 있는 정령들을 만나러 가기 위해서였다. 또 정령들은 바위에도 기거해 이따금 넘실거리는 횃불의 불빛 사이로 언뜻 비치기도 했다. 그들은 그림이나 암각 덕분에 정령들과 접촉했다. 화합을 다시 찾고, 그들의 선한 의지나 힘의 아주 일부라도 얻기 위해서 말이다.

이러한 관점에서 비추어 볼 때, 동굴 그림은 이전의 이론보다 더 많은 의미와 논리를 갖는다. 샤먼 가설을 세우면 가령 갈라진 틈이나 회랑 바닥 또는 동굴 바위 안쪽까지 들어가 새긴 이른바 자연적 요철의 이점을 살린 상당히 많은 암각화들이 더 잘 설명된다. 뚜렷하지 않지만 벽면에 난 흔적들이랄지, 서투르고 조악하게 그린 그림들이나 몇몇 손댄 흔적 같은 것들은 샤먼을 따라온 자들에 의해 생긴 것일 수 있다. 그들은 경험이 풍부한 자들이 가장 완성된 수준의 그림을 구현할 때, 자기 나름의 방식대로 뭔가를 그리면서 의식에 참여했을 것이다. 손자국들은 더 해석할 여지가 있긴 하다. 벽에 손을 대고 손에 안료를 뿌리면 바위에 스며들어 붉거나 검은 색을 띠게 된다. 손에 묻은 안료가 벽에 스며들면, 정령들의 세계와 직접적인 관계를 맺고 그들이 가진 힘을 얻게 되는 것이다. 따라서 어린아이들 것으로 보이는 손자국(가르가스, 코스케, 루피냑)은 많은 장식 동굴의 틈새에 끼워 넣은 골편만큼이나 그리 놀랄 일도 아니다.

동굴에서 확인된 사실과 민족학적 비교를 통해 두 가지 주요한 논점이 제기됨으로써, 후기 구석기시대에 샤머니즘 형태의 종교가 있었다는 가설이 더욱 확고해진 셈이다.

첫째로, 샤머니즘은 특히 수렵 경제와 관련되어 있었다. 자연이나 동물과의 특별한 관계를 생각하면 충분히 이해가 가는 일이다. "안드레아스 로멜(Andreas Lommel) 이후 수렵은, 샤머니즘의 출현 환경이라는 특별한 맥락을 띠게 되었다."[162] "오늘날은 샤머니즘을 수렵 사회 고유의 사고 및 행동 체계로 보며, 더 나아가 약간 변형된 형태로 다른 유형의 사회에서도 찾아볼 수 있다."[163] 후기 구석기 문화는 수렵 및 채집 문화로, 이는 통계적

으로 어떤 다른 것보다 샤머니즘이 출현할 충분한 조건이 되기 때문이다.

두번째 사실은, 최근 시대까지도 샤머니즘 문화는 지구 북반구 대부분의 지역에 퍼져 있었다는 것이다. 아시아, 시베리아부터 스칸디나비아, 심지어 신대륙까지 확장되었다. 샤먼 종교와 그 신앙 행위가 캐나다, 아메리카, 심지어 중앙아메리카 및 남아메리카 북부에 이르는 아메리카 인디언 종교의 기원이 되기 때문이다. 시베리아 샤먼과 신대륙 샤먼의 신앙 행위에 대한 유사성은 자주 부각되었다. 이것은 두 가지 방식으로 설명될 수 있으며, 구석기 샤머니즘의 가설도 이로써 더욱 신빙성이 높아졌다. 여기서 두 가지 방식이란 샤머니즘은 신경생리학적인 차원과 수렵 사회적 차원을 기본으로 한다는 것이다. 이 두 가지가 하나로 수렴되면서 샤머니즘은 편재성을 띠게 되었다는 것이다. 그렇긴 하지만, 후기 구석기시대 아메리카 대륙에 점차적으로 이주한 이들은 고유의 세계관을 가져갔을 것이다. 아메리카 인디언의 샤머니즘이 아주 넓게 분포한 것을 보면 인디언들의 정신세계가 이미 상당히 샤먼적이었다는 것을 알 수 있다. 샤머니즘이 아메리카 대륙에서 수천 년 동안 지속되었다는 것은 전혀 놀라운 일이 아니다. 종교와 그 신앙 행위는 문명의 물질적 측면보다 느리게 진화하기 때문이다. 게다가 우리가 이미 보았듯이 유럽 동굴에서도 샤머니즘은 아주 오래 지속되었다. 그 사고 구조나 표현 양상도 빙하기가 끝날 때까지 거의 변하지 않았다. 이런 점에서 샤머니즘은 인류에게 알려진 가장 오랜 예술적 전통의 하나라 할 것이다.

끝맺으며

1971년 1월, 그러니까 지금으로부터 정확히 사십 년 전 미디피레네 지역 고대 선사유적 감독을 맡게 되면서부터, 나는 레조 클라스트르 일대의 발견과 그와 함께 바로 제기된 문제들을 처리해야 했다. 당시만 해도 나는 동굴 예술에 대해 많이 알지 못했다. 내 전공은 그보다 더 후대인 신석기와 청동기였고, 특히 고인돌에 대한 논문을 십여 년간 쓰고 있었다. 내 동료이자 친구인 로베르 시모네는 동굴 예술에 대해 나보다 더 경험이 풍부해 많이 도와주었다. 그 깊은 곳에 처음 방문했을 때 우리는 함께였다. 연구를 위해 우리는 수차례 다시 찾아가곤 했다.[1]

처음에는 모든 게 간단해 보였다. 니오 동굴 입구에서 약 1킬로미터 50미터 정도나 되는, 아주 멀리 떨어진 곳에서 동굴학자들은 다섯 개의 동물 그림을 발견했다. 들소 셋, 말 하나, 족제비과(족제비 또는 흰담비) 하나. 더불어 맨발 흔적이 남은 큰 빙하기 모래 더미가 있었다. 이 알려지지 않은 회랑들에 들어가기 위해 동굴학자들은 잠수복을 입고 사이펀[2]을 건너야 했고, 연이은

세 개 호수의 물을 펌프질을 해서 비웠다. 두 개 호수 사이에는 족제비 해골이 있었다. 이 해골은 그려진 그림과 분명 어떤 관계가 있을 성싶었다.

우리는 이를 꼼꼼히 연구했고, 훨씬 복잡한 실상이 밝혀졌다. 첫번째 사이펀과 물이 거의 드물게만 차는 네번째 호수 사이에서는 인간의 흔적이 전혀 발견되지 않았다. 반면, 이 네번째 호수에서부터 더 안쪽까지는 흔적들이 상당히 많았다(열일곱 개의 모래 더미 및 진흙 바닥에 있는 여러 발자국들, 바닥의 숯, 벽면에 남은 횃불 자국). 이것은 구석기인들이 지금은 막힌 다른 입구를 통해 들어왔다는 의미였다. 지형학적 연구를 통해, 그곳이 라 프티트 카우뇨(La Petite Caougno)라 불리는 이웃 동굴임을 알게 되었다. 우리는 이 동굴을 거꾸로 방문한 것이었다.

여기 그려진 검은 그림을 연구하면서 우리는 두 가지 주요한 사실을 관찰했다. 니오의 검은 살롱에 그려진 동물과 똑같은 방식으로 그렸지만, 그와 달리 급히 그린 것으로 보였다. 방문객들은 여기에서 오래 지체하지 않은 것 같았다. 흔적들(총 오백 개 이상)이 이런 지적을 보강해 주었다. 그렇게 많은 사람들의 것으로는 보이지 않았고, 겨우 어린아이 세 명과 두 명의 성인인 듯했다.

요컨대, 우리는 더 정밀한 연구를 통해 이 흔적들이 채색된 그림보다 훨씬 이후에 그려졌다는 것을 알게 되었다. 바닥에 있는 숯 자국이나 벽면에 남은 횃불 자국의 연대를 추정하는 일은 지프 쉬르 이베트의 저준위 방사능 연구소(Laboratoire des Faibles radioactivités)가 담당했고, 이 사실들을 확인해 주었다. 이 그림들이 그려진 후 수천 년의 간격을 두고 다른 많은 사람들이 이

곳을 방문했을 것이다. 사용된 횃불 재료는 구주소나무였다. 어떤 통로에서는 방문객들이 아주 섬세한 주름 형상이 가득한 종유석 표면을 음악 연주하듯 손으로 쳤는지 몇 개는 부서져 있었다.

작은 동물의 해골은 흰담비로 보였는데, 우리는 이들이 지나간 흔적을 따라가 보았다. 구멍이나 틈을 통해 회랑으로 들어왔다가, 그림들의 방(Salle des Peintures)으로 떨어진 것 같았다. 필사적으로 빠져나갈 길을 찾다가 마침내 니오 쪽으로 간 것으로 보인다. 흰담비는 당시에는 말라 있었을 듯한 첫번째 수혈을 지나 이어 두번째 호수와 세번째 호수 사이에서 죽었다. 방사성탄소 연대 측정으로 보아 이 흰담비가 겪은 사건은, 그림들이 다 그려진 이후, 그러니까 수천 년이 지난 후로 보인다. 만일 벽면의 동물 그림이 이 동물과 연관이 있었다면 슬프고 아름다운 한 편의 이야기였겠지만, 우리는 사실을 직시해야 했다. 이 흰담비와 묘사된 족제비 사이에는 아무런 연관성이 없었다.

레조 클라스트르에서 우리가 했던 연구와 탐사를 간단히 요약해 보았지만, 막달레나기인들이 만든 것, 또는 그 이전 사람들이 장식 동굴에서 무엇을 했는지를 이해해 보려고 할 때 이러한 어려움이 생긴다. 다시 말해 우리 첫인상이 얼마나 틀릴 수 있는지를 보여주는 것이다.

이 연구를 하던 시기에, 나는 그림들의 의미에 대해서는 별다른 질문을 하지 않았다. 그림이 어떤 개념적 틀에서 구상되고 만들어졌는지에 대해서도 마찬가지였다. 나는 주로 물질적이고 실제적인 측면에만 몰두했다. 가령, 정확히 흔적이 남아 있나(데생, 자국, 숯, 횃불 자국). 그리고 어떤 시기에 그려졌나. 우리

는 1989년에, 그러니까 십칠 년 후에 동굴로 다시 갔는데, 주름진 종유석들이나 구석에 놓아 둔 응결물들과 그 이동 등을 더 조사하기 위해서였다. 이 덕분에 처음에 우리가 놓쳤던 것들을 다시 관찰할 수 있었고, 연구 경험을 쌓게 되었다.

훨씬 나중에야 예술을 하는 이유, 이에 수반되는 행동들을 하는 이유 등에 대해 질문하게 되었다. 가장 흔히는, 팀을 이뤄 여러 다른 장식 동굴들(르 플라카르, 르 트라베르 드 자노에, 마이리에르 상부, 니오, 튁 도두베르, 특히 코스케와 쇼베)을 연구하면서였다. 이런 경험들 덕분에 어떻게 이런 질문이 생겼는지, 그리고 어떻게 발전되고 결과는 어떠했는지 등을 되짚어 보는 이 책을 쓸 수 있었다.

샤먼 가설은 현재로서는 구석기 예술에 관해 밝혀진 사실들을 가장 잘 설명해 주는 것처럼 보인다. 그렇지만 이 가설 하나가 이십세기 전반에 나온, 더 수준이 높은 이론들을 무시해도 좋은 그야말로 구석기 예술을 명쾌하게 설명하는 혁명적 개념일까. 물론 아니다. 이 샤먼 가설은 우리의 이해를 벗어나는 복잡한 현실을 좀더 넓은 틀에서 보게 하는 의의가 있을 뿐이다. 모든 이론들은 다 자기 목소리를 내면서 일정하게 기여하면 되는 것이다.[3]

구석기인들이 예술을 위한 예술을 한 것은 아닐 수 있어도, 동물들을 그들 나름대로 표현하면서 어떤 미학적 요소를 분명 탐색했을 것이다. 왜냐하면 세계적으로 널리 퍼져 있는 동굴 예술들에서 동물 묘사는 정말 이례적이기 때문이다. 초기의 탁월한 예(쇼베)부터 말기의 예(니오)에 이르기까지, 표현된 동물들의 어떤 자연주의적 톤과 비율의 정확성, 그 시각적 효과 등은 그들

종교나 의식에서 중요한 역할을 했을 것이다. 그래야만 그 종교나 의식의 효율성이 입증된다고 믿었을 것이다. 우리가 앞서 살펴보았듯이, 그림에 재능이 있는 사람을 처음부터 선택하고, 이어 교육과 훈련을 시켰을 것이다.

토테미즘만 하더라도, 결코 샤머니즘이 배제되지 않는다. 캐나다 서부의 콰키우틀족은 샤머니즘을 믿는 부족으로, 신화적 형상들을 빼어난 토템 조각상으로 만들어 유명하다.[4] 오스트레일리아의 어떤 원주민 문화만 보더라도 토테미즘이 아주 널리 퍼져 있는데, 샤머니즘적인 형상들을 만드는 데도 역시나 열심이었다.[5] 같은 공동체 안에서도 여러 부족들이 있고, 나아가 다양한 사람들이 있는데 각자 자기 토템이 있다. 표현된 동물종도 매우 다양한 데다, 경우에 따라 특정한 종이 우세한 경우도 있다.

사냥 주술은 자연스럽게 다양한 형태로 샤머니즘 안에 자리한다. 이것이 다 설명될 수는 없지만, 사냥 주술은 전반적인 해석을 시도해 보고 싶은 주제로 항상 남아 관심의 불은 꺼지지 않았다. 반면, 다양한 민족학적 사례를 통해 사냥에 이로울 목적의 이런 의식은 늘 수렵 민족들이 진행했다는 것을 알 수 있었다. 강요가 내포된 엄밀한 의미의 주술이라기보다는 동물 또는 동물들의 수장을 설득해 부디 사냥꾼들에게 항복하라는, 즉 목숨을 바치도록 간청하는 것이었다. 구속력있는 주술과 내세의 초월적 힘을 설득하고 그와 협상하는 샤머니즘 사이의 근본적 차이는 바로 이것이다. 반면, 과거 이론에서 전제된 이미지의 힘이나 그림 구현의 개념이 그림 자체에 있다고 하는 것처럼, 샤머니즘 문화에서도 그런 개념들이 상당히 나온다.

막스 라파엘, 아네트 라밍 앙페레르, 앙드레 르루아 구랑이 제안한 구조주의적 해석을 이용하면 이미지를 전혀 다른 맥락에서 이해할 수 있다. 동굴 내벽에 그린 그림들의 의미가 아니라, 동굴 내의 구성과 조직이 관건이기 때문이다. '왜'에 대한 질문이라기보다 '어떻게'에 대한 질문이다. 동물들의 배치, 동물들과 관련된 기호, 동굴의 물리적 특성 등은 우주를 바라보는 샤먼적 개념과 결코 모순되지 않는다. 샤머니즘 역시나 그렇게 구조화되어 실행된 것이기 때문이다.

마지막으로, 제기되는 여러 문제를 제거하기 위해 샤먼 가설에 '신화'를 대등 양립시키려는 자들이 가끔 있다. 그러면 문제가 다 사라질 것처럼 말이다. 신화와 동굴벽화 간의 내밀한 관계가 "벽화 예술이 지닌 내적 일관성을 가장 잘 설명해 준다"[6]면서 말이다. 신화가 샤머니즘의 일부로서 나타나는 것은 분명하다. 하지만 우리가 앞서 보았듯이 신화는 시간과 지역에 따라 반드시 변한다. 같은 그림을 그렸어도 말이다. 벽면에 그려지거나 새겨진 동물과 부호들이 신화로부터 나왔다는 사실은 따라서 그럴 법하다.[7] 그러나 동굴 예술이 단순히 신화의 재현이라는 가설은 그럴 법하지 않다. 왜냐하면 기정사실들과 몇 가지 중대한 모순에 부딪히기 때문이다. 아주 구석에 그려진 그림들, 상대적으로 적은 수의 동굴과 특히 방문이 가장 드물었던 깊은 동굴에 그려진 것들은[8] 신화의 주요 역할(신성한 지식의 전승, 사회적 결속의 강화와 같은)과는 모순된다. 이런 역할은 제법 많은 사람들이 의식에 참여했다는 것을 의미하기 때문이다.

빙하기시대의 벽화 예술과 이를 만들어낸 믿음은 그저 단순히 설명될 수 있는 게 아니다. 우리는 정말 인간적인 사회와 만

나고 있다. 다시 말해 나름대로 세계를 이해해 보려 애쓰고, 예술을 최대한 이용하기 위해 노력했던 상당히 복잡한 사회를 다루고 있는 것이다. 그들의 독창성은 지하 환경을 개발하고 활용했다는 데 있다. 야외가 아닌 동굴 안쪽에 그들의 작품과 흔적을 남겨 그 오랜 세월 보존될 수 있었다. 샤머니즘 유형의 신앙을 그들은 정말 갖고 있었다. 이는 설명할 수 있는 가장 넓은 개념적 틀이다. 표현의 디테일이나 그 정확한 의미는 설명할 수 없다 해도, 신뢰할 만한 가장 다양한 관찰을 보여주고, 인간들이 만든 일련의 종교 안에 조화롭게 잘 들어맞는 게 바로 이 샤머니즘이다.

요컨대 완전히 확신할 수는 없어도, 우리에게 알려진 것과 개연적인 것에 기대어, 우리는 매우 신중하게, 너무나 멀리 떨어진 이 사냥꾼들에게 조금이나마 다가가고 있는 것 같다. 우리는 약간 흔들리면서도 생생한 그들의 실루엣을 조금씩 알아보기 시작했다. 그들은 비록 늘 취약한 환경 속에서 짧은 삶을 살아야 했지만, 미묘하게 두터운 안개 속에 있는 것처럼 그들의 삶은 농밀했을 것이다. 그리고 특히, 늘 복잡하고 정교했을 것이다.

주 註

저자명과 연도로 약기된 문헌의 자세한 서지사항은 '참고문헌'을 참고.

시작하며

1 Clottes, Lewis-Williams, 2007. 우리 가설에 대한 반론 및 격렬한 공격에 대비해 여러 검증을 거쳐 이 책을 준비했지만, 출간 이후에도 바뀐 것은 없었다. 2009년 말 출간된 한 책에서 장 로이크 르 클레크(Jean-Loïc Le Quellec)는 내 연구를 '편집증' 또는 '기벽'으로 평가했다. 그리고 "이 책 은 저명한 학계 동료들로부터 신랄한 비평 아니면 예의 바른 침묵만을 이끌어낼" 것이라고 썼다(Le Quellec, 2009, p.236).

2 부시면족을 이르는 다른 이름.—옮긴이

3 Lewis-Williams, Dowson, 1988.

4 Lewis-Williams, Clottes, 1996, 1998a; Clottes, Lewis-Williams, 1996, 1997a, b, 2000, 2001a, b, 2009.

5 Clottes, 1998, 1999, 2000b, 2003a, b, c, 2004a, b, c, 2005a, 2006, 2007a, b, c, 2008, 2009.

6 이 수업은 스위스의 뇌샤텔 대학, 스페인의 지로나 대학, 캐나다 밴쿠버 의 빅토리아 대학에서 주로 집중 강의(스물다섯 시간에서 서른 시간) 형태로 이루어졌다.

7 여러 일화나 나의 다양한 경험이 들어가면 암면미술을 훨씬 쉽게 설명 할 수 있을 거라면서, 개인적으로 책을 내 볼 것을 한 친구가 계속 권유 했다. 그가 전(前) 리키재단 이사장인 윌리엄 위슬린(William M. Wirth-lin)이다.

8 이 책을 위해, 내가 그동안 다른 학술지 등에 발표한 다양한 논문이나 글의 일부를 인용해야만 했다. 물론 이 책에서 다루는 주제나 맥락에 맞추어 해당하는 것들만 일부 살린 것이다. 책끝에 수록된 참고문헌에 자세한 출처가 실려 있다.

1. 동굴 예술에 어떻게 다가갈 것인가

1 Lorblanchet, 1988, p.282.

2 Bahn, 1998, p.171.

3 Chakravarty, Bednarik, 1997, pp.196, 195.

4 "Utterly unbiased observation must rank as a primary myth and shibboleth of science, for we can only see what fits into our mental space, and all description includes interpretation." Gould, 1988, p.72.

5 Malinowski, 1944, 1994, pp.13, 16.

6 Lartet, Cristy, 1864, p.264.

7 이런 가설들은 몇몇 특정한 문학 장르에서 수차례 다루어졌다. 여기서는 그런 게 있었다는 정도만 살짝 언급하고 넘어간다. 더 폭넓고 상세한 내용은 다음을 참조할 것. Laming Emporaire, 1962; Ucko, Rosenfeld, 1966; Groenen, 1994; Delporte, 1990; Clottes, Lewis-Williams, 1996, pp.61-79. 2007, pp.69-91.

8 Cartailhac, 1902.

9 Halverson, 1987. 핼버슨의 글은 63-71쪽에, 열한 명의 각기 다른 저자들에 의한 해설과 비평은 71-82쪽에, 그에 대한 답변은 82-89쪽에 실려 있다.

10 Leroi-Gourhan, 1964, p.147.

11 Reinach, 1903.

12 Breuil, 1952; Bégouën, 1924, 1939.

13 Bégouën, 1924, p.423.

14 Bégouën, 1939, p.211.

15 Clottes, Delporte, 2003.

16 선사시대 동굴벽화에는 손자국이 많이 남아 있는데 두 종류로 구분된

주

다. 하나는 바위 벽에 손바닥에 묻은 안료의 색이 그대로 찍힌 것이고,
다른 하나는 손바닥 주변으로 안료가 찍혀 있고 손바닥은 텅 비어 있는
것이다. 전자를 양화 손(mains positives)라 하고 후자를 음화 손이라 한
다.—옮긴이

17 이 책에 나오는 동굴 내부의 각 장소 명칭은 서양 건축물 용어들이 비유
적으로 많이 사용되었다. 가령 방(房)을 의미하는 'Salle'과 'Salon'이 구
분되어 있어 전자는 '방'으로 번역했고, 후자는 서양식 실내 공간의 느
낌을 우리말로 전하기 위해 그대로 읽어 주었다.—옮긴이

18 구조주의적 관점 및 연구방법론의 가장 큰 특징은 두 개념이나 두 세계
를 대립항으로 놓고 그것을 비교우열론적으로 해석하는 것이 아니라,
두 개념의 각기 다른 속성을 추출해 불변적 요소를 부각하는 것이다(가
령 차가운 사회 - 뜨거운 사회). 가령 차가운 사회는 그 사회대로 돌아
가는 불변적 메커니즘이 있고, 뜨거운 사회는 그 사회대로 돌아가는 불
변적 메커니즘이 있지 차가운 것이 뜨거운 것보다 낫고 뜨거운 것이 차
가운 것보다 낫다는 식은 아니다.—옮긴이

19 Raphael, 1945.

20 Laming Emporaire, 1962; Leroi-Gourhan, 1965.

21 Leroi-Gourhan, 1965, p.120.

22 구조주의 관점과 방법론은 앙드레 르루아 구랑의 몇몇 제자들에 의해
계속 이어졌고 더 발전되었다. Vialou, 1986; Sauvet, Wlodarczyk, 2008.

23 Eliade, 1951.

24 Lommel, 1967a, b; La Barre, 1972; Halifax, 1982; Smith, 1992.

25 Lewis-Williams, Dowson, 1988, 1990; Lewis-Williams, 1997, 2002.

26 Clottes, Lewis-Williams, 1996, 1997a, b, 2009; Lewis-Williams, Clottes, 1996, 1998a, b.

27 Clottes, 1998, 1999, 2003a, c, 2004a, b, c, 2005a, 2007b, c.

28 Vitebsky, 1995, 1997.

29 테니스나 배구 등의 경기에서 서브한 공을 받아치는 선수를 뜻한다. 꿈
의 작업에 적용해 그 비유적 의미를 유추할 수 있다.—옮긴이

30 Lemaire, 1993, p.166.

31 Lewis-Williams, Dowson, 1988.

32 Clottes, Lewis-Williams, 2009, p.23.

241

33 우리는 이미 한 권의 책에서 이 특별한 개념이 갖는 의미와 형태에 대해 발표하고 분석한 것을 소개했다(Clottes, Lewis-Williams, 2001a, 2007). 이 책만으로도 독자 스스로 어떤 견해를 갖게 되겠지만, 우리가 아는 모든 논쟁과 비판을 더 소개하고 이에 다시 하나하나 반론하는 내용을 다시 여기서 소개한다.

34 Atkinson, 1992, p.311.

35 앙리 브뢰유 신부는 라스코 동굴벽화의 전모를 밝히는 데 큰 공을 세웠다. 1940년 9월 8일 십팔세 청년 마르셀 라비다는 친구들과 산책을 하고 있었다. 그런데 토끼를 쫓아가던 그의 개 로보가 토끼가 사라진 어느 바위틈 앞에서 짖는 것을 보고 이상히 여기다가 그 바위틈 아래서 우연히 하나의 동굴을 발견하게 된다(조르주 바타유에 따르면, 이 일화는 다소 창작된 감이 없지 않다). 놀란 마르셀과 친구들은 학교 선생님인 라발을 부르고 라발은 당시 나치를 피해 이 지역에 도피해 있던 신부이자 선사학자인 앙리 브뢰유를 불러오게 된다. 고고학자였던 신부는 이것이 선사시대의 동굴벽화임을 바로 알아본다. 전쟁의 깊은 외상에 빠져 있던 프랑스인들에게 이 구석기시대 동굴은 그야말로 전율과 충격이었다. 선사시대의 발견으로 역사시대에 대한 반성이 일어났다. 이후 수많은 연구자들과 예술가들, 문인들이 라스코 동굴벽화로부터 깊은 영감을 받아 많은 글을 썼다.—옮긴이

36 여기에는 여러 뜻이 있다. 사전적 정의는 다음과 같다. 첫째, 씌어진 글자를 지우고 새로 글자를 써 넣은 양피지. 둘째, 가필 혹은 수정해 아주 달라진 작품. 셋째, 새로운 생각이나 느낌에 의한 옛 기억의 말소로, 문학, 언어철학, 해석학, 예술학 등에서 광범위하게 비유적으로 차용되는 용어. 여기서는 첫째의 뜻으로 사용되었다.—옮긴이

37 Leroi-Gourhan, 1984.

38 '그림문자'라는 뜻으로, 누구나 알아볼 수 있도록 사물, 시설, 행위를 단순화해 나타내는 방식.—옮긴이

39 '그림이 될 만한'이라는 의미이다. 구랑의 인용문에서 '픽토그램'과 '피토레스크'는 일부러 우리말로 옮기지 않고 원어 그대로 읽어 주었다. 비슷한 것 같지만 전혀 다른 의미로 강조해 쓰고 있기 때문이다. 즉 의미를 부여해서 그린 문자적 개념이 아니라 그저 눈길을 끄는 시각적 요소로 그렸을 수 있다는 것이다.—옮긴이

40 Leroi-Gourhan, 1976–1977, p.492.

41 Leroi-Gourhan, 1976–1977, p.493.

42 앙드레 르루아 구랑이 만든 용어로, 프랑스어로 '신화'를 뜻하는 'mythe'와 '기호' 또는 '문양'을 뜻하는 'gramme'의 조어이다. 동굴 예술에서 나타나는 여러 형상들을 신화의 상징적 재현으로 해석하면서 구조적으로 추상화해 연구하는 태도이다.―옮긴이

43 Leroi-Gourhan, 1974–1975, p.390.

44 Leroi-Gourhan, 1984, p.89.

45 Vialou, 1986, p.367.

46 의미적 결합체의 특성을 분석하는 방법.―옮긴이

47 충적세의 큰뿔사슴.―옮긴이

48 Sauvet, Wlodarczyk, 2008.

49 앙드레 르루아 구랑도 이런 '주제 축소' 방식을 썼다.

50 Sauvet, Wlodarczyk, 2008, p.166.

51 Aujoulat, 2004.

52 Leroi-Gourhan, 1965, p.81.

53 안트라콜로지(anthracologie). 고대 그리스어로 '숯'이나 '목탄', '석탄' 등을 뜻하는 'anthrax'와 '학문'을 뜻하는 '-logie'를 합성한 단어로, 고고학에서 동굴이나 흙바닥 등에 남은 숯의 흔적을 연구해 당대의 생활상 등을 추정하고 연구하는 학문을 뜻한다.―옮긴이

54 Hempel, 1966.

55 Wylie, 1989; Lewis-Williams, 2002.

56 고고학 같은 학문 분야에서 가설을 세우는 조건들, 이를테면 '증거'의 잘못된 문제나 민족학적 비교의 유효성과 같은 것들은 데이비드 루이스 윌리엄스와 토머스 다우슨이 『커런트 앤트로폴로지(Current Anthropology)』에 발표한 그들의 유명한 논문에 잘 소개되어 있다(Lewis-Williams, Dowson, 1988).

57 Anati, 1989, 1999.

58 Clottes, 1993.

59 Leroi-Gourhan, 1980, p.132.

60 여기서 반세기라고 한 것은 '공작인(工作人)'을 뜻하는 호모 파베르가 앙리 베르그송이 만든 말이어서인 것 같다. 그가 말한 호모 파베르는 단

지 물질적인 도구만이 아니라, 비물질적인 도구를 포함해 자신을 둘러
싼 환경과 자기 자신까지 새롭게 창조해낸다는 의미이다.—옮긴이

61 더 심화된 내용은 Clottes, 2006 참조.

62 Jankélévitch, 1994.

63 에드워드 테일러(Edward Taylor)는 특히 십구세기에 꿈의 결정적인 중
요성을 인식하고 이를 연구하기 시작했다고 보고 있다.

64 Otte, 2001.

65 Lorblanchet, 1999.

66 Bednarik, 1995.

67 O'Errico, Nowell, 2000.

68 Bednarik, 2003b.

69 상징(symbole)은 원래 '두 파편(bol)의 합(sym)'이란 뜻으로, 구조주의
인류학자들은 이미 원시인의 사고는 '상징적 사고'라는 특수성을 띤다
고 보았다. 두 세계 또는 두 개념을 조합해 자유롭게 연상하지만, 새로
운 개념이 기계적으로 합산되는 것이 아니라 비언어적 체계로 발생할
뿐이다. 한마디로, '상징적 사고'란 전혀 다른 세계, 제삼의 영역과 질서
를 발견하는 일이기도 하다.—옮긴이

70 페슈드라제 동굴은 1929년에 처음 발견되었다가 1949년에 다시 발견
되었는데, 발견 시기에 따라 동굴 뒤에 I과 II를 붙여 구분한다. 중기 구
석기 문화를 엿볼 수 있는 중요한 유적으로, 흑연 같은 연필이나 붉거나
검게 착색된 유물 단편들이 많이 나와 채색제로 쓰인 것은 아닌지 추정
된다.—옮긴이

71 Zilhão et al., 2010.

72 Lorblanchet, 1999, p.133.

73 Henshilwood et al., 2002; Henshilwood, 2006.

74 'Before the Present'의 약자. 방사성탄소에 의한 연대 측정으로 결정된
연대이다. 연대 측정은 기원후 1950년을 0(zero)BP로 정한다. 보정을
거치지 않은 연대에 대해서는 1950년을 기준으로 거꾸로 환산해 BP라
는 단위를 쓴다.—옮긴이

75 Texier et al., 2010.

76 Conard, 2003.

77 갯과의 포유동물.—옮긴이

78 Breuil, 1952, pp.146-147.

79 Breuil, 1952, fig 112.

80 Breuil, 1952, fig 111.

81 Leroi-Gourhan, 1965.

82 Perlès, 1992, p.47.

83 이 주제에 대해서는 Demoule, 1997 참조. 모든 논박에 대해서는 다음을 참조할 것. Clottes, Lewis-Williams, 2001a, pp.188-191, 223.

84 Lewis-Williams, Clottes, 1998a, p.48; Clottes, Lewis-Williams, 2001a, pp.188-189.

85 Leroi-Gourhan, 1965, p.110.

86 Lorblanchet, 1989, p.62.

87 Triolet, Triolet, 2002.

88 Bégouën, 1924, 1939.

89 Lemaire, 1993.

2. 여러 대륙에서 다양한 동굴을 만나다

1 Fage, Chazine, 2009.

2 지금은 절판된 두 권의 작은 책에 더 자세한 자료들이 소개되어 있다. Clottes, 2000a, 2003d.

3 야코마족은 중앙아프리카에 거주하는 인디언. 아메리카 지역의 인디언 부족은 야카마족이다. 여러 부족을 많이 열거하다 보니 저자의 착각으로 잘못 인용되었을 수 있다.—옮긴이

4 3번 주석을 참고할 것.

5 미국 뉴멕시코 주에 위치한 인구 조사 지정 구역(CDP)인 주니 푸에블로(Zuni Pueblo). 주로 주니족이 거주한다.—옮긴이

6 각기 다른 종교나 사상 등을 혼합하고 조화시키려는 노력. 싱크리티즘(syncretism)이라고도 한다.—옮긴이

7 성직자, 성가대가 전용하는 공간.—옮긴이

8 중앙아메리카의 마야. Stone, 1997 참조.

9 바하칼리포르니아 주 남쪽에 위치한 주이다.—옮긴이

10 아메리카 대륙에 서식하는 타조로, '레아'라고도 불린다.—옮긴이

11 사파리(safari)는 스와힐리어로 '여행'이라는 뜻이다. 원래는 사냥감을 찾아 원정하는 일을 가리키는 말이었지만, 지금은 야생 동물이 서식하는 보호 구역에서 자동차를 타고 다니며 구경하는 일도 가리킨다.—옮긴이

12 Chaloupka, 1992 참조.

13 바라문디(Barramundi)는 오스트레일리아 원주민 언어로 '비늘이 큰 물고기'를 뜻한다.—옮긴이

14 원주민 언어로 '높은 곳'이라는 뜻이다.—옮긴이

15 이 책의 98쪽을 참조할 것.

16 내 친구 찰룹카 덕분이었다. 그는 이런 사실들에 대한 어마어마한 양의 자료(편지, 신문 스크랩)를 가지고 있었다. 그의 집에서 보낸 며칠간 흥미롭게 살펴보면서 많은 것을 알게 되었다.

17 문화유산이나 예술, 자연 경관 등을 파괴 또는 훼손하는 행위. 오세기경 유럽의 민족 대이동 때 반달족이 로마를 점령해 약탈과 파괴 행위를 한 데서 유래했다.—옮긴이

18 토착 식물과 과일, 곤충 등을 재료로 하는 오스트레일리아 원주민의 전통음식.—옮긴이

19 Lewis-Williams, 2003, 2010.

20 2011년 1월과 2월, 인도에서 훨씬 오래 머문 적이 있다. 이때 동료인 미낙시 파탁(Meenakshi Pathak)의 안내를 받아 마디아프라데시의 파치마르히 지역에서 여러 암각화 유적을 방문했다.

21 Clottes, 2005b.

22 "In India, (the) tradition of printing hands on the gates of houses, temples, sacred sites at ritualistic ceremonies, auspicious occasions like the birth of a child, marriage ceremony, etc., is still continuing." Kumar, 1992, p.63.

23 "live in close interaction with supernatural entities. When the primitive mind fails to comprehend the cause of unnatural tragedies like illness, killer epidemics, earthquakes, lightning strokes, attacks by wild animals, etc. it attributes the cause to malevolent spirits and gods (…) which need to be propitiated and appeased by drawing icons." Pradran, 2004, p.39.

24 "Art, prompted by sources of beliefs and myths, forms a part and parcel of

the Saura life in their struggle for existence." Pradran, 2001, p.62.

25 "In stage one, the shaman identifies the spirit or the power that has caused the disease, or death or that needs to be propitiated for the welfare of the family, whose icon is to be drawn. In stage two, the icon is drawn on the house wall either by the artist (Ittalamaran) or the shaman (kuranmaran) if he knows how to draw. And in stage three the icon is consecrated by the shaman through an elaborate ritual involving invocations to all gods and spirits of the Saura world and the particular spirit in whose honour the icon is prepared, to come and occupy the house. All sorts of fruits, roots, grains, corns including wine were offered and finally either a goat or a fowl is sacrificed." Pradran, 2001, p.59.

26 Célestin-Lhopiteau, 2009, p.28.

27 Célestin-Lhopiteau, 2009, p.26.

28 주로 시베리아 유목민들이 사용하는 둥근 형태의 천막.—옮긴이

29 일종의 부적.—옮긴이

30 시베리아에 발달한 침엽수림.—옮긴이

31 안가라 지역에서는 이런 조각상들을 전문가들을 포함해 모두 이렇게 부른다.

32 1장 '구석기 예술의 잠정적 의미' 참조.

33 셀레스탱 로피토는 최근 책임편집해 출간한 책에서 하카스인 여자 샤먼 테타냐 바실리예브나 코베지코바(Tatiana Vassiliyevna Kobejikova)와 나눈 이야기 전체를 소개했다(2010. 6. 20의 인터뷰). Célestin-Lhopiteau, 2011, pp.106–114.

34 이 책 111쪽 참조.

3. 세계의 지각과 예술의 기능

1 이 말은 정보통이 아니라는 뜻이다. 다시 말해 언어나 행동의 기술에서 기능적인 면을 그다지 문제 삼지 않는 태도라 이해할 수 있다.—옮긴이

2 오스트레일리아 예술 및 구석기 예술에 대한 다음 지적을 참고. "The persistence of the images through millenia did not imply the permanence

of meaning." (Lorblanchet, 1992, p.133)

3 Ngarjno et al., 2000.

4 이탈리아어로 '번역자는 곧 배신자다'라는 뜻이다. 두 단어의 철자가
 비슷해서 생기는 어음 유사 현상에서 착안된 표현으로, 번역 및 해석으
 로 인한 왜곡 등 번역에서 늘상 제기되는 난제를 암시한다.—옮긴이

5 Bednarik, 2003c.

6 May, Domingo Sanz, 2010, p.40.

7 Macintosh, 1977, p.192.

8 Macintosh, 1977, p.197.

9 오스트레일리아 원주민들은 세상이 꿈에 의해 창조되었다고 믿는데,
 꿈의 시대는 대지가 창조되기 전의 시대를 가리킨다. 이 시기에 만물은
 비물질적이고 정신적이었다.—옮긴이

10 Berndt, Berndt, 1992.

11 보통 스키타이족이라 불리는 이란계 민족의 유라시아 유목민. 고대 그
 리스어나 페르시아어로는 사카(Saka), 사카이(Sakai), 사코(Sako) 등
 으로 혼용되어 불렸다.—옮긴이

12 Rozwadowski, 2004, p.59.

13 François, Lennartz, 2007, p.86.

14 Garfinkel et al., 2009, p.190.

15 '진흙문자 동굴'이라는 뜻.—옮긴이

16 테네시 주에서 처음으로 머드 글리프 케이브라 불렸다가 이어 다른
 지역에서도 그렇게 불리게 되었다. 머드 글리프 케이브에 대해서는
 Faulkner, 1988, 1997 참조.

17 전문가들 사이에서 반인반수(Thérianthropie) 또는 혼합 피조물(Créa-
 tures compoistes) 등으로 불리는 것은 결국 인간과 동물의 특징을 둘 다
 가지고 있는 것을 의미한다.

18 중세 때부터 내려오는 전설로, 낮에는 사람이었다가 밤에는 늑대 인간
 으로 변신하는 루 가루(Loup-Garou) 이야기를 말한다.—옮긴이

19 Nielsen, Nesheim, 1956, pp.80-105.

20 한국어에서는 동물 이름 앞에 '암'과 '수'자를 붙여 구분할 뿐이라 다
 양한 동물 이름을 살려 번역할 수 없다. 각각의 원어와 그 뜻은 다음
 과 같다. cerf-biche(수말-암말), taureau-vache(수소-암소), poule-co-

q(암탉-수탉). Génisse(암송아지), poulain(망아지), faon(사슴이나 새끼사슴), daguet(두 살배기 수사슴), agneau(새끼 양), veau(송아지).—옮긴이

21 Garner, Maury, 1994.

22 *L'Art des Cavernes*, Paris: Imprimerie nationale / ministère de la Culture, 1984; Clottes, 2008.

23 Clottes, 1997.

24 Stone, 1997.

25 브라질에서 "모든 전통은 어두운 장소를 전통적으로 피했다."(Prous, 1994, p.138)

26 Lenssen-Erz, 2008, pp.165-167.

27 이런 예는 많다. 가령, 브라질 북부에서도 "빛이 충분히 들어오는 회랑은 반질반질 윤이 나는 벽이 있는데도 방치되어 있었고, 반면 아주 울퉁불퉁한 내벽 바로 옆에 마치 제실 느낌이 나는 곳이나 작은 은신처 같은 곳은 우리 눈에도 바로 띄지 않았는데, 이런 곳이 도리어 선택되었다."(Prous, 1994, p.139)

28 아내 에우리디케를 잃고 하계로 내려간 오르페우스는 하데스 부부에게 간청해 에우리디케를 지상으로 데려올 수 있는 허락을 받지만 절대 뒤를 돌아보아서는 안 된다는 조건이 따른다. 그러나 잘 따라오는지 불안하고 초조해진 오르페우스는 거의 지상에 가까워졌을 때 그만 뒤를 돌아보아 에우리디케를 영영 잃고 만다. '하계로 내려간 오르페우스' 신화는 가장 소중한 무엇인가를 찾아, 산 자의 세계에서 죽은 자의 세계로 위험을 무릅쓰고 내려가 그 소중한 것을 찾아 다시 산 자의 세계로 돌아온다는, 아니, 돌아오지 못하거나 그 소중한 것을 도로 잃어버릴 수 있다는 함의를 갖는다. 살아 있던 소중한 것(에우리디케)이 이미 죽은 자들의 세계에 소속된 이상 그것을 다시 산 자의 세계로 'rapporter', 즉 '가져오기' 또는 '보고하기', 더 나아가 '말하기' 하는 것이 얼마나 힘든지를 상징적으로 암시한다.—옮긴이

29 Bégouën, Clottes, 2008.

30 Clottes, Delporte, 2003.

31 López Belando, 2003, p.279.

32 "The cave itself, as a whole or in certain parts, played in many cases the

role of the female symbol." Leroi-Gourhan, 1982, p.58.

33 Utrilla Miranda, 1994, p.105, note 20; Utrilla Miranda, Martinez Bea, 2008, p.123.

34 Villarerde Bonilla, 1994.

35 '알코브(alcôve)'는 보통 '벽감'으로 번역되지만, 역시나 '벽감'으로 번역되는 '니치(niche)'와는 좀 다른 의미가 있다. '알코브'는 여성의 침실에 벽을 파서 침대를 들여놓는 곳으로, 주로 은밀한 사랑을 나누는 장소를 의미한다. '니치'도 벽을 파서 안으로 들어간 벽면을 만드나, 장식물 등을 놓는 정도이다.─옮긴이

36 Perlès, 1977; Collina-Girard, 1998.

37 석회 동굴 내부의 지하수에 용해되어 있는 탄산칼슘·방해석이 천장에서 떨어지거나, 벽을 따라 흘러내리는 과정에서 침전·집적되어 형성된 이차적 지형을 총칭하는 용어.─옮긴이

38 Brady et al., 1997.

39 mana, 정신적 힘을 가리키는 폴리네시아어.

40 "The presence of speleothems in caches and burials and their use as idols is a good indication that cave formations are thought to have some type of power or mana (a Polynesian word used to denote spiritual power)." Brady et al., p.740.

41 "(…) there is evidence among the modern Mixtec and in the archaeological record that speleothems may have been regularly kept as part of the collection of objects of power that protected every household." Brady et al., p.746.

42 gnas, 마나와 약간 비교되는 정신적 힘.

43 "Pilgrims may take earth, water, stones, plant parts, and other objects from around the cave. Gnas saturates these objects, providing benefits to their possessors." Aldenderfer, 2005, p.12.

44 Clottes, 2010a.

45 다음 문헌의 두 저자는 인용한 논문에서 장식 동굴의 두 가지 이중적 역할을 강조했는데, 그들의 표현에 따르면, '공공장소'와 '사적 성소'이다. Utrilla Miranda, Martinez Bea, 2008, p.120.

46 프랑스어로 원래 '희생 제물'이라는 뜻인데, 훗날 '성체의 빵'이라는 뜻

으로 통용되었다. 'hostie' 이전에는 'oblata'나 'oiste'라는 단어로도 쓰였는데, '제단 위에 놓는 빵' '천사들의 빵' '찬양하는 빵' 등의 의미이다. 지성소 또는 성가대에 이 성체의 빵을 놓는 것은, 이 제물을 기리고 찬양하는 제례적 의미로 보인다.—옮긴이

47 Brady, 1988.

48 Stone, 1995, p.14.

49 '성스러운 지리학'은 외부 구조물(탑, 산)만이 아니라 동굴에도 적용해 쓰는 말이다. "There was an ongoing dialogue between the wilderness and the built environment among the ancient Maya." Stone, 1995, p.241.

50 Pales, 1976.

51 Bégouën et al., 2009, p.272.

52 Vallois, 1928.

53 주로 북미 원주민들이 신는 뒤축 없는 사슴 가죽 신발.—옮긴이

54 Clottes, Rouzaud, Wahl, 1984, p.435.

55 Garcia, 2001, 2010, pp.36–40.

56 Clottes, Courtin, Vanrell, 2005a, p.64.

57 Sharpe, Van Gelder, 2004, p.15.

58 Barrière, 1984, p.518.

59 Baffier, Feruglio, 1998, p.2.

60 Sharpe, Van Gelder, 2004, p.15.

61 Clottes, Courtin, Vanrell, 2005a, p.215.

62 Clottes, Courtin, Vanrell, 2005a, fig 48, p.67.

63 'digit ratio'라 불리는 손가락끼리의 비율을 가리킨다.—옮긴이

64 각각의 동굴 공간에 붙인 명칭은 서양 건축물 용어를 딴 것이 많다. 여기서는 원어가 'porche'이다. 단순한 입구는 아니고, 안과 밖을 이어 주는 경계 공간이라는 점에서 서양 건축물에서 주랑과 바닥 면 등에 상당히 정교한 장식을 하는 현관을 떠올릴 필요가 있다.—옮긴이

65 Leroi-Gourhan, 1977, p.23.

66 이 방 이름은 1994년 12월 쇼베 동굴을 발견한 세 사람 중 크리스티앙 일레르(Christian Hillaire)의 이름을 딴 것이다. 쇼베 동굴이라는 이름 역시나 주요 발견자인 장 마리 쇼베(Jean-Marie Chauvet)의 이름을 붙인 것이다. 장 마리 쇼베는 프랑스 문화부 소속의 동굴 탐사가이자 연

구자였고, 크리스티앙 일레르는 프랑스전력공사(EDF) 소속 직원이며, 엘리에트 브뤼넬(Eliette Brunel)은 포도 농부였다. 다음 링크에서 쇼베 동굴 발견 장면을 찍은 영화를 참조할 것. https://archeologie.culture.fr/chauvet/fr — 옮긴이

67 여기서는 씌어진 글자를 지우고 그 위에 다시 쓰는 양피지를 뜻한다. 이 책의 1장 주 36번을 참조할 것. — 옮긴이

68 Dauvois, Boutillon, 1994; Reznikoff, 1987; Reznikoff, Dauvois, 1988; Waller, 1993.

69 루이스 윌리엄스는 이 현상과 이것의 종교적 함의를 크게 강조했다. Lewis-Williams, 1997.

70 Clottes, 2004d, 2010a.

71 라 파시에가는 몬테 카스티요의 네 개 동굴 중 하나이다. 이 책의 207쪽을 참고. — 옮긴이

72 1929년부터 페슈메를을 연구하던 의전사제 아메데 르모지(Amédée Lemozi)는 이런 가설을 구체화했다. "동물은 동굴 내부에서 일종의 신비한 선재성(先在性)을 향유한다. 동물의 모습은 자연적으로 생긴 희미한 윤곽을 통해 표현되어 있었고, 예술가는 거기에 은밀한 몇몇 선을 덧붙여서 강조하고 부각시켰을 뿐이다. 여기서 예술은, 마나주의 말에 따르면 종교를 섬기는 것이었다."(Lemozi, 1929, p.45)

73 López Belando, 2003, p.281.

74 "Numerous Asian shamanic mythologies express the belief that rock crevices such as these, along with holes in the earth and simple caves, were the gates to the world of spirits." Rozwadowski, 2004, p.74.

75 Clottes, Lewis-Williams, 1996.

76 손가락이 없어진 것을 보고 동상이라고 한 가설을 최근 우트리야 미란다와 마르티네스 베아도 다시 제시했다(Miranda, Bea, 2008, p.123). 피레네산맥에 혹한이 찾아와 가르가스가 몹시 추웠다는 것이다. 그러나 이 저자들은 코스케의 사례는 잊고 인용하지 않는다. 코스케는 같은 지중해 연안으로 거기 그려진 손은 전혀 다른 맥락이다.

77 Sahly, 1966.

78 Valde-Nowak, 2003.

79 Leroi-Gourhan, 1967.

80 비록 짧게 언급하고 지나가지만, 르루아 구랑은 여기서 민족학적 비교를 한 셈이다.

81 Leroi-Gourhan, 1965, p.127.

82 Leroi-Gourhan, 1965, p.125.

83 Leroi-Gourhan, 1965, p.126.

84 Leroi-Gourhan, 1965, p.128.

85 스펠레오뎀(주 37번 참조)을 가리키는 또 다른 말. 독일어로 '몬트 (mond)'는 '달'을, '밀스(milch)'는 '우유'를 뜻한다.—옮긴이

86 Breuil, 1952, p.22.

87 Clottes, Courtin, Vanrell, 2005a, pp.220-221.

88 레조 클라스트르에서는 어떤 시대인지는 모르지만, 훨씬 후대에도 이 동굴을 찾아 그림을 그린 자들이 있었다. 그중 하나는 자기 손을 부드러운 벽면에 갖다 댄 다음 거기서 몇 미터를 끌고 가며 손 흔적을 남겼다.(Clottes, Simonnet, 1990) 이런 행동은 큰 의미 없이 그냥 우발적으로 한 것일 수 있다.

89 Sharpe, Van Gelder, 2004, p.16.

90 Méroc, Mazet, 1956, pp.46-47.

91 Lorblanchet, 1990, p.96.

92 Lorblanchet, 1994, p.240.

93 내가 직접 본 예가 많다. 성주간이 막 끝난 후 세비야에 있었을 때, 여러 교회를 방문한 적이 있다. 교회에서는 한 달 동안 동정녀 마리아 조각상을 올린 거대한 가마를 전시 중이었다. 평신도들이 자부심을 갖고 만든 것이었고, 도시 좁은 길을 다니며 가마 행렬을 하기도 했다. 그때 한 눈먼 늙은 부인이 딸의 부축을 받으며 흰 지팡이를 짚고 다니고 있었다. 그리고 가마가 가까이 올 때마다 딸의 귀에 대고 뭐라고 중얼거렸다. 부인은 손을 뻗어 그 가마의 나무를 쓰다듬은 다음, 조심스럽게 자기 눈을 어루만졌다. 그 의도는 명확했다.

94 Azèma, Clottes, 2008.

95 Bégouën, Clottes, 1981; Bégouën et al., 1995.

96 Clottes, 2007a, 2009.

97 Bégouën et al., 1995.

98 원문에는 구체적으로 '뼈'나 '골편', '돌' 같은 명사로 표현되어 있지 않

고 총칭적으로 'objet'라고 되어 있어 맥락에 따라 원문을 살려 읽어 주
었다. '물건', '사물', '대상' 등으로 보통 옮길 수 있지만, 발굴학자의 호
기심을 끄는 연구 대상이면서 아직은 정확히 그 기능이나 의미가 판명
되지 않은 느낌을 살릴 필요도 있었다.—옮긴이

99 그라베트기는 중기 구석기시대와 후기 구석기시대 사이, 또는 호모 사
 피엔스가 출현하기 바로 얼마 전이다. 연대 추정으로는 삼만일천 년 전
 에서 이만삼천 년 전이다.—옮긴이

100 Clottes, 2007a, 2009.

101 의식을 한다면 그 의식의 실제적 기능이 있을 거라고 생각하기 때문에
 이런 설명을 하는 것이다.

102 도시 개발 중 우연히 대규모 역사 유적지가 발견되는 일이 왕왕 있는
 데, 고고학적으로 가치가 있는 문화재 유물을 손상시키지 않고 잘 보존
 하려는 차원에서 그 유물들을 별도로 연구하고 발굴하는 작업을 말한
 다.—옮긴이

103 '베일'이라는 비유어는 루이스 윌리엄스와 다우슨에게 빚진 것이다. 아
 프리카 남부의 산족 그림들을 해설하면서 이런 비유법을 썼다. Lew-
 is-Williams, Dowson, 1990.

104 앙리 베구앵과 그의 가족은 튁 도두베르 근처에서 살았는데, 아내와 딸
 은 일찍 사망했다. 1912년 7월 베구앵은 막스, 자크, 루이 아들 셋과 함
 께 이 근처에서 바캉스를 보내다 동굴 일대를 발견하게 된다.—옮긴이

105 Bégouën, 1912, p.659.

106 Clottes, Courtin, 1994, p.60.

107 Shaw, "The speleothems used in pharmacy were two—moonmilk (or
 mondmilch) and crushed stalactites." Hill, Forti, 1997, p.28.

108 Brady, Rissolo, 2005.

109 Clottes, Courtin, Vanrell, 2005a, b.

110 Hodgson, 2008, p.345.

111 Bégouën, 1924, p.423.

112 Garfinkel et al., 2009, p.186.

113 준 것에 대한 반응으로 하는 보상을 뜻하나, 인류학 개념을 살려 '역증
 여'라고 옮긴다. 마르셀 모스(Marcel Mauss)는 자신의 저서 『증여론
 (Essai sur le don)』에서, 문명사에서 인간의 행동을 이해하는 가장 중요

한 개념으로 '선물을 주는 행위', 즉 증여를 꼽는다. 그런데 증여는 단순하게 주는 것이 아니라 답례, 즉 역증여를 반드시 기대하는 행위이며 이는 계속해서 원무를 형성하듯 순환 행위로 반복되고 강화된다. 더 큰 역증여를 기대하며 증여를 강화하다 보니 때론 자신이 가진 모든 것을 다 내놓는 완전한 파산, 또는 파손 및 파괴 행위로까지 이어진다. 여기서 증여와 역증여라는 단어 및 개념이 사용된 것은, 물고기나 동물을 사냥하려면(즉 역증여를 기대하려면), 인간 사냥꾼은 동물에게 정성스러운 의식을 치러 줘야(즉, 증여를 해야) 한다는 의미이다.—옮긴이

114 Testart, 1993, p.59.

115 Robert-Lamblin, 1996, p.127.

116 François, Lennartz, 2007, p.82.

117 Young, 1992, pp.125-126.

118 Lewis-Williams, Pearce, 2004, p.156.

119 Lewis-Williams, Dowson, 1988; Clottes, Lewis-Williams, 1996;

120 Clottes, 2010b.

121 이에 대한 자세한 내용은 Testart, 1991 참조.

122 Brody, 1990, p.67.

123 지상화는 하늘에서 땅을 내려다보았을 때 한눈에 보이게 그려지거나 새겨진 대형 그림으로, 사람의 손으로 만든 것이다. 토양의 표층을 깎아 그림자를 만들거나 돌을 모아 쌓은 것 등이 있다. 특히 라틴아메리카 페루에서 많은 지상화가 발견되었으며 이 밖에도 브라질, 시리아, 사우디아라비아 등에서도 나타난다. 블라이드의 지상화를 비롯해 영국 어핑턴의 백마, 페루 나스카의 지상화 등이 유명하다.—옮긴이

124 Whitley, 1996, pp.124-126.

125 Clottes, 2000c, pp.90-92.

126 대략의 뜻과 라틴어 원어는 다음과 같다. 성 스타피무스는 '고통을 막아주는 지팡이를 든 수호성인(Patronus contra dolorem pedem)', 성 리보리우스는 '고통을 막아 주는 돌을 든 수호성인(Patronus contra dolores calculi)', 성녀 오틸리아는 '고통을 막아 주는 마음의 눈(contra doloris oculorum)'.—옮긴이

127 Le Guillou, 2001.

128 Aujoulat, 2004.

129 Whitley, 2000.

130 Bandi, 1988, p.138.

131 Simonnet, 1991.

132 Péquart, 1963, p.296.

133 Robert, 1953, p.16.

134 Bandi, 1988, p.143.

135 더 자세한 내용은 Clottes, 2001a 참조.

136 생물 개체의 유해가 지층에 매몰된 이후 화석화되는 과정을 연구하는 학문 분야.—옮긴이

137 이 주제에 대해서는 Delporte, 1984 참조.

138 캉프스(G. Camps)가 구상한 가설. Camps, 1984, p.258.

139 Cohen, 2003, pp.17, 151–173.

140 Smith, 1991, pp.50–51.

141 Testart, 1986.

142 Clottes, Courtin, 1994, p.177.

143 Guthrie, 1984, 2005.

144 남아프리카의 산족인 !쿵족에 대해서는 Lee, 1979 참조.

145 Guthrie, 1984, p.71, 2005를 참조할 것.

146 특히 White, 2006을 참조할 것.

147 원문에는 '또는'과 '그리고'를 굳이 분리하고 강조해, 소년과 소녀가 함께 들어갔거나, 소년들만 들어갔거나, 소녀들만 들어갔을 거라는 함의를 싣고 있다.—옮긴이

148 가령, 폴리네시아 사회에서 생식기는 마법적인 힘을 갖는다. 여성의 성기는 해롭기도 하고(마나를 파괴한다), 창조적인 위력을 갖기도 한다.

149 유럽 자폐증협회 부회장 폴 트랭(Paul Tréhin)의 어느 서신에서. 2002. 2. 15.

150 Treffert, 2009.

151 "Comparison of the cave art with the drawings made by a young autistic girl, Nadia, reveals surprising similarities in content and style." Humphrey, 1998, p.165.

152 "The case for supposing that the cave artists did share some of Nadia's mental limitations looks surprisingly strong." Humphrey, 1998, p.176.

OFF

OFF

주

I 53 갈필(渴筆)로도 번역된다. 서양어로는 가죽이나 면, 종이 등으로 끝을
뾰족하게 만든 일종의 작은 롤러로, 이것을 문질러 흐린 빛깔을 얻거나
음영을 얻어 대강의 그림을 착상할 때 쓴다.—옮긴이

I 54 Heyd, Clegg, 2005, 19-25쪽에 실린 클로트의 글.

I 55 Lee, 1992, p.12.

I 56 Victor, Lamblin, 1993, p.229.

I 57 Fénies, 1965; Simonnet, 1996; Clottes, 2004c.

I 58 Clottes, Lewis-Williams, 2007, p.217.

I 59 Sieveking, "Perhaps we have here an unambiguous example of decoration
produced in an altered state of consciousness. Many factors may contrib-
ute to this. Beside the ritual context of the representation we might imagine
extreme fatigue, hunger, isolation, an individual's natural ability to hallu-
cinate, or the use of various psychotropic drugs." Lorblanchet, Sieveking,
1997, p.53.

I 60 "In the context of shamanic art, ethnographic records suggest that the
visual imagery is often a direct depiction of shamanic experiences." Wallis,
2004, p.22.

I 61 Chaumeil, 1999, p.43.

I 62 이 전문가는 항상 샤머니즘과 수렵 문화의 연합성을 주장해 왔다. 최
면이라는 주제에 대해서는 다소 유보하지만 말이다. 그러나 결과적으
로 이 종교와 후기 구석기인들의 상관관계는 인정하며 한 인터뷰에서
이렇게 말했다. "저는 동굴 예술은 '진짜' 샤머니즘과 관련이 있다고 항
상 믿어 왔습니다. 샤먼과 수렵 사이에는 근본적인 연결 고리가 있습니
다. 나로서는, 삶을 동물에 의존하는 이런 사회에서는 샤머니즘에 도움
을 요청할 수밖에 없는 것이 아주 그럴 법해 보입니다."(『라 크루아(La
Croix)』, 1996. 12. 20), Hamayon, 1995, p.48.

I 63 Chaumeil. 1999, p.43. 수렵 사회와 샤머니즘의 특별한 연합성은 이 종
교 분야의 전문가들이 다수 언급하며 정립되어 왔다. 다음을 참조할 것.
Vitebsky, 1995, pp.29, 30; Vazeilles, 1991, p.39; Perrin, 1995, pp.92, 93;
Hamayon, 1990, p.289.

끝맺으며

1 Clottes, Simonnet, 1972, 1990.

2 여기서 사이펀(siphon)은 물에 잠긴 통로를 가리킨다.—옮긴이

3 기본적인 것은 통일되어 있지만, 샤머니즘과 그 신앙 행위의 복잡성 및 다양성에 대해서는 두 권으로 구성된 다음의 탁월한 공저를 참조하기 바란다. 오대륙의 각 샤머니즘 문화에 대해 백과사전 형식으로 집필한 것이다. Walter, Fridman, 2004.

4 Rosman, Ruebel, 1990.

5 Hume, 2004. 그리고 Lommel, 1997도 참조할 만하다. 로멜은 1938년 사 개월간 오스트레일리아 킴벌리의 우남발족 마을에 살면서 샤먼 의식을 직접 목격했다.

6 Sauvet, Tosello, 1998, p.89. 우리의 저서 『선사의 샤먼(Les Chamanes de la Préhistoire)』(Clottes, Lewis-Williams, 1996)이 나오자 바로 이베트 타 보랭(Yvette Taborin)은 한 언론 인터뷰에서 훨씬 단정적으로 이렇게 말 했다. "동굴 예술은 신화를 이야기한다고 말할 수 있을 뿐입니다. 그 나 머지는 다 상상력이죠."(『라 크루아』, 1996. 12. 20.)

7 이 측면에 대해 길게 설명한 3장을 참조할 것.

8 이 점은 3장 '동굴을 대하는 태도'에서 다룬 논의를 참조할 것. 훨씬 상 세한 내용은 다음을 참조. Clottes, Lewis-Williams, 2007, p.215.

감사의 말

이 오랜 탐색의 여정을 하는 동안 나를 도와준 모든 분들께 깊이 감사드린다. 우선, 전통 부족의 대표자들을 만난 것은 행운이었다. 그들의 이야기, 삶의 태도와 방식을 통해 정말 많은 것을 배울 수 있었다. 또한 세계 전 대륙의 수많은 선사 유적지와 장식 동굴 구역을 방문할 수 있도록 해 준 나의 동료들. 이들은 그 누구보다 많이 알고 있는 각지의 유산과 문화에 대한 지식을 나에게 나누어 주었다.

전 리키재단 이사장이자 내 친구 빌 워슬린(Bill Wirthlin). 그는 특히 내 경험과 성찰의 결실을 글로 쓰도록 독려했다. 이 작업의 탄생은 바로 그 덕분이다.

야니크 르 기유와 우리 시베리아 안내인이었던 콘스탄틴 위조스키(Konstantin Wissotskiy)에게도 감사드린다. 이 책에 소개된 몇몇 이미지들을 나에게 제공해 주었다.

그리고 이전 작품을 쓸 때부터 많은 조언을 해 준 프랑수아즈 페로(Françoise Peyrot)와 내 딸 이자벨 페베 클로트(Isabelle

Pébay-Clottes), 그리고 특히 갈리마르 출판사의 에릭 비뉴(Éric Vigne). 모두 내가 원고를 쓸 때부터 읽어 주며 여러 제안과 적절한 지적을 해 주었다. 특히 브누아 파르시(Benoit Farcy)와 실비 시몽(Sylvie Simon)은 심혈을 기울여 정독해 주었다. 이들에게 다시 한번 깊이 감사드린다.

마지막으로, 빙하기 예술이라는 너무나 매혹적인 주제에 대해 내 평생을 바쳐 연구한 결과물을 출판할 기회를 주신 갈리마르 출판사에도 감사의 말을 전한다.

참고문헌

ALDENDERFER, Mark (2005), "Caves as Sacred Places on the Tibetan Plateau", *Expedition*, (University of Pennsylvania Museum of Archaeology and Anthropology), 47, 3, pp. 8–13.

ANATI, Emmanuel (1989), *Les Origines de l'art et la formation de l'esprit humain*, Paris: Albin Michel.

ANATI, Emmanuel (1999), *La Religion des Origines*, Paris: Bayard.

L'Art des Cavernes. Atlas des grottes ornées paléolithiques françaises (1984), Paris: Imprimerie nationale / Ministère de la Culture.

ATKINSON, Jane Monnig (1992), "Shamanisms Today", *Annual Review of Anthropology*, 21, pp. 307–330.

AUJOULAT, Norbert (2004), *Lascaux. Le geste, l'espace et le temps*, Paris: Le Seuil, coll. Arts rupestres. English edition : *The Splendour of Lascaux. Rediscovering the Greatest Treasure of Prehistoric Art*, London: Thames & Hudson, 2005.

AZÉMA, Marc et CLOTTES, Jean (2008), "Traces de doigts et dessins dans la grotte Ch auvet (Salle du Fond)/ Traces of finger marks and drawings in the Chauvet Cave (Salle du Fond)", *INORA*, 52, pp. 1–5.

BAFFIER, Dominique et FERUGLIO, Valérie (1998), "Premières observations sur deux nappes de ponctuations de la grotte Chauvet (Vallon-Pont-d'Arc, Ardèche, France)", *INORA*, 21, pp. 1–4.

261

BAHN, Paul G. (1998), *The Cambridge Illustrated History of Prehistoric Art*, Cambridge: Cambridge University Press.

BANDI, Hans-Georg (1988), "Mise bas et non défécation. Nouvelle interprétation de trois propulseurs magdaléniens sur des bases zoologiques, éthologiques et symboliques", *Espacio, Tiempo y Forma*, Serie I, Prehistoria, vol. 1, pp. 133–147.

BARRIÈRE, Claude (1984), "Grotte de Gargas", in *L'Art des Cavernes. Atlas des grottes ornées paléolithiques françaises*, Paris: Imprimerie nationale / ministère de la Culture, pp. 514–522.

BEDNARIK, Robert G. (1995), "Concept-mediated marking in the Lower Palaeolithic", *Current Anthropology*, 36, 4, pp. 605–634.

BEDNARIK, Robert G. (2003a), "A figurine from the African Acheulian", *Current Anthropology*, 44, 3, pp. 405–413.

BEDNARIK, Robert G. (2003b), "The earliest evidence of Palaeoart", *Rock Art Research*, 20, 2, pp. 89–135.

BEDNARIK, Robert G. (2003c), "Ethnographic interpretation of Rock Art", http://mc2.vicnet.net.au/home/interpret/web/ethno.html

BÉGOUËN, Henri (1912), "Les statues d'argile de la Caverne du Tuc d'Audoubert (Ariège)", *L'Anthropologie*, XXIII, pp. 657–665.

BÉGOUËN, Henri (1924), "La magie aux temps préhistoriques", *Mémoires de l'Académie des Sciences, Inscriptions et Belles-lettres de Toulouse*, 12ᵉ série, t. II, pp. 417–432.

BÉGOUËN, Henri (1939), "Les bases magiques de l'art préhistorique", *Scientia*, 4ᵉ série, 33ᵉ année, t. LXV, pp. 202–216.

BÉGOUËN, Robert and CLOTTES, Jean (1981), "Apports mobiliers dans les cavernes du Volp (Enlène, Les Trois-Frères, Le Tuc d'Audoubert)", in *Altamira Symposium, Madrid-Asturias-Santander, 15–21 octobre 1979*, Universidad complutense de Madrid: Instituto Espanol de Prehistoria, pp. 157–187.

BÉGOUËN, Robert and CLOTTES, Jean (2008), "Douze nouvelles plaquettes gravees d'Enlene", *Espacio, tiempo y forma*, Serie I, Nueva época. Prehistoria y arqueología, vol. 1, pp. 77–92.

BÉGOUËN, Robert, CLOTTES, Jean, GIRAUD, Jean-Pierre, ROUZAUD, François (1993), "Os plantés et peintures rupestres dans la caverne d'Enléne", *in* DELPORTE, Henri et CLOTTES, Jean (dir.), *Pyrénées préhistoriques. Arts*

et Sociétés, Actes du 118ᵉ Congrès national des Sociétés historiques et scientifiques, octobre 1993, Pau, pp. 283–306.

BÉGOUËN, Robert, FRITZ, Carole, TOSELLO, Gilles, CLOTTES, Jean, PASTOORS, Andreas, FAIST, François (2009), *Le Sanctuaire secret des bisons. Il y a 14 000 ans dans la caverne du Tuc d'Audoubert*, Paris: Somogy.

BERNDT, Ronald Murray and BERNDT, Catherine Helen (1992), *The World of the First Australians. Aboriginal Traditional Life, Past and Present*, Canberra: Aboriginal Studies Press (New revised and corrected edition; first edition published in 1962).

BONSALL, Clive and TOLAN-SMITH, Christopher (eds.) (1997), *The Human Use of Caves*, Oxford: BAR (British Archaeological Reports) International Series 667.

BRADY, James Edward (1988), "The sexual connotation of caves in Mesoamerican ideology", *Mexicon* 1, 93, pp. 51–55.

BRADY, James Edward and RISSOLO, Dominique (2005), "A reappraisal on Ancient Maya cave mining", *Journal of Anthropological Research*, 62, 4, pp. 471–490.

BRADY, James Edward, SCOTT, Ann, NEFF, Hector, GLASCOCK, Michael D. (1997), "Speleothem breakage, movement, removal, and caching : an aspect of Ancient Maya cave modification", *Geoarchaeology : an International Journal*, 12, 6, pp. 725–750.

BREUIL, Henri (1952), *Quatre cents siècles d'art pariétal. Les cavernes ornées de l'Âge du Renne*, Montignac: Centre d'études et de documentation préhistoriques.

BRODY, Jerry J. (1990), *The Anasazi. Ancient Indian people of the American South West*, New York: Rizzoli.

CAMPS, Gabriel (1984), "La défécation dans l'art paléolithique", *in* BANDI, Hans-Georg, HUBER, Walter, SAUTER, Marc-Roland, SITTER, Beat (dir.), *La Contribution de la zoologie et de l'éthologie à l'interprétation de l'art des peuples chasseurs préhistoriques*, Colloque de Sigriswill (Suisse), 1979, Fribourg: Éditions universitaires, pp. 251–262.

CARTAILHAC, Émile (1902), "La grotte ornée d'Altamira (Espagne) : Mea culpa d'un sceptique", *L'Anthropologie*, 13, pp. 348–354.

CÉLESTIN-LHOPITEAU, Isabelle (2009), "Témoignage sur l'utilisation actuelle

de l'art rupestre par un chamane bouriate en Sibérie (Fédération de Russie)",
INORA, 53, pp. 25–30.

CÉLESTIN-LHOPITEAU, Isabelle (dir.) (2011), *Changer par la thérapie*, Paris:
Dunod.

CHAKRAVARTY, Kalyan Kumar and BEDNARIK, Robert G. (1997), *Indian
Rock Art and its Global Context*, Delhi: Motilal Banarsidass Publishers and
Indira Gandhi Rashtriya Manav Sangrahalaya.

CHALOUPKA, George (1992), *Burrunguy. Nourlangie Rock*, Darwin: Northart.

CHAUMEIL, Jean-Pierre (1999), "Les visions des chamanes d'Amazonie", *Sciences Humaines*, 97, pp. 42–45.

CLOTTES, Jean (1993), "La Naissance du sens artistique", *Revue des Sciences
Morales et Politiques*, pp. 173–184.

CLOTTES, Jean (1997), "Art of the Light and Art of the Depths", *in* CONKEY,
Margaret W., SOFFER, Olga, STRATMANN, Deborah, JABLONSKI, Nina
G. (eds.) *Beyond Art. Pleistocene Image and Symbol*, Memoirs of the California Academy of Sciences 23, Oakland: University of California Press, pp.
203–216.

CLOTTES, Jean (1998), "La Piste du chamanisme", *Le Courrier de l'Unesco*,
avril 1998, pp. 24–28.

CLOTTES, Jean (1999), "De la Transe à la trace... Les chamanes des cavernes",
in AÏN, Joyce (dir.), *Survivances. De la destructivité a la créativité*, Ramonville-Saint-Agne: Éditions Érès, pp. 19–32.

CLOTTES, Jean (2000a), *Grandes girafes et fourmis vertes. Petites histoires de
préhistoire*, Paris: La Maison des roches.

CLOTTES, Jean (2000b), "Une nouvelle image de la grotte ornée", *La Recherche*, hors série n° 4, novembre, pp. 44–51.

CLOTTES, Jean (2000c), *Le Musée des Roches. L'art rupestre dans le monde*,
Paris: Éditions du Seuil.

CLOTTES, Jean (2001a), "Le thème mythique du faon à l'oiseau dans le Magdalénien pyrénéen", *préhistoire ariégeoise, Bulletin de la Société préhistorique
Ariège-Pyrénées*, LVI, pp. 53–62.

CLOTTES, Jean (2001b), "Paleolithic art in France", *Adoranten* (Scandinavian
Society for Prehistoric Art), pp. 5–19.

CLOTTES, Jean (2003a), "De 'l'art pour l'art' au chamanisme : l'interprétation

참고문헌

de l'art préhistorique", *La Revue pour l'Histoire du CNRS*, 8, pp. 44–53.

CLOTTES, Jean (2003b), "L'Art pariétal, ces dernières années, en France", *in* DESBROSSE, René et THÉVENIN, André (dir.), *préhistoire de l'Europe. Des origines à l'Âge du Bronze*, Actes des Congrès nationaux des Sociétés historiques et scientifiques 125 (Colloque "L'Europe préhistorique", Lille, 2000), Paris: Éditions du CTHS, pp. 77–94.

CLOTTES, Jean (2003c), "Chamanismo en las cuevas paleolíticas", *El Catoblepas*, 21, novembre 2003, pp. 1–8.

CLOTTES, Jean (2003d), *Passion préhistoire*, Paris: La Maison des roches.

CLOTTES, Jean (2004a), "Le cadre chamanique de l'art des cavernes", *Recueil de l'Académie de Montauban*, nouvelle série, t. V, pp. 119–125.

CLOTTES, Jean (2004b), "Le chamanisme paléolithiqué : fondements d'une hypothèse", *in* OTTE, Marcel (dir.), *La Spiritualité*, Actes du colloque de la Commission 8 de l'UISPP, Liège, 10-12 décembre 2003, *ERAUL*, 106, pp. 195–202.

CLOTTES, Jean (2004c), "Hallucinations in Caves", *Cambridge Archaeological Journal*, 14, 1, pp. 81–82.

CLOTTES, Jean (2004d), "Du nouveau à Niaux", *Bulletin de la Société préhistorique Ariège-Pyrénées*, LIX, pp. 109–116.

CLOTTES, Jean (2005a), "Shamanic Practices in the Painted Caves of Europe", *in* HARPER, Charles L. (ed.), *Spiritual Information. 100 Perspectives on Science and Religion*, West Conshohocken: Templeton Foundation Press, pp. 279–285.

CLOTTES, Jean (2005b), "Rock Art and Archaeology in India", Bradshaw Foundation website, World Rock Art, http://www.bradshawfoundation.com

CLOTTES, Jean (2006), "Spirituality and Religion in Paleolithic Times", in *The Evolution of Rationality. Interdisciplinary Essays in Honor of J. Wentzel van Huyssteen*, Grand Rapids, Michigan/Cambridge: Wm. Eerdmans, pp. 133–148.

CLOTTES, Jean (2007a), "Un geste paléolithique dans les grottes ornées : os et silex plantés", *in* DESBROSSE, René et THÉVENIN, André (dir.), *Arts et cultures de la préhistoire. Hommage à Henri Delporte*, Paris: Éditions du CTHS, pp. 41–54.

CLOTTES, Jean (2007b), "Du chamanisme à l'Aurignacien ?/ Schamanismus

im Aurignacien ?", *in* FLOSS, Harald et ROUQUEROL, Nathalie (dir.), *Les Chemins de l'art aurignacien en Europe/Das Aurignacien und die Anfänge der Kunst in Europa*, Colloque international/Internationale Fachtagung, Aurignac, 16–18 septembre 2005, Aurignac: Éditions Musée-forum d'Aurignac, pp. 435–449.

CLOTTES, Jean (2007c), "El Chamanismo paleolítico : Fundamentos de una hipótesis", *Veleia*, 24–25, pp. 269–284.

CLOTTES, Jean (2008), *L'Art des cavernes préhistoriques*, Paris: Phaidon ; nouv. éd. 2010. English edition : *Cave Art*, London: Phaidon, 2008 and 2010.

CLOTTES, Jean (2009), "Sticking bones into cracks in the Upper Palaeolithic", *in* RENFREW, Colin and MORLEY, Iain, *Becoming Human. Innovation in Prehistoric Material and Spiritual Culture*, Cambridge: Cambridge University Press, pp. 195–211.

CLOTTES, Jean (2010a), *Les Cavernes de Niaux. Art préhistorique en Ariège-Pyrénées*, Paris: Éditions Errance.

CLOTTES, Jean (2010b), "Les Mythes", *in* OTTE, Marcel (dir.), *Les Aurignaciens*, Paris: Éditions Errance, pp. 237–251.

CLOTTES, Jean et COURTIN, Jean (1994), *La Grotte Cosquer. Peintures et gravures de la caverne engloutie*, Paris: Éditions du Seuil.

CLOTTES, Jean, COURTIN, Jean, VANRELL, Luc (2005a), *Cosquer redécouvert*, Paris: Éditions du Seuil.

CLOTTES, Jean, COURTIN, Jean, VANRELL, Luc (2005b), "Images préhistoriques et 'médecines' sous la mer", *INORA*, 42, pp. 1–8.

CLOTTES, Jean et DELPORTE, Henri (dir.) (2003), *La Grotte de La Vache (Ariège)*, t. I, *Les Occupations du Magdalénien*, t. II, *L'Art mobilier*, Paris: Éditions de la Réunion des Musées nationaux et du Comité des Travaux historiques et scientifiques.

CLOTTES, Jean, GARNER, Marilyn, MAURY, Gilbert (1994), "Bisons magdaléniens des cavernes ariégeoises", *préhistoire ariégeoise, Bulletin de la Société préhistorique Ariège-Pyrénées*, XLIX, 1994, pp. 15–49.

CLOTTES, Jean et LEWIS-WILLIAMS, David (1996), *Les Chamanes de la préhistoire. Transe et magie dans les grottes ornées*, Paris: Éditions du Seuil.

CLOTTES, Jean et LEWIS-WILLIAMS, David (1997a), "Les chamanes des cavernes", *Archéologia*, 336, pp. 30–41.

CLOTTES, Jean et LEWIS-WILLIAMS, David (1997b), "Transe ou pas transe : réponse à Roberte Hamayon", *Nouvelles de l'Archéologie*, 69, pp. 45–47.

CLOTTES, Jean et LEWIS-WILLIAMS, David (2000), "Chamanisme et art pariétal paléolithique : réponse à Yvette Taborin", *Archéologia*, 338, pp. 6–7.

CLOTTES, Jean et LEWIS-WILLIAMS, David (2001a), *Les Chamanes de la préhistoire. Texte intégral, polémiques et réponses*, Paris: La Maison des roches.

CLOTTES, Jean and LEWIS-WILLIAMS, David (2001b), "After the *Shamans of Prehistory* : Polemics and Responses", *in* KEYSER, James D., POETSCHAT, George, TAYLOR, Michael W. (eds.), *Talking with the Past. The Ethnography of Rock Art*, Portland: The Oregon Archaeological Society, pp. 100–142.

CLOTTES, Jean et LEWIS-WILLIAMS, David (2007), *Les Chamanes de la préhistoire* suivi de "Après *Les Chamanes*, polémiques et réponses", Paris: Éditions du Seuil, coll. Points Histoire.

CLOTTES, Jean and LEWIS-WILLIAMS, David (2009), "Palaeolithic art and religion", *in* HINNELLS, John R. (ed.), *The Penguin Handbook of Ancient Religions*, London: Penguin Reference Library, pp. 7–45.

CLOTTES, Jean, ROUZAUD, François, WAHL, Luc (1984), "Grotte de Fontanet", in *L'Art des Cavernes. Atlas des grottes ornées paléolithiques françaises*, Paris: Imprimerie nationale / Ministère de la Culture, pp. 433–437.

CLOTTES, Jean et SIMONNET, Robert (1972), "Le Réseau René Clastres de la caverne de Niaux (Ariège)", *Bulletin de la Société préhistorique française*, 69, 1, pp. 293–323.

GLOTTES, Jean et SIMONNET, Robert (1990), "Retour au Réseau Clastres", *Bulletin de la Société préhistorique Ariège-Pyrénées*, XLV, pp. 51–139.

COHEN, Claudine (2003), *La Femme des origines. Images de la femme dans la préhistoire occidentale*, Paris: Éditions Belin-Herscher.

COLLINA-GIRARD, Jacques (1998), *Le Feu avant les allumettes*, Paris: Éditions de la Maison des sciences de l'homme.

CONARD, Nicholas J. (2003), "Palaeolithic ivory sculptures from southwestern Germany and the origins of figurative art", *Nature*, 426, pp. 380–382.

DAUVOIS, Michel et BOUTILLON, Xavier (1994), "Caractérisation acoustique des grottes ornées paléolithiques et de leurs lithophones naturels/Acoustical characterizings of orned Palaeolithic caves and their natural lithophones",

in *La Pluridisciplinarité en archéologique musicale*, IV^e Rencontres interna-
tionales d'Archéologie musicale de l'ICTM (Saint-Germain-en-Laye, octobre
1990), Centre français d'archéologie musicale, pp. 209–251.

DELPORTE, Henri (1984), *Archéologie et réalité. Essai d'approche épistémolo-
gique*, Paris: Picard.

DELPORTE, Henri (1990), *L'Image des animaux dans l'art préhistorique*, Paris:
Picard.

DEMOULE, Jean-Paul (1997), "Images préhistoriques, rêves de préhistoriens",
Critique, 606, pp. 853–870.

D'ERRICO, Francesco and NOWELL, April (2000), "A new look at the Berekhat
Ram figurine : implications for the origins of symbolism", *Cambridge Archae-
ological Journal*, 10, 1, pp. 123–167.

ELIADE, Mircea (1951), *Le Chamanisme et les techniques archaïques de l'extase*,
Paris: Payot.

FAGE, Luc-Henri et CHAZINE, Jean-Michel (2009), *Bornéo, la mémoire des
grottes*, préface par Jean Clottes, Lyon: Fage Éditions.

FAULKNER, Charles H. (1988), "A study of seven southern glyph caves", *North
American Archaeologist*, 9, 3, pp. 223–246.

FAULKNER, Charles H. (1997), "Four thousand years of Native American cave
art in the southern Appalachians", *Journal of Cave and Karst Studies*, 59, 3,
pp. 148–153.

FÉNIES, Jacques (1965), *Spéléologie et médecine*, Paris: Masson, Collection de
médecine légale et de toxicologie médicale.

François, Damien et LENNARTZ, Anton J. (2007), "Les croyances des Indiens
d'Amérique du Nord", *Religions et Histoire*, 12, pp. 78–87.

GARCIA, Michel-Alain (2001, 2010), "Les empreintes et les traces humaines et
animales", *in* CLOTTES, Jean (dir.), *La Grotte Chauvet. L'art des origines*,
Paris: Éditions du Seuil, pp. 34–43.

GARFINKEL, Alan P., Austin: Donald R., EARLE, David, WILLIAMS, Harold
(2009), "Myth, ritual and rock art : Coso decorated animal-humans and the
Animal Master", *Rock Art Research*, 26, 2, pp. 179–197.

GOULD, Stephen Jay (1998), "The Sharp-eyed Lynx, outfoxed by Nature", *Nat-
ural History*, 6/98, pp. 23–27, 69–73.

GROENEN, Marc (1994), *Pour une histoire de la préhistoire. Le paléolithique*,

참고문헌

Grenoble: Jérôme Millon.

GUTHRIE, Russell Dale (1984), "Ethological observations from Paleolithic art", *in* BANDI, Hans-Georg, HUBER, Walter, SAUTER, Marc-Roland, SITTER, Beat (dir.), *La Contribution de la zoologie et de l'éthologie a l'interpretation de l'art des peuples chasseurs préhistoriques*, Colloque de Sigriswill (Suisse), 1979, Fribourg: Éditions universitaires, pp. 35–74.

GUTHRIE, Russell Dale (2005), *The Nature of Paleolithic Art*, Chicago: The University of Chicago Press.

HALIFAX, Joan (1982), *Shamanism : the Wounded Healer*, New York: Crossroad.

HALVERSON, John (1987), "Art for Art's Sake in the Paleolithic", *Current Anthropology*, 28, 1, pp. 63–89.

HEMPEL, Carl Gustav (1966), *Philosophy of Natural Science*, Englewood Cliffs: Prentice Hall.

HAMAYON, Roberte (1990), *La Chasse à l'âme. Esquisse d'une théorie du chamanisme sibérien*, Paris: Société d'ethnologie, université Paris X.

HAMAYON, Roberte (1995), "Le chamanisme sibérien : réflexion sur un médium", *La Recherche*, 275, 26, pp. 416–421.

HAMAYON, Roberte (1997), "La 'transe' d'un préhistorien : à propos du livre de Jean Clottes et David Lewis-Williams", *Les Nouvelles de l'Archéologie*, 67, pp. 65–67.

HENSHILWOOD, Christopher S., D'ERRICO, Francesco, YATES, Royden, JACOBS, Zenobia, TRIBOLO, Chantal, DULLER, Geoff A. T., MERCIER, Norbert, SEALY, Judith C., VALLADAS, Helene, WATTS, Ian, WINTLE, Ann G. (2002), "Emergence of modern human behavior : Middle Stone Age engravings from South Africa", *Science*, 295, pp. 1278–1280.

HENSHILWOOD, Christopher S. (2006), "Modern humans and symbolic behaviour : Evidence from Blombos Cave, South Africa", *in* BLUNDELL, Geoffrey (ed.), *Origins. The Story of the Emergence of Humans and Humanity in Africa*, Cape Town: Double Storey Books, pp. 78–83.

HEYD, Thomas and CLEGG, John (eds.) (2005), *Aesthetics and Rock Art*, introduction by Jean Clottes, Burlington: Ashgate.

HILL, Carol A. and FORTI, Paolo (eds.) (1997), *Cave Minerals of the World*, introduction by Trevor R. Shaw, Huntsville: National Speleological Society.

선사 예술 이야기

HODGSON, Derek (2008), "The Visual Dynamics of Upper Palaeolithic Art", *Cambridge Archaeological Journal*, 18, pp. 341-353.

HUME, Lynne (2004), "Australian aboriginal shamanism", *in* WALTER, Mariko Namba and FRIDMAN, Eva Jane Neumann (eds.), *Shamanism. An Encyclopedia of World Beliefs, Practices and Culture*, Santa Barbara: ABC-CLIO, vol. 2, pp. 860-865.

HUMPHREY, Nicholas (1998), "Cave Art, Autism, and the Evolution of the Human Mind", *Cambridge Archaeological Journal*, 8, 2, pp. 165-191.

ILIÈS, Sidi Mohamed (2003), *Contes du désert*, préface et textes recueillis par Jean Clottes, illustré par Laurent Corvaisier, Paris: Éditions du Seuil.

JANKÉLÉVITCH, Vladimir (1994), *Penser la mort ?*, Paris: Éditions Liana Levi.

KUMAR, Giriraj (1992), "Rock Art of Upper Chambal Valley. Part II : Some observations", *Purakala*, 3, pp. 56-67.

LA BARRE, Weston (1972), "Hallucinogens and the shamanic origin of religion", *in* FURST, Peter T. (ed.), *Flesh of the Gods. The Ritual Use of Hallucinogens*, London: George Allen & Unwin, pp. 261-278.

LAMING-EMPERAIRE, Annette (1962), *La Signification de l'art rupestre paléolithique*, Paris: Picard.

LARTET, Édouard et CHRISTY, Henry (1864), "Sur des figures d'animaux gravés ou sculptés et autres produits d'art et d'industrie rapportables aux temps primordiaux de la période humaine", *Revue archéologique*, IX, pp. 233-267.

LEE, Georgia (1992), *The Rock Art of Easter Island. Symbols of Power, Prayers to the Gods*, Los Angeles: UCLA Institute of Archaeology.

LEE, Richard Borshay (1979), *The !Kung San, Men, Women and Work in a Foraging Society*, Cambridge: Cambridge University Press.

LE GUILLOU, Yanik (2001), "La Vénus du Pont-d'Arc", *INORA*, 24, pp. 1-5.

LEMAIRE, Catherine (1993), *Rêves éveillés. L'âme sous le scalpel*, Paris: Les Empêcheurs de penser en rond.

LEMOZI, Amédée (1929), *La Grotte-Temple du Pech-Merle. Un nouveau sanctuaire préhistorique*, préface de l'abbé Henri Breuil, Paris: Picard.

LENSSEN-ERZ, Tilman (2008), "L'espace et le discours dans la signification de l'art rupestre — un exemple de Namibie", *préhistoire, Art et Sociétés, Bulletin de la Société préhistorique Ariège-Pyrénées*, LXIII, pp. 159-169.

LE QUELLEC, Jean-Loïc (2009), *Des Martiens au Sahara*, Paris: Actes Sud/Errance.

LEROI-GOURHAN, André (1964), *Les Religions de la préhistoire*, Paris: Presses universitaires de France.

LEROI-GOURHAN, André (1965), *préhistoire de l'art occidental*, Paris: Mazenod.

LEROI-GOURHAN, André (1967), "Les mains de Gargas. Essai pour une étude d'ensemble", *Bulletin de la Société préhistorique française*, LXIX, 1, pp. 107–122.

LEROI-GOURHAN, André (1974–1975), "Résumé des cours de 1974–1975", Annuaire du Collège de France, 75e année, pp. 387–403.

LEROI-GOURHAN, André (1976–1977), "Résumé des cours de 1976–1977", Annuaire du Collège de France, 77e année, pp. 489–501.

LEROI-GOURHAN, André (1977), "Le préhistorien et le chamane", *L'Ethnographie*, 74-75, numéro spécial *Études chamaniques*, pp. 19–25.

LEROI-GOURHAN, André (1980), "Les débuts de l'art", in *Les Processus de l'hominisation. L'évolution humaine, les faits, les modalités*, Colloques internationaux du CNRS 599, pp. 131–132.

LEROI-GOURHAN, André (1982), *The Dawn of European Art. An Introduction to Palaeolithic Cave Painting*, Cambridge: Cambridge University Press.

LEROI-GOURHAN, André (1984), "Le réalisme de comportement dans l'art paléolithique de l'Europe de l'Ouest", in BANDI, Hans-Georg, HUBER, Walter, SAUTER, Marc-Roland, SITTER, Beat (dir.), *La Contribution de la zoologie et de l'éthologie à l'interprétation de l'art des peuples chasseurs préhistoriques*, Colloque de Sigriswill (Suisse), 1979, Fribourg: Éditions universitaires, pp. 75–90.

LEWIS-WILLIAMS, David (1997), "Prise en compte du relief naturel des surfaces rocheuses dans l'art pariétal sud-africain et paléolithique ouest-européen : étude culturelle et temporelle croisée de la croyance religieuse", *L'Anthropologie*, 101, pp. 220–237.

LEWIS-WILLIAMS, David (2002), *The Mind in the Cave*, London: Thames & Hudson.

LEWIS-WILLIAMS, David (2003), *L'Art rupestre en Afrique du Sud. Mystérieuses images du Drakensberg*, Paris: Éditions du Seuil.

LEWIS-WILLIAMS, David (2010), *San Spirituality : Roots, Expression and Social Consequences*, Lanham: Alta-Mira Press.

LEWIS-WILLIAMS, David and CLOTTES, Jean (1996), "Upper Palaeolithic Cave Art : French and South African collaboration", *Cambridge Archaeological Journal*, 6, 1, pp. 137–139.

LEWIS-WILLIAMS, David and CLOTTES, Jean (1998a), "Shamanism and Upper Palaeolithic art : a response to Bahn", *Rock Art Research*, 15, 1, pp. 46–50.

LEWIS-WILLIAMS, David and CLOTTES, Jean (1998b), "The Mind in the Cave — the Cave in the Mind : altered consciousness in the Upper Paleolithic", *Anthropology of Consciousness*, 9, 1, pp. 12–21.

LEWIS-WILLIAMS, David and DOWSON, Thomas A. (1988), "The signs of all times. Entoptic phenomena in Upper Palaeolithic art", *Current Anthropology*, 29, 2, pp. 201–245.

LEWIS-WILLIAMS, David and DOWSON, Thomas A. (1990), "Through the veil : San rock paintings and the rock face", *South African Archaeological Bulletin*, 45, pp. 55–65.

LEWIS-WILLIAMS, David and PEARCE, David G. (2004), *San Spirituality. Roots, Expressions and Social Consequences*, Cape Town: Double Storey Books.

LOMMEL, Andreas (1967a), *Shamanism : the Beginnings of Art*, New York: McGraw-Hill.

LOMMEL, Andreas (1967b), *The World of the Early Hunters*, London: Evelyn, Adams & Mackay.

LOMMEL, Andreas (1997), *The Unambal. A Tribe in Northwest Australia*, Carnarvon Gorge: Takarakka Nowan Kas Publications.

LÓPEZ BELANDO, Adolfo (2003), *El Arte en la penumbra. Pictografías y petroglifos en las cavernas del parque nacional del este República Dominicana/Art in the Shadows. Pictographs and Petroglyphs in the Caves of the National Park of the East Dominican Republic*, Santo Domingo: Amigo del Hogar.

LORBLANCHET, Michel (1988), "De l'art pariétal des chasseurs de rennes à l'art rupestre des chasseurs de kangourous", *L'Anthropologie*, 92, 1, pp. 271–316.

LORBLANCHET, Michel (1989), "Art préhistorique et art ethnographique",

in MOHEN, Jean-Pierre (dir.), *Le Temps de la préhistoire*, Dijon: Éditions Archéologia, Paris: Société préhistorique française, t. I, pp. 60–63.

LORBLANCHET, Michel (1990), "Étude des pigments de grottes ornées paléolithiques du Quercy", *Bulletin de la Société des études littéraires, scientifiques et artistiques du Lot*, CXI, 2, pp. 93–143.

LORBLANCHET, Michel (1994), "Le mode d'utilisation des sanctuaires paléolithiques", *in* LASHERAS, José Antonio (ed.), *Homenaje al Dr. Joaquín González Echegaray*, Madrid: Ministerio de Cultura, Museo y Centro de Investigación de Altamira, Monografías 17, pp. 235–251.

LORBLANCHET, Michel (1999), *La Naissance de l'art. Genèse de l'art préhistorique dans le monde*, Paris: Errance.

LORBLANCHET, Michel (1992), "Diversity and relativity in meaning", *Rock Art Research*, 9, 2, pp. 132–133.

LORBLANCHET, Michel and SIEVEKING, Ann (1997), "The Monsters of Pergouset", *Cambridge Archaeological Journal*, 7, 1, pp. 37–56.

MACINTOSH, Neil William George (1977), "Beswick Creek cave two decades later : a reappraisal", *in* UCKO, Peter John (ed.), *Form in Indigenous Art. Schematisation in the Art of Aboriginal Australia and Prehistoric Europe*, Canberra: Australian Institute of Aboriginal Studies, London: Gerald Duckworth, pp. 191–197.

MALINOVSKI, Bronislaw (1944), *A Scientific Theory of Culture and Other Essays*, Chapel Hill: The University of North Carolina Press. Édition française : *Une théorie scientifique de la culture et autres essais*, Paris: Maspero, 1994.

MAY, Sally K. and DOMINGO SANZ, Inés (2010), "Making sense of scenes", *Rock Art Research*, 27, 1, pp. 35–42.

MÉROC, Louis and MAZET, Jean (1956), *Cougnac. Grotte peinte*, Stuttgart: W. Kohlhammer Verlag.

NGARJNO, UNGUDMAN, BANGGAL and NYAWARRA (2000), *Gwion Gwion. Secret and sacred pathways of the Ngarinyin aboriginal people of Australia*, Cologne: Konemann Verlag.

NIELSEN, Konrad and NESHEIM, Asbjørn (1956), *Lapp Dictionary*, Oslo: Instituttet for Sammenlignende Kulturforskning, vol. 4, Systematic Part.

OTTE, Marcel (2001), *Les Origines de la pensée. Archéologie de la conscience*, Sprimont: Pierre Mardaga éd.

PALES, Léon (1976), *Les Empreintes de pieds humains dans les cavernes. Les empreintes du Réseau Nord de la caverne de Niaux (Ariège)*, Paris: Masson, coll. Archives de l'Institut de paléontologie humaine 36.

PÉQUART, Marthe et Saint-Just (1963), "Grotte du Masd'Azil (Ariège). Une nouvelle galerie magdalénienne", *Annales de Paléontologie*, XLIX, pp. 257–351.

PERLÈS, Catherine (1977), *préhistoire du feu*, Paris: Masson.

PERLÈS, Catherine (1992), "André Leroi-Gourhan et le comparatisme", *Les Nouvelles de l'Archéologie*, 48/49, pp. 46–47.

PERRIN, Michel (1995), *Le Chamanisme*, Paris: Presses universitaires de France, coll. Que sais-je ?

PRADHAN, Sadasiba (2001), *Rock Art in Orissa*, New Delhi: Aryan Books International.

PRADHAN, Sadasiba (2004), "Ethnographic parallels between rock art and tribal art in Orissa", *The RASI 2004 International Rock Art Congress, Programme and Congress Handbook*, p. 39.

PROUS, André (1994), "L'art rupestre du Brésil", *préhistoire ariégeoise, Bulletin de la Société préhistorique Ariège-Pyrénées*, XLIV, pp. 77–144.

RAPHAEL, Max (1945), *Prehistoric Cave Paintings*, New York: Pantheon Books, The Bollingen Series IV.

REINACH, Salomon (1903), "L'Art et la Magie à propos des peintures et des gravures de l'Âge du Renne", *L'Anthropologie*, XIV, pp. 257–266.

REZNIKOFF, Iégor (1987), "Sur la dimension sonore des grottes à peintures du paléolithique", *Comptes rendus de l'Académie des sciences*, Paris: t. 304, série II/3, pp. 153–156, et t. 305, série II, pp. 307–310.

REZNIKOFF, Iégor et DAUVOIS, Michel (1988), "La dimension sonore des grottes ornées", *Bulletin de la Société préhistorique française*, 85/8, pp. 238–246.

ROBERT, Romain (1953), "Le 'Faon à l'Oiseau'. Tête de propulseur sculpté du Magdalénien de Bédeilhac", *préhistoire ariégeoise, Bulletin de la Société préhistorique Ariège-Pyrénées*, VIII, pp. 11–18.

ROBERT-LAMBLIN, Joëlle (1996), "Les dernières manifestations du chamanisme au Groenland oriental", *Boréales*, Revue du Centre de recherches inter-nordique, 65–69, pp. 115–130.

ROSMAN, Abraham and RUEBEL, Paula (1990), "Structural patterning in

Kwakiutl art and ritual", *Man*, 25, pp. 620–639.

ROZWADOWSKI, Andrzej (2004), *Symbols through Time. Interpreting the Rock Art of Central Asia*, Poznan: Institute of Eastern Studies, Adam Mickiewicz University.

SAHLY, Ali (1966), *Les Mains mutilées dans l'art préhistorique*, Toulouse: Privat.

SAUVET, Georges et TOSELLO, Gilles (1998), "Le mythe paléolithique de la caverne", *in* SACCO, François et SAUVET, Georges (dir.), *Le Propre de l'homme. Psychanalyse et préhistoire*, Lausanne: Delachaux & Niestlé, pp. 55–90.

SAUVET, Georges and WLODARCZYK, Andre (2008), "Towards a formal grammar of the European Palaeolithic Cave Art", *Rock Art Research*, 25, 2, pp. 165–172.

SHARPE, Kevin and VAN GELDER, Leslie (2004), "Children and Paleolithic 'art' : Indications from Rouffignac Cave, France", *International Newsletter on Rock Art*, 38, pp. 9–17.

SIMONNET, Georges, Louise et Robert (1991), "Le Propulseur au faon de Labastide (Hautes-Pyrénées)", *préhistoire ariégeoise, Bulletin de la Société préhistorique Ariège-Pyrénées*, XLVI, pp. 133–143.

SIMONNET, Robert (1996), "Les techniques de représentation dans la grotte ornée de Labastide (Hautes-Pyrénées)", *in* DELPORTE, Henri et CLOTTES, Jean (dir.), *Pyrénées préhistoriques, arts et Sociétés*, Actes du 118ᵉ Congrès des Sociétés historiques et scientifiques, 25–29 octobre 1993, Paris: Éditions du CTHS, pp. 341–352.

SMITH, Claire (1991), "Female artists : the unrecognized factor in sacred rock art production", *in* BAHN, Paul G. and ROSENFELD, Andree (eds.), *Rock Art and Prehistory*, Oxford: Oxbow Books, Oxbow Monograph 10, pp. 45–52.

SMITH, Noel W. (1992), *An Analysis of Ice Age Art : its Psychology and Belief System*, New York: Peter Lang.

STONE, Andrea J. (1995), *Images from the Under World. Naj Tunij and the Tradition of Maya Cave Painting*, Austin: The University of Texas Press.

STONE, Andrea J. (1997), "Precolumbian Cave Utilization in the Maya Area", *in* BONSALL, Clive and TOLAN-SMITH, Christopher (eds.), *The Human Use of Caves*, Oxford: BAR (British Archaeological Reports) International Series 667, pp. 201–206.

TESTART, Alain (1986), *Essai sur les fondements de la division sexuelle du travail*

chez les chasseurs-cueilleurs, Paris: Éditions de l'EHESS, Cahiers de l'Homme, nouvelle série, XXV.

TESTART, Alain (1991), *Des Mythes et des croyances. Esquisse d'une théorie générale*, Paris: Éditions de la Maison des sciences de l'homme.

TESTART, Alain (1993), *Des Dons et des Dieux. Anthropologie religieuse et sociologie comparative*, Paris: Armand Colin.

TEXIER, Pierre-Jean, PORRAZ, Guillaume, PARKINGTON, John, RIGAUD, Jean-Philippe, POGGENPOEL, Cedric, MILLER, Christopher, TRIBOLO, Chantal, CARTWRIGHT, Caroline, COUDENNEAU, Aude, KLEIN, Richard, STEELE, Teresa, VERNA, Christine (2010), "A Howiesons Poort tradition of engraving ostrich eggshell containers dated to 60,000 years ago at Diepkloof Rock Shelter, South Africa", www.pnas.org/cgi/doi/10.1073/pnas.0913047107

TREFFERT, Darold A. (2009), "Savant-syndrome : an extraordinary condition. A synopsis : past, present, future", *Philosophical Transactions of the Royal Society of Biological Sciences*, London: 364, 1522, pp. 1351–1357.

TRIOLET, Jérôme et TRIOLET Laurent (2002), *Souterrains et croyances. Mythologie, folklore, cultes, sorcellerie, rites initiatiques*, Rennes: Éditions Ouest-France.

UCKO, Peter J. et ROSENFELD, Andree (1966), *L'Art paléolithique*, Paris: Hachette.

UTRILLA MIRANDA, Pilar (1994), "Campamentos-base, cazaderos y santuarios. Algunos ejemplos del paleolítico peninsular", *in* LASHERAS, José Antonio (ed.), *Homenaje al Dr. Joaquín Gonzalez Echegaray*, Madrid: Ministerio de Cultura, Museo y Centro de Investigacion de Altamira, Monografías 17, pp. 97–113.

UTRILLA MIRANDA, Pilar et MARTÍNEZ BEA, Manuel (2008), "Sanctuaires rupestres comme marqueurs d'identité territoriale : sites d'agrégation et animaux 'sacrés'", *préhistoire, Art et Sociétés, Bulletin de la Société préhistorique Ariège-Pyrénées*, LXIII, pp. 109–133.

VALDE-NOWAK, Pawel (2003), "Oblazowa Cave : nouvel éclairage pour les mains de Gargas ?", *INORA*, 35, pp. 7–10.

VALLOIS, Henri V. (1928), "Étude des empreintes de pieds humains du Tuc d'Audoubert, de Cabrerets et de Ganties", Amsterdam, Congrès international

d'anthropologie et d'archéologie préhistoriques, III, pp. 328–335.

VAZEILLES, Danièle (1991), *Les Chamanes, maîtres de l'univers*, Paris: Éditions du Cerf.

VIALOU, Denis (1986), *L'Art des grottes en Ariège magdalénienne*, Paris: Éditions du CNRS, XXIIᵉ Supplément à *Gallia préhistoire*.

VICTOR, Paul-Émile et ROBERT-LAMBLIN, Joëlle (1993), *La Civilisation du phoque. Légendes, rites et croyances des Eskimo d'Ammassalik*, Bayonne: Éditions Raymond Chabaud.

VILLAVERDE BONILLA, Valentín (1994), *Arte paleolítico de la Cova del Parpalló. Estudio de la colección de plaquetas y cantos grabados y pintados*, Valencia: Diputació de València, Servei d'Investigació Prehistòrica.

VITEBSKY, Piers (1995), *Les Chamanes*, Paris: Albin Michel.

VITEBSKY, Piers (1997), "What is a Shaman ?", *Natural History*, 3/97, pp. 34–35.

WALLER, Steven J. (1993), "Sound reflection as an explanation for the content and context of rock art", *Rock Art Research*, 10, 2, pp. 91–101.

WALLIS, Robert J. (2004), "Art and Shamanism", *in* WALTER, Mariko Namba and FRIDMAN, Eva Jane Neumann (eds.), *Shamanism. An Encyclopedia of World Beliefs, Practices and Culture*, Santa Barbara: ABC-CLIO, vol. 1, pp. 21–30.

WALTER, Mariko Namba and FRIDMAN, Eva Jane Neumann (eds.) (2004), *Shamanism. An Encyclopedia of World Beliefs, Practices and Culture*, vol. 2, Santa Barbara: ABC-CLIO.

WHITE, Randall (2006), "Looking for biological meaning in Cave Art", *American Scientist*, 94, 4.

WHITLEY, David S. (1996), *A Guide to Rock Art Sites : Southern California and Southern Nevada*, Missoula: Mountain Press.

WHITLEY, David S. (2000), *L'Art des chamanes de Californie. Le monde des Amérindiens*, Paris: Éditions du Seuil.

WYLIE, Alison (1989), "Archaeological cables and tacking : the implications of practice for Bernstein's 'Options beyond objectivism and relativism'", *Philosophy of the Social Sciences*, 19, pp. 1–18.

YOUNG, M. Jane (1992), *Signs from the Ancestors, Zuni Cultural Symbolism and Perceptions of Rock Art*, Albuquerque: University of New Mexico Press.

ZILHÃO, João, ANGELUCCI, Diego E., BADAL GARCíA, Ernestina, D'ERR-
ICO, Francesco, DANIEL, Floréal, DAYET, Laure, DOUKA, Katerina,
HIGHAM, Thomas F. G., MARTÍNEZ SÁNCHEZ, María José, MONTES
BERNÁRDEZ, Ricardo, MURCIA MASCARÓS, Sonia, PÉREZ SIRVENT,
Carmen, ROLDÁN GARCÍA, Clodoaldo, VANHAEREN, Marian, VIL-
LAVERDE BONILLA, Valentín, WOOD, Rachel, ZAPATAL, Josefina (2010),
"Symbolic use of marine shells and mineral pigments by Iberian Neander-
tals", www.pnas.org/content/107/3/1023

옮긴이의 말

빛과 시간이 머무는 마애(摩崖)의 사원

신성한 곳이란 사원이 아니라, 빛이 잠시 스치는 곳, 오래도 말고 찰나, 모서리를 도는 정도의 한 줌도 안 되는 시각의 장소인지 모른다. 서쪽 하늘 황혼이 물밀듯 넘쳐 들어와 순식간에 내 형체를 지우는가 싶더니, 앞의 마애불입상(磨崖佛立像) 쪽으로 옮겨 가 암벽의 표면을 어루만진다. 그때 불현듯 양각과 음각이 선명하게 드러났다. 정밀한 흠모의 대상처럼 내 앞에 우뚝 선 북한산 삼천사 마애불. 선묘화 새겨진 이 기괴한 자연 석벽에 나는 전율을 느꼈다. 예술은 내 앞에 있었고, 종교는 시간과 공간의 접목 지대에 있었다.

빛이 너무 충만하지 않은 시간대, 그러니까 빛이 산자락으로 비스듬히 꽂히며 가벼이 일렁이다가 여기저기 자유롭게 자리 한 바위 형상들을 비추는 시간대를 택해, 나는 집 뒤편에 있는 북한산을 한동안 매일같이 오르곤 했다. 수많은 바위들이 거기 있기 때문이었다. 제각기 다른 얼굴과 신체 형상을 한 바위들이 하늘과 땅이 낳아 준 고귀하고 곧은 성품의 자제들처럼 늘 거기

279

에 있어 주기 때문이었다.

산속 바위들은 현대의 한가운데서 솟구친 저 태고의 시간이며 무언의 논증 같다. 인간 시(時) 속에서 과거는 영영 사라진다. 자연 시 속에서 과거는 결코 사라지지 않는다. 만일 시간이 흘러 지나가 잡을 수 없는 것이라면, 과거는 '되살아나기'의 역동으로 그 생명성을 거의 도착적(倒錯的)으로 논증하는 것만 같다. 왜 꿈속의 천장화에는 눌려 있던 그 무엇이 비상하여 불현듯 또렷한가. 오로지 지나간 것만이 다시 튀어 징후처럼 미래 앞에 당도해 있는 것일까?

파스칼 키냐르의 『심연들(Abîmes)』을 번역한 나는, 그의 친구이자 프랑스의 선사학자인 장 클로트(Jean Clottes)를 어렴풋이 기억하고 있었다. 『선사 예술 이야기(Pourquoi l'art préhistorique?)』의 번역을 의뢰받았을 때, 저자의 이름을 보고 놀라고 반가워 당장 『심연들』의 책장을 여기저기 뒤적였다. 그가 했다는 말이 책 속에 있었다. "인간은 지난 세기에서 파낸 흙일세."[1] 장 클로트가 그의 자동차 문을 밀며, 르 마스 다질 동굴 현장에서 출토한 넓고 짙은 '입술'을 키냐르에게 보여주며 그렇게 말했다는 것이다. 선사학자에게 땅속은, 그러니까 과거는 심원한 '텍스트'이며, 가장 젊고 신선한 '문제', 그러니까 '프로블레마(problema)'이다.

장 클로트는 피레네산맥과 접경한 오드 주의 작은 마을 에스페

[1] 파스칼 키냐르, 류재화 옮김, 『심연들』, 문학과지성사, 2010, p.167.

라자 출신으로, 1957년 툴루즈 대학교 문과대학을 졸업하고 고등학교 영어 교사를 하던 중, 선사학 연구에 뛰어 들었다. 1950년대 당시 프랑스에서는 선사학이라는 학문에 대단한 열풍이 불었다. 아마도 그 결정적 계기는 1940년 9월 발견된 라스코 동굴벽화일 것이다. 물질문명과 과학문명이 인간에게 성장과 발전을 가져다줄 것이라는 믿음과 역사적 진보주의라는 환상 속에 이십세기 인간은 앞만 보며 달려가고 있었다. 그러나 동시에 이십세기 인간은 세계열강의 각축전과 세계대전이라는 대량 살상의 비극으로 걸어 들어가고 있었다. 인간은 더욱 소외되어 갔고, 예술은 산업이 되었다. 하여, 반인륜적인 전쟁 상황 속에 있던 프랑스인들에게 선사인들이 남긴 이 일대 장관의 벽화는 깊은 충격과 자각, 반성을 주기에 충분했을 것이다. 라스코 이후 고대 동굴에서 발견된 출토물들이 끊임없이 보고되었다. 반인륜적인 역사 시대의 정신적 폐허에서 지극히 인간적인 선사시대의 저 지하 세계가 가장 날것의, 가장 진실한 예술 본연의 현현처럼 이십세기 현대인 앞에 압도적으로 당도한 것이다.

깊은 동굴로 들어가 그림을 그리고 신비한 의식을 치른 이 선사인들은 도대체 누구일까. 그들은 왜 동굴 내벽과 바닥에 흔적을 남겼을까. 당시 선사시대 동굴 예술에 대한 프랑스 지식인들 및 시인, 예술가 들의 관심은 우리가 상상하는 것 그 이상으로, '과거'의 시간을 새롭게 인식하고자 하는 강렬한 사유적 전환에서 비롯된다. 장 클로트는 프랑스 남서부 가론 강의 지류인 로 강 유역의 고인돌 연구로 박사 학위를 받은 후, 일명 '순록시대'라고 명명되는 후기 구석기 시대를 주로 연구했다. 니오, 앙렌, 플

라카르, 코스케 등 수많은 동굴 발굴 작업에 참여하며 여러 논문
을 발표해 오던 그는, 특히 아프리카 부시먼족의 동굴 예술 전
문가 데이비드 루이스 윌리엄스와의 공저『선사의 샤먼들(Les
Chamanes de la préhistoire)』을 출간하면서 많은 찬사와 비판을
동시에 받는다. 구석기 동굴벽화 예술이 샤머니즘이라는 종교
의식의 틀 안에서 이루어졌을 것이라는 가설을 제기하며, 동굴
벽면에 표현된 비정형성의 점이나 선, 갈지자, 격자 형상 등이
환영 이미지들의 재현이라는 해설을 내놓으면서 논란은 더욱
촉발되었다. 이 책『선사 예술 이야기』에서 그는 이런 선사학 연
구가 갖는 여러 모순과 난제를 충분히 제기하면서, 자신이 왜 샤
머니즘이라는 틀 안에서 동굴 예술을 해설하는지 하나하나 설
명한다.

우선, 서두에서 자신이 '선사 예술이 왜 그려졌는가'를 말하
려는 이유를 피력한다. 그리고 그 두려움에 대해서도. 선사학
역시나 정밀한 과학적 방법론으로 연구되어야 하지만, 이른바
'객관성'에 매달리다 보면 그 자체가 서구적 신화임을 깨닫게
된다는 것이다. 그에 따르면, 여태까지의 선사학이 '언제 그렸
는가' '무엇을 그렸는가' '어떻게 그렸는가'에 집중한 까닭은 '객
관성' 또는 '과학성'이라는 신화 및 환상을 결코 버리지 못해서
였다. 반면, '왜'라는 질문은 주관적 해석학 차원으로 떨어질 공
산이 크다. 궁극에는 샤머니즘이라는, 일견 비과학적으로 보이
는 종교성에서 이 동굴 예술 탄생의 비밀과 원리를 찾아야 하는
저자로서는 그 어려움과 불편함을 전제하지 않을 수 없었을 것
이다.

예술은 무엇인가? 예술은 왜 하는가? 현대 예술가들에게도

이런 질문은 곤혹스럽고 까다로운 것이다. 만일, 예술의 탄생이 한 개체로서 극도의 정신적 무력감을 극복하기 위한 차원이라고 말한다면 우선은 부인하고 싶지 않을까. 아니, 일견 수긍하면서도 예술가의 붓질 실력이 발휘되는 예술성이 간과된다고 생각할 수도 있을 것이다. 인간을 '호모 파베르' '호모 사피엔스'로 부르기보다 '호모 스피리투알리스'로 부르고 싶은 저자는 특별히 인간의 정신성에 주목한다. 여기서 정신성은 내적 세계만을 전제하는 것이 아니라, 외적 세계부터 전제한다. 인간은 자신을 둘러싼 세계를 보고 느끼며 어우러져 살아간다. 그러는 사이 어떤 강렬한 정신 작용으로 자신의 내적 세계에 이미지들을 투사하고, 그 이미지들을 다시 외적 세계에 투사한 것이 예술일 수 있다. 구조주의 인류학에서 현대인보다 원시인 또는 선사인이 더 상징적 사고를 한다고 보는 것은 이런 맥락에서다. 상징적 형상화 능력이란 자연을 있는 그대로 모사하는 기술이 아니라 대범한 지각성으로, 설명하기 힘든 무분별한 생략법 또는 환유 기법으로 추상의 단계까지 한달음에 올라가는 힘이다. 물질계와 상상계를 논리적 순차성으로 이동하는 게 아니라, 전광석화처럼 짧고 강렬하게, 그러나 유연한 정합성으로 이동하는 그야말로 기적적인 힘이다. 선사 예술이건 현대 예술이건 우리 모두가 전율하며 공감하는 예술이 있다면, 이런 감출 수 없는 에너지가 고여 있기 때문일 테다.

인류는 물리적 생존 조건을 극복하면서 신체 및 두뇌의 진화를 서서히 밟아 왔다고 한다. 그런데 만일, 어느 순간 특히나 비약적인 정신성의 촉발이 있었다면, 그 원인은 무엇일까. 장 클로트는 아마도 '죽음'이었을 것이라고 말한다. 선사인에게도 현

대인에게도 영원히 고통스러운 죽음이라는 숙명. 사랑하는 가족 또는 동료의 갑작스러운 부재. 침팬지나 코끼리 같은 동물이 동족이 죽으면 울부짖듯이 인간 동물도 울부짖는다. 그런데 인간만이 이런 생각을 했을 수 있다. "그 또는 그녀는 '떠났다'. 도대체 어디로? 떠났다고 하려면 '다른 어딘가'가 있어야 한다."

인간 정신성의 위대함이 만일 이 죽은 자들이 가 있는 세계를 어떻게든 찾고 그 세계와 하나가 되고자 하는 몸부림에서 일어났다면, 연속성에 대한 강렬한 회구와 그 실현이라는 희열(실제 체험이든 환각이든)만이 예술과 종교를 설명하는 근본적 원리가 될 수 있을 것이다. 종교와 예술이 환치 가능한 등가어인 이유는 흔히 이런 맥락에서 설명된다. 선사인과 현대인은 죽음 앞의 이 무력함에서만큼은 진정한 동시대인이다.

선사인들은 왜 깊은 오지의 동굴에 그림을 그리고 새겼을까. 단순히 그곳을 지나가다가 우연히? 재미로? 이른바 '현대 낙서' 그라피티 예술 같은 우발성이 아니라 종교의식에 다름 아닌 간절한 행위였으리라고 장 클로트는 말한다. 꿈을 통해서나 다가갈 수 있었던 그 세계가 현실에 있다면 어디일까. 사랑하는, 죽은 자. 아니 사랑하는, 죽은 정령과 신(神)들의 세계. 산 자와 죽은 자를 잇는 끈을 어디에서 찾을까. 인간의 두개골 내벽에 맺히는 환영 조각들을 현실 세계에서 재현한다면? 선사인들이 야외 암면이나 동굴 내벽에 그토록 많은 그림을 그렸다면 바로 그곳이 재현하기에 가장 적합한 장소라고 생각해서였을 것이다. 지질의 형성과 균열 과정에서 생긴 수많은 응결물들과 흘러내림이 만든 기이한 주름들, 야릇한 암반 구멍과 종유석, 석순들의 신묘한 형상들. 현대 예술의 화폭과 스크린이라는 투과성 장막

이 있기 전 이미 선사인들의 동굴 암면이 있었다.

선사인들이 동굴 내벽 너머 다른 세계와 닿기 위한 간절함으로 암각화를 새겼듯 현대의 예술가는 선과 색채를 통해, 즉 '언어'를 통해 이 세계에 속하지 않는 세계와 닿으려고 몸부림친다. 예술이 선과 색채, 언어 자체에 있지만은 않음은 이쯤 되면 명확해진다. 우리는 회화든 문학이든 한 작품에 씌어진 '언어'를 읽으면서 그 안으로 들어간다. 언어에 머무는 것이 아니라 언어 너머로 흘러드는 것이다. 독서의 순간이다. 무아지경의 순간이다.

모리스 블랑쇼는 『우정(L'Amitié)』에 라스코 동굴벽화로부터 영감받은 이야기를 쓰면서 선사인의 이 암각화가 곧 '미래의 문학'이라고 말한다. 그의 표현에 따르면, "왜냐하면, 씌어졌으나 침묵하기 때문이다." "누군가가 말하고 있으나 아무도 말하고 있지 않기 때문이다." 과잉의 '에고'로 넘쳐나는 현대 문학에 대한 혐오 속에서 블랑쇼는 눈앞에 그저 비인칭성으로 소박하게 현현하고 있는 선사인의 동굴벽화를 '최초의 예술'이며 '완전무결한 마지막 예술'이라고 일컫는다. 예술이 기교의 재현이기 이전에, 눈앞에 선 존재이자 존재 자체로 빛을 발하는 현현이기를 바라는 태도이다. 블랑쇼는 이 동굴 장소를 선사인이 마치 자신의 눈부신 실력과 천재성을 발휘하기 위해 일부러 택한 듯한 공간이라고까지 말한다. 그런 점에서 우리 존재가 읍소되고 구원되고 해탈되는 곳, 바로 여기가 예술의 화폭이자 종교의 사원이다.

장 클로트는 샤머니즘이 어떤 사회의 종교 행위이자 문화로 자리잡을 수 있었다면, 그 근간에는 '유동성'이라는 개념이 있

었을 것이라고 강조한다. 실제로 살고 있는 현실 세계와 정령들 세계 간의 유동성을 믿고, 더 나아가 그 유동성 속에서 살고 싶어 했다는 것이다. 동굴 속 깊은 지하 세계를 방문하는 행위가 내벽에 그림을 그리는 행위보다 어쩌면 더 중요했을 수도 있다. 여러 대륙의 동굴에서 발견되는 수많은 음화 손들이 '손으로 그려진' 표상보다 '손으로 그린' 동작이라는 데 더 많은 의미가 부여되었음을 반증한다. 현대적으로 말해 본다면, 예술가의 작품보다 예술하려는 행위 자체에 예술의 본령이 숨어 있다. 다시 한번 우리에게 자문해 보자. 왜 예술을 하는가? 왜 그림을 그리는가? 왜 글을 쓰는가?

예술은 소통 및 교환 행위가 되면서 타락했을지 모른다. 혹자는 엄밀한 의미에서 이제 예술은 더 이상 존재하지 않는다고도 말한다. 조르주 바타유가 『저주의 몫(La Part maudite)』에서 암시했듯이, 예술은 창작물이라기보다 외적 '소모'로 한 개체가 결핍을 과잉으로 표현하는 방식에 불과할 수 있다. 삐져나온 선처럼, 돌출된 신체 기관처럼, 나무 끝을 뚫고 나온 발열의 봉오리처럼 보는 자의 시선에 붙들린 외적 형상에 불과할 수 있다. 하여, 오물 같은 배설물, 배척받는 아니 환원 불가능한 저주의 몫일 수 있다. 그런데 이것이 왜 그토록 보는 자를 고통스럽고도 황홀하게 자극하는가. 고도로 상징화된 추상적 분비물을 영감이라는 이름하에 우리는 먹고 또 먹는다.

장 클로트는 이른바 '공감 주술' 또는 '사냥 주술'이라는 개념하에, 암면미술에 동물 문양이 압도적으로 많은 이유를 설명한다. 선사인들에게 그림을 그리는 행위가 중요했다면, 그러나 동시에 구체적인 그림의 주제도 중요했다면, 그 동물을 이미지로

라도 재현함으로써 실제 동물에 영향을 미친다는 생각을 그들이 갖고 있었기 때문이다. 동물을 사냥하고 소유하려는 목표가 동물을 그림으로써 어느 정도 달성되거나, 동물 형상 또는 분신의 주인이 됨으로써 실제 동물의 주인이 된다고 믿었다는 것이다. 그림이라는 예술 이전에는 사냥이라는 생존 행위가 있다. 그렇다면 예술 행위는 예술 자체가 목표가 아니라 사냥을 위한 전제이므로 일종의 주술 행위가 된다. 일상의 사냥감이 되는 큰 초식 동물이 주로 그려진 이유이다. 화살에 맞거나 상처가 난 동물을 그리면서 이미 목표가 실현된 듯 황홀경을 느꼈을 수 있다. 칼이나 화살 등을 나타내는 기하학적 부호들이 구체적이지 않고 상징적 기호체계처럼 대충 또는 간략하게 그려진 것은 이런 주술적 효과를 겨냥해서일 수 있다.

한편, 선사인들은 왜 식물이나 인간은 그리지 않고 동물만 그렸을까. 해석은 분분하다. 바타유는 『라스코 혹은 예술의 탄생 (Lascaux ou La naissance de l'art)』에서 '짐승의 위용으로 치장한 인간'[2]이라는 표현을 쓰면서, '나'라는 인간-사냥꾼-주체가 '동물'이라는 먹잇감-대상이 됨으로써 더 위력적인 주권성을 회복할 수 있었다는 역설적 도식을 제안한다. 이 동물 그림을 그린 작가들은 청춘의 열정 같은 힘을 지닌 동물의 형상을 그림으로써, 즉 인류를 매혹시키는 이미지들을 표현함으로써 비로소 완전한 인간이 되었다는 것이다. 주체(sujet)가 아니라 대상(objet)을 그림으로써 주체가 열망하는 바를 암시적이고 우회적으

2　조르주 바타유, 차지연 옮김, 『라스코 혹은 예술의 탄생』, 워크룸프레스, 2017, p.113.

로 표현했을 수 있다. 바타유는 이렇게도 덧붙인다. "인간이 스스로를 (…) 지워버리는 일이 우리가 상상할 수 있는 가장 위대한 일이었다"고.

키냐르는 "선사시대 동굴벽화에 그려진 짐승들은 그때 있었던 것들이 아니"며, 이 선사시대 그림들은 기독교인들의 성찬식에 놓이는 빵과 포도주가 일상의 빵과 포도주가 아니라 인간 예수의 살과 피인 것처럼, 잃은 자가, 살해한 자가, 폭력적으로 사냥을 한 자가, 용서받지 못할 만큼 포식을 한 자가 바로 그 용서받지 못할 포식을, 해묵은 죄의식을 차라리 재발시켜서라도 떨쳐내는 의식의 잔영이라고 말한다.[3]

장 클로트는 책 끝에서, 단언할 수는 없지만 시대와 대륙과 문화를 초월해 예술의 본질을 계시할 수 있는 가장 크고 거시적인, 그리고 가장 신뢰할 만한 개념적 틀이 있다면 그것은 샤머니즘이라고 다시 한번 강조한다. 왜냐하면 늘 취약한 삶의 환경속에서 짧으나 농밀한 삶을 살아야 했던 인간 보편의 모습이 거기서 발견되기 때문이다. 우리 시대로부터 너무나 멀리 떨어진, 현대의 우리보다 더 약했을 수도, 아니 더 강했을 수도 있는 선사인들은 사라졌지만 그들이 남긴 예술은 현대인들의 눈앞에 이렇게 있다.

덧붙임. 반가움과 호기심에 냉큼 번역을 수락했지만 막상 번역에 들어가서는 중도에 포기하고 싶을 만큼 고전했다. 수백 개에 달하는, 그것도 처음 들어보는 수많은 인명과 지명의 고유 명사

3 파스칼 키냐르, 류재화 옮김, 『심연들』, 문학과지성사, 2010, p.174.

들을 일일이 찾아가며 확인해야 했고, 전문적이고 학술적인 선사학 및 고고 인류학 연구방법론을 설명하는 단락에서는 충분히 소화할 수 없거나 우리말로 잘 형상화할 수 없어 절망했다. 나의 번역 원고를 읽어 가며 오류와 난해한 문장을 꼼꼼하게 지적하고 바로잡아 준 열화당의 장한올 님에게 늘 고마운 마음을 가지고 있었다. 선사 예술의 전공자가 아닌 나에게 기꺼이 이 책의 번역을 맡겨 준 이수정 실장에게도 감사한 마음이 있었다. 이 말을 전하며, 어두운 곳에서 암각화를 새긴 선사인들의 노고와 희열처럼 우리들이 힘들게 만들어 가는 책도 그 누군가의 마음에 꼭 닿길 바란다.

2021년 11월
류재화

찾아보기

굵은 숫자는 도판이 실린 페이지임.

장 클로트(Jean Clottes, 1933-)는 프랑스의 대표적인 선사학자로, 구석기시대 유적이 풍부한 피레네 지역의 작은 마을 에스페라자에서 태어났다. 1957년 툴루즈 대학교 문과대학을 졸업하고 고등학교 영어 교사로 일하던 중 선사학 연구에 뛰어들었고, 이후 툴루즈 대학교에서 고인돌에 관한 연구로 박사 학위를 받았다. 1971년부터 미디피레네 지역 고대 선사 유적 감독을 지내며 암면미술을 본격적으로 연구하기 시작하여 후기 구석기시대의 동굴벽화 및 암면미술 분야에서 뛰어난 업적을 남겼다. 프랑스 문화부 산하 고고 문화유산 연구 학예관으로 활동했으며 코스케 동굴과 쇼베 동굴 과학연구원장을 역임했다. 현재 국제 암면미술에 대한 소식을 전하는 뉴스레터(INORA)를 발행하고 있다. 공저로는『코스케 동굴(La Grotte Cosquer)』『선사의 샤먼들(Les Chamanes de la préhistoire)』『쇼베 동굴의 고양이들(Les Félins de la grotte Chauvet)』등이 있으며, 저서로는『니오 동굴(Les Cavernes de Niaux)』『선사시대의 열정(Passion préhistoire)』『동굴 예술(L'Art des cavernes préhistoriques)』『선사시대의 프랑스(La France préhistorique)』등이 있다.

류재화(柳在華)는 고려대학교 불어불문학과를 졸업하고 파리 소르본 누벨 대학교에서 파스칼 키냐르 연구로 문학박사 학위를 받았다. 고려대학교, 한국외대 통번역대학원, 철학아카데미 등에서 프랑스 문학 및 문학 번역을 강의하고 있다. 역서로『서양미술사의 재발견』『심연들』『오늘날의 토테미즘』『세상의 모든 아침』『달의 이면』『그날들』『고야, 계몽주의의 그늘에서』『레비-스트로스의 인류학 강의』『파스칼 키냐르의 말』『장 모르』『공무원 생리학』『기자 생리학』『무너지지 않기 위하여』『13인의 위대한 패배자들』등이 있다.

선사 예술 이야기

그들은 왜 깊은 동굴 속에 그림을 그렸을까

장 클로트

류재화 옮김

초판1쇄 발행일 2022년 2월 1일
초판2쇄 발행일 2023년 4월 10일
발행인 李起雄 발행처 悅話堂
전화 031-955-7000 팩스 031-955-7010
경기도 파주시 광인사길 25 파주출판도시
www.youlhwadang.co.kr yhdp@youlhwadang.co.kr
등록번호 제10-74호 등록일자 1971년 7월 2일
편집 이수정 장한올 디자인 오효정
인쇄 제책 (주)상지사피앤비

ISBN 978-89-301-0716-7 93600